U0106612

文化香港叢書

昨天今天明天

內地與香港電影的政治、藝術與傳統

吳國坤　著

中華書局

目録

「文化香港」叢書總序

　　「序以建言，首引情本。」在香港研究香港文化，本應是自然不過的事，無需理由不必辯解。問題是香港人常被教導「香港是文化沙漠」，回歸前後一直如此。九十年代後過渡期，回歸在即，香港身份認同問題廣受關注，而因為香港身份其實是多年來在文化場域點點滴滴累積而成，香港文化才較受重視。高度體制化的學院場域卻始終疇畛橫梗，香港文化只停留在不同系科邊緣，直至有心人在不同據點搭橋鋪路，分別出版有關香港文化的專著叢書（如陳清僑主編的「香港文化研究叢書」），香港文化研究方獲正名。只是好景難常，近年香港面對一連串政經及社會問題，香港人曾經引以為傲的流行文化又江河日下，再加上中國崛起，學院研究漸漸北望神州。國際學報對香港文化興趣日減，新一代教研人員面對續約升遷等現實問題，再加上中文研究在學院從來飽受歧視，香港文化研究日漸邊緣化，近年更常有「香港已死」之類的説法，傳承危機已到了關鍵時刻。

　　跨科際及跨文化之類的堂皇口號在香港已叫得太多，在各自範疇精耕細作，方是長遠之計。自古以來，叢書在文化知識保存方面貢獻重大，今傳古籍很多是靠叢書而流傳至今。今時今日，科技雖然發達，但香港文化要流傳下去，著書立説仍是必然條件之一。文章千古事，編輯這套叢書，意義正正在此。本叢書重點發展香港文化及相關課題，目的在於提供一個平台，讓不同年代的學者出版有關香港文化的研究專著，藉此彰顯香港文化的活力，並提高讀者對香港文化的興趣。近年本土題材漸受重視，不同城市都有自己文化地域特色的叢書系列，坊間以香港為專題的作品不少，當中又以歷史掌故為多。「文化香港」系列希望能在此基礎上，輔以認真的專題研究，就香港文化作多層次和多向度的論述。單單瞄準學院或未能

顧及本地社會的需要，因此本叢書並不只重純學術研究。就像香港文化本身多元並濟一樣，本叢書尊重作者的不同研究方法和旨趣，香港故事眾聲齊說，重點在於將「香港」變成可以討論的程式。

有機會參與編輯這套叢書，是我個人的榮幸，而要出版這套叢書，必須具備逆流而上的魄力。我感激中華書局（香港）有限公司，特別是副總編輯黎耀強先生，對香港文化的尊重和欣賞。我也感激作者們對本叢書的信任，要在教研及繁瑣得近乎荒謬的行政工作之外，花時間費心力出版可能被視作「不務正業」的中文著作，委實並不容易。我深深感到我那幾代香港人其實十分幸運，在與香港文化一起走過的日子，曾經擁抱過希望。要讓新一代香港人再看見希望，其中一項實實在在的工程，是要認真的對待香港研究。

朱耀偉

 # 李歐梵序

　　吳國坤的這本電影文集，內容豐富，代表了他多年來的研究成果。在研究的過程中，他曾數次和我討論他在世界各地的檔案館找到的珍貴資料，不僅是珍貴難尋的舊片，更包括各種中英文史料，可見作一個電影史的研究者所花的功夫，甚至比文學史更多。我和國坤交往多年，亦師亦友，也見證了他在學術上的心路歷程，一路走來十分辛苦。他早在香港讀書的年代，就受到鄭樹森教授的指導，後來留學美國，先在西雅圖的華盛頓大學攻讀比較文學，後來又轉到哈佛隨我研究中國現代文學，得到博士學位。他的博士論文研究李劼人的歷史小説，後來把論文改寫成書，又花了數年功夫增補資料和分析的理論框架，並多次到李劼人的故鄉成都發掘新的資料，最終改名為 *The Lost Geopoetic Horizon of Li Jieren: The Crisis of Writing Chengdu in Revolutionary China*（Brill, 2015），出版後得到西方學界的好評。在這個漫長的改寫過程中，他從來沒有氣餒，永遠保持了他的樂觀心態，經過了各種挫折，終於成書。然而國坤並不以此為榮。一方面他繼續研究中國現代文學，並發表了數篇極有份量的論文，另一方面，他的大部分精力都花在研究香港電影史，如今早已成為這個領域的專家。我為他高興，因為他終於找到了自己最喜歡研究的題目：香港電影的歷史和文化。最近幾年，他的電影論文一篇篇在中外雜誌發表，他幾乎每篇都複印給我看，我讀後大開眼界，獲益良多。

　　為此書寫序，對我有相當的難度，因為我不是這方面的專家，所知有限。瀏覽了書中各篇文章之後，感覺此書雖然以電影審查為出發點，然而內容絕不只此，甚至超越了這個範疇。作者在導論中説：

> 審查本身是一個弔詭的現象，它既是外在政治力量或倫理壓力對文化創作的鉗制，也是被創作者所挪用的「潛在」寫作手段。若我們單純地將「審查」看作是極權政府對創作個體的壓抑，或是為了避免意識形態的禁忌而對文化作品本身的刪減與修改，那必然會忽略審查的另一個積極的面向，即創作者以一種「背叛」的形式來完成書寫。這種「背叛」不僅是對作者書寫初衷的背離，同時也是對外在強加的國家審查力量的「微妙顛覆」（subtle subversion）。

這幾句話可圈可點，頗資玩味。一般研究者只注重審查政策的政治壓力，國坤關心的反而是探討在各種壓力下的應對策略，所謂「背叛書寫」指的不僅僅是顛覆和反抗，而是更上一層樓，從電影的藝術和傳統中找尋新的出路，甚至展現異彩。這是一種開創性和開放式的看法，我從這些文章得到的結論是：「禁忌」愈多、壓抑愈深，愈能刺激電影從業者（特別是導演和編劇）的創造力，這才是「以影犯禁」的真正意義。本書第一部分討論民國時代的電影檢查政策，國民黨政府跟隨五四的風氣反對迷信，一度要取締神怪片；為了建立統一的民族國家的國語，所以又要取締方言，使得粵語片一度遭殃，然而這些審查策略並不成功，反而促使香港的從業者的「反策略」，從傳統中「借屍還魂」，拍出大量的鬼怪片，變成一種香港電影的「次文類」，而粵語片也沒有式微，反而大行其道，甚至把五四的名著如巴金的《家》，改編成粵語片，我個人認為反而拍得比國語片更好。眾所周知，三十年代的左翼電影，並沒有在國民黨的審查

制度下屈服，反而拍出《十字街頭》、《馬路天使》、《烏鴉與麻雀》等經典作品，以及《一江春水向東流》這種史詩型的名片，既賣座又感人。這些例子，國坤在書中皆有詳細分析討論，他特別提到費穆的名作《小城之春》，似乎也觸犯了「禁區」，其實費穆早已衝破倫理的禁忌，將影片轉化成一種頹廢美學。

　　國坤最關心的當然是香港電影和它的前世今生。本書的第二和第三部分的文章大多圍繞着這個主題，港英當局的審查制度以及當年的冷戰背景只不過提供了一個歷史框架，國坤從中挖掘出香港電影的各種特色，例如第二部分的三篇文章所討論的諜戰、神仙鬼怪、壓抑和愛慾，都是一般學者不大關心的冷門題目。我認為國坤的研究視野很廣，別人（包括我自己）沒有注意的現象他都看到了，因此這些文章也擴展了香港電影研究者的視野。對我個人啟發最多的是第三部分的四篇論文，內容份量不輕，不但討論香港電影史上的兩家大公司（中聯和國泰／電懋）的出品，而且涉及現代作家（張愛玲）和一位西方名導演：安東尼奧尼。我看過他備受爭論的紀錄片《中國》，幾乎華人觀眾人人伐之，批評這位義大利導演「洋人看中國」必然帶有污衊，很少人注意到這位導演的新現實主義的美學，國坤認為此片展現了這位「電影人在呈現藝術和真實時的慾望與困境」，值得仔細推敲。

　　總而言之，本書的文章雖以香港電影為主，但牽涉的題目包羅萬象，充分展示了國坤多年來所下的功夫。他自承對於當今學院盛行的文化研究 ──「大多偏重西方理論和文本的局部分析」── 不大苟同，而想「用電影研究來回應歷史」，從大量的電影資料中「探究其隱藏的政治、道德和歷史的潛文本」，我在此舉雙手贊成。

　　是為序。

李歐梵

2021 年 3 月 3 日於九龍塘

 致謝

　　本書初稿於 2020 年 4 月間完成，距離當年龍剛編導的《昨天今天明天》（1970）恰恰有半個世紀。電影原本叫作《瘟疫》，故事受到法國存在主義作家卡繆（Albert Camus）的同名小說的啟發，講述香港爆發了一場突如其來的鼠疫，在傳染力極高的病毒面前，社會各階層無一倖免，富人紛紛走避，窮人叫苦連天，現存生活秩序面臨崩潰。但由於當時香港的本土環境以及國際間的政治形勢頗為險峻，烽火連天，原本有兩小時長的影片要「大刀闊斧」地刪減到七十二分鐘，更被要求更換片名，才最終得以上映。

　　《昨天今天明天》（*Yesterday, Today, Tomorrow*）其實是另一部 1963 年意大利電影的中文片名翻譯，由「意大利永遠的女神」蘇菲亞・羅蘭（Sophia Loren）飾演三位不同的女性及其三段愛彌留的經歷，跟龍剛電影中的香港瘟疫危機，可謂風馬牛不相及。而電影的命名，實為一種假借的藝術，言不由衷，創作人自是要借用某種名義來寄託人和事，「假之而生」，大有深意，何嘗不是香港電影的修辭策略和多年以來的生存之道，以其作為「寓言」的方法來回應歷史與社會的變遷？當社會上言語都要經過審視和包裝以符合現實的需求，香港電影作為寓言，言在此而意在彼，偏愛怪力亂神，風格可以是詭譎多變，充滿謬悠之說，巵酒相歡之言，有時漫不經意，有時支離破碎，反而顛覆了敘事的框架邊界，釋放多重寓意，層出不窮。

　　五十年後重提《昨天今天明天》，並非要重彈什麼輪迴宿命的舊調。昨日之是，今日之非，歷史既不會簡單地重複。從前、現在、過去了，再

不來。在《大話西遊仙履奇緣》（1995）中，夕陽武士和愛人在城牆上相擁並決定留下來，城牆下悟空決意孤身離群，走向空空的黃沙大漠。兩個平行時空，城內城外，面對命運的不可逆轉，悟空能不能走出過去這個傾頹世界的陰霾，追求自我救贖，還是無法抵擋未來一場又一場不可抗拒的風暴？香港電影最能承載穿越時空的幻想，囈語呢喃，思索前世今生，甚而「超閱」未來。像悟空的瀟灑徐行，相忘於江湖，一路走來，也無風雨也無晴，誰怕。失之，得之。「昨天今天明天」於是成為一代又一代香港電影人的宿命與快感。

承蒙中華書局（香港）有限公司副總編輯黎耀強先生的大力支持和耐心等待，此書才得以出版。書中部分的篇章修改自筆者早期發表過的文章。〈薛覺先與粵語電影的方言／聲音政治〉一文曾以〈永續《白金龍》：薛覺先與早期粵語電影的方言及聲音政治〉為題，發表於 2019 年第 7 期的《北京電影學院學報》（頁 24－32）；〈「中聯」的使命與迷思〉一文曾以〈戰後香港粵語片的左翼烏托邦：以中聯改編文學名著為例〉為題，發表於 2016 年第 7 期的《當代電影》（頁 94－100）；〈國泰／電懋的都市喜劇〉一篇曾以〈語言、地域、地緣政治：試論五、六十年代國泰／電懋的都市喜劇〉為名，刊登於 2009 年第 140 期的《電影欣賞學刊》（頁 96－112）；〈粵語、國語電影中的鬼魅人間〉的一篇則曾以〈冷戰文化與香港中國鬼魅寓言〉為題，收錄於黃淑嫻主編的《香港．1960 年代》（台北：文訊雜誌社，2020，頁 121－148）。

本書部分研究經費得到香港藝術發展局以及香港電影評論學會的基金資助，特此銘謝。在後期的寫作過程中，又得到雷競璇的積極鼓勵，筆者非常感激。過去十多年跟黃愛玲的交流、切磋也滲透在這本書的寫作過程中，有心的讀者或許會聽到該書的戲外餘音。筆者在華語電影的研究上，得到香港電影資料館的朋友郭靜寧、陳彩玉和吳君玉熱誠的協助，而在不同場合中能跟蒲鋒、何思穎、舒琪和羅卡等資深電影研究者們討教，彌補了本書許多在文字之外的歷史脈絡與電影人、事的光影記憶，這皆讓本人

在學術的路上獲益匪淺。在教研工作吃重的學院生涯中，此書在不同時期得力於幾位研究助理的幫忙協助，王駿傑、梁慧詩、金卓爾、張亦元皆有不少的付出。而徐雨霏出力尤多，有賴她的縝密心思和整理補足文稿的功夫，還有蘇嘉苑創意的封面設計，這才有幸得以成書，在此深表謝忱。

　　鄭樹森老師和李歐梵老師一直身體力行，念茲在茲地在中文報刊和書籍的「公共空間」裏筆耕不輟，在理性的層次上能夠強調文化和歷史感性經驗，早已超越學院派的象牙塔，惠澤後進，學生謹以此書答謝兩位恩師多年以來的啟蒙和教誨。

　　在此書最後成稿之時，紫若、紫嫣在家學習，爸爸在家工作。我們仨以外，在疫情最嚴峻的時候，迦慧仍要外出工作，緊守社會崗位。記之2020年，天荒地變，愛在瘟疫蔓延時。昨天、今天、過去了。明天，還有夢。

 導言

　　韓子曰：「儒以文亂法，而俠以武犯禁。」[1]司馬遷在《史記‧遊俠列傳序》的開首，引用戰國時代法家韓非子所言，指出儒生和俠客在先秦社會結構中，都處於政權的邊緣地位。而韓非子站在統治者的立場，指責儒生以筆桿子宣揚仁義學說，利用文章擾亂法紀的合法性；俠者以武力為手段，悍然違犯禁令，損害當政者的權威。儒與俠本為春秋戰國社會秩序崩壞以後催生的遊離階層，其人或尚文或重武，希望伸張正義，匡扶社稷。但在法家統治者的眼中，他們都是以「非法」手段企圖侵犯當政者專權統治的反對派。但自西漢選擇了「獨尊儒術」的文化政策後，儒法合一，儒生進入了道統的主流和核心，逐漸建立起以儒學價值為中心的正統社會；而俠士依然遊離於國家的制度法律之外。在任何時代，遊俠及其身處的江湖世界，往往成為人民大眾一種理想國的投射，藉以超越現有的政治規範和生活方式，而遊俠的獨立不羈在不同程度上又挑戰了政府的威信。在《史記》以及後來的中國小說文本中，俠客匡扶社會正義的理想，往往是以平民為主體的。對於正統的儒生而言，其帶有烏托邦色彩的武俠世界，反過來成為寄託了他們改良現存政治世界的、一個充滿歧義的寓言。

1　韓非子著、邵增樺註譯：《韓非子今注今譯》（台北：台灣商務印書館，1983），頁39。

（一）審查（Censorship）的誕生：一種文化運作的機制

在中國政治社會秩序中，統治者面對文武之道作出的種種「犯禁」所為，以至使用法律制度對之進行道德的約束和政治的懲戒。這方面我們未嘗不可在更廣義的現代國家的文化制約上，作出更針對性的解讀：歷代政權對傳統通俗文學的查禁，以及當代政府對電影控制而產生的審查制度——這些都是要以「刑法」來嚴加防範——因為通俗文化和文藝作品可能會蠱惑人心，甚至逾越政治界線，以致造成「犯禁」的危機。在本質上，這兩者與古代統治政權對文武之道的控制是同出一轍。故此，許多帝制時期的統治者將「學者和學術視為政府的附庸」。[2]

文學藝術作品既然屬於文化意識形態範疇，當其一旦與官方意識形態發生衝突，政府便會行使權力管理，制約文學藝術活動。中國歷代地方政府對戲曲演出的查禁，或者對戲曲小說文本的銷毀，亦或者通過行政法令禁制某些書籍文本的刊印、流通和閱讀，以至銷毀已刊印的違禁書籍，使其消失在大眾的文化記憶裏——這些本身就是一種政治文化手段，在中國歷朝代中，是當政者的「文化政策」和「文化霸權」的具體表現方式之一，從無間斷。換言之，對於書籍或知識流通的政治審查在中國並非是新鮮的概念與現象。自秦始皇「焚書坑儒」開始，北周武帝禁佛教道教，清朝的「文字獄」與對淫穢書籍的控制，乃至國民黨政府對於現代進步作家（如魯迅、郭沫若、蔣光慈、茅盾等）的書籍禁令，都可以看作是通過審查以達到增強政權的合法性的手段。[3] 然而，「審查」一詞在當代中國社會的語境中過於政治化，具有較強的意識形態色彩和過度的道德性。作為一

2　R. Kent Guy, *The Emperor's Four Treasuries: Scholars and the State in the Late Ch'ien-Lung Era* (Cambridge, Mass.: Harvard University Press, 1987), p. 26.

3　Wenxian Zhang, "Fire and blood: Censorship of books in China," *International Library Review*, vol. 22, no.1 (March 1990), pp. 61-72.

個「禁忌」詞彙，中國（大陸）民間在使用該詞的時候總是過分地小心翼翼，以免與政府的「監督」職責發生潛在衝突。尤其是在中國官方的統治口徑裏，「禁書」（banned literature / books）一詞往往指涉甚至來代替政府的「審查」操作——這提醒着讀者，「禁書」之所以會被審查，是因為這本書內容本身是錯誤的，是不該 / 值得被閱讀的「禁區」。[4]

在前現代中國，當封建皇朝對維護社會良好的秩序和國家合法性的必要倍感焦慮的時候，對於書籍生產和流動的意識形態干預就變得極為積極（例如《大明律》中認定，販賣、收藏亦或者是編撰「妖書」來「蠱惑人心」，其罪名的嚴重程度是僅次於「圖謀叛國」與「意圖造反」）。因為那些流散在正學之外的書籍所傳達的「異端」思想，可以轉化為反動的政治資源，來挑戰和質疑統治階層的權威。[5] 從中國出版史的角度來看，自宋朝開始，政府對書籍傳播和印刷的監控逐漸形成一個穩固且成熟的體系。除了與先前的朝代一樣，對讖緯、陰陽、天文之書保持警惕之外，宋朝的統治者不僅下令禁止私印書籍，防止境內涉密、涉邊文獻外流，另一方面創立了書稿審查制度和呈繳本制度，從源頭控制書本流通。[6]

作為通俗文化的戲曲和小說，雖然一直處於儒家正統文化的邊緣，但因其有廣大的讀者群、聽眾群和觀眾群，統治階級就更為關注這些通俗娛樂的社會教化功能。[7] 因為在儒家的文藝觀裏，審美與情感旨在「寓教」，

4　Zaixi Tan, "Censorship in Translation: The Case of the People's Republic of China," *Neohelicon*, vol. 42, no.1 (2015), pp. 313-314.

5　Timothy Brook, *The Chinese State in Ming Society* (New York: Routledge, 2005), pp. 114, 116.

6　蔣永福、趙瑩：〈以禁書求秩序：中國古代對民間文獻活動的控制史論（上）〉，《圖書館理論與實踐》，第 11 期（2015），頁 40－42。

7　對於戲曲話本的審查和禁令，最早可以追溯到元朝。作為少數民族的統治王朝，元朝皇帝不僅面臨着如何建構一個統一的文化認同身份，也面對着如何掩蓋和抹殺漢民族的中原文化與草原文化的鴻溝。當時，元朝統治者實行民族壓迫和歧視原則，實行「四等人制」。仕途無望的漢族知識分子只能將自己的憂憤不滿抒發於民間戲曲和話本小說之中，隱射時政，痛罵君主。這使得元朝對戲文詞曲的打壓頗為嚴苛和敏感。蔣永福、趙瑩：〈以禁書求秩序：中國古代對民間文獻活動的控制史論（下）〉，《圖書館理論與實踐》，第 12 期（2015），頁 18－19。

是具有極強社會功利性的。因此，隨着戲曲小說在平民裏得以進一步的普及，其所承擔的政治教化的任務也日益明顯。例如，朱元璋對於高則誠的《琵琶記》極為肯定，因為這齣戲宣揚了「子孝妻賢」的家庭美德。在清帝國時期，戲曲小說業已成為傳播政治倫理和社會道德的最佳文化工具。如清朝的康熙帝，在其晚年令人編纂《御定曲譜》，其目的便在於「闡揚風華，開導愚蒙」。[8] 一旦戲曲小說偏離正統的教化思想或意識形態，就可能觸動執政者的神經，繼而屢行懲戒手段。例如，且不論乾隆年間因「偽孫家淦疏稿」（1751 年）在民間流傳（該奏稿控訴了乾隆皇帝失德）而引發了「文字獄」案件的頂峰，清朝對戲曲話本的嚴禁與控制更是直接寫入了法律條文之中的。康熙五十三年，清聖祖認為，淫詞小說是害風俗人心的罪魁禍首。《大清律例》規定，凡是販賣刻印淫詞小說，其罪行與「造妖書妖言」相等。隨後，《水滸傳》、《牡丹亭》、《西廂記》、《金瓶梅》、《綠牡丹》、《子不語》、《四聲猿》、《英烈傳》、《五色石傳奇》等一系列傳奇演義和小說戲文，因政治問題亦或有傷風化或是有敗壞人心之嫌，皆遭禁毀。[9] 與此同時，乾隆年間，朝廷機構除了對一些有礙統治的劇本實施禁演之外，還會對部分戲文劇本（往往是歷史題材）進行抽改刪減，以避免對前朝和異域的文學想像殘留民間，危害統治。[10] 傳統地方政府對戲曲小說以行政手段進行查禁、銷毀，用現代述語來說，即是直接參與通俗文學和大眾娛樂的「文化管理」（cultural management）。實際上，正統文人對於淫詞艷曲、民間傳奇和野史小說禁毀的態度，可以說是附和最高統治階級的文化政策。在儒家的治國觀念中，執政者要對其統治下的百姓的正確行為、話語和思想負責。這意味着文化審查和監控在儒家眼中是

8　作為一個道德倫理的概念，「教化」指的是歷代統治者所推行的一系列社會規範和道理規誡的文化體系，目的在於引導普通民眾以既定的倫理道理來處理人際關係和社會事務。趙維國：《教化與懲戒：中國古代戲曲小說禁毀問題研究》（上海：上海古籍出版社，2014），頁 14－27。

9　陳正宏、談蓓芳：《中國禁書簡史》（上海：學林出版社，2004），頁 236－241。

10　平夫、黎之編著：《中國古代的禁書》（北京：中國青年出版社，1990），頁 33－35。

國家的職責之一，從未受到質疑。[11]

　　電影自二十世紀初發明以後，瞬間成為最普及的大眾娛樂和藝術形式。而在現代社會聲光化電催生下的電影「奇觀」（spectacle）和引人入勝的「大眾故事模式」（public storytelling），一直成為政府文化管理與監控的對象，尤其當其牽涉意識形態宣傳的部分。當政者希望通過有關的審查制度，對電影進行查禁或修改（刪剪），以免歪離甚至損害執政者的政治利益和國家的民族認同。中國對電影的審查最早源於民間地方性組織自發的倡議。1911 年 6 月，上海「自治公所」頒佈了《取締影戲場條例》，規定了電影場所需領執照、男女分座以及禁映淫穢影片等要求。[12] 在北洋政府時期，江蘇省教育會在上海設立的電影審查委員會（1923 年成立，次年成立劇本審查委員會），開啟了對中國電影真正意義上的審查。其審查的標準在於強調影片是否會對社會和教育有所裨益，而非影片的藝術水平。[13] 到了 1930 年代之後，國民黨文宣部門（1931 年，南京政府的教育部和內政部聯合創立了電影檢查委員會）開始厲行電影審查措施，仗賴儒教和新生活運動，以科學主義掃除「封建」和迷信之名，行黨國專政之實。[14] 儘管民國和新中國的文化及政治語境不同，但對電影和平民文化管理的態度其實遙相呼應 —— 對具有廣泛大眾影響力的電影，國家必須肩負使之淨化

11　由安平秋和章培恆所編撰的《中國禁書大觀》，對歷朝歷代的禁書目錄進行了總匯，參見安平秋、章培恆編：《中國禁書大觀》（上海：上海文化出版社，1990），頁 146－591。

12　尹興：〈民國電影檢查制度的起源（1911－1930 年）〉（碩士論文：西南大學，2006），頁 6。

13　鍾瑾：〈迷失在權力的漩渦：民國電影檢查研究〉（博士論文：上海大學影視藝術技術學院，2010），頁 14－18；王瑞光：〈中國早期電影審查探析（1912－1928）〉，《電影評介》，第 11 期，（2017），頁 27。

14　蕭知緯（Xiao Zhiwei）指出，南京國民政府對電影的審查主要集中在三個方面：第一，打壓方言電影，尤其是粵語片，以實現統一的語言／身份認同；第二，禁絕武俠神怪內容出現在銀幕，呼應反迷信運動，維護中國現代化建設；第三，清除電影中的情色、肉慾的鏡頭，以提倡健美的身體審美、健康的性道德觀乃至維持傳統價值的取向。Zhiwei Xiao, "Constructing a New National Culture: Film Censorship and the Issues of Cantonese Dialect, Superstition, and Sex in the Nanjing Decade," in *Cinema and Urban Culture in Shanghai, 1922-1943*, ed. Yingjin Zhang (Stanford Calif.: Stanford University Press, 1999), pp. 183-199.

甚至提升其教化意味的任務，不容有失。[15] 從另一個角度來説，文化審查的對象從古代的淫詞艷曲到今天的視覺影像，其本身與歷史文化的「進步」是相互交融的。雖然審查對個體的創作自由度和藝術表達有一定的限制，但是對於社會正統文化的匡正和提升，亦有着不可磨滅的作用。

（二）審查的悖論：「背叛」的書寫與「缺失」的存在

從西方詞源學的角度來看，「審查」（censorship）一詞與羅馬共和時期的監察官（Censor）制度息息相關。法國啟蒙主義學者商・雅克・盧梭（Jean-Jacques Rousseau）曾指出，羅馬監察官的職責是包括了對公共道德的監督，這就構成了今天英文中「censorship」即「禁制檢查」一詞的由來。[16] 邁克爾・霍爾奎斯特（Michael Holquist）則認為，羅馬監察官是具有雙重身份的：他們既負責檢查羅馬公民的稅收財政，也要去監管羅馬社群的社會道德，即他們決定了誰在政治意義和社會文化的層面上有資格成為羅馬人。故此，對於「審查」而言，它所要去禁止打壓「他者」（the Other）的權威是無法與它所要建構「自我」（the Self）身份群體的需求相割裂的。[17]

值得注意的是，審查本身是一個弔詭的現象，它既是外在政治力量或倫理壓力對文化創作的鉗制，也是被創作者所挪用的「潛在」寫作手段。若我們單純地將「審查」看作是極權政府對創作個體的壓抑，或是為了避

15　西方學者指出，雖然審查的機制總是隱蔽的，這與大張旗鼓的政治宣傳（propaganda）有所區別。但是在毛澤東時代中國，尤其是在文化大革命期間，中國只生產了如《紅星閃閃》、《渡江偵察記》、《南征北戰》等少量的政治電影。這些電影既是中國政府經由審查的產物和意識形態宣傳的樣板，同時也是當時中國民眾（無論是在農村還是在城鎮）生活娛樂（entertainment）的主要來源。Veronica Ma, "Propaganda and Censorship: Adapting to the Modern Age," *Harvard International Review*, vol. 37, no. 2 (Winter 2016), pp. 46-47.

16　盧梭著、苑舉正譯註：《德行墮落與不平等的起源》（台北：聯經出版社事業股份有限公司，2018），頁 335。

17　Michael Holquist, "Corrupt Originals: The Paradox of Censorship," *PMLA*, vol. 109, no.1 (January 1994), p. 14.

免意識形態的禁忌而對文化作品本身的刪減與修改，那必然會忽略審查的另一個積極的面向，即創作者以一種「背叛」的形式來完成書寫。這種「背叛」不僅是對作者書寫初衷的背離，同時也是對外在強加的國家審查力量的「微妙顛覆」（subtle subversion）。「審查不僅僅只是謊言的支配⋯⋯它還創造了一個準現實（parareaity）。審查不局限在禁止亦或刪減部分章節段落，它要求神話、主題以及其他的創造以便它投射到現實之中（正如電影被投放在銀幕之上）」。[18] 在意識形態的壓抑之下，作者試圖遮蓋的東西，或者以曲折委婉的方式來避免禁忌的行為，暴露出了意識形態／現實與作品／想像之間的「缺口」。

　　如果說「審查」的存在指涉了一種被壓抑的創作「缺失」，那麼，那些遭受政治「閹割」的作品則「抹殺」了絕對的作者權威，成為了「漂泊」的、「流亡」的自由文本。「審查制度說明了文本正當性權威的喪失，既沒有上帝的合法性權威，也沒有權威人士的合法性賦予，它使得文本對自身的影響保持開放，並使得閱讀保留了更改文本的權利。」[19] 1915 年，時任通俗教育研究會小說股主任的魯迅制定了《審核小說之標準》，從寓教和社會道德的角度出發，試圖規範民國初期小說的寫作和出版，以及引導受教育程度較低的民眾去接受健康的文學作品。隨後，由高劍華創辦於 1914 年的女性雜誌《眉語》因其裸女插圖和對情愛私密關係的書寫，被斥為「猥褻」，有害社會道德，最終遭禁。1931 年，魯迅回憶起該雜誌遭到禁止的境況，卻誤認為《眉語》雜誌與「鴛鴦蝴蝶派」文學有着密切關係，直到《新青年》進步雜誌的出現，才消除了它在社會的影響。魯迅這一「回憶」使得中國大陸的現當代文學研究者不僅延續了他對該雜誌乃至「鴛鴦蝴蝶派」文學的看法，並且他們認為，魯迅參與對該雜誌的封禁，

18　轉引自 Cristina Vatulescu, *Police Aesthetics: Literature, Film, and the Secret Police in Soviet Times* (Stanford: Stanford University Press, 2010), p. 65.

19　Vatulescu, *Police Aesthetics,* p. 68.

恰恰也說明了魯迅自己對繾綣香艷文學的風格題材和道德價值的不屑和打擊。然而，魯迅對《眉語》的「閱讀」/「審查」使得該雜誌的研究被錯誤地歸納入鴛鴦蝴蝶式文學的範疇中。事實上，《眉語》並不是以商業市場為導向的大眾雜誌，將它視為與文化保守主義的「鴛鴦蝴蝶派」相同的出版物也頗失公允。無論是對女性裸體的大膽展露亦或者是對兩性情慾的公開表達，《眉語》對道德禁忌的反叛，與五四時期的知識分子是相呼應的，甚至，它對革命群體的謹慎與割裂傳統與現代的文化聯繫，亦是一種挑戰。[20] 這樣看來，文學「審查」亦是一種具有塑造文本風格和類型的「閱讀」—— 審查者不僅僅只是一個被動接受的、單向度的讀者（the reader as real），更是一個隱含的、創造性「作者」（creative author）。

　　近年來，建立於福柯（Michel Foucault）的「話語」（discourse）理論和布赫迪厄（Pierre Bourdieu）「場域」（field）概念上的「新審查理論」（New Censorship Theory），揭示出「審查」本身在文化管制層面上的複雜性。該理論誕生於馬克思主義者對自由主義的言論自由的觀念反駁，即認為純粹自由的語言交流和文學書寫是一種假象。它提醒着讀者，在許多情況下，「審查」不只是脅迫的（coercive）監控，而是具有生產性的力量（productive force），可以「創造新的話語模式，交流方式以及言說類型」。更為關鍵的是，「審查」是無孔不入的日常現象 —— 往往是信息交流傳播的一部分 —— 國家或權威機構並非是唯一的審查者。文化語言、書寫語法乃至非人格化的言論規範，都烙印着「審查」的痕跡。[21] 西方學者貝婭特・穆勒（Beate Müller）因此重新審視了審查與經典（canon）形成之間的關係：經典意味着文化選擇和穩定化，而文化

20　Liying Sun and Michel Hockx, "Dangerous Fiction and Obscene Images: Textual-Visual Interplay in the Banned Magazine Meiyu and Lu Xun's Role as Censor," *Prism: Theory and Modern Chinese Literature*, vol.16, no.1 (2019), pp. 40-57.

21　Matthew Bunn, "Reimagining Repression: New Censorship Theory and After," *History and Theory*, vol. 54, no. 1 (February 2015), pp. 26-29.

選擇本身指涉了「排除」（exclusion）—— 換而言之，審查和經典化兩者都在於篩選什麼作品值得被納入社會文化體系，得以傳播、接受和記憶。「通過提供衡量文化產品的標準，經典可以成為審查員的武器」。[22] 藉由新審查理論，我們重返內地與香港電影文化史：那些遭遇政治審查的，亦或是因審查而改變創作表現模式和宣傳話語的電影作品，是如何與既定的審美範式、政治立場、民族利益和語言文化進行對抗、妥協和融合的？

（三）本書結構

　　《昨天今天明天：內地與香港電影的政治、藝術與傳統》一書的研究理念，可以上溯中國政治傳統中對大眾藝術和通俗文化的制約手段，而以電影個案形式，輔以當代歷史脈絡和社會現實，討論電影作為普及的藝術創作，電影作者如何直面電影的政治及社會功能，又怎樣面向觀眾。換言之，筆者試圖探討的是，電影審查本身是如何成為一個等待解讀的文學文本（literary text）和歷史語境（historical context），以展示創作者個體和國家政府，是如何利用創作、閱讀、觀看等文化經驗，來實現政治的博弈、反抗亦或者是共謀。在這個過程中，本書也會力求探討電影「審查」是如何與文學翻譯、文化改編、政治背叛、歷史禁忌等議題相互糾纏。本書另一半的章節，將涉及英治時代香港的政治審查和殖民文化政策，而研究方法則結合檔案資料的梳理，將電影文本與歷史文化脈絡化，採用綜合分析方法，回答當代歷史、政治和電影美學的問題。在過去的幾年間，筆者走訪了香港歷史檔案館、上海圖書館、倫敦國家檔案館和新加坡國家檔案館，以檔案文獻為基礎，將可見的電影文本與隱藏的社會背景

22　Beate Müller, "Censorship and Cultural Regulation: Mapping the Territory," in *Censorship and Cultural Regulation in the Modern Age*, ed. Beate Müller (Amsterdam: Rodopi B. V., 2004), pp. 12-13.

和政治禁忌重新連結起來。當代政治對電影的審查可以被看成為一種文化壓抑（cultural repression），但同時亦能促使作家和藝術工作者在有限的表達空間裏發揮無限的創意，尋找另類的批判性空間。在道德教化的框架下，發揮電影作品娛情或怨刺的社會功能。「俠」從來具有反體制與霸權的特性，而存活在體制外以至社會邊緣的電影文人，在面對不同時段的現實政治處境，以攝影機代替筆桿子，或作為尚方寶劍，以影犯禁，造出顛覆和驚喜，以電影來推動社會和歷史的發展。

　　本書共分三部分。第一部分「子不語：民國電影的聲色政治」的背景設置於二十世紀三十年代。自 1928 年後，國民黨開始掌控全中國政權，隨後迅速建立了嚴整的電影檢查制度，試圖加強對電影業的控制。除了戮力打擊風行一時的武俠神怪片和嚴厲查禁香豔肉感、「淫穢」的美國好萊塢影片之外，還企圖全面禁止當時在華南地區（廣東和香港）大盛的粵語片的拍攝。國民政府認為，這些流行的粵語電影是在推動粵語方言文化，着實有礙國家在地方實踐「國語」的普及化以至國族身份的認同建設。〈薛覺先與粵語電影的方言／聲音政治〉一篇，縷述民初時期薛覺先與粵語／方言電影的「聲音政治」（politics of sound）。本篇分析《白金龍》（1933）——作為歷史記載中第一部有聲粵語片，又是一部「西裝粵劇電影」——和薛覺先早期電影的嘗試，以重構早期粵語電影的歷史拼圖，並對電影中的方言和地方音樂如何引發電影美學和道德的爭議，又如何牽涉國家認同與政治範疇等內容進行討論。本身是粵劇名伶又是「文化事業家」（cultural entrepreneur）的薛覺先，勇於探索跨媒體表演。在重拍《續白金龍》（1937）時，挑戰國民政府對粵語電影所實行的限制，嘗試在國家的政治取向與商業和藝術的利益之間追求平衡。薛覺先的舉措涉及地方、國家及跨國三個層面的文化政治，但其人事蹟卻是在粵語電影文化史和中國電影史上遺失的一個重要章節。

　　〈左翼通俗劇的創傷記憶〉一篇，分析上海左翼電影人如何通過吸收好萊塢「通俗劇」（melodrama）的流行元素，同時又結合傳統中國戲曲和傳奇的女性敍事模式。以蔡楚生、鄭君里執導的《一江春水向東流》

（1947）為例，闡明當時的左翼電影製作人如何藉着家庭倫理、兒女私情作包裝，以感性和煽情的電影敍事，追述一代人在「八年離亂」和抗日戰爭時期的「創傷記憶」（traumatic memory）。作為一部四十年代的中國國產片，《一江春水向東流》可算空前賣座，據說當時有五分之一的上海人看過這部電影。而導演蔡楚生從不諱言，成功的電影必先在意識形態與藝術和娛樂價值之間取得妥協。《一江春水向東流》固然深受 1939 年好萊塢電影《亂世佳人》（Gone with the Wind）的啟發，從女性角度織繪中國式的「通俗史詩」（popular epic），足證民國時期，在廣大的華語觀眾群中，歐美等西方電影和國產影片有着錯綜複雜的文化交流。事實上，電影創作以至觀影經驗既是「跨地方」（translocal），又是「跨國家」（transnational）。一直以來，國民政府對左翼電影的思潮處處防範。《一江春水向東流》迂迴地以通俗劇作商業招徠，為左翼的批判現實主義和教化民眾的意識形態「穿上美味的糖衣」（蔡楚生語），使電影同時發揮「怨刺」與「娛情」的文藝功能，這不啻是左翼電影一次「儒以文亂法」的極致演繹。

　　〈費穆電影的回憶與再造〉則探討費穆 1948 年的電影《小城之春》的回憶與再造，以及它在中國電影史上如何走入「經典化」的過程。該電影的歷史沉浮顯示出中國電影美學和道德的禁忌，以及在英殖時代的香港，如何為非革命的中國電影提供批評空間所發揮出的地緣政治作用。在當今的電影美學裏，《小城之春》為中國評論界和學者奉為圭臬，而在早期共產主義的中國，費穆的作品早已被內地的觀眾所遺忘。又因為該電影故事講述了一位已婚婦人的曖昧三角戀關係，電影公映後甚至遭遇評論的激烈攻擊，認為它是帶有資產階級的頹廢、病態和傷感主義，未能為社會上青年男女指示正確的出路。故此，影片在新中國建政後瞬即在電影史上消失。尤其是其超前時代的風格 —— 結合中國古典戲曲和現代電影的敍事 —— 與五十年代以後革命中國的藝術審美可謂格格不入。與之相對的是，早在七十年代，費穆的電影開始受到香港評論界的極大關注。黃

愛玲女士大膽確立費穆作為「詩人導演」和中國電影美學先行者的地位，令《小城之春》成為另一部中國電影經典的傳奇。本篇關注《小城之春》後續的戲劇化發展，尤其是中國第五代導演田壯壯在 2002 年翻拍的《小城之春》。二十一世紀初，在中國大陸，費穆的電影還是鮮為人知的。於此，「重現經典」的意義已經超過純粹的美學文本的描摹或致敬 —— 而是當田壯壯對當代中國電影創作所遭遇到的禁忌和規限之際 —— 而將前輩電影作品的再創造變作其藝術宣言。1993 年，田壯壯拍攝以文革為題材的《藍風箏》，因題材敏感而被禁拍片長達八年。重出江湖的他另闢幽徑，翻新心目中大師的經典。本篇對兩個相隔半個世紀的電影作互文閱讀，思考電影記憶的功能。田壯壯以電影創作來曲意針砭當下的政治規範，直面龐雜的歷史時空，書法其中暗藏的叛逆心態。

第二部分「怪力亂神：香港電影的禁忌與圖謀」，時代背景從民國和上海轉移到戰後香港百花齊放的華語影壇。在當時，香港電影成為政治禁忌、情報中心、個人身份、藝術追求和文化力量角力的自由之地。二戰結束後，電影工業在香港蓬勃發展，成為來自中國內地的南來影人、流亡文化人及逃亡的資本家和資金的一個避風港。同時，香港也是共產黨和國民黨的文化戰場的前線，電影更是扮演在思想領域鬥爭中的重要工具。在〈香港電影的政治審查及影像販運〉一篇中，作者參閱解密的英國政府和香港殖民政府的檔案材料，探討處於東西方冷戰期間的香港，在隱蔽的電影審查制度下，電影如何成為想像「政治中國」的無限延伸，殖民者又如何利用電檢制度設法遏止香港觀眾的「文化中國」視野、歷史覺醒及政治參與。港英政府的電檢措施，矛頭指向中國大陸以至好萊塢電影。本篇研究指向在冷戰陰影和特定地緣政治的干擾下，電影「審查」與「以影犯禁」的暗地較量，造成了電影影像的越境「販運」（smuggling）。當中包含意識形態和政治宣傳成分，更成為了當時秘而不宣的「全球化」文化交流與思想的交戰。

港英政府對電檢的執行，目的是避免捲入冷戰中的大國政治，以繼續

發展殖民地經濟，最終導致香港電影趨向去歷史化、非政治化及商業化。但在娛樂至上的大環境下，冷戰時期的香港電影反而得以接收、保存甚至發揚早期中國電影怪力亂神的傳統和民間俗文化。因為這時期的殖民政府主要是壓抑電影中不利統治的政治元素，對電影和大眾文化管理政策是採取防範態度。這跟民國（及中共）政府視電影為移風易俗和輔助政教的教育工具不同，中國政府要打壓宣傳迷信的電影，以免礙窒國家進步。第二部分的其他文章將要探討神怪靈異的中國民間故事和人文傳統如何在香港電影得以大行其道，其中雖然不無跟冷戰政治和道德民心偶有牴牾。

〈粵語、國語電影中的鬼魅人間〉探討兩齣改編自戲曲文學的電影作品，分別是李晨風的《艷屍還魂記》（1956 年）和李翰祥的《倩女幽魂》（1960 年）。前者該是首部根據湯顯祖（1550－1616）名著《牡丹亭》改編的華語電影，後者的底本則來自蒲松齡（1640－1715）所編錄《聊齋誌異》中的〈聶小倩〉。這兩部改編作品既表現了五十至六十年代全球冷戰的政治景觀，亦提供了左、右兩大陣營於冷戰氣氛下，「再現中國」（representing China）時的文化身份政治。本篇研究香港的華語鬼片如何作為混合的電影類型，既吸取了中國戲曲劇目的神話與巫術元素以及好萊塢哥特式的恐怖片（Gothic horror）韻致，又融合了功夫動作、情慾和血腥的成分。在陰森又怪誕的「迷離時空」（twilight zone），電影充斥着殭屍與驅魔人、吸血鬼與巫師、無頭皇后與飛頭女鬼。這些鬼魅女優（phantom heroine）的執著於返回人間，以尋求報復、伸張正義、重拾凡人的愛情或人間的正道。

〈李碧華《青蛇》的前世今生〉一篇，則延續了香港流行小說和電影敢於「回歸」中國怪異傳統及觸碰異端邪說的脈絡。以李碧華《青蛇》小說（1986）和徐克的電影版本（1993）為例，兩者雖為後冷戰時代的作品，但卻把明代馮夢龍（1574－1646）的故事加以肆意的重寫和改編。李碧華以穿越劇的模式，將白素貞和青蛇帶到文化大革命的中國。在強調科學和掃除迷信的新國度裏，蛇精仍然擺脫不了愛慾輪迴和暴力的「永劫回歸」

（eternal return），不無諷喻之意。新中國成立後，繼續淨化國營電影，驅
走銀幕上的魑魅魍魎，以至一切靈異之物，並視他們為意識形態上的階級
敵人，為之貼上邪惡的標籤。鬼神妖怪也曾「花果飄零」，無處容身。故
此，被冷落的鬼魅與被壓抑的傳統，只得庇蔭和託身於戰後的香港電影。

　　第三部分「亂世浮華：表象與真實」，探究在社會緊張騷動和充滿政
治禁忌的年代，電影如何通過製造鏡花水月式的鏡像世界來扣問社會議
題，劇情片和紀錄片在處理動盪的政治事件時，又有何禁忌與圖謀。在
〈「中聯」的使命與迷思〉一篇中，嘗試以中聯電影公司（1952－1967）
的三部以改編自現代中國和西方文學經典的電影為研究對象（即《天長地
久》〔1955，改編自美國德萊瑟《嘉麗妹妹》〕、《春殘夢斷》〔1955，改
編俄國托爾斯泰《安娜卡列尼娜》〕和《寒夜》〔1955，改編巴金的同名
小說〕），探討早期粵語電影的跨文化改編現象，及承傳自五四以降的左
翼精英心態。中聯的電影理想實踐，主要體現在它在冷戰和殖民地香港環
境下的文化包容。在電影文化翻譯的過程中，粵語電影的「本土」關懷如
何與中國五四以至西方經典的敍事傳統和好萊塢的通俗故事成功融合，以
至跨越各自的界限？本篇檢視中聯電影如何在吸納中西方文化經典、調和
五四傳統的政治理想的同時，又包容民國以降「鴛鴦蝴蝶派」的通俗言情
小說，以男女私情透露家國人生困境。以類近「通俗劇」的電影敍事，凸
顯個人在情感和思想上遭受固有社會或歷史的制約下，變得孤獨無援。中
聯挪移並轉化中西文化資源，企圖提升粵語／方言電影的文化地位。在英
殖香港，中聯電影並非鼓吹激烈的政治訴求。從對殖民地局勢的含蓄批評
轉而尋求文化上的成就，堅持製作有益世道人心的作品之餘，它不忘走通
俗和平民化的路線，以切合本土粵語片觀眾的脾胃，啟迪民心。

　　〈國泰／電懋的都市喜劇〉與〈張愛玲看現代中國男女關係〉兩篇，
關注面移至在香港攝製及發行的國語片。隨着大批國內的影人南來，戰後
的國語電影經歷了在五十年代的左、右兩派的政治對抗，又要面對失去中
國大陸市場的困局。國語電影公司要與東南亞及海外市場謀求合作，必要

在殖民地資本主義的市場邏輯下拓展生存空間。在電檢與市場規限之下，國語片製作者不可能要藝術為政治教化而服務。在冷戰的氛圍下，香港政府對左、右派的意識形態宣傳一直步步為營。兩大生產國語片的電影公司和對手 —— 邵氏和電懋 —— 其製作的香港國語片漸漸地從寓教於樂走向純粹娛樂，繼而突出聲光化電下的現代都市景觀，強調戰後新生世代的家庭和個人主義。〈國泰／電懋的都市喜劇〉研究電懋的《南北一家親》（1962，導演王天林，編劇張愛玲）系列的都市喜劇，探索其「本土」的視野和「都會文化」的願景之間的互動關係 —— 因為浪漫喜劇往往可以視為迴避政治和嚴酷的社會現實的商業作品。〈張愛玲看現代中國男女關係〉討論張愛玲的「都市浪漫喜劇」。受美國好萊塢「神經喜劇」的啟發，張愛玲的喜劇審視資本主義社會裏的拜金文化和扭曲的人際關係，不無譏諷之意，是「張學」中鮮為人留意的通俗電影類型。

　　本書的最後一篇繼續提出本研究的中心課題：冷戰政治對電影文化的監控如何影響電影創作的美學和文化批判，以及電影作者的道德和藝術追求？在〈安東尼奧尼的新現實主義與左翼政治誤讀〉此篇中，將資深的歐洲電影大師米高安哲羅・安東尼奧尼（Michelangelo Antonioni）的紀錄片《中國》作為解讀文本。安東尼奧尼以「人種誌式」（ethnographic）的鏡頭和新現實主義（neo-realism）的影像風格，嘗試呈現 1972 年間，革命中的中國社會與人民的日常生活。這部紀錄片沒有刻意為中國政權歌功頌德或帶任何教育意義，強調了平民在絕對化政治性的環境中，自然與無意識的互動和姿態。這恰恰造成了與高度社會主義時期所追求的革命浪漫主義的宣傳風格相衝突，故此該片在 1974 年被中國政府禁映。本篇試圖探問在大國政治的禁忌下，電影人在呈現藝術和真實時的慾望與困境，又是如何將政治施加的限制將之轉化為電影藝術的無限潛能。

　　本書的研究成果，結合檔案研究、歷史語境考察、人物分析、電影文本和美學評價。跟當代在學院盛行的文化研究 —— 其大多偏重西方理論和文本的局部分析 —— 不大苟同，本研究着重電影作品作為故事和想

像的美學文本，深入探究其隱藏的政治、道德和歷史的「潛文本」（sub-text），將政治和電影審查置於廣袤的中國歷史脈絡之中。文化壓抑其實古已有之，而與之並行不悖的文化創意與頡抗相輔相成，成為推動歷史改變的力量。因此，相對於將電檢作為純粹的官方文化的箝制手段，本書反而視之為電影製作人的驅動因素，通過相關的歷史個案研究，進而揭示電影作者在政治、市場和藝術的規限下，如何為他們的電影尋找創造性和批判性的空間。以電影研究來回應歷史，比較今昔，想像未來，有如已故龍剛導演因為政治禁忌而被逼改名的電影《昨天今天明天》—— 在今日看來別具喻意 —— 站在昨天看今天，我們才知道如何又從今天的角度看明天。

子不語
民國電影的聲色政治

 薛覺先與粵語電影的
方言／聲音政治

　　1936 年，一本上海電影雜誌的八卦專欄裏出現了一篇關於粵劇大師薛覺先（1904－1956）的文章，其標題為「薛覺先重拍續白金龍」。然而，文章的副標題卻不友善地警告薛覺先：「希望他先查一查檢查令。」[1] 僅在一年前，據另一則上海週刊的報道，薛覺先在香港成立了一間屬於自己的新電影公司，專門出產粵語聲片。同時，他拒絕將新電影呈給南京政府作審查之用。[2] 這兩則娛樂新聞讓我們可以一探上世紀三十年代中期的通俗粵語聲片之文化政治，亦即繁榮的粵語電影工業與南京國民黨政府之間的交惡 —— 國民黨政府對粵語電影實行的限制。三十年代是中國電影從無聲電影過渡到有聲電影的關鍵時刻。1933 年，上海天一影片公司的創辦人邵醉翁（1896－1975）與薛覺先合作，製作了第一部粵語聲片《白金龍》（由湯曉丹執導），該片隨即在國內及海外一炮打響。票房方面，《白金龍》分別在上海、廣州、香港、澳門和東南亞等地成為最賣座的電影之一。不久，粵語聲片進入興旺時期，並風靡華南市場。豐厚的利潤吸引了大量本地和外地資本湧入，同時吸引到不少電影人才加入粵語電影製作的行列。

　　薛覺先疑似挑戰國民黨政府對粵語電影所實行的限制，這個舉動背後的原因，與中國電影的聲音及語言政治有關。然而，薛覺先的事跡不僅是在中國電影從無聲發展到有聲階段時的粵語電影文化裏缺失，更是在中國

1　〈薛覺先重拍續白金龍：希望他先查一查檢查令〉，《影與戲》，第 1 期，第 4 號（1936 年），頁 6。

2　〈薛覺先在香港組織公司，拍粵語聲片不送南京檢查〉，《娛樂》，第 1 期（1935 年），頁 25。

電影史裏成為缺失的章節。在三十年代，國民黨管治下的文化部門引入審查機制，試圖干預中國電影的製作。一些電影類型和主題，如武俠電影、鬼片，以及不道德的故事，被禁止於主流的電影院上映，因為它們被視為國家建設及管治的（潛在）威脅。最近不少學者就民初電影的禁忌題材（如迷信、超自然和色情）進行研究，然而，尚未有學者深入地探究粵語聲片的發展及方言電影的語言文化爭議。[3]

　　粵語電影總是在國家的政治取向與商業的利益追求之間徘徊。國民黨對粵語電影採取敵視的政策，一向質疑粵語電影妨礙國家的語言及政治統一。除了國民黨政府明顯的政治動機外，自中國有聲電影誕生以來，粵語電影與國語電影便處於一種長期的競爭關係之中。隨着中國有聲電影時代的來臨，香港和廣東發展成最大的粵語聲片生產中心，出產電影到中國南方的粵語地區，以及出口給身處東南亞和北美的中國華僑。此外，這些粵語聲片結合了粵劇表演的元素，再加上黑膠唱片的流行，創造了充滿活力而極具經濟潛力的商業電影。在與以上海為中心的國語電影角逐市場份額及文化地位的同時，粵語電影無可避免地參與到地方、國家及跨國三個層面的文化政治當中。

　　正如許多早期的粵語電影在上世紀五十年代前已經散佚 —— 作為第一部的粵語聲片 ——《白金龍》的膠片已經不復存在。不過，最近香港電影資料館重新發現了一批上世紀三四十年代的粵語聲片珍藏，當中包括薛覺先的《續白金龍》，這為電影研究者提供新的文本材料及嶄新的理解角度，以重構早期的粵語電影史及電影美學。[4] 到底是什麼原因促使粵劇藝術家在 1936 年重拍《白金龍》？而薛覺先所重拍的《續白金龍》，是否企

3　參見 Xiao, "Constructing a New National Culture," pp. 183-199; 汪朝光：《影藝的政治：民國電影檢查制度研究》（北京：中國人民大學出版社，2013）。

4　2012 年，方創傑先生捐贈予香港電影資料館一批多年來珍藏的二十世紀三四十年代的粵語片。這批珍貴的硝酸片乃是在二十世紀七十年代，他創辦的美國三藩市華宮戲院結業後保存下來的珍貴文物。經過復修工作和技術保存後，得以重見天日。香港電影資料館在 2015 年初開始展映其中的八部早期粵語電影，當中包括《續白金龍》。

圖向國民黨政權對粵語電影苛刻的政治需求及市場約束作出回應？這部續集又是如何揭示出早期粵語電影的類型特徵及藝術特色 —— 把粵語戲曲和粵語電影結合，以及把好萊塢電影和粵劇電影結合？

　　《白金龍》是薛覺先作品中一部將戲曲與電影成功結合的「西裝粵劇」。薛覺先的戲曲表演改編自 1926 年的好萊塢電影《郡主與侍者》（*The Grand Duchess and the Waiter*）。在 1937 年製作電影續集《續白金龍》（由高梨痕及薛覺先執導）後，薛覺先其後又在 1947 年重拍這個故事的第一部分，並將電影命名為《新白金龍》（由楊工良執導）。而這部翻拍電影無論在主題上抑或情節上，都十分接近 1933 年的版本。本篇將研究這兩部現存的薛覺先電影之文本及其文化背景，從而試圖窺探粵語電影的文化與政治意義及其跨類型特質。一方面，早期的粵語聲片借鑒了西方及好萊塢電影的啟示。另一方面，粵語聲片又與粵語戲曲、歌唱和伶人演員密不可分，它們在香港、廣東、上海和東南亞等地的舞台及電影銀幕領域交融。[5] 這些錯綜複雜的文化與地理環境，加上資本、技術、媒介和人才的不斷轉移，為我們提供了一些關鍵的概念，以便理解粵語電影從成立之初到後來的歷史發展 —— 粵語電影既是跨地方的（translocal），又是跨國的（transnational）。

（一）《白金龍》過江：商業、粵語電影及好萊塢電影的跨國路線

　　「白金龍」是 1933 年的影片《白金龍》裏薛覺先所飾演男主角的名字，這清晰地闡明了早期粵語電影文化與商業活動的親密互動 —— 商家與表演藝術家攜手打造產品的品牌，以供大眾消費。這是一個至為重要的行銷策略，薛覺先借用南洋兄弟煙草股份有限公司生產的香煙品牌名稱「白金龍」來命名他的粵劇。白金龍香煙創於 1925 年，其目標顧客為本地

5　關於二十世紀二三十年代粵語電影的現代化及其跨國路向，見容世誠：《尋覓粵劇聲影：從紅船到水銀燈》（香港：牛津大學出版社，2002）。

的中國人及身處東南亞的海外華人顧客。在上世紀二十年代末，南洋兄弟
煙草股份有限公司邀請薛覺先幫忙宣傳其香煙名牌，薛覺先遂將好萊塢的
無聲電影《郡主與侍者》改編成舞台表演，並將這部「西裝粵劇」命名為
《白金龍》。

　　與此同時，上世紀三十年代的上海已成為中國最繁華的摩登都市和
商業中心，匯聚來自全國各省各地的移民和文化，而且擁有龐大的粵語社
群。在商業和文化交流方面，香港、廣州和上海三地也存在着緊密的聯
繫。[6] 足夠龐大的、跨地域的粵劇與電影市場，使得薛覺先可以拓展其「藝
術領土」。[7] 1930 年，當薛覺先的新粵劇於上海首次亮相時，南洋兄弟煙
草股份有限公司通過送贈香煙予觀眾，為表演添加額外的一種商業氣息。
宣傳海報掛着的標語：「觀白金龍名劇，吸白金龍香煙。」[8] 在 1933 年宣
傳該電影時，南洋兄弟煙草公司和薛覺先繼續沿用類似的商業噱頭，並大
獲成功。薛覺先的「西裝粵劇」得到大量粵語觀眾的青睞，其中包括身處
越南和柬埔寨的海外華人。顯然，粵語聲片對粵語觀眾來說更具吸引力。
由於方言的差異，《白金龍》未能給上海觀眾留下深刻的印象，僅風靡於
廣州、香港、澳門，以及東南亞等地。《白金龍》的成功，除了在一定程
度上有賴於商業合作，其中混合舞台表演的娛樂性也是不可或缺的因素。
這些表演使粵劇變成一個仿如好萊塢雜耍劇場（Hollywood vaudeville）
的綜藝演出，在西化的舞台佈景裏，充滿着社交舞蹈、打鬥場面、魔術和

6　正如程美寶指出，自二十世紀初期，廣州、上海和香港三地已經在商業及文化上互相聯繫。廣
　　州和珠江三角洲這片腹地在中外貿易中專門出口經驗豐富的商業人才，而上海則聚集了國家
　　和海外的人力、材料和技術資源。面對中國內地的政治動盪，香港在貿易方面扮演着一個穩
　　定和受保障的避風港。見 May Bo Ching, "Where Guangdong Meets Shanghai: Hong Kong
　　Culture in a Trans-regional Context," in *Hong Kong Mobile: Making a Global Population*, eds.
　　Helen F. Siu and Agnes S. Ku (Hong Kong: Hong Kong University Press, 2008), pp. 45-62.
7　根據李培德關於二十世紀三十年代廣東與上海電影文化交流之研究，粵語電影製片人一直相當
　　活躍於上海電影，從製片廠老闆、戲院老闆、電影分銷商和經銷商，到導演、演員、技術人員
　　和音效人員，都佔有位置。見李培德：〈禁與反禁 —— 一九三〇年代處於滬港夾縫中的粵語
　　電影〉，載黃愛玲編：《粵港電影因緣》（香港：香港電影資料館，2005），頁 24–41。同時，
　　根據李培德的估計，在二十世紀三十年代，有大約三十萬本土廣東人身處上海，見該書頁 32。
8　李培德：〈禁與反禁〉，頁 35。

催眠表演，以及現代音樂（電子結他）的伴奏。[9] 這是一個「跨媒介推廣」的完美例子，同時透過粵劇（聽覺）、電影（視覺）和香煙（物質／口感享受）來征服（粵語）觀眾。[10]

《白金龍》不是早期粵語電影文化裏唯一將電影改編成粵劇，又再把粵劇拍成電影的例子，但很可能是最成功的例子。另一部值得一提的例子是恩斯特‧劉別謙（Ernst Lubitsch）的《璇宮豔史》（The Love Parade, 1929）。在上世紀三十年代初的上海戲院，這部好萊塢電影被改編成兩部「西裝粵劇」，分別由薛覺先和馬師曾（1900–1964）執導。而薛覺先後來更在 1934 年把這部好萊塢電影翻拍成粵語電影，命名為《璇宮豔史》。[11] 當時的薛覺先不僅多才多藝，更透過舞台建立其明星地位，成為領軍的粵劇表演家。薛覺先開創利用並串聯新的媒介及傳播頻道，如留聲機、電台和電影，促成在民初時期的中國城市裏，一種嶄新的視聽娛樂文化的誕生。[12] 再者，薛覺先的創造才能和創業精神，使他得以在不同的文化生產模式和不同領域的藝術及商業活動中游走。

薛覺先在新媒介技術與類型上大膽的跨界嘗試和頗具遠見的藝術實驗，恰好是「文化創業」（cultural entrepreneurship）這個概念的標誌性實踐。這是一個在二十世紀初亞洲所流行的概念，表明「以多元化的方式來處理藝術和商業文化，其特徵體現於積極參與多種方式的文化生產」，以及「在新企業中同時投入人才和資本的投資」。[13] 薛覺先借助多變

9　劉正剛：《話說粵商》（北京：中華工商聯合出版社，2008），頁 151–154。

10　李培德：〈禁與反禁〉，頁 35。

11　恩斯特‧劉別謙的《璇宮豔史》流行於粵語電影人間。這部好萊塢喜劇有超過兩部以上的翻拍，如由資深粵語電影導演左几（1916–1997）在 1957 年和 1958 年的兩部翻拍電影皆保留了原來的名稱《璇宮豔史》。有關這些翻拍電影的研究，參見 Yiman Wang, *Remaking Chinese Cinema: Through the Prism of Shanghai, Hong Kong, and Hollywood* (Honolulu: University of Hawai'i Press, 2013), pp. 82-112.

12　關於黑膠唱片和電台廣播在香港及廣東的文化歷史，參見容世誠：《粵韻留聲：唱片工業與廣東曲藝，1903–1953》（香港：天地圖書，2006）。

13　Christopher Rea, "Enter the Cultural Entrepreneur," in *The Business of Culture: Cultural Entrepreneurs in China and Southeast Asia, 1900-65*, eds. by Christopher Rea and Nicolai Volland (Vancouver: UBC Press, 2015), p. 10.

的表演形式和不拘一格的舞台風格，把自己的明星地位成功建立起來，並得以在上世紀二十年代末的粵劇不景氣時代存活下來。他在舞台上擅於演繹不同類型角色之天賦，使他贏得「萬能老倌」的讚譽。在發展西式粵劇電影這種混合風格的同時，他極力從京劇、現代話劇和好萊塢電影中吸取不同的元素，「從面部化妝品的使用，到小提琴和薩克斯風的引入（並將其當成固定的樂器），從京劇中更靈活的北方武術，到電影銀幕的美學」。[14]薛覺先在不同文化媒介及文化表現上的藝術交融，可以從他的「粵劇夢」中得以窺視，他視之為「粵劇精粹、北方技藝、京劇武術、上海戲法、電影表現、戲劇思想與西方舞台佈景」的交合。[15]由此，我們並不難推測出薛覺先對粵語電影的主張 —— 通過表現出類近風格的靈活性，吸收外國的影響和多樣化的表演傳統，將西洋的電影形式轉化成本土風格。

　　薛覺先的藝術創新和創業願景在新的歷史環境得以實踐，有賴於：（一）一個給予本地戲劇及外國電影轉讓和新技術交流的中介環境；（二）一個供給城市消費者的表演藝術及商業娛樂場所；（三）香港、廣州、上海和東南亞等地之資本及人才的跨地區流動。其中，商業上對利益的追求又往往與國家或地區的文化政治存在着衝突和對抗。在研究薛覺先在不同地方的舉動，又或他在面對粵語電影的商業和政治危機而做出的策略（亦即如何重塑粵語戲劇和電影類型）時，我們需要考慮到薛覺先的藝術選擇和實際決定，以及了解他如何在不同的舞台嘗試新的類型和表現手法。

　　薛覺先在香港長大和接受教育，曾就讀於著名的英語學校聖保羅書院。但在十六歲時，他因為家庭的經濟壓力而退學。1921 年，他被介紹到一個廣州的劇團，從此便開始了他的戲劇生涯。在接受師父數年的訓練後，薛覺先的刻苦及表演天賦，使年輕的他得以在廣州的戲團裏立足。幾年後，他迅速地在舞台上擔任主角。不久，薛覺先把他的戲劇舞台搬到上

14　Wing Chung Ng, *The Rise of Cantonese Opera* (Urbana: University of Illinois Press, 2015), p. 72.

15　在 1938 年的春天，薛覺先寫下了他的粵劇夢。轉述自崔頌明編著：《圖說薛覺先藝術人生》（廣州：廣東八和會館，2013），頁 92。

海。而這裏，也是薛覺先親身接觸電影世界的地方。然而，他搬到上海的
舉動卻是迫不得已的權宜之計。1925 年，薛覺先被捲入一場黑社會的死
亡襲擊之中，他的保鏢頭目被槍殺，而他則死裏逃生。他意識到自己的生
命受到威脅時，馬上逃跑到上海，並在此地停留了一年。薛覺先在上海的
短暫逗留，卻令他大開眼界，他發現了電影的無限潛力。1926 年，他在
上海成立了非非影片公司。作為公司的經理和導演，他正式開始涉足電影
業，並改名為章非。薛覺先在《浪蝶》擔任男主演，而電影的女主角則由
無聲電影女星唐雪卿（1908－1955）所飾演。[16] 1932 年，中國南方的粵劇
市場受到重創，薛覺先遂返回上海尋找新的機遇。在與新興的電影業人士
接觸之後，薛覺先開始着手製作了通俗電影《白金龍》。[17]

薛覺先在上海的電影嘗試與天一影片公司（亦即後來的邵氏兄弟）的
商業野心不謀而合，後者正試圖在英屬馬來亞和新加坡擴大電影網絡和商
業版圖。《白金龍》破天荒的成功，說服了邵逸夫和邵仁枚轉向投資粵語
電影於東南亞的市場。薛覺先早期有聲電影的藝術及商業成就，可說為天
一影片公司的大眾娛樂形式和市場策劃奠定了基礎。這家製片廠有意把香
港作為生產基地，促進了早期粵語電影在東南亞的發展。[18] 但在這歷史機
遇和基礎下，我們應如何重新評價薛覺先？作為文化先驅，薛覺先借助他
的西式粵劇及電影，推動粵劇、西方戲劇和現代電影的藝術糅合。更值得
注意的問題是，我們又該如何理解《白金龍》及早期粵語電影與好萊塢

16 電影《浪蝶》改編自薛覺先的同名粵劇劇碼，薛覺先和唐雪卿分別在戲中擔任男女主角，後經
歷重重波折後，二人最終結婚。唐雪卿出生於官宦世家，她的祖父是唐紹儀（1862－1938）的
兄弟之一。唐紹儀在清末民初身居政府要職，曾任中華民國的首任內閣總理，之後在廣州軍政
府擔任高職，1938 年 9 月 30 日在上海遭暗殺。此外，1933 年的《白金龍》和 1937 年的《續
白金龍》亦是由唐雪卿擔任女主角。

17 1931 年，薛覺先返回上海，然後組織了南方電影公司，並在 1933 年開始拍攝《白金龍》。廣
州和香港的粵劇商業在上世紀二十年代末受到國內經濟重創。參見 Ng, *The Rise of Cantonese
Opera*, pp. 56-77.

18 香港電影史學家余慕雲相信，《白金龍》的成功，對粵語電影在上世紀三十年代的發展，以及
邵氏在東南亞建立電影市場有很重要的影響。見余慕雲：〈薛覺先和電影〉，載楊春棠編：《真
善美：薛覺先藝術人生》（香港：香港大學美術博物館，2009），頁 70－73。

及西方電影的跨國接軌？由於 1933 年的《白金龍》已經失傳，本文將以 1947 年的重拍版本《新白金龍》為藍本進行溯源性研究。除了少許情節和敍述上的改動外，這個版本大致上以 1933 年的版本為藍本拍攝而成。

　　薛覺先的電影改編靈感源於他喜愛的好萊塢無聲電影《郡主與侍者》（瑪律科姆・聖克雷爾〔Malcolm St. Clair〕執導）。這是一部有關富甲一方的巴黎公子阿爾伯特・杜蘭特（Albert Durant）與流亡的俄國貴族夫人珍妮亞（Zenia）的愛情喜劇。阿爾伯特冒充餐廳侍應，以親近和追求優雅的珍妮亞公爵夫人。阿爾伯特雖是人所共知的花花公子，從來不乏與女子的幽會，但自遇上珍妮亞後便一見傾心，並下定決心要贏取美人歡心。作為二十世紀二十年代的「高雅喜劇」（high comedy）的典範，《郡主與侍者》類近恩斯特・劉別謙的無聲喜劇電影風格。在當時，電影頗受美國電影評論所讚揚，稱其「高水準的風趣幽默」和「幽默的情景和對白」能夠取悅成熟的觀眾。[19]

　　好萊塢電影的特色，如愛情遊戲、假面舞會與表演，以及富有異國風情的場面，有助薛覺先在粵劇和粵語電影的領域將之重新發揮成具有廣東特色的浪漫喜劇。但是，薛氏的改編重心主要放在愛情元素上。在《新白金龍》中，薛覺先飾演的白金龍是一名年輕富有的中國商人，剛從三藩市返回上海。登上遊輪後，他巧遇張玉娘（由鄭孟霞飾演），並對她一見鍾情，誓要娶她為妻。由此，影片三番四次製造兩人重遇的機會。薛覺先的改編吸取好萊塢喜劇的精髓哲理：不將愛情理所當然地視為天真浪漫的玩意，它需要依靠愛人的努力和關心才能獲得，愛情也是一場有風險的賭博。在故事的開端，富裕而風度翩翩的白金龍需要隱藏自己的身份，他不願意為贏得張玉娘的芳心而即刻表露心跡，更不想炫耀個人的財富。當白金龍在新年假面舞會重遇張玉娘時，他繼續不捨地追求對方。這個宴會場景之所以重要，並不是因為粵語電影能夠仿效、鋪排好萊塢電影中細緻巧

19　Lea Jacobs, *The Decline of Sentiment: American Film in the 1920s* (Berkeley: University of California Press, 2008), p. 123.

妙的場面調度，或豪華舞會宴會場景，以提供中國觀眾對上流社會生活之
幻想。相對而言，在時長超過十分鐘的經典場景〈花園相罵〉中，薛覺先
大展他優美的歌唱絕活。〈花園相罵〉一幕展現了薛覺先特色的個人表演
風格，將粵劇與電影兩種藝術形式的交融，成為了電影真正的賣點。[20] 尤
有甚之，這關鍵片段給予我們上佳線索去理解電影故事的哲理，即是表像
（漂亮與富有）與現實之間的矛盾。在假面舞會期間，戴着面具的白金龍
和張玉娘在後院互相鬥嘴和嘲諷對方。蒙面的白金龍暗示自己是英俊又富
有的單身漢，玉娘則表明自己毫不在意男方的外表和家當，並拒絕了他的
誘惑。這一段對白點明了電影的主題 —— 真愛需要靠雙方努力和真心經
營出來的，它與美麗或財富無關。

　　對於玉娘來說，愛情無疑是抵禦那個充滿欺詐和慾望的表像世界的最
後一個堡壘。玉娘父親在上海的公司涉嫌犯了欺詐和貪污罪，於是潛往香
港，計劃欺詐各種有財有勢的男人，並將他的女兒當作搖錢樹。化裝舞會
是個人偽裝的絕妙場合，玉娘的父親試圖利用自己的女兒來勾引欺騙一位
「銀行家」，卻不料自己搭上的，正是另一詐騙集團的一分子。更具諷刺
的是，白金龍卻也要借助偽裝的身份，假扮成酒店的侍應，來跟玉娘有親
密的接觸，以證明他對玉娘的真心。

　　當玉娘的父親發現自己盤纏散盡，無法支付酒店租金時，白金龍得
以略施計謀，繼續其求愛及偽裝的遊戲。在好萊塢電影版中，公爵夫人很
快便發現她的家人和貴族親戚無法再支付昂貴的酒店費用；而粵劇改編在
重塑類似的情景時，則加插更多引人入勝和曲折離奇的橋段。為了紓緩經
濟壓力，玉娘的父親想把女兒的鑽石胸針典當（那是玉娘的母親留給她的
信物），以支付房粗。偽裝成侍應的白金龍發現玉娘父親的計劃後，他便
偷天換日，自己先墊付玉娘所需的金錢，而將鑽石胸針留下。胸針在電

20　范可樂就《新白金龍》的花園唱歌場景有精細的電影分析，參見 Victor Fan, *Cinema Approaching Reality: Locating Chinese Film Theory* (Minneapolis: University of Minnesota Press, 2015), pp. 178-186.

影裏一直發揮着推動情節的作用。早在化裝晚會中，那個所謂的「銀行家」已經察覺玉娘身上名貴的鑽石胸針，所以才打她的主意，主動跟她父親搭訕。在電影的結尾，騙子和犯罪夥伴捉了玉娘，並勒索要她的鑽石別針作為贖金。此時的白金龍遭遇了最大的愛情考驗，他施展渾身解數，反串成一風騷女人（在粵劇舞台上，作為男旦的薛覺先同樣擅長扮演女性的角色），與那班犯罪分子談判，拯救他的愛人。在一場龍鳳顛倒的鬧劇結局中，玉娘為白金龍所感動，答應下嫁，原因正是在於白金龍所為她做的事，而非他富家公子的身份。

　　上述有關《新白金龍》的分析揭示出早期粵語有聲電影版本的電影特點，也闡明了薛覺先的電影新嘗試為何能夠廣泛吸引到粵語觀眾。可是，電影對美國和好萊塢的接受和挪用，也為衛道之士詆毀薛覺先提供了一個藉口。他們認為薛覺先和其電影耽於美國化資產階級生活的幻象和娛樂，這實則是在逃避現實；更糟的是，電影在他的手裏變成了對資本主義的盲目崇拜（特別體現於對騎士英雄般的男主角之描述）。這些負面意見充斥於二十世紀三十年代的電影批評，電影顯然歌頌「金錢的魔力」，而西化的粵劇則是「混鬧」的製作，批評家更指這種胡亂混合的舞台演出「不中不西」及「非今非古」。[21] 無疑，對粵劇與電影混合的嚴苛的藝術批評，類似於人們對二十世紀二十年代上海武俠片和神怪片的指責。然而，這些批評忽略了粵語電影的先驅角色如何通過把好萊塢電影融入粵劇和粵語電影中，來創造耳目一新的跨媒介表演和具有本土化的電影現代性特色。這些批評更沒有理解到外國電影文化如何影響和孕育出二十世紀三十到五十年代的粵語電影（及其後的香港電影）。粵語電影持續發芽，並發展成一種典型混合了外國及廣東特色的大眾娛樂。也是正因如此，粵語電影在之後的幾十年不斷成為中國文化政治和道德批評的目標。

21　有關二十世紀三十年代對《白金龍》的批評，見李嶧：〈薛覺先與粵劇《白金龍》：替薛覺先說幾句公道話〉，《香港戲曲通訊》，第 14－15 期（2006），頁 5－7。

（二）龍爭虎鬥：《白金龍》與粵語方言電影的絕處逢生

當薛覺先重拍《新白金龍》時，有關粵語電影的全國性論戰在二十
世紀四十年代持續發酵。在薛覺先剛完成新電影的一年後，一篇刊於上
海《青青電影》雜誌的文章對粵語電影圈展開了大肆謾罵和攻擊，並預言
粵語電影「將趨絕境」。粵語片唯其「粗製濫造，神怪荒旦」，甚至會玷
污人們的心靈，「蓋製片商，唯利是圖，迎合低級觀眾之趣味，以大腿酥
胸，神怪武俠作號召」，「真是荒旦無聊之作」。文章將通俗粵語電影詆毀
為「害人不淺的傳染病」，它「不但將要毀滅整個華南的電影界，更可恨
的是它殺害了多少中國善良的百姓們『良心』」。[22]

不可否認的是，這種在道德層面對粵語電影業的直率譴責，觸發了國
語電影與粵語電影之間的惡戰。其中，上海的媒體不斷批評粵語聲片，更
誣衊它們是低劣的作品。將粵語電影貶低作文化落後的表徵是媒體話語的
一部分；同時，國民政府也通過審查強制清除粵語電影及其他方言電影。
1930 年，南京的電影審查委員會頒佈正式的禁令，禁映所有方言電影，
當中的政治議程旨在促進普通話成為「國語」。但粵語片市場並沒有完全
受到禁令的損害，反而在廣東省政府的保護下蓬勃發展。國民政府一直無
法加強方言電影的禁令，直到 1936 年，國民政府恢復在廣東及中國南方
其他省份的控制權。廣東和香港的電影人及電影業代表採取激烈的抗議行
動，他們迅速結成聯盟，並在香港組成了由邵醉翁擔任主席的華南電影協
會，發起「粵語片救亡運動」。1937 年 7 月，南京政府正準備對粵語聲片
實行發行限制，這一禁令無疑將進一步把粵語電影推到水深火熱的困境。
於是，華南電影協會的代表向南京政府請願，強烈反對這個惡意的禁令。[23]

三十年代間，面對國民政府對粵語電影的打壓，廣東與香港電影人交

22 〈粵語片將趨絕境〉，《青青電影》，第 32 號（1948 年 10 月）。

23 見鍾寶賢：〈雙城記 —— 中國電影業在戰前的一場南北角力〉，載黃愛玲編著：《粵港電影因緣》
（香港：香港電影資料館，2005），頁 42–55。

涉的過程，以及粵語電影人的代表設想出來的對策和反駁的論點，都記載
於《藝林》和《伶星》等雜誌之中。國民政府最後決定推遲對粵語電影的
法定禁令，給予其三年的寬限期。儘管禁令被推遲，雙方的衝突、不信任
和爭議依然持續不斷。粵語電影人懷疑，在推動嚴厲的審查政策時，上海
的國語影人將坐收漁利，最終將粵語片電影趕出內地市場。為了應對不利
的政策，部分粵語影人代表認為，由於國語在中國南方並不普及，語言的
統一應該分階段推行。有些人則堅持認為，粵語電影流行於中國南方的民
眾間，故此，粵語片在華南地區推動科學普及和國家進步事業時，將擔任
重要的角色。[24] 這種民族主義言論清晰地揭露了香港電影人的恐懼，他們
害怕禁令一旦嚴格執行後，將失去廣大的中國南方電影市場。他們之間的
談判一直僵持不下 —— 部分粵語影人隱藏反北方人的情緒，部分則已經
拒絕將他們的電影交給政府進行審查。諷刺的是，抗日戰爭的爆發完全擾
亂了國民政府禁映粵語電影的「鴻圖大計」。

　　《白金龍》與《續白金龍》的製作，闡述了粵語電影在二十世紀三十
年代的轉變及有關方言電影的爭議。一方面，粵語電影在面對禁令的夾縫
下得以倖存，但又連番遭受着媒體強烈的譴責和對其藝術價的質疑。1933
年《白金龍》在商業上的成功，導致數十間粵語電影製片廠有如雨後春筍
般萌生。未幾，當投資和生產達至高峰時，新電影的質素明顯下降。在
1934 年及 1935 年間，邵醉翁無可避免地成為了上海媒體和電影發行商的
指責對象，受到衝擊的還有同期的粵語電影人，他們被認為是生產了大量
劣質粵語電影的「罪魁禍首」。[25] 邵醉翁在致力爭取粵語電影的合法性的
同時，也表達了不滿，指出大量粵語電影製作的標準有待提高，而過量生
產也造成了粵語片的票房低迷。

　　在受到媒體惡意攻擊之下，邵醉翁急着生產出兼具藝術價值和商業

24　見陳積（Jackson）：〈關於禁映粵語片之面面觀〉，《藝林》，第 3 號（1937 年 4 月 1 日）。

25　見芝清：〈天一公司的粵語有聲片問題〉，《電聲週刊》，第 3 期，第 17 號（1934 年）；〈粵語
　　聲片開始沒落，邵醉翁等大受申斥〉，《娛樂》，第 1 期，第 24 號（1935 年），頁 593。

價值的粵語電影，而在應對市場危機時，邵醉翁再次與薛覺先聯手，製作
《白金龍》的第二部（儘管二人的合作關係在稍後的電影拍攝期間破裂）。
但《續白金龍》拍攝過程諸多不順。先是 1934 年，薛覺先在上海表演後，
被廣東黑幫追殺，最終死裏逃生，但襲擊險些弄瞎了他。然後在 1936 年
的電影拍攝期間，曾發生三次大火，其中兩次在天一影片公司的片場發
生，毀壞了電影道具和拷貝。劇組需要第四次重拍這部電影。[26] 最後，在
薛覺先訪問東南亞期間（據說是被邵逸夫邀請），電影製作終於完成。
1935 年，薛覺先前往東南亞，考察當地的戲劇和電影行業。1936 年，薛
覺先組成了劇團，在新加坡進行巡迴演出，而這一年亦是他在拍攝《續白
金龍》的時間。這部續集由南洋影片公司所製作，此為天一影片公司在
1936 年遭受大火後邵仁棣所重組的公司。因此，在《續白金龍》裏，東
南亞的地理和文化空間，以及其與上海和中國內地的關係顯得十分重要。
本篇將梳理這部電影的跨國生產與消費及其在歷史和電影史中的意義。

　　《續白金龍》是一部浪漫喜劇，故事圍繞白金龍（由薛覺先飾演）和
另外三個女人展開。電影罕有地窺探了海外華人在東南亞的、「割喉式」的
商業世界，以及東南亞與上海之間的資本關聯。續集並非第一套《白金龍》
故事的延伸。白金龍與張玉娘（由唐雪卿飾演）訂婚後，為了幫手經營他
未來岳父的橡膠生產公司，他與玉娘的家人搬到東南亞。白金龍在維持公
司良好的運作時，充分表現出他的口才及精明的頭腦。可是，白金龍依舊
無法取得玉娘父親的信任，未來岳父在無意間更是責備他為人「虛偽」。

　　白金龍漸感挫敗，特別在和玉娘父親吵架後，他開始變得頹廢度日。
同時，白金龍很快便被充滿魅力的吳瑪麗（Mary，由林妹妹飾演）所吸
引，但白金龍並不知道瑪麗的家庭是他在橡膠業上的商業對手。瑪麗說服
他投資金錢到她的公司，從而削弱張氏的橡膠生產生意。當未婚妻玉娘發
現白金龍出軌後，二人的婚約幾乎被毀掉。他們的危機被玉娘的姐姐玉蟬

26　余慕雲：〈薛覺先和電影〉，頁 71。

（由黃曼梨飾演）所「拯救」，玉蟬憑着她的魅力介入白金龍的婚外情。白金龍敵不過玉蟬的巧妙陰謀，終被她所迷住，他離開瑪麗，並向她求婚。然而，在婚禮當天，新娘竟換成了玉娘。如此，所有糾葛的愛情終歸變成了一個曲折離奇的結局。在這場愛情遊戲中，白金龍和玉娘兜兜轉轉又走回在一起，成為了夫妻。

　　《續白金龍》的第一個鏡頭就展示了東南亞的地圖，並加上輪船在地球航行的動畫。這個開場生動地說明了薛覺先和天一影片公司（南洋影片公司）的野心，他們希望把粵語電影業從上海拓展到香港及南洋（東南亞）的市場。此舉是粵語電影業在面對中國內地的審查和譴責時的戰略性策略，即在東南亞市場開拓粵語有聲片的佔比。

　　電影以喜劇作為包裝，其潛在涵義指向了粵語電影的語言文化和跨國政治的歷史書寫。粵語電影在中國內地的邊緣地區建立根據地，同時努力回應國家對進步的要求。故此，這部圍繞着家庭問題、男人不忠、三角戀及婚姻危機的倫理劇，巧妙地與電影的潛台詞互相交織，這些隱含的主題包括揭露充滿奸詐陰謀的商業世界、跨國資本流動，以及一種拯救國家（亦即中國）工業和經濟的意識。在電影的後半部分，玉蟬以她的女性魅力使白金龍着迷，更說服他捐贈一筆巨額金錢，為在南洋的中國兒童辦學。隨着白金龍和玉娘結婚的大團圓結局，電影以白金龍和妻子在回上海前給公司老闆的臨別贈言作結。他說了一番慷慨熱切的告白詞，鼓勵海外的中國商人返回中國內地投資，為中國的工業和經濟做出貢獻。電影的拍攝正值 1936 年的政治動盪時期，薛覺先試圖在商業和政治利益之間取得一個相當微妙的平衡，同時展現出這部電影敏銳的歷史觸覺。的確，海外華僑的捐贈為中國抗戰時期提供了大量資金。歷史的事實也證明，在往後數十年，東南亞的市場為粵語電影業的發展帶來契機。[27]

27　1937 年 6 月 15 日，廣州的《中山日報》刊登了一則蘊含民族主義思想的電影廣告：「情場裏：發展工藝！歌曲中：提倡實業」，轉引自吳君玉：〈《續白金龍》的情場、商場、洋場〉，載傅慧儀、吳君玉編著：《尋存與啟迪 —— 香港早期聲影遺珍》（香港：香港電影資料館，2015），頁 19。

　　雖然這部電影帶有輕微的民族主義情緒的痕跡，但對於二十世紀三十年代中國內地、香港及東南亞的大多數粵語觀眾及普羅大眾來說，《續白金龍》的吸引力在很大程度上歸功於白金龍的人物塑造。白金龍是一個中國上流社會的花花公子、一個生性放蕩的男人和一個騎士般的紳士。最重要的是，白金龍既成為了女性慾望的對象（即她們所渴望的男人），又成為了男性的渴望（即他們希望自己成為白金龍）。此外，白金龍在電影裏的吸引力亦有賴他在粵劇界的明星地位。[28] 電影裏粵劇與西方電影的混合（即突出假面舞會、表演和角色扮演的元素，以及爾虞我詐的情節），造就了這部電影在商業票房上的成功。[29] 電影那醜陋和幽默的結局 —— 男主角欺騙了他的未婚妻，然後二人分開，最後男主角卻因為受騙在婚禮中娶回女主角 —— 不禁使人想到二十世紀三四十年代好萊塢電影的「再婚喜劇」（comedy of remarriage）。[30] 這種喜劇的重心圍繞着分開和離婚的威脅，鼓勵夫婦在浪漫的相處中尋求互相諒解，並且將愛情和性別平等重新放進夫妻關係裏。《續白金龍》裏的玉蟬與其說是勾引男人的情婦，不如說她是一個意志堅強和詭計多端的女性（scheming woman）。玉蟬以強大的手腕控制白金龍，從而處理家庭的危機，以及修補白金龍與玉娘的破裂關係，並將二人送到婚禮的最後儀式。這部電影將好萊塢的電影類型與新的粵語聲相結合，並融入現代生活、性別、兩性婚姻、多角戀愛等議題，處理不斷變化的社會道德觀念和生活坊，這些構成了早期粵語電影的現代性表徵，同時亦使其成為超時代的藝術試驗。

28　有關粵劇表演文化的明星之分析，參見 Kevin Latham, "Consuming Fantasies: Mediated Stardom in Hong Kong Cantonese Opera and Cinema," *Modern China*, vol. 26, no. 3 (2000), pp. 309-347.

29　根據余慕雲所指，在廣州，《續白金龍》是 1937 年最高票房的電影。這部電影持續上映了十五天，而且天天滿座。見余慕雲：〈薛覺先與電影〉，頁 71。

30　參見 Stanley Cavell, *Pursuits of Happiness: The Hollywood Comedy of Remarriage* (Cambridge, Mass.: Harvard University Press, 1981).

（三）尾聲：早期粵語電影

《白金龍》的興衰是一個頗為重要的例子，來說明早期粵語電影的動態、粵語電影與佔有更大版圖的中國電影之相互影響，以及粵語電影與香港、廣東、中國南方、上海、東南亞和好萊塢的跨國聯繫。薛覺先的《白金龍》電影系列，所指涉的是在不穩定的二十世紀三十年代，粵語電影如何嘗試回應國家的政治要求及地區的商業利益。薛覺先把好萊塢愛情喜劇糅合成一種西式的粵劇，並通過拋棄受香港和上海觀眾高度歡迎的武俠神怪電影類型，巧妙地將粵語電影現代化。上海、廣州及香港是薛覺先戲劇和電影一個很重要的跨地區網絡，他的粵語電影無疑同時帶有上海文化（海派）的風味，並吸收了外國的文化，進而投射了現代的生活風格。

雖然薛覺先憑着其獨特的創作風格和市場觸覺成為了粵語（中國）電影的先驅，可是他的電影很快便被人遺忘。即使他的電影沒有完全地從電影史學和電影記憶中消失，但他大多數的電影現在都已經失傳。[31] 薛覺先參與了三十五部電影的製作，也是第一個成功投身電影製作的中國戲曲演員。薛覺先之所以被遺忘，是因為經歷二十世紀三十年代末及四十年代一系列的粵語「電影清潔運動」後，粵語電影被「國防電影」的話語所蠶蝕。[32]《白金龍》作為一部曲折離奇的通俗愛情電影，將粵劇與西方電影的現代化融合，觸怒了當時及後世的道德和政治評論家。他們批評《白金龍》這種「西裝粵劇」懷抱美國化和西方的買辦資本主義，故事所包含的

31　余慕雲指出，薛覺先很可能是第一個成功投身電影製作的中國戲曲演員，他的第一部作品為1926年的《浪蝶》。見余慕雲：〈薛覺先與電影〉，頁70－73。

32　在1939年到1946年，粵語電影界人士和其他民間組織機構一共發動了三次「電影清潔運動」。第一次由香港華僑教育研究會於1939年1月發動，主要是針對武俠神怪片的放映製作。四十年代初，則由中國教育電影協會的香港分部為首，從劇本創作的角度來提升粵語片的藝術水準。1946年，粵語片導演、演員和其他影視從業者，共同發起了第三次「清潔運動」，並聯名發表了《粵語電影清潔運動宣言》，希望將粵語片的創作拉到支持民族國家利益、服務社會和淨化人心的道路上。鍾瑾：《民國電影檢查研究》（北京：中國電影出版社，2012），頁85－86。

搶劫、冒險、流氓、愛情的元素，則被視為低俗和輕佻。[33]

　　本篇重新關注粵語電影所蘊含的多元化語言及地方傳統，透過分析《白金龍》和薛覺先早期電影的嘗試，找出部分粵語電影的歷史拼圖，揭露一些在粵語電影史學和美學領域上尚未解決和被忽略的問題。《白金龍》的例子和早期粵語電影的傳統，說明了電影裏方言、口音和音樂如何引起電影史的爭議 —— 國家認同的統一和共同性。《白金龍》創造了一種新的音樂電影風格 —— 將戲劇與電影兩種藝術類型的混合 —— 在不同程度上一直持續到二十世紀六十年代的粵語銀幕文化中。薛覺先在融合戲劇與電影上的成功，也促進了戲劇藝術家與電影明星的交融，這更成為了香港粵劇戲曲電影的獨特之處。另一方面，香港與上海的聯繫對早期粵語電影的建立同樣是一個值得關心的問題。這體現於薛覺先對具全球號召力的好萊塢電影之接受，以及《白金龍》裏突出的花心紳士形象。[34] 薛覺先的電影實驗與以《白金龍》為代表的早期粵語電影，以看不見的聲音／方言和資本結合看得見的跨國影像風格與文化表徵，通過對國民政府的反「審查」創作，打開了香港、上海、廣州和東南亞之間的互動、對話與互補的跨地域聯繫。

33　見李峰：〈薛覺先與粵劇《白金龍》〉，頁 17。

34　有關好萊塢電影的全球號召力，見 Miriam Hansen, "The Mass Production of the Senses," in *Reinventing Film Studies*, eds. Christine Gledhill and Linda Williams (New York: Oxford University Press, 2000), pp. 332—350.

 # 左翼通俗劇的創傷記憶

　　《一江春水向東流》是一套描繪中國人民於二次大戰期間及日佔時期後的生活的電影。這部電影僅在上海上映了八十四天，便打破了票房記錄，上海四百多萬的人口裏，有超過八十多萬人看過這部電影。換句而言，當時足足有五分之一的上海人曾到戲院欣賞這齣賺人熱淚的電影。

　　《一江春水向東流》分為兩部分：《八年離亂》及《天亮前後》。兩集片長合共四小時，打破了《亂世佳人》的片長紀錄。然而，這部電影所敘述的並不是西方電影常見的複雜而且曲折的愛情，而是小市民在戰時及戰後真實而且瑣碎的家庭生活。

<div align="right">—— 夏衍：〈一部現代中國電影：揚子江的眼淚〉[1]</div>

　　《一江春水向東流》（蔡楚生、鄭君里執導，昆崙影業公司製片，1947）被資深左翼批評家夏衍譽為「一九四七年中國最佳電影」。他在文章裏稱其為「揚子江淚」。鑒於這部電影創紀錄的片長、宏大的歷史視野以及流行的程度，人們經常將此電影與《亂世佳人》作比較。經過太平洋戰爭爆發後的「沉寂的六年」，大批藝術家及電影工作者從日佔上海遷移到中國內陸。然而，《一江春水向東流》的誕生則標誌着中國電影在創造力和流行度上的復甦。夏衍認為，中國電影和西方電影有着本質上的差

1　　Yan Xia, "A Modern Chinese Film: *The Tears of Yangtze*," *China Digest*, vol. 3, no. 6 (9 February 1948), pp. 18-19.

異。對於中國觀眾來說，《亂世佳人》的吸引力在於其富西方特色的、曲折而且浪漫的愛情，而《一江春水向東流》賣座的原因則歸功於其主題以及藝術風格。夏衍更指出，中國電影即後者引人入勝的關鍵在於其歷史真實性，它成功地刻畫出「小市民於戰時及戰後瑣碎的家庭生活」。相比好萊塢電影及歐洲電影，《一江春水向東流》的嚴肅性使其成為一部「無與倫比」的電影，它不但能夠「廣泛地和嚴肅地表現出人們的真實處境」，也能「深刻地呈現出當時的社會問題」。[2] 夏衍對中國電影相對於西方電影的優越性的申明，應該被理解為左翼影評人為愛國主義辯護的一種策略，製造二元分立，區分中國本土電影（並推崇其愛國主義及民族主義）與外國電影（特別是美國電影，帶着西方帝國主義的色彩）。

　　然而，本篇希望還原《亂世佳人》和《一江春水向東流》在四十年代上海傳播和接受時的通俗面貌和形態。左翼影人先是從好萊塢取經，明白成功的電影必先在意識形態、藝術訴求和娛樂價值之間取得平衡，達到文藝娛情和教晦的功能。左翼影評人繼而搖旗吶喊，批判好萊塢電影是只懂得娛樂大眾的糖衣陷阱，藉此區分並拔高其製作的國產片。其中《一江春水向東流》迂迴地以通俗劇作商業招徠，嘗試向大眾表達歷史與國家的概念，電影在票房上空前成功，但表現手法其中有得有失，值得探討。

　　《亂世佳人》和《一江春水向東流》兩部電影同樣透過人們日常生活的角度來回憶戰爭經驗，巧妙地糅合了歷史和愛情的情節，不禁令人聯想到萊斯里·費德勒（Leslie Fiedler）所提到的「通俗史詩」（popular epic）。[3]「通俗史詩」指的是一些突破了通俗敍述與歷史事件作為界線的美國史詩小說及電影，如哈里特·比徹·斯托（Harriet Beecher Stowe）的《湯姆叔叔的小屋》（又譯作《黑奴籲天錄》）（Uncle Tom's Cabin）、大衛·沃克·格里菲斯（D. W. Griffith）的《一個國家的誕生》（The

2　　Xia, "A Modern Chinese Film," pp. 18-19.

3　　參見 Leslie Fiedler, *The Inadvertent Epic: From Uncle Tom's Cabin to Roots* (Toronto: Canadian Broadcasting Corporation, 1979).

Birth of a Nation）、瑪格麗特‧米切爾（Margaret Mitchell）的《亂世佳人》（Gone with the Wind）和艾利斯‧哈利（Alex Haley）的《根》（Roots）。值得注意的是，「通俗史詩」的概念在中國文學及電影的運用上產生了明顯的變調。就《一江春水向東流》而言，一部「通俗史詩」在面對商業、政治以及民族主義這些不同議題上的相互競爭及衝突時，如何令觀眾去重新想像集體及個人身份的問題？

　　本篇先以《亂世佳人》和《一江春水向東流》作對照，並不是要強調前者對後者有着明顯或直接的影響，而是因為二十世紀四十年代的中國觀眾能夠同時接受及喜愛兩者，這促使我們去思考在民國時期，在廣大的華語觀眾群中，歐美等西方電影和國產影片是如何有着錯綜複雜的文化交流關係。更重要是，國民政府對左翼電影思潮早就嚴加防控，而左翼影人懂得藉着家庭倫理、兒女私情作包裝，以通俗及煽情的故事追憶一代人的戰爭記憶，深明電影娛樂至上的功能，可謂一匕兩刃，既劍指觀眾心靈深處的歷史經驗和記憶，同時又可以繞過官方對電影的嚴密監控。

（一）歷史記憶、電影娛樂與左翼干預

　　在研究西方觀眾對《亂世佳人》的接受和觀感時，海倫‧泰勒（Helen Taylor）指出，《亂世佳人》的小說在英國吸引了大批二次大戰時期留守在家的婦人（她們的丈夫或兒子都已前赴戰場）。因為她們在閱讀小說時，皆被女主人翁的曲折經歷與強烈情緒所吸引。[4] 相似地，戰後電影如《一江春水向東流》、《遙遠的愛》（陳鯉庭，1947）及《八千里路雲和月》（史東山，1947）能夠獲得票房上的成功，取決於電影故事以家庭劇的模式來勾起觀眾對戰爭的回憶，並有助洗滌他們心靈上經歷過的創傷和絕

4　Helen Taylor, *Scarlett's Women: Gone with the Wind and its Female Fans* (New Brunswick, NJ: Rutgers University Press, 1989), pp. 210-216.

望。[5] 保羅・畢克偉（Paul Pickowicz）指出，「這些電影的主要目標觀眾是那些在日佔時期站在大後方忍受痛苦的人」。[6] 對於四十年代後期的中國觀眾，一部如《一江春水向東流》的電影甚至在幾十年後仍然感動中國觀眾，催人淚下，[7] 這足證電影通過敍述技巧以感染觀者的心理，可以深深地打動普羅大眾的情緒，而且歷久常新。因而，我們不應該簡單地把一部通俗歷史電影（popular historical film）看作一個純粹影射社會及歷史經驗的文本。

在主流的中國電影史論述中，《一江春水向東流》被視為「左翼電影」的里程碑。但左派的歷史觀點過分強調馬列主義的階級觀點，亦因此忽略電影通俗劇的模式、流行文化的元素以及與觀眾造成的情緒交流。[8] 以程季華的《中國電影發展史》為例，他將中國民族電影工業與美國電影文化霸權對立起來，並指出，因 1931 年 9 月日本侵華而日益高漲的愛國情緒，使左翼民族電影發展成為一種社會批評的大眾藝術媒介。[9] 但程季華的歷史觀過分強調左翼電影的影響力，否定了電影市場裏的商業考量。

誠然，中國左翼電影極度依賴以感傷主義（sentimentalism）和民

5 Yingjin Zhang, "From 'Minority Film' to 'Minority Discourse': Questions of Nationhood and Ethnicity in Chinese Cinema," in *Transnational Chinese Cinemas: Identity, Nationhood, Gender*, ed. Sheldon Hsiao-peng Lu (Honolulu: University of Hawaii Press, 1997), p. 87.

6 Paul Pickowicz, "Victory as Defeat: Postwar Visualizations of China's War of Resistance," in *Becoming Chinese: Passages to Modernity and Beyond*, ed. Wen-hsin Yeh (Berkeley: University of California Press, 2000), p. 386.

7 李歐梵回憶説，《一江春水向東流》曾經於八十年代在加州柏克萊大學上映，當時大多數的觀眾都是中國人。他察覺有人在觀看電影時忍不住哭泣起來，有人甚至在電影結束時大哭。見 Leo Ou-fan Lee, "The Tradition of Modern Chinese Cinema: Some Preliminary Explorations and Hypotheses," in *Perspectives on Chinese Cinema*, ed. Chris Berry (London: British Film Institute, 1991), p. 14.

8 左翼文學運動的開始可以追溯至 1931 年中國左翼作家聯盟的成立。正如彭麗君（Laikwan Pang）指出，「左翼電影運動」一詞的命名最先在程季華、李少白及邢祖文著的《中國電影發展史》（1963）之中出現，將之定義為在二十世紀三十和四十年代時期的左翼電影文化。在廣義的層面上，這些電影對當時的社會問題作出嚴重的批評，有時候也會隱晦地把國民黨政府作為批評對象。見 Laikwan Pang, *Building a New China in Cinema: The Chinese Left-wing Cinema Movement, 1932-1937* (Lanham: Rowman & Littlefield Publishers, 2002), pp. 3-6.

9 程季華、李少白、邢祖文：《中國電影發展史（第二卷）》（北京：中國電影出版社，1963），頁 137－336。

粹主義（populism）為大眾娛樂推波助瀾，其混合了多種類型、形式和
風格，甚至是中西合璧，不拘一格。畢克偉強調，三十年代的「進步電
影」最突出的敘事手法都是通俗劇模式的，惟其藝術表現手段迎合了「將
馬克思主義基本信條大眾化、戲劇化的需要」。[10] 馬寧（Ma Ning）則認
為，雖然左翼電影人有受到好萊塢通俗劇的影響，但他們更多的是把激進
的蘇聯電影剪輯手法融合到當時的流行論述當中。[11] 彭麗君又提出，部分
左翼電影在商業上的成功，實際上能更有效地把知識分子的理念傳播給大
眾。[12] 中國左翼電影的碩果備受爭議，其斑駁陸離的特質（如政治宣傳、
藝術性及娛樂性）值得更多討論及批判性的研究。電影如《一江春水向東
流》之所以能獲得票房上的成功，同樣有賴於當時的明星制度、電影歌曲
的普及、電影廣告和電影雜誌的宣傳（《一江春水向東流》有強大的演員
陣容，有不少當時知名的上海影星參演，例如男主角和女主角分別由陶金
和白楊所飾演）。

　　《一江春水向東流》在 1947 年 10 月 9 日（當年國慶日的前夕）正式
上映。僅僅上映三個月（由 1947 年 10 月 9 日到 1948 年 1 月 23 日），便
創下票房紀錄，獲得高達 712,874 的入場人數。[13] 電影宣傳成是「中國版
本的《亂世佳人》」，而在香港及中國東南部地區上映時，這部電影則被
指是「十二手帕」（twelve-hankies）的「催淚電影」（tearjerker）。[14] 夏
衍在「揚子江淚」（The Tears of Yangtze）中，引述了南唐詞人李煜（937 –
978）名頌千古的一首詞喻意電影憂鬱的格調：「問君能有幾多淚（愁），
恰似一江春水向東流。」夏衍把李煜《虞美人・春花秋月何時了》裏所用

10　畢克偉著、蕭志偉譯：〈「通俗劇」、五四傳統與中國電影〉，載鄭樹森編：《文化批評與華語
　　電影》（台北：麥田出版股份有限公司，1995），頁 44。

11　Ning Ma, "The Textual and Critical Difference of Being Radical: Reconstructing Chinese
　　Leftist Films of the 1930s," *Wide Angle*, vol. 11, no. 2 (1989), pp. 22-31.

12　Pang, *Building a New China in Cinema*, p. 9.

13　程季華、李少白、邢祖文：《中國電影發展史（第二卷）》，頁 222。

14　李亦中：《蔡楚生》（上海：上海教育出版社，1999），頁 179。

的「愁」字改成「淚」字。[15] 另一個電影宣傳廣告則極盡煽情之能事：「這部電影將感動千萬的人民！將鼓舞千萬的人民！將使千萬的人民感到傷感！將使千萬的人民潸然淚下！」這個廣告也針對觀眾：「這部電影所描述的，是你所關心的事，也是我所關心的事，是我們每一個人都所關心的事。你和我都曾經歷過這些事，你和我都不會陌生！」。[16]

隨着《一江春水向東流》的風靡，美國電影《亂世佳人》（維克托・弗萊明〔Victor Fleming〕執導，1939）於 1947 年 12 月 10 日至 1948 年 1 月 6 日期間在中國再次上映。《亂世佳人》早在戰前時期已經在中國上映，並且頗受歡迎。《亂世佳人》在美國喬治亞州亞特蘭大首映七個月後，便在 1940 年 6 月 18 日於中國首映。在上海，《亂世佳人》成為一眾好萊塢賣座電影之首，持續上映了四十三天（直到 7 月 30 日）。[17]《亂世佳人》的小說和電影於上海報章上的宣傳可謂鋪天蓋地。1940 年 1 月 25 日，《申報》首次報道了這齣改編自流行小說的好萊塢電影，當中的八卦專欄詳細地交代了電影的一些製作資訊，如宣傳噱頭（製片方花了兩年的時間才物色得慧雲李〔Vivien Leigh〕飾演故事女主角千金小姐郝思嘉〔Scarlett O'Hara〕）。[18] 上海的報章亦強調了這部高成本電影之吸引力：長達四小時的史詩色規模、特藝七彩（technicolor）拍攝技術、電影佈景、服裝及龐大的演員陣容。

在此之前，《亂世佳人》的小說早已打進上海的商業文學市場。在 1940 年夏末，文學批評家及翻譯家傅東華把 *Gone with the Wind* 這部英文小說翻譯成中文，並命名為《飄》，這部翻譯作品在戰時便已經風靡不

15　Xia, "A Modern Chinese Film," p. 18.

16　《電影雜誌》，第 2 期（1947 年 10 月 19 日）。

17　Jay Leyda, *Dianying: An Account of Films and the Film Audience in China* (Cambridge, Mass.: MIT Press, 1972), p. 143.

18　《申報》，1940 年 6 月 16 日，頁 16。

少中國城市讀者。[19] *Gone with the Wind* 出版於 1936 年，作者為瑪格麗特·米契爾，她在 1937 年憑藉該書獲得普利茲獎。它不但成為美國史上最為暢銷的小說之一，並且由這部小說所改編的電影《亂世佳人》也成為電影史上不朽的經典。在小說的中文譯本出版前，其好萊塢電影改編早已吸引了不少觀眾。而其英文原著也成為讀者為之喜愛的讀本，廣為流傳，一些教師甚至將它放在英語教科書中作為教材。[20] 在太平洋戰爭後，電影《亂世佳人》在上海再映，其所承載着的愛情和戰亂的記憶，依然使中國觀眾為之着迷，因為它包含了浪漫的元素，以及能夠引起觀眾對戰時生活之共鳴。[21]

此外，中國出版商也發現米切爾的小說對讀者來說是頗為容易進行引導閱讀的文學小說。中國翻譯家對《飄》有着很高的評價，認為它不僅有極高的藝術性，而且在塑造故事女主人公的人物形象時也是十分細膩的。[22] 出版商有意識地提醒讀者和評論家，在閱讀這部小說時應該把它看成虛構作品，而非有關美國歷史的真實敍述。出版商甚至會要求讀者把小說中的歷史框架及各種思想意蘊過濾，並鼓勵他們把焦點放在一些普世的主題上，如「生活、愛情、婚姻與死亡」。中國對於《亂世佳人》的「文學性」（literariness）之闡述，無論在文學界抑或大眾傳播中都極為重要。在中文譯本出版前，一些報章的專欄作家特別提到好萊塢電影的「文學性」—— 它是小說的忠實呈現，因此觀眾在觀看電影前若先粗略地了解一

19　在上海文壇，可以看到很多通俗小説及詩歌的翻印和再版，以及西方文學多卷系列的譯本，見曹聚仁：《文壇五十年（第二卷）》（香港：新文化出版社，1955），頁 126。

20　傅東華：〈譯序〉，收入瑪格麗特·米切爾著、傅東華譯：《飄（第一卷）》（杭州：浙江人民出版社，1979 [1940]），頁 1。

21　在戰後中國，《亂世佳人》（《飄》）仍能在上海流行文化界引起共鳴。例如，徐訏（1908–1980）的小説《風蕭蕭》在 1946 年及 1947 年成為了最暢銷的書本，基於其巨額的銷量，人們喜愛拿它與《亂世佳人》作比較。同樣地，這本小説後來也被翻拍成電影。《風蕭蕭》是一個有關日佔時期上海的間諜故事。電影就故事中的陰謀和浪漫營造了一種緊張的氛圍，並圍繞着一個男人與三個女間諜之間的感情瓜葛為核心。見《電影畫報》，第 8 期（1947 年 4 月 1 日），頁 9。

22　傅東華：〈譯序〉，頁 3。

下它的「故事」，將幫助他們理解整部電影。[23] 這些專欄作家為「電影故事」摘寫概要，簡略地告訴潛在觀眾電影的情節以及強調「電影中女主人公的愛情故事以及她的三段婚姻」。[24] 而報章及電影雜誌的影評對《亂世佳人》引人入勝的情節、豐富的細節和精緻的人物形象塑造都給予了很大的讚許。

　　然而，同期的美國影評並沒有給予《亂世佳人》很高的評價。它們指出這部電影在電影史上的成就微不足道，並認為影片不過「充斥着奇觀的畫面」（filled with mere spectacular efficiency）而缺乏藝術性。評論家批評這部內戰電影難以成為南方歷史的史詩，特別是電影後半部分中充滿了「通俗劇式的濫情」（melodramatic excess），不過是一部純粹的催淚電影。[25] 但是，中國觀眾則普遍是以去政治化的角度（de-politicized view）去觀看這部電影。上海的報章和廣告所展示出來的電影內容都是去歷史化（de-historicized）的，它們忽視了電影中宏大的歷史視野，以及刻意迴避去提及美國南北戰爭的歷史主題。

　　《亂世佳人》中思維敏捷而又精力充沛的女主人公郝思嘉對於那些曾經歷二戰的英國女性來説，很可能代表着一種「能承受痛楚和艱難的榜樣」（a model of resilience and stoicism）。[26] 然而，上海的宣傳對於女主人公則有截然不同的看法 —— 其宣傳着重建構郝思嘉與《紅樓夢》裏楚楚可憐的林黛玉之間的聯想 —— 如是説，郝思嘉就像中國白話小説中悲劇美人的原型，從而喚起觀眾對故事女主人公的同情心。不難看出，這

23　《申報》，1940 年 6 月 20 日，頁 12。

24　《申報》，1940 年 6 月 6 日，頁 14；《申報》，1940 年 6 月 7 日，頁 14；《申報》，1940 年 6 月 8 日，頁 14；《申報》，1940 年 6 月 12 日，頁 12。

25　Franz Hollering, "Review of *Gone with the Wind*," in *American Film Criticism: From the Beginnings to Citizen Kane*, ed. Stanley Kauffmann (New York: Liveright, 1972[1939]), pp. 370-371; Lincoln Kirstein, "Review of *Gone with the Wind*," in *American Film Criticism*, pp. 372-377.

26　Taylor, *Scarlett's Women*, pp. 214-215.

些廣告是用心把《亂世佳人》拿來與《紅樓夢》作比較的。[27] 電影的中文譯名《亂世佳人》無疑呼應了中國傳統通俗小說中的「才子佳人」模式，這不但凸顯出了這部電影迷人的浪漫愛情元素，同時也暗示了郝思嘉命途多舛的三段婚姻。[28] 為了讓中國觀眾更能接受《亂世佳人》的女主人公，電影廣告將小說中既自私又自負的郝思嘉形容成一個悲慘的女人，因為這樣的女性角色體現了傳統中國人一個普遍的觀念 ── 紅顏薄命。[29] 中國媒體愛把《亂世佳人》拿來炒作，道出如何賦予西方女性人物一種本土化的大眾想像，並展示出一個美國電影故事如何被分解（dissolved）和同化（assimilated）成截然不同的中國傳統小說的類型。[30] 事實上，通俗小說和傳統戲劇經常充當作中國本地觀眾和讀者所熟悉的敍述模式，以誘導他們欣賞外國電影故事。[31]

但更重要的是，到底左翼批評家和電影人是如何透過干預印刷公共領域以影響大眾的看法？這個時期的左翼知識分子積極滲入到上海通俗文化的工業領域，夏衍在回憶錄中提到，他們主要通過創作劇本和撰寫電影批評，隱晦地去傳其政治信念。[32] 面對西方電影的競爭，這個時期的中國電影質素的確得到了極大的提升。然而，這並不能完全歸功於左翼文學運動。換而言之，印刷媒介與電影世界依然是左翼所競爭的重要平台，他們利用這些平台塑造本地觀眾的口味，以抗衡觀眾對外國或本地商業電影的

27　《申報》，1940 年 6 月 20 日，頁 12。

28　電影廣告，《申報》，1940 年 6 月 19 日。

29　《申報》，1940 年 6 月 27 日。

30　在 1945－1949 年期間，超過七十本電影雜誌和電影刊物在上海出版，當中很多都包含「文學」（literary）專欄，裏面涉獵了「電影故事」（film stories）和「電影小説」（film novels）。在四十年代，當代中國批評家揚言，我們可以把一部電影當作一部文學作品般欣賞。他們又深信，把電影視為文學般欣賞無疑能使電影從一種輕浮的娛樂變成一種嚴肅的藝術。見王素萍：〈從電影期刊演變中探討四十年代電影〉，《當代電影》，第 2 期（1996），頁 39－40。

31　Leo Ou-fan Lee, "The Urban Milieu of Shanghai Cinema, 1930-40: Some Explorations of Film Audience, Film Culture, and Narrative Conventions," in *Cinema and Urban Culture in Shanghai, 1922-1943*, ed. Yingjin Zhang (Stanford Calif.: Stanford University Press, 1999), pp. 74-84.

32　夏衍：《懶尋舊夢錄》（北京：三聯書店，1985），頁 224－237。

鍾愛。左翼批評家如夏衍於是不斷地撰寫電影評論，去稱讚那些戰後的「愛國史詩」影片，如《八千里路雲和月》與《一江春水向東流》。

重回文首所提及夏衍的評論，顯然而見，夏衍以中國觀眾對《亂世佳人》的普遍理解 —— 一種傾向不強調電影歷史元素的解讀 —— 去批評所有西方電影的性質是輕浮淺薄，缺乏批判視野。另一方面，他迴避他所讚揚的國產電影中的感傷和浪漫的商業元素。在左翼的論述中，所有本土電影和嚴肅的藝術作品都應傳遞一種嚴肅崇高的國家形象。在這樣的原則下，夏衍就《亂世佳人》和《一江春水向東流》在票房上的成功提供了不同的解釋。他斷言《一江春水向東流》的成功源於它的藝術性和愛國情懷，卻指出像《亂世佳人》的西方電影的吸引力僅僅在於它的娛樂價值。至此，一些報章廣告所採用的策略也類近夏衍的評論口徑，強調《一江春水向東流》與西方電影競爭的潛力，以及指出它優勝於其他電影的原因。以《一江春水向東流》為代表的中國電影，在其質素方面，「無論是劇本、執導、演技，還是音樂上，它都有很高的藝術成就」。再者，中國電影所呈現的愛國精神使它「成為由一眾傑出電影人獻給國家的偉大傑作」。[33]而電影廣告的主要作用是用來區別中國電影和外國電影：「中國電影是『真實的』（real），而外國電影是『洋洋大觀的』（spectacle）。中國電影是『創新的』（innovative），而且被指有很高的『質素』（quality），而外國電影僅僅充滿着創新的製作技術（如電影色彩），但只能當成娛樂作品。中國電影散發着『愛國主義』（patriotism），而外國電影則瀰漫着『異國情調』（exoticism）。」[34]

《亂世佳人》的風靡揭示了好萊塢電影於民國時期在市場上的主導地位，而左翼影人努力通過本土的影像製作和文藝批評，無非是看中電影的

33　《申報》，1947 年 10 月 8 日，頁 3。

34　Bret Sutcliffe, "*A Spring River Flows East*: 'Progressive' Ideology and Gender Representation," *Screening the Past* 5 (December 1998), http://www.screeningthepast.com/2014/12/a-spring-river-flows-eastprogressive-ideology-and-gender-representation，訪問瀏覽：2019 年 12 月 30 日。

強大宣教功能，藉以傳遞他們的政治信息，影響觀眾的習慣、口味以至思想。在金錢和製作技術上，左翼影人絕無法跟它的好萊塢對手匹敵。《亂世佳人》和《一江春水向東流》在電影形式上和敘述上終究是兩部不同的電影。如果中國電影人無法實現好萊塢高成本製作下的細緻場面調度和華麗的視角效果，他們不得不把心思轉向電影的虛構故事、情節及情感的經營，結合社會及歷史的經驗，建構出一套帶有史詩野心的家庭通俗劇。

（二）《一江春水向東流》中的家庭俗劇與史詩敘述

　　《一江春水向東流》製作於 1947 年，這正值本地電影市場興旺和全國政治動盪的時期。這部電影是昆侖影業公司的第二部作品。昆侖影業公司是在戰前時期主力生產左翼電影的聯華影業公司的分支。電影由蔡楚生和鄭君里聯合執導，他們皆在戰後重返上海。蔡楚生主要負責編寫故事和處理電影的剪輯，而鄭君里則在蔡楚生病重時負責執導的工作。在電影上映時，八年抗戰的結束為中國帶來的興奮和緩解的心情轉瞬即逝。國民黨與共產黨之間隨即爆發內戰，知識界再次對世局感到幻滅與絕望。在上海，外語片和國產片在戰後皆重新回到戰前的興旺水平，觀眾與日俱增。另外，戰爭期間許多電影工作者經歷過流離失所的痛苦，尤其身處在城市的知識分子跟全國各地的普通百姓有更多的接觸機會，真正體察過民間疾苦，而且更能明白電影要娛己娛人之必要。戰後的左翼影人更懂得將電影改造成通俗的藝術形式的迫切性，以滿足更廣泛的觀眾口味，並使之更能掌握商業市場的變化，藉以製作更出色的國產片，跟好萊塢電影類型較勁。

　　《一江春水向東流》的故事開始於 1931 年 10 月 10 日（自日本佔領上海後，該日被國民黨定為國慶日），而電影第一部分的情節發展則由 1931 年橫跨至 1944 年。故事情節採用了公式化的「革命加戀愛」模式：年輕的愛國英雄、知識分子張忠良與無產階級女工人素芬的愛情故事。婚後，

他們為其孩子取名為抗兒，字面意思為「抗戰的兒子」。1937年，中日戰爭爆發，忠良決定走上前線，並加入了紅十字會救護軍，而素芬則帶同她的兒子和婆婆逃到忠良父親和弟弟忠民所在的家鄉。直到1940年，日本軍隊攻佔了他們的故鄉，並處死了忠良的父親（他是村中的教師）。為父報仇的忠民帶領着游擊隊在他的鄉土進行反擊，並擊退了日軍。其後，素芬、她的兒子和婆婆被迫返回上海。同時，歷經艱辛的抗戰任務後，身無分文的忠良在1941年抵達重慶，他尋求王麗珍（舒綉文飾）這個昔日故人的幫助。忠良在國民黨的據點重慶安定後，豈料跟戰時的奸商搭上，而忠良和麗珍之間也漸漸產生情愫。忠良借吃喝玩樂的生活來麻醉自己，後來更抵不住麗珍的引誘，二人共渡巫山。他在重慶平步青雲，在大後方成了暴發戶，最後娶麗珍為妻，並將他原來的法妻和家庭拋諸腦後，令到他們繼續在日佔的上海無助地生活下去。

　　1945年，日本正式宣佈投降，忠良返回解放後的上海，並擔任了「接收大員」（takeover official）。期間他輕易地濫用這個職位為他帶來的機遇，攫取巨富。在上海，墮落的忠良又勾搭上麗珍的表姐何文豔（上官雲珠飾）。於此，這段一男三女的危險關係將通俗劇推上另一煽情的高峰。麗珍剛好於此時回到上海，並寄宿在文豔的家裏。而生活潦倒的素芬也巧合地在文豔家作女傭。天意弄人，三個女人與忠良終處於同一屋簷下。電影的高潮發生於1945年的國慶日，在賓客如雲的國慶酒宴中，素芬認出了她的丈夫忠良，頓時情緒激動，在人群面前道出了她和忠良的夫妻關係，並使得她瞬間崩潰，逃離現場。當麗珍知道真相後，遂要求忠良與素芬斷絕夫妻關係。同時，在被麗珍羞辱後，素芬給兒子留下遺書，便投進了附近的江河自盡。抗戰勝利了，但素芬的愛伴隨她的淚與哀愁都付諸流水——她給兒子的遺書則這般寫着：「別跟隨你父親的步伐」。

　　對不少左翼知識分子及進步影人來說，「新女性」往往象徵對傳統的頡抗，或意指社會改革的動力。然而，女主角素芬明顯是流着中國傳統女性的血脈，這跟當時上海的現代女性形象可謂大相逕庭。如前所述，左翼影人經歷過八年離亂，有過上山下鄉的生活體驗，因而更懂得以民間的視

點去塑造更符合大眾口味的故事，明白傳統的故事和淺白的教晦更能夠激動人心。《一江春水向東流》的吸引力歸因於它的通俗敍述方式，其痴男怨女的人物角色和情節則類近傳統元劇劇目《琵琶記》。[35] 電影描述墮落了的忠良拋妻棄子，而孤苦伶仃的妻子素芬則承擔起家庭責任，撫養孩子和照顧婆婆。《琵琶記》則是元朝末年高明所作的一部著名南戲，主要講述書生蔡伯喈與趙五娘的愛情故事，它的前身是南宋民間流傳的戲文《趙貞女蔡二郎》，其男主角是一個不忠不孝的書生。故事說蔡伯喈上京赴試，貪戀富貴功名不歸，拋棄家中年長的雙親和妻子。其妻趙五娘獨自支撐門戶，在公婆亡後，身背琵琶，上京尋夫。伯喈不認妻，並娶了丞相的女兒。元劇《琵琶記》將原故事中背親棄婦的蔡伯喈變為了全忠全孝的榜樣，退官棄職後攜妻回鄉守孝三年，受到朝廷的褒揚。無論是新或舊的版本，《琵琶記》是關於家庭婚姻及孝道倫常的故事，植根於傳統文化之中。而趙五娘也是最為中國觀眾所熟悉和喜愛的悲劇形象之一，因為她展示了一個甘願自我犧牲的賢妻良母的角色。

電影史學家陳力（Jay Leyda）對《一江春水向東流》的評論真是一語中的：「大多數的左翼評論讚揚這部電影，似乎沒有人擔心或者注意到這種忠貞不移的妻子其實與她不忠不孝的丈夫同樣是封建的角色。」[36] 在女性人物形象方面，如果我們拿這部電影和二十世紀三十年代的左翼電影作比較，我們並不難找出戰前和戰後中國左翼電影所採用的策略之改變。如同樣由蔡楚生執導的《新女性》（1935），描述一位受過高等教育的女性，為了爭取婚姻自由而脫離家庭。電影以「現代女性」為主題，表達出在大都會中「女性」（womanhood）與「現代性」（modernity）的困境。[37]

35 「孤島」時期的上海掀起了一陣古裝片的熱潮，一部關於《琵琶記》的電影也在 1939 年上映，見程季華、李少白、邢祖文：《中國電影發展史（第二卷）》，頁 103。

36 Leyda, *Dianying*, pp. 167-168.

37 Kristine Harris, "The New Woman Incident: Cinema, Scandal, and Spectacle in 1935 Shanghai," in *Transnational Chinese Cinemas: Identity, Nationhood, Gender*, ed. Sheldon Hsiao-peng Lu (Honolulu: University of Hawaii Press, 1997), pp. 277-302.

《一江春水向東流》中的女性形象則呈現兩極化的特色——天使與魔鬼。素芬代表工人階級的女性，她既善良又任勞任怨，照顧家庭，但同時又十分服從和脆弱，缺乏無產階級的激進傾向；而麗珍則是截然不同的壞女人原型，她代表着在小城市追求奢華頹廢生活的小資產階級，美豔而又惡毒，但同樣緊守家庭和妻子的崗位，沒有獨立的性格。在電影的開首，麗珍「在舞台上」登場，表演了西班牙舞蹈——在左翼電影中，西班牙舞蹈經常被妖魔化成墮落的資產階級的玩意。麗珍以她的美貌以及從與本地政商親密關係中得來的利益，誘惑「抗戰英雄」忠良，獲其歡心。充滿佔有慾的麗珍企圖借自殺威脅忠良，迫使他與原來的家人斷絕關係。這個蛇蠍美人的形象使人聯想到好萊塢電影中的「紅顏禍水」（femme fatale）的原型，她的性慾和慾望導致男主角陷入道德兩難的境地。

麗珍與素芬自我犧牲的形象形成鮮明對比。素芬願意為她的丈夫、兒子和婆婆無私地付出，不惜犧牲自己的幸福，並因而放棄了個人的慾望。在通俗白話小説中，《一江春水向東流》不禁讓人想起吳沃堯（1867－1910）在1906年寫成的《恨海》。這本中國現代愛情故事的先驅講述的是一對年輕情侶在1900年義和團之離亂下的生離死別，其間風靡不少清末民初的讀者。對當時讀者而言，小説最為人津津樂道之處，莫過於女主人公如何為了成全她的愛人而犧牲自己，即是「浪漫愛情與帶有傳統孝道觀念的自我犧牲行為之結合」，這也是中國讀者最感興趣的內容。[38] 當一個甘願自我犧牲的傳統女性人物在中國現代通俗小説、戲劇和電影出現時，故事中表現出的守舊的家庭觀念，以及推崇忠貞和忍耐的精神往往會被忽略。

另一方面，杜贊奇（Prasenjit Duara）道出，女性的建構在現代中

38 見 Patrick Hanan, *Sea of Regret: Two Turn-of-the-Century Chinese Romantic Novels* (Honolulu: University of Hawaii Press, 1995), pp. 14-15. 帕特里克·哈南（Patrick Hanan）指出，在世紀之交中最重要的兩部外國作品分別是小仲馬（Alexandre Dumas fils）的《茶花女》（*La dame aux Camélias*）和亨利·萊特·哈葛德（H. Rider Haggard）的《迦因小傳》（*Joan Haste*）。兩部作品皆由林紓所翻譯，它們啟發了後來吳沃堯的中國愛情小説。同樣地，兩部外國小説皆刻畫了女主人公的自我犧牲。

國的民族主義論述裏發展成兩種不同的主張。第一種是受五四運動所影響
的女性，她們從根本上反儒家（anti-Confucian）、反傳統家庭枷鎖（anti-
familial），而且帶有民族主義的情緒；另一種則是較為守舊的女性，她
們具有傳統女性的靈魂和美德。[39] 民族主義者和社會改革者利用女性自我
犧牲精神和傳統形象轉以服務國家。鑒於杜贊奇的分析，素芬的女性形象
肯定了傳統的婦女美德，如忠誠、同情心和毅力。素芬對這些中國婦德
的繼承，同時也可視作個人對國家的效忠。《一江春水向東流》顯示一種
戰後更新的左翼電影論述及國家建構的話語 —— 被妖魔化的女性（麗珍）
相對於天使般的傳統女性（素芬）。麗珍這一個反面角色不但破壞了忠良
的家庭，更對中國的傳統構成威脅：她誘使一個民旋英雄道德淪喪，家庭
崩壞。我們可以從一個更寬廣的政治角度去解讀左翼影人的喻意：「麗珍
的性誘惑對家庭秩序的破壞，就等同威脅民族國家的團結，貽誤大局。」[40]

可想而知，蔡楚生和鄭君里的通俗劇處理手法及大眾化的敘述策略，
在左翼的圈子裏，使得《一江春水向東流》的評價也是譭譽參半。這些評
論質疑通俗劇的形式與左翼電影想要呈現的現實和社會批判之精神間存在
矛盾和衝突。著名左翼戲劇家田漢批評該電影屈服於大眾的口味，導致失
去了它應有的社會批判能力，尤其是年輕知識分子忠良與元劇裏的儒家
書生丈夫的掛鈎，會大大玷污了「知識分子神聖而且抗耐的真實形象」。[41]
以中國戲劇的傳統將電影「戲劇化」（dramatization），只能提高電影對
大眾的吸引力，卻也無可避免地損害了作品的「史詩」意向。特別是在電
影的第二部分，電影的史詩元素減小，歷史視野也收窄了，有關抗戰的宏
大歷史場面僅僅模糊地表現出來，以遷就家庭通俗劇的風格。田漢因而指

39 Prasenjit Duara, "Of Authenticity and Woman: Personal Narratives of Middle-class Women
 in Modern China," in *Becoming Chinese: Passages to Modernity and Beyond*, ed. Wen-hsin Yeh
 (Berkeley: University of California Press, 2000), pp. 346-347.

40 參見 Sutcliffe, "A Spring River Flows East."

41 田漢：〈評《一江春水向東流》〉，《田漢文集》（第 15 卷）（北京：中國戲劇出版社，1983
 [1947]），頁 591－596。

出，明顯的戲劇元素或使這部左翼進步電影顯得沒有那麼的「進步」。另
外一個評論更指出，把狹隘的家庭劇情節作為焦點是這部電影的嚴重缺
憾，「《一江春水向東流》純粹是一個異於尋常以抗戰作為背景的故事，
這部電影無法成為這個大時代的歷史記載，角色之間的交互根本沒有紮根
於故事當中」。[42] 簡言之，過分鋪敘的通俗劇情節，辜負了這部電影本來
想傳達的社會批判和現實精神的初衷。

　　當代西方學者對「通俗劇」（melodrama）的源流和敘事特色早有不
少考證。彼得‧布魯克斯（Peter Brooks）闡明西方通俗劇的傳統源自法
國大革命後的戲劇革新，其敘事特點是人物性格善惡分明，表現手法誇
張，造成大喜大悲的效果，從而牽引觀眾情緒起伏跌宕。當一個社會產生
劇變的時候，通俗劇尤其可以吸引觀眾，惟其凸顯善惡的衝突及煽情處理
手法，也更容易為市民階層所接受，以至疏解其迷惘和不安的情緒。以迄
二十世紀，通俗劇更成為電影和電視其中一種流行的模式。[43] 另一方面，
研究「中國通俗劇」的學者則指出其在不同歷史語境下的鮮明特色。畢克
偉指出，中國左翼電影中的通俗劇模式本身就具有「浮誇、鋪張，善惡分
明的特點」。[44] 在研究謝晉八十年代的政治家庭劇時，尼克‧布朗（Nick
Browne）解釋，「中國通俗劇」這個獨特的類型成為了一種通俗電影的形
式，它體現了傳統倫理制度（儒家制度）與國家意識形態（社會主義）之
間的談判，以及表達了社會與個體之間的衝突。[45] 由此可見，《一江春水向
東流》則是把家庭通俗劇的敘述模式放在民族主義論述中。左翼電影人避
免在敘事中過分以意識形態掛帥：因為他們固然不想嚇走觀眾，同時也希

42　未之：〈論國產影片的文學路線〉，《電影雜誌》，第 7 期（1948 年）。

43　Peter Brooks, *The Melodramatic Imagination: Balzac, Henry James, Melodrama, and the Mode of Excess* (New York: Columbia University Press, 1985).

44　畢克偉：〈「通俗劇」、五四傳統與中國電影〉，頁 44。

45　Nick Browne, "Society and Subjectivity: On the Political Economy of Chinese Melodrama," in *New Chinese Cinemas: Forms, Identities, Politics*, eds. Nick Browne, Paul Pickowicz, Vivian Sobchack, and Esther Yau (Cambridge: Cambridge University Press, 1994), pp. 40-56.

望藉由娛樂性的故事避開國家審查。因此，電影以戲劇化的情節為主導，加上曲折離奇的敍述，劇情以家庭制度及傳統規範的崩壞作為政治託寓，並暗示知識分子在戰時所陷於的兩難困境。

對於四十年代上海流行電影的觀察，張愛玲提到「中國電影的主要主題」大都離不開浪漫愛情、婚姻、妻子的美德、通姦、孝道和家庭衝突，或偶爾有以戰爭時期作為背景，敍述家庭的分離與團聚的題材。[46] 有如《一江春水向東流》電影廣告所示：「透過一個男人與三個不同的女人之間的瓜葛，看透中國戰時的血淚及暴風驟雨。」[47] 換言之，這次左翼電影的空前成功，大部分或得力於當時流行的「主旋律」話題，如妻子的美德、一夫多妻下丈夫的惡行和通姦所帶來的悲劇，而另一方面則反映出當時中國大眾的慘痛經歷與心理困境。電影最成功之處，莫過於能擅於利用大眾非常受落的故事橋段，捕捉到都市人所嚮往的美好家庭生活，以及他們因戰爭摧殘而遭受家庭破碎所由生的焦慮。

《一江春水向東流》在情節上盡力迴避去描述血淋淋的戰爭現場，也避免清晰露骨地傳遞愛國主義的信息。但電影藉着處理的家庭破落的主題與個人理想主義的幻滅，間接指涉國族論述與山河破落的命題。張家兩個兒子的名字 —— 忠良（忠心與良善）及忠民（忠心的國民）—— 兩個名字皆呼應儒家所提倡的美德（忠與善）。在電影的開首，二人皆熱心參與抗戰活動，儘管在電影的下半部分，二人走上了截然不同的道路。在電影結尾，弟弟忠民成為了正面角色，他堅守愛國精神和為國家而戰的決心；而主角忠良最終則變成了反面角色，他在戰爭的過程中經歷了道德的淪落。他們看似不同，然而，兩兄弟同樣沒有履行孝道，以男性權威（male authority）的身份拯救他們的父親和家人。在二人肩負着愛國使命而離開家的時候，他們的父親卻被日軍所殘殺。從象徵意義來說，日本及外國

46 Eileen Chang, "On the Screen: Wife, Vamp, Child," *The XXth Century*, vol. 4, no. 5 (1943), p. 392; Eileen Chang, "On the Screen: Mothers and Daughters-in-law," *The XXth Century*, vol. 5, no. 2-3 (1943), p. 202.

47 《申報》，1947 年 10 月 8 日。

對中國的侵略破壞了傳統父權的權威。儒家倫理主張長子應該在父親去世後擔起照顧家庭的責任。可是，忠良無法履行他長子的家庭責任，無法當一個好丈夫和好父親。由戰爭所帶來的家庭破碎的厄運是男主角所無法控制的，這說明了電影中的民族主義論述所呈現出來的男性的無力感。由於一個家庭失去了權威性和指導性的父權人物，家庭責任便自然地落到嫻淑懿德的女主角身上。

在託寓方式的解讀下，《一江春水向東流》以受苦難的女主角素芬比喻日佔的上海和承受着戰爭或在戰爭幸存的人，而墮落英雄張忠良則寓意去到重慶後以「解放」並發跡的「奸臣」。電影描繪這個曾經忠誠的丈夫與三個女人陷入複雜的感情關係中，而這三個女角色都有着在中國戰爭史層面上的寓言意義。鄭君里提到《一江春水向東流》本來的電影名為「抗戰三夫人」。[48]忠良的第一任妻子素芬是在日佔上海「淪陷的夫人」，她代表着工人階級，在故事中曾是工廠女工和本地傭人；第二任妻子麗珍則是在重慶「抗戰的夫人」，她與當地奸商和國民黨官員有緊密的聯繫；忠良的情婦文豔是在解放後的上海「秘密的夫人」或「接收的夫人」，二人的關係促使忠良與叛國者的勾結和合作。

電影中兩極化的善與惡的對立同時體現於它的政治地理學，即是日佔時的上海與國民黨的據點重慶之間的對疊，在通俗劇的模式中變成光明與黑暗社會的對峙。一則上海《申報》的廣告更旗幟鮮明地提到：「在一邊廂（在上海），人民在流淚和流血；在另一邊廂（在重慶），人民在沉醉於荒淫糜爛的生活中。」[49]蔡楚生運用了對照的剪接方法，婉轉地表現出兩地生活狀況的對比——飽受戰爭蹂躪的上海與國民黨統治下的重慶的紙醉金迷。其中一場戲中，忠良和他重慶的朋友大吃得肚滿腸肥，他們吃的正是由日佔上海運到重慶的龍蝦和螃蟹，而像素芬和她的家人在上海仍是饔飧不繼。電影運用了平衡剪接——鄭君里則解釋——蔡楚生的對照

48　　鄭君里：《畫外音》（北京：中國電影出版社，1979），頁4。

49　　《申報》，1947年10月8日。

剪接是源自「對比」的美學原則。[50]

電影的結局更是高潮迭起，完全將通俗劇的戲劇衝突及情感張力推到極致。在文艷大屋中舉辦的盛大國慶酒宴中，忠良和他的三個女人註定要狹路相逢。麗珍與文艷在餐桌上爭鋒吃醋，輪流揭穿忠良私底下的風流艷史，而此時素芬從廚房走出宴會廳侍奉賓客，並緩緩走近他的丈夫和他身旁的兩個女人。通過一輪「正反打」（shot / reverse shot）的鏡頭處理，忠良和素芬並沒有即時重認對方，並通過對照的剪接，延長着戲劇「懸念」（suspense）及張力。此時電影鏡頭帶着觀眾視點走出屋外，素芬 / 觀眾聽見一個乞丐男孩唱着《月光歌》（電影中月亮和江河的詩意形象尤為重要。這似乎要呼應元劇《西廂記》中反覆出現的月亮意象，象徵着情人的離合）。然後鏡頭再切入屋內賓客狂歡歌舞的畫面。期待已久的高潮終於出現，不認還須認，受屈已久的素芬在眾人面前逼得道出他們的夫妻關係，但完全羞愧於因丈夫見利忘情而遭受拋棄，當眾情緒崩潰 —— 對素芬而言，相認比不認其實要忍受着更深的掙扎和痛楚。這樣的一個充滿煽情和道德譴責的結局，不禁令人想起大衛・格里菲斯（D. W. Griffith）的名片《賴婚》（*Way Down East*, 1920）。當年在上海公映時候，有許多觀眾及電影人捧場。莉蓮・吉許（Lilian Gish）飾演的鄉下姑娘，遭花花公子騙婚，始亂終棄，最後在風雪之中含恨而去。

另一方面，《一江春水向東流》的悲慘結局卻隱含左翼影人對現實的批判。素芬的自殺命運表達出影片中更尖銳的階級批評，素芬與麗珍之間的對立，明顯可以理解為工人階級與資產階級之間的矛盾。絕情的麗珍對於素芬之死沒感到半點的罪惡感，而更逼忠良作出抉擇：他要麼重回以前的生活，承擔他的道德和家庭責任，照顧母親和兒子，抑或徹底擁抱資產階級的新生活？男主角四面楚歌的窘境，其實是電影以含沙射影的方式批判知識分子在大是大非的年代喪失了原則和信念。

50 鄭君里：《畫外音》，頁10。

主角張忠良具「戲劇化」的變節——從昔日的「抗戰英雄」變成了追求財富和糜爛生活的好色之徒，並跟在重慶大後方的國民黨政商互相勾結和中飽私囊——左翼影人選擇創造出一個與戰後社會格格不入的男性原型（male misfit），性格前後的劇變，顯得矛盾重重。若從電影的社會心理學角度來看，有如卡亞·西爾弗曼（Kaja Silverman）所言，「男性主體的缺失」（male lack）其實與二次世界大戰和戰後社會狀態有關，其反映出更廣泛的歷史危機之症狀，及難以言喻的戰後創傷的徵兆。[51] 在戰後國民黨與共產黨爭奪國家掌控權之際，左翼影人得以通俗劇模式作幌子，描述一個軟弱而放棄了道德氣節的「反英雄」（anti-hero），既受到「西方」資本主義的生活方式和思維浸淫，其後又加入到在重慶的叛國者行列。項莊舞劍，意在沛公，左派對當時黨國和戰後中國面對的內憂和危機，其實別有所指。一言而興邦，一言而可以喪邦——當時流行電影對大眾的影響力和對當權者造成的顛覆性，是不容小覷的——而左派人士可謂深明此道。

（三）小結：左翼電影的政治困境

《一江春水向東流》藉通俗劇的娛樂性，包裝現實主義式的社會批判，其中對社會不公的指控，因而顯得含混不清。但這又牽涉到電影本身要迴避國家機關審查機制的困境。夏衍的評論再次指出：「我們明白作者不能完全地說出他的想法，我們也明白到他的難處。不過，即使表現方式有點迂迴，作品的意圖卻終能使人明白的。」[52] 因此，我們可以理解，電影巧妙地誘使觀眾同情在上海的素芬和忠良的家人，而斥責重慶的官場及奸商。更有甚者，通俗劇的策略不單使男主角成為跟資本主義社會同流合

51　Kaja Silverman, "Historical Trauma and Male Subjectivity," in *Psychoanalysis and Cinema*, ed. E. Ann Kaplan (New York: Routledge, 1990), pp. 110-127.

52　Xia, "A Modern Chinese Film," p. 19.

污的受害者，同時他也成為了在指桑罵槐式的政治批評下的「受害者」。當黨國的審查員不會容許電影肆意抹黑任何與政府官員有關的角色時，通俗劇的諷刺矛頭只好轉移到一個道德淪落的知識分子的身上，不得不將他貶低變成一個徹頭徹尾背叛了家庭和國家的壞份子。

《一江春水向東流》在毛澤東於 1942 年在延安文藝座談會發表講話的數年後上映。毛澤東的指示廣為人知，即藝術應該服務「人民」（即農民、士兵和工人），這對當時於上海都市活躍的一眾左派知識分子有着極大的震撼。儘管在四十年代，大多數的左翼電影都致力秉持着「藝術為人民服務」的民粹主義之原則，但其對以農村為生的「人民」的確所知甚少，反而他們一直努力滲透到上海的電影工業和娛樂文化，對都市人的品味和小資產階級的生活有着更廣泛的興趣。畢竟，電影最開始的誕生是屬於城市大眾和資產階級的娛樂，如何在意識形態與娛樂價值之間取得妥協、平衡，以至如何服務工農兵階層，對以城市為據點的左翼人士來說，無疑是一大挑戰。蔡楚生在其剖白中曾承認道：

> 在看了幾部國產影片未能收到良好的效果以後，我更堅決地相信，一部好的影片的最主要的前提，是使觀眾發生興趣，因為幾部國產片，就其意識的傾向論都是正確或接近正確的，但是為什麼不能收到完美的效果呢？那卻在於都嫌太沉悶了一些，以致使觀眾得不到興趣，所以，為了使觀眾容易接受作者的意見起見，在正確的意識外面，不得不包上一層糖衣，以使觀眾感到興趣而容易接受；例如並不怎樣有趣味的東西，因為內容的沉悶，以致影響到賣座的成績，反失去了廣大的觀眾。（很可惜的，現在的工人和農民能夠有機會觀電影的很少很少，而觀眾中最多數的，則還是都市的市民層分子）。[53]

53　蔡楚生：〈八十四日之後 —— 給《漁光曲》的觀眾們〉，載中國電影藝術研究中心編著：《中國左翼電影運動》（北京：中國電影出版社，1993 [1934]），頁 364－365。

　　當時某些左派輿論對《一江春水向東流》進行批評，說明了四十年代左翼電影人的窘境，他們試圖平衡電影的意識形態取向和它固有的商業娛樂性。可以說，蔡楚生與鄭君里這些左翼文人歷經戰亂，能夠克服了以往的精英文化偏見，懂得利用成功的通俗化電影敍事模式，不會盲目完全照搬好萊塢那一套拍片趣味，轉而重視本土的敍事和表演風格。《一江春水向東流》可視作左派精英嘗試雙向地推進革命文藝與商業文化，雖開始有了成功的瞄頭，但還是有些為時已晚。未幾中共便高舉打倒資本主義的大旗，要求電影與文藝皆要為無產階級服務。左翼及其通俗電影的傳統，悄然地南渡香港，而本書將會在〈「中聯」的使命與迷思〉一篇中進而繼續討論粵語片對上海／中國大陸的左翼思想的傳承。

 # 費穆電影的回憶與再造

　　1941 年，費穆（1906－1951）曾提到有關京劇的電影化問題，認為戲曲片有一定的文化意義，因為它可以傳遞中國文化的精髓。但他也提醒我們，「假使處理不當或態度不慎重，便有一舉而摧毀電影和『京戲』兩大陣營的危險（不但不能融會貫通，反而兩敗俱傷）」。[1] 他所指的「舊劇」泛指中國地方戲劇傳統和舞台表演藝術，並不限於京劇派。費穆是早期為數不多的戲曲片開拓者，終其一生，他渴望能充分利用中國戲曲的豐富資源，將文化、歷史、文學、哲學、戲劇、音樂、舞蹈、藝術糅合在一起，致力於推動舞台與銀幕之間的實驗和融合，並希望創造一種嶄新的視覺美學及表演藝術。

　　費穆和梅蘭芳（1894－1961）合作的第一部中國彩色電影《生死恨》（1948），並不是一般的戲曲片 —— 即使費穆反對它只是作為純粹的舞台視像紀錄 —— 而是試圖拓展戲劇和電影的跨界交流，嘗試包羅其具實驗電影色彩的「混雜性」（hybridity）。費穆致力在實踐和理論的層面上把戲劇與電影融合，並堅持「戲曲片」應該發展作為新的電影類型，具有傳遞中國文化精髓的文化意義。以新近的學術用語來表達，費穆面對的是「跨媒體改編」（trans-media adaptation）的挑戰，其中要克服傳統戲曲與現代電影截然不同的美學要求及表現手段，困難不少。

　　從世界電影文化的層面上看，費穆的實驗性創作與後來二十世紀五十年代法國電影批評家安德烈·巴贊（André Bazin）所感興趣的「非純電

1　費穆：〈中國舊劇的電影化問題〉，載黃愛玲編：《詩人導演 —— 費穆》（香港：香港電影評論學會，1998［1941］），頁81。原載《青青電影》號外：《古中國之歌》影片特刊（1941）。

影」（mixed cinema）真是不謀而合。安德烈‧巴贊曾撰寫〈戲劇與電影〉（"Theater and Cinema," 1951）和〈非純電影辯〉（"In Defense of Mixed Cinema," 1952），以捍衛電影改編戲劇的藝術性，並改變時人一向貶低改編電影不及純電影的態度。[2] 巴贊更將電影改編稱作為「電影文摘」（the cinema as digest），惟其功能在於將傳統和複雜的戲劇文本通俗化，能令大眾廣為接受，而這又反映出現代電影與商業化、工業現代化以至民主化社會密不可分的關係。[3] 費穆與巴贊都擁抱聲光化電的「新媒體」，期待結合傳統與現代，這方面兩位中法電影人的理念可謂殊途同歸。[4]

　　本篇的第一部分探討費穆和梅蘭芳在製作第一部彩色戲曲片時所面臨的美學挑戰。作為「活動影像」（moving image）的電影，本質上可以被視為是模擬現實：因其以攝影機的機械鏡頭建構現實世界，現代電影是在可觸可見的物質世界和時空基礎作為影像紀錄的基本元素（有關電影的本質，除卻「現實主義」〔realistic〕以外，也有一派以超現實和「奇幻」〔fantastic〕傳統為主，在此不贅）。相對而言，中國戲曲及傳統舞台藝術則建基在虛擬化的表現形式之上，中國劇的歌唱、說白、動作及表演都表現於高度程式化的歌舞範疇之中，而舞台上生、旦、淨、丑之動作裝扮也非代表「現實」之人。費穆認為電影的表現方式是「絕對的寫實」。相對而言，中國戲劇的表現藝術是「超現實」。因而要求觀眾在「超現實」的中國戲中獲得真實之感覺，有必要在表演藝術境界上得以「昇華」，並

2　André Bazin, "Theater and Cinema," in *What Is Cinema*, trans. and ed. Hugh Gray (Berkeley: University of California Press, 2005), 1: 76-124; André Bazin, "In Defense of Mixed Cinema," in *What Is Cinema*, 1: 53-75.

3　André Bazin, "Adaptation, or the Cinema as Digest," in *Film Adaptation*, ed. James Naremore (New Brunswick: Rutgers University Press, 2000 [1948]), pp. 19-27.

4　西方早期的無聲電影對歐洲戲劇傳統已是情有獨鍾。例如莎士比亞的戲劇早期見有不少的改編，而電影公司更希望藉改編莎劇以提升電影媒介的文化地位。見 Michael Anderegg, "Welles/Shakespeare/Film: An Overview," in *Film Adaptation*, p. 155.

與觀眾的心理得到相互融會、共鳴，才能了解當中神髓。[5] 費穆在拍攝《生死恨》的過程中，就嘗試衝破不同藝術媒介表現形式的禁忌，要逾越舞台表演的虛擬傳統及調和電影現實主義的擬真風格，認為中國劇電影化的出路必要達至中國畫的精髓，即在意象之外的神韻，而不必斤斤計較於影像上的逼真。

　　第二部分將深入歷史語境，費穆在戲曲片的試驗在技術上未免遭到挫折，但卻在其藝術試探路上漸入佳境，使其以戲曲化的表現形式成就了一部《小城之春》（1948），後無來者。此部分除了分析《小城之春》中戲曲化的表現特徵如何融入於電影的手法之中，同時將費穆的原作和田壯壯在 2000 年的電影改編進行互文閱讀，探討後者對費穆及《小城之春》的回憶與再造，以及該電影在中國電影史上是如何走入「經典化」的過程。從梅蘭芳與費穆、費穆與田壯壯在長達半個世紀的互動與改編過程中，試圖展示出中國電影美學和道德的禁忌。更鮮為人知的是，在英殖時代的香港為費穆和中國電影提供了批評空間，發揮着地緣政治於文化批評的潛在功能。

（一）梅蘭芳與費穆：電影與戲曲舞台藝術

　　1947 年的冬天，費穆親自前往梅蘭芳的府上探訪，目的是游說這名京戲大師參與製作一部京劇電影。梅蘭芳很感興趣，因為一向有眾多的「梅迷」懇求他去到中國各地表演，然而由於受各方面的限制，這使得他的藝術只能在有限的時空得以傳播。談及戲迷們的信，梅蘭芳解釋到，戲曲影片能夠使得他接觸到廣大的受眾，特別是那些他無法親身表演的地方的觀眾。梅蘭芳又認為，電影這個新媒介可以幫助保存他的舞台表演，作為重要的視像紀錄，從而使京劇藝術得以普及後世。然而，梅蘭芳也不忘

5　　費穆：〈中國舊劇的電影化問題〉，頁 82。

給費穆一個忠告，道出是次破天荒的戲曲和電影合作存在極大的「失敗的風險」。[6]

梅蘭芳是好萊塢夢工場的崇拜者，一直以來對世界電影的最新發展感到好奇。在他於 1930 年前往美國時，就曾有好萊塢製片人邀請到他的製片廠拍攝一部中國戲劇的（有聲）電影。梅蘭芳則表示希望電影可以在中國而非美國發行：「製作一部可以在中國各地發行的有聲電影（特別是那些我的團隊所無法前往演出的地方）是我的理想。無疑，即使一個演員獻出一生，也無法到中國全國各地表演他的藝術。現在，我們可以利用新的西方技術，將傳統藝術表演給所有人欣賞。」[7]這樣看來，梅蘭芳拍演《生死恨》有兩個目的：「第一是許多我不能去的邊遠偏僻的地方，影片都能去。」第一點是在地理上廣為傳播，第二點是希望在歷史上作文化傳承：「我幾十年來學得的國劇藝術，借了電影，可以流佈人間。」[8]梅蘭芳又發現好萊塢音樂劇電影大受美國觀眾的歡迎，從而在音樂劇的形式中得到啟發，發現好萊塢音樂劇與中國戲曲兩者的表演傳統，皆緊湊且濃縮地結合了對白、歌唱和舞蹈。

梅蘭芳在其早期已非常留意上海新興的電影業，幾曾躍躍欲試。二十世紀二十年代初期，他分別為商務印書館和華北電影公司拍攝一批無聲電影的短片，那應是其戲曲演出的視像紀錄，而這使他反思中國戲曲與現代電影兩種媒介在跨界實驗時所產生的重重困難。即使這些戲曲的電影版能提升梅蘭芳個人的名聲，但對於在電影中發揚古典戲曲藝術實在是毫無建樹。他回顧當時的拍攝手法相當簡單粗糙。攝影師主要負責拍攝，而且同時期很少有電影導演真正了解京劇藝術。這些戲曲短片機械式地紀錄了演員舞蹈、表演和編排的動作，攝影機呆板地使用長鏡頭作拍攝，毫無藝術

6 Lanfang Mei, "The Filming of a Tradition," *Eastern Horizon*, vol. 4 (August 1965), p. 46.

7 Mei, "The Filming of a Tradition," p. 20.

8 梅蘭芳：〈拍了《生死恨》以後的感想〉，《電影（上海 1946）》，第 2 卷，第 10 期（1949），頁 17。

價值。[9] 梅蘭芳的電影演出及痛苦的體會，也印證了費穆後來批評某些電影人，以為簡單地將京劇「搬上銀幕」，搖動「開麥拉」（camera）便草草了事，結果是做到了「搬場汽車」的任務。[10] 費穆反對這只能變成「電影京劇化」的粗陋作品，而要做到「舊劇電影化」，必須涉及藝術上的創作問題，因而他找上梅蘭芳跟他合作。

梅蘭芳曾於戰前與中國劇作家歐陽予倩計劃合作，其中更包括新晉作家如姚克和田漢，共同改編歷史劇，搬上舞台，但這些計劃均無疾而終。[11] 直到抗日戰爭爆發，又有一大批的南來影人及文藝工作者蟄居在香港。梅蘭芳和費穆二人在香港居住期間日漸稔熟，尤其彼此都對戲曲和電影頗為喜好，這更拉近了二人間的距離。1937 年上海淪陷，梅蘭芳拒絕為日本上台表演，一家人離滬移居香港。戰後，梅蘭芳要重返上海舞台，當時費穆幫助梅蘭芳重新開展他的戲曲生涯，舉辦一系列崑曲表演的活動，當中還包含邀請知名戲曲演員俞振飛出場演出。[12]

費穆從文華影片公司老闆吳性栽的手上獲得資金，決定和梅蘭芳共同製作電影《生死恨》。費穆也招募了顏鶴鳴一起合作，因為顏鶴鳴有在好萊塢製作彩色電影的經驗。費穆相信，戲曲的舞台元素（如色彩繽粉的戲服和豔麗的濃妝）將有利於彩色電影的視覺表現。此外，費穆亦進行了另一種創新的嘗試。他預先把梅蘭芳的唱歌和唸白錄成聲帶，然後在拍攝時播放，梅蘭芳根據聲帶對口型，藉此增加攝影機的靈活性。

《生死恨》終在 1949 年上映，遺憾地，這部戲曲電影在票房上慘敗；而影評方面也不如預期，大出費穆和梅蘭芳的意料之外。根據《申報》的廣告版頁，《生死恨》在上海的影院只是上映了很短的時間，僅得數週（由

9 Mei, "The Filming of a Tradition," pp. 14-17.

10 費穆：〈中國舊劇的電影化問題〉，頁 81。

11 Edward Gunn, *Unwelcome Muse: Chinese Literature in Shanghai and Peking, 1937–1945* (New York: Columbia University Press, 1980), p. 120.

12 在一個私人聚會中，白先勇提到他小時候的經驗，他第一次欣賞了梅蘭芳的藝術，是在和平後上海梅蘭芳首次公開的崑曲表演場合，當時一票求難，白家的戲票還要動用金條才買得到。這一次的觀賞使白先勇終生迷戀於崑曲文化。

3 月 23 日到 4 月 10 日）。

電影的製作受到某些技術問題的限制，這是可以理解的。在技術上，當時國內掌握的彩色拍攝和錄音技術是不足的。上海製片廠苛刻的製作環境，基本上難以製作出一部成功的彩色電影。這造成《生死恨》的色彩在銀幕上顯示得十分模糊。在看完這部電影的試片後，梅蘭芳非常失望，大受打擊。他甚至要求電影不如放棄發行計劃，還想乾脆「把它（電影拷貝）丟進黃浦江」。[13]

《生死恨》最終在市場上失利，對費穆來說是一次不大不小的挫折，但這並未有打擊到他的文化抱負，即提取中國戲劇的精髓，期待從對戲曲片探索的過程中，賦與中國電影獨特的民族風格。在 1937 年至 1948 年間，他製作了多部京劇的電影改編，包括《斬經堂》（1937）、《古中國之歌》（1941）、《小放牛》（1948）及《生死恨》（1948）。在四十年代，費穆拒絕在受日軍干涉的上海電影圈中委屈求存，於是轉向舞台劇的世界，製作古裝劇。費穆把具有現代特徵的電影手法和視覺風格結合到傳統的舞台世界之中，顯示出他對融合不同媒介有深厚興趣。

中日戰爭時期，費穆至少製作了四齣戲劇，全部取自中國傳統的素材，它們具相當流行的吸引力，而且得到了不少正面的評價。它們包括《梅花夢》（1941）、《楊貴妃》（1942）、《香妃》（1943）及《浮生六記》（1943）。其中《浮生六記》表演了超過三個月，大受觀眾歡迎。評論點出這齣舞台劇的抒情特質，費穆運用了中國古典戲劇程式化的元素，及其別出心裁的對白和背景音樂，以增加舞台的戲劇性和演出效果。費穆好像「要把一齣舞台劇變成一部電影」一樣，在傳統和現代舞台之間發揮無限的創意。[14]

孫企英是其中一位曾與費穆合作製作舞台劇的夥伴，他交代費穆如何處理《楊貴妃》的第二幕：

13 Mei, "The Filming of a Tradition," p. 47.
14 Gunn, *Unwelcome Muse*, p. 147.

一個妃子不再受到皇帝的青睞，她淒淒地渴望皇帝的寵幸。她精心準備自己，並開始跳舞。在這個時候，太監突然報告：「陛下今天很忙，他不會來了！」梅妃感到沮喪並倒下，太監幫忙扶起她。[15]

　　黃愛玲分析道，「這一幕大約持續了十分鐘，表演極為動人。在整整一幕中，梅妃沒有對白，而唯一的對白出自太監之口。此幕的舞台十分空蕩，沒有道具，只有一幕黃色的絲綢簾子。音樂貫穿全幕，開首是盛大的宮廷音樂，然後音樂逐漸變得柔和，結尾則是傷感和絕望的音樂。」[16]

　　於此，我們得以窺探費穆如何創新地融合現代戲劇（話劇）和傳統戲曲。戲曲結構中的音樂性得以繼承，並以背景音樂的形式巧妙地潛入戲劇中，加強了現代戲劇的抒情性質。與此同時，「簡單的舞台佈置明顯源於傳統京劇和崑曲。這一幕同時以電影和戲曲的格調處理，費穆暫時放棄了戲劇性的處理手法，而把焦點集中於音樂所營造出來的『氣氛』（atmosphere），而女演員輕盈和優雅的肢體動作說明了其複雜的心理狀態」。[17]古兆申分析道，《楊貴妃》「用了許多電影手法，也用了一些戲曲元素，引起轟動效應，對正走向成熟，試圖建立民族風格的中國話劇，有很大的啟發」。[18]費穆對舞台和戲曲的跨媒體和越界實驗及其創造精神，在此可見一斑。

　　在費穆的第一部戲曲片《斬經堂》中，他以現實主義的原則佈置了電影的場景。周信芳是當時著名的京劇大師，也是劇中的男主演。費穆聽從了周信芳的意見：電影的場景和道具是自然的風格，背景充滿了逼真的圖像，如旗幟、要塞和灌木叢。如此細緻和現實的佈景板，與周信芳那仿真的舞台虛擬動作和表演（如騎馬和打鬥）形成對比。然而，戲劇家田漢指

15　孫企英：〈費穆的舞台藝術〉，載黃愛玲編：《詩人導演 —— 費穆》（香港：香港電影評論學會，1998［1985］），頁186。

16　Ain-ling Wong, "Fei Mu: A Different Destiny," *Cinemaya*, vol.49 (2000), p. 58.

17　Wong, "Fei Mu," p. 58.

18　古兆申：〈從戲曲電影化到電影戲曲化 —— 朱石麟的電影探索之一〉，載黃愛玲編：《故園春夢 —— 朱石麟的電影人生》（香港：香港電影資料館，2008），頁127。

出，演員程式化的動作未能融入於電影現實主義的舞台裝飾和景觀之中，無法在美學上達到滿意的效果。[19] 事實上，費穆是過於在意中國電影的現實主義傾向，忽略了電影也可以是由超現實主義和幻想所構成的。古兆申認為，歐洲的超現實主義就是孕育了德國的表現主義電影，以及法國和西班牙的超現實主義電影。言下之意，是為何中國戲曲片不可走向「寫意電影」之道，而要讓步於電影的現實主義？[20]

如前所述，中國戲劇與電影的表現手法存在明顯的差別。戲曲程式化的表達方式，如臉譜、唱腔、唸白、動作和舞蹈，以建立一個虛擬的表演符號，戲曲演員的表演風格傾向遠離現實生活。但對安德烈·巴贊來說，對「電影是什麼」的討論，絕不能繞過現實主義的主張。電影的拍攝性質定義了電影媒介現實主義的本體，即使電影有意創造一個虛設的世界，甚至擁有創造出一個平行時空的錯覺，但拍攝的影像和對象仍然與「現實」—— 即我們身處的現實世界 —— 息息相關，因此不能跟人的存在和生活分割開來。[21] 從這一觀點來看，費穆要解決的是電影現實主義的本質和中國戲劇的象徵表現手法之間的矛盾關係。

曉有意味的是，正當五四啟蒙運動的學者擁戴現實主義精神，高呼打倒傳統文化之際，費穆堅持探尋中國舊戲的創新及其藝術內涵，而這種創新應該是在繼承舊戲傳統的基礎上進行。他相信在傳統和現代之間可以找到新的戲曲電影「類型」（genre）的藝術模式，其現代特徵是更為複雜和深厚的。至於新文化運動的旗幟性人物如胡適與陳獨秀等，他們都曾激烈批判傳統戲曲，甚至迷信於文學進化論，認為中國戲曲形式與思想都是抱

19　田漢：〈《斬經堂》評〉，載黃愛玲編：《詩人導演 —— 費穆》（香港：香港電影評論學會，1998），頁 262－270。原載《聯華畫報》，第 9 卷，第 5 期，1937 年 7 月。

20　古兆申：〈從戲曲電影化到電影戲曲化〉，頁 131。

21　因為對於「現實」這個概念存在不同的哲學主張，所以在電影理論中，電影到底是現實主義抑或非現實主義這爭論尚未能解決。例如，巴贊則批評一些早期電影傳統（如德國的表現主義電影，以及法國和西班牙的超現實主義電影）中超現實和幻想的元素。見 André Bazin, "The Evolution of the Language of Cinema," in *What Is Cinema*, trans. and ed. Hugh Gray (Berkeley: University of California Press, 2005[1955]), 1: 23-40.

殘守舊，過時落後的，它們與西方寫實的現代話劇無法相比。而魯迅對梅
蘭芳的扮相和京劇也沒有多少好感，曾以諷刺的口吻批評戲曲中「男人扮
女人」的男旦角色，寫道：「我們中國最偉大最永久，而且最普遍的藝術
也就是男人扮女人。」[22]

　　五四新文化人一向以「精英分子」自居，既視戲曲為中下層社會的東
西，又批評京劇和中國舊戲的抽象表演模式並不符合現實主義的原則，缺
乏批判社會的功能。另一邊廂，齊如山是梅蘭芳舞台生涯的長期拍檔，愛
好戲曲藝術。他堅持京劇的象徵性質和程式化，並努力革新中國戲劇的舊
形式，進而復興古代的美學傳統。齊如山堅決拒絕現實主義，反而認為京
劇要重新包裝它的抽象美學傳統及虛擬的表現手法，重新賦與它在現代社
會的新生命。

　　更有趣的是，東西方的文化差異致使人們對中國傳統曲藝的看法可以
大相逕庭。當梅蘭芳代表的中國舞台藝術受到新文化精英所唾棄時，它在
外國卻受到不少戲劇大師的青睞，更被視為他山之石。1930 年，梅蘭芳
先行踏足美國，訪問紐約、芝加哥、西雅圖、三藩市、洛杉磯等大都市作
表演，當時評論家對梅蘭芳的表演大為感動，認為中國戲劇的程式化表現
及其「非現實性」（unrealism）的美學思想，與西方的舞台藝術既是南
轅北轍，故此頗值得重視。[23] 1935 年，梅蘭芳到蘇聯進行巡迴演出，他的
舞台表演吸引了左翼戲劇家和電影人的注意，其中包括貝托爾特・布萊希
特（Bertolt Brecht）、弗謝沃洛德・梅耶荷德（Vsevolod Meyerhold）
和謝爾蓋・艾森斯坦（Sergei Eisenstein）。梅蘭芳的精湛演出被稱為現
代東方戲劇的縮影，京戲的象徵和程式化的表演更啟發了布萊希特的著名
理論「陌生化效果」（Verfremdungseffekte）。當布萊希特於 1935 年在莫
斯科目睹了梅蘭芳的演技風格後，撰寫了〈中國戲劇表演的疏離效果〉一

22　魯迅：〈論照相之類〉，載《魯迅雜文集》（瀋陽：萬卷出版社，2013），頁 70。

23　Stark Young, "Mei Lan-fang," *Theater Arts Monthly*, vol. 14, no. 4 (1930), p. 300; William
Tay, "Peking Opera and Modern American Theatre: The Reception and Influence of Mei
Lanfang," *Asian Culture Quarterly*, vol.18, no.4 (Winter 1990), pp. 39-43.

文，以表達他如何從中國傳統戲劇中吸取靈感與思考。[24] 蘇聯電影大師艾森斯坦甚至宣稱，「純現實主義已經從中國舞台裏消失」。[25]

　　在東西方評論反思中國戲劇的現實和非現實美學取向之時，費穆和梅蘭芳正嘗試突破戲曲與電影的界限，可以預期遇到不少的阻力，其中更要面對來自戲曲理論家及「國劇大師」的成見和異議。齊如山擔心電影玷污了外國人眼中要欣賞的中國戲曲藝術，曾在訪問中道：「出國的東西愈舊愈好，我們不怕他們批評舊，他們要欣賞的，是純粹中國的東西，若弄得像話劇一樣，他們反而覺得幼稚。」[26] 齊如山甚至揶揄費穆和梅蘭芳的跨界製作，認為將舊劇搬上銀幕，而用上新式的佈景，就像「非驢非馬」的作品，因為這會把「象徵的藝術情調真實化，簡直失去平劇藝術的生命了」。[27] 齊如山擔心，電影改編會使中國戲劇失去其文化獨特性，這在外國觀眾眼中尤為明顯。齊如山的批評，可說是流露了「東方主義」（Orientalism）的觀點，從外國人的眼光回頭看自家的文化，皆因他們亦更傾向欣賞「純粹中國的東西」。齊拒絕支持任何戲曲和戲劇表演的越界嘗試，因此缺乏如巴贊所主張的「非純電影」的開放態度。

　　《生死恨》故事發生在十二世紀的北宋末年，士人程鵬舉和少女韓玉娘被金兵俘虜，發配到張萬戶家為奴，並在「俘虜婚姻」制度下結為夫婦。金兵入侵後，玉娘鼓勵丈夫逃回故土，投軍抗敵。丈夫為妻子留下了一隻繡花鞋作信物。她在丈夫逃走後，歷盡磨難，流落尼庵，輾轉重返故國。十年後，程鵬舉因抗金有功，出任襄陽太守，後賴一鞋為證，得與玉娘重圓，但玉娘已臥病不起，飲恨而終。

24　見 Bertolt Brecht, "Alienation Effects in Chinese Acting," in *Brecht on Theatre: The Development of an Aesthetic*, ed. John Willett (New York: Hill and Wang, 1964 [1936]), pp. 91-99. 有關不同的版本，見 Bertolt Brecht, "On Chinese Acting," *The Tulane Drama Review*, vol. 6, no. 1 (September 1961), pp. 130-136.

25　Sergei Eisenstein, "The Enchanter from the Pear Garden," *Theatre Arts Monthly*, vol. 19, no. 10 (1935), p. 764.

26　〈齊如山談梅王上銀幕〉，《新民報晚刊（上海）》，1948 年 8 月 3 日，頁 3。

27　〈梅蘭芳拍電影，齊如山有意見〉，《新民報晚刊（上海）》，1948 年 7 月 25 日，頁 4。

　　《生死恨》的劇本由梅蘭芳撰寫，改編自明代傳奇《易鞋記》。梅蘭芳先於 1936 年在上海的劇院表演了這齣劇，並把故事原來的大團圓結局改成為悲劇。當時中國正值日本侵華時期，國民受盡折磨，不少人更被迫流亡。這齣戲劇引人入勝的情節，加上梅蘭芳的明星風采及愛國情操，令演出大受歡迎。1936 年 2 月，這齣劇在上海首次演出，隨即風靡上海，迫使日軍政府嘗試干預它的演出。[28]

　　在將京劇改編成電影的過程中，費穆定下了四個目標。第一，改編不應該只是單純地把戲曲拍成紀錄片。第二，電影應該要尊重原作，以演示戲曲形式的技巧和規格。第三，在拍攝時，應盡量避免過多傳統戲劇表演所運用的表現手法，如虛擬的動作和抽象的道具。第四，費穆追求實現電影和戲曲之間具有創造性的相互影響，以使戲曲表演的象徵性質仍然能夠向觀眾傳達真實的情感。

　　費穆和梅蘭芳隨後達成共識，把原來劇本的二十一場縮短至十九場，並刪去部分對話和場景。[29] 此外，費穆通過拍攝手法和場面調度以凸出電影的視覺性要求。梅蘭芳的歌唱和伴奏音樂在電影中是不可缺少的元素。一些早期的電影理論家指出了音樂在電影內在形式方面的重要性。例如，貝拉・巴拉茲（Bela Balázs）指出，音樂和歌唱表達出戲劇裏人物的想法和情緒的轉變。[30]

　　第十四場〈夜訴〉和第十五場〈夢幻〉說明了梅蘭芳如何運用視覺和聽覺的元素達致情景交融的效果。這兩個場景在原作中本來是同一場，但電影把它分成兩場，以凸出梅蘭芳的演出風格和詩意表達。這兩場講述女主角對丈夫的思念，以及她在死前夢見夫妻團聚。在拍攝〈夜訴〉時，

28　　梅紹武：《梅蘭芳自述》（北京：中華書局，2005），頁 216。

29　　有關《生死恨》演出的討論，見鄭培凱：〈戲曲與電影的糾葛 —— 梅蘭芳與費穆的《生死恨》〉，載彭小妍編：《文藝理論與通俗文化（下冊）》（台北：台灣中央研究院文哲研究所，1999），頁 547－576。

30　　Bela Balázs, "Theory of the Film: Sound," in *Film Sound: Theory and Practice*, eds. Elisabeth Weis and John Belton (New York: Columbia University Press, 1985[1952]), p. 121.

拍攝團隊就使用原來的「象徵性」舞台佈景，抑或「現實性」佈景以建構電影背景的問題上出現分歧。他們決定配置簡單的道具，如「一把椅子和一個織布機」，而梅蘭芳的演出要配合歌唱和身體動作，並由導演以一個連續的長鏡頭拍攝下來。梅蘭芳對測試結果感到不滿意，特別在視覺效果上，他發現他的表演呈現在銀幕平面的空間時顯得單調乏味。

　　費穆同時熟悉戲曲和電影，他了解到戲劇和電影之間的界限，以及它們不同的美學效果。戲劇局限於連續地使用舞台的空間，而電影則能夠透過剪接和攝影技巧的運用，連結起不同的時空。戲劇中的演員是舞台上的中心，他們的現場表演是與觀眾進行互動的。費穆明白到，儘管梅蘭芳在舞台上可以是魅力超凡，但在電影銀幕上，他只是一個攝影的影像和變成場面調度的一部分。正如華特‧班雅明（Walter Benjamin）所指出，對於舞台演員來說，他們的表演所面向的是一群隨機組成的觀眾；但對於電影演員來說，他們需在攝影機前進行一系列的鏡頭測試，他們的表演所面對着的是「一班專家，當中包含執行製片人、導演、攝影師、錄音師和燈光設計師等，他們可以隨時對演員的演出進行干預」。[31] 把舞台表演移搬上銀幕時，戲曲演員在實際的拍攝過程中失去演出的連續感，而梅蘭芳在早期為商務印書館拍攝電影時也遇上這些問題。梅蘭芳發現他的演出總是被不斷切換的鏡頭和不斷重複的拍攝打亂。他的演技、舞蹈和歌唱的完整性受到影響，即演員在舞台上很難保持連貫的情感和表演。

　　為了應對攝影鏡頭對梅蘭芳演出的干預，費穆借助攝影機運動去幫助演員去增加其動作的連貫性，這並有助其情緒表達的一致性，而整場戲在靜止的平面電影框架中增添了空間流動感（spatial mobility）以及視覺流動性（visual fluidity）。這一幕交代梅蘭芳在織布機前唱歌和跳舞，表達韓玉娘思念之情。費穆設置了一個真實的道具（一個大的織布機），

31 Walter Benjamin, "The Work of Art in the Age of Its Technological Reproducibility," in *Walter Benjamin: Selected Writings*, eds. Marcus Bullock and Michael W. Jennings (Cambridge, Mass.: Belknap Press, 2002[1936]), 3:110-111. Gunn, *Unwelcome Muse*, p. 147.

作為梅蘭芳的表演之背景。費穆發現，原本用於舞台表演的抽象道具（一個微型的織布機），在平面的銀幕上看來毫無真實感。當梅蘭芳在大織布機上唱歌時，他即興地做了一些動作和姿勢。

　　然而，大眾對梅蘭芳在《生死恨》中的演出的評價兩極化。一些讚揚梅蘭芳的演出，並認同彩色電影能把梅蘭芳的藝術呈現給廣大的觀眾，但有些則指出「主要原因乃在彩色不靈」，導致票房慘淡。[32] 更有評論道出費穆不應該將「象徵的戲劇，硬要改成寫實的演出！」[33] 也有從藝術層面批評電影過分忠於梅蘭芳的表演，略欠創意。例如有評論指出在改編電影時，費穆的角色與一個平常的觀眾並無分別，他凝神地欣賞梅蘭芳的舞台表演，而他的攝影則追求如實地記錄梅蘭芳的表演，當中沒有作太多的修改。[34] 梅蘭芳的傳記作者施高德（A. C. Scott）甚至持更嚴厲的批評：

> 除此以外，傳統舞台技巧與電影沒有順利地融合在一起。真實的背景與程式化的手法和服裝並不相配，戲劇不是電影改編最佳的選擇。戲劇那近乎陳腐的感傷傳統，極度需要京劇的舞台技巧，以襯托出其戲劇效果。當把戲劇轉換成電影時，再配置真實的佈景和廣闊的景觀，將失去這戲劇效果。[35]

　　電影上映後譭譽參半，費穆公開發示自己要承擔責任，並把電影的不足歸咎於彩色製作的技術問題。他責怪自己過分強調電影的色彩，以為電影可以更逼真地呈現色彩豔麗的服飾和面譜、演員的身體和動作、用特寫鏡頭來顯現演員的面部表情。可惜，技術的不足和色彩的問題辜負了電影原本應該呈現的視覺效果。

32　裘蒂伽：〈《生死恨》之失敗原因〉，《羅賓漢》，1949 年 4 月 2 日，頁 3。

33　老乙戲言：〈《生死恨》的失敗〉，《羅賓漢》，1949 年 3 月 28 日，頁 4。

34　梁永：〈《生死恨》失敗在劇本〉，《新民報晚刊（上海）》，1949 年 3 月 30 日，頁 2。

35　A. C. Scott, *Mei Lan-fang: The Life and Times of a Peking Actor* (Hong Kong: Hong Kong University Press, 1971), p. 126.

　　無疑，電影在呈現真實物質世界及其時空的方面，往往與戲劇的象徵主義性質存在衝突。在中國戲劇中，時間和空間的轉變是由象徵性的動作或演員的歌唱及獨白表現出來。但對《生死恨》更尖銳的批評在於費穆太忠實地把梅蘭芳的戲曲表演紀錄下來，而過程中缺乏足夠的創意作改編。為了尊重梅蘭芳的意願，費穆寧願要鏡頭保持梅蘭芳的戲曲表演的完整性，而怯於大膽地利用鏡頭剪接和重組。在《生死恨》中一場有關夢境的戲，費穆運用蒙太奇的鏡頭，表現出女主角真實與虛幻的意識。但在這麼小的規模下，其表現效果是有限的，它並不能彌補電影整體的缺陷。但這段插曲是電影裏唯一鼓舞人心的一幕，它說明戲劇與電影兩種媒介能夠混合幻想與現實的潛力。

　　費穆試圖以電影再現梅蘭芳的演出，從而展現出中國戲劇的演出方法及傳統，但《生死恨》的試驗未竟全功。諷刺的是，他在成本及時間有限之下拍成的愛情悲劇《小城之春》—— 運用了戲曲的象徵性元素及韻律性的節奏，大膽地改造電影《生死恨》的敍述風格 —— 成就了一部如今視為殿堂級的作品。《生死恨》和《小城之春》皆於同年製作，在戲曲電影化這個課題上，費穆可說是失諸交臂。但他所探討的另一個方向 —— 電影的戲曲化，卻能夠隨心所欲的發揮。

（二）田壯壯與費穆：再現「經典」的迷思

　　費穆曾被遺忘的作品《小城之春》如今變成了中國電影「經典」的過程，說明了電影記憶與文化回憶的重要性。《小城之春》在 1948 年 9 月於上海公映，當時電影除了有一小眾的評論者懂得欣賞影片的抒情氣氛之外，整體上並沒有得到多少好評，不為當時批評家的垂青。有評論者不滿電影拍得「太像舞台劇」，風格上費穆明顯是「孤芳自賞」，他並不知道「最最成功的藝術應該要是教育而且要通俗，要有觀眾！」[36]《小城之春》

36　歐陽秋：〈評小城之春〉，《真報》，1948 年 9 月 25 日，頁 3。

不過是「引導觀眾往一條頹廢的感情底小圈子走去」，主張導演應該為電影「打開視野的窗子，往更廣大的人群中走去」。[37] 又有人批評女主角「沒有時代性，沒有民族性，完全是精神病者幻想的產物」。[38] 電影的弊端是太着重純形式主義，故事純粹表達一種消極情緒。由於費穆的風格曲高和寡之故，當時電影亦不見得很受觀眾愛戴。據《大公報》1948 年 10 月 17 日報道，這部藝術電影「上座率之低，票房收入之慘澹，打破了『文華』建廠以來所有影片的紀錄」。[39]

　　1951 年 1 月費穆在香港遽然病逝，而《小城之春》安排於同年 2 月在香港重映，以作為紀念已故的導演。費穆的離世，對五十年代初在香港的國、粵語影壇頗為震撼，文化人紛紛為文悼念，包括了其好友朱石麟，以及粵語電影界的趙樹燊和盧敦。[40] 有趣的是，費穆的二弟費彝民（其弟一直在香港擔當左派文化人的角色）從 1952 年起任香港《大公報》社長。但在 1951 年 2 月刊於《大公報》的電影廣告中，見得左派人士暗地裏對《小城之春》的譴責和微言大義，有云電影要「揭破沒落地主醜惡病態！指示愛河男女走上正道」。[41] 廣告似乎要警告觀眾，電影散發着資產階級的頹廢和感傷主義，但只要持正確的態度觀賞，電影亦有幫助「男女走上正道」的教育意味。直至 1963 年程季華主編的《中國電影發展史》仍然不放過以階級鬥爭角度去批判《小城之春》，明言道：「費穆導演的《小城之春》更能代表『文華』的消極傾向……盡情渲染了沒落階級的頹廢感情」，並認為這部電影在當時是起了「麻痺人們鬥爭意志的作用，反映費穆作為一個小資產階級藝術家的兩重性及其軟弱的性格」。[42]

37　石曼：〈打開視野的窗子〉，《大公報（上海）》，1948 年 10 月 20 日，頁 5。

38　天聞：〈批評的批評：關於《小城之春》〉，《劇影春秋》，第 1 卷，第 4 期（1948 年），頁 20。

39　引自陸弘石主編：《中國電影：描述與詮釋》（北京：中國電影出版社，2002），頁 258。

40　朱石麟：〈我的好友費穆，我永遠紀念着〉，《大公報（香港）》，1951 年 2 月 22 日，頁 8；趙樹燊：〈悼念費穆先生〉，《大公報（香港）》，1951 年 2 月 22 日，頁 8；盧敦：〈相逢太晚了〉，《大公報（香港）》，1951 年 2 月 22 日，頁 8。

41　《小城之春》的電影廣告，《大公報（香港）》，1951 年 2 月 22 日。

42　程季華、李少白、邢祖文：《中國電影發展史（第二卷）》，頁 269–271。

　　自八十年代後，人們開始對《小城之春》的評價有着戲劇化的轉變。這齣電影最先得到香港和台灣的評論者所肯定，不少影評人看後感到大為「驚豔」，並為費穆的超前敍事技巧及中國美學特色所感動。後至導演田壯壯在 2000 年後翻拍這部鮮為人知的電影，添加了色彩和英文字幕，令其在國際影壇獲得關注。在 2005 年香港電影金像獎的評選中，這部電影被評為最佳華語電影一百部之首。五十年河東，五十年河西，如今《小城之春》被視為費穆在電影事業上的巔峰之作，因為他熟練地把戲曲技巧和電影剪接融會貫通，令作品瀰漫着情愛的憂鬱與戀人的情慾交戰，劇中主角糾纏於愛與責任、家與國之間的危機而要找出平衡。[43]

　　在製作《小城之春》的五十年後，電影的女主演韋偉回想費穆的執導方法，仍然歷歷在目。電影中至今為人津津樂道的喝酒場面，盡顯導演的功力。費穆只讓演員放任地喝酒和吃花生，而且排練了足足一整個下午。他只在晚上進行實際的拍攝，而拍攝期間並沒有一個完整的劇本。韋偉強調了費穆的即興拍攝，導演會考慮到演員的長處和短處而即場修改李天濟所寫的劇本初稿。[44]

　　費穆明顯把他的舞台經驗帶到電影拍攝之中。在四十年代的日治上海時期，喬奇在上海戲劇方面與費穆有密切的接觸，使我們得以從他的回憶中尋找到費穆的電影拍攝風格。喬奇想起費穆甚少預先撰寫劇本的。在執導《浮生六記》時，費穆召集了所有演員在一起，並給每人一本沈復的小說之複本。翌日，他開始進行排練，並將台詞口述出來，由演員寫下來或記住。費穆會逐幕進行排練，而且一邊綵排一邊在修改劇本，整個過程維

43　"Restored Treasure Confucius on Screen during International Film Festival," 載香港電影資料館新聞稿網頁：https://www.info.gov.hk/gia/general/201002/26/P201002250266.htm。訪問瀏覽 2020 年 2 月 25 日。

44　見黃愛玲訪問及整理：〈訪韋偉〉，載黃愛玲編：《詩人導演 —— 費穆》（香港：香港電影評論學會，1998［1985］），頁 194－208。

持了十天。[45] 費穆對即興的排演方法的強調，直至演員能夠自然地表現出其角色的情感世界，可說是得着於他長期揣摩戲劇與電影的跨媒介的互動關係。導演琢磨如何把戲劇表演從舞台搬上電影，從而在觀眾的心中產生對角色的體會 —— 流露一種感性上的現實關懷，心理上覺得這全是真實的人倫世界，並帶來一種逼真感 —— 這樣，觀眾才可以產生其同理心。即使是在中國戲劇的角色如生、旦、淨、丑的扮相，費穆「仍是要求觀眾認識他們是真的人，是現實的人」。而要達至這種境界，「必須演員的藝術與觀眾的心理互相融會，共鳴」，這才能夠實現情感逼真的效果。[46] 費穆的電影美學，同時在電影中亦貫徹地表現在深刻現世生活及人倫世界的關懷。[47]

費穆選擇製作一部「以觀眾為主導」（audience-oriented）的電影，而不是一部取悅觀眾口味（audience-catering）的商業或通俗電影，是為了讓觀眾沉浸在人物的心理狀態中。費穆試圖在電影營造一些戲劇效果，以吸引觀眾的注意力。這種微妙「境界」的成果需要演員的能力，以及通過聲光化電的技術傳達而來的「空氣」（氛圍），即是利用周遭的事物，以及人物細微的動作、眼神等，用旁敲側擊的方式，從而逼真地傳達思想、慾望、情感等人的生存狀態。[48] 費穆所指的「空氣」能夠通過攝影和場面調度得以營造，從而提升銀幕上的人物與電影院裏的觀眾之間的心靈共鳴。對費穆而言，一部在藝術上成功的電影必須能讓人物與觀眾透過電影銀幕產生強烈的感性聯繫。同樣地，一個好的戲劇演員也必須能夠透過舞台掌握觀眾的情緒。

《小城之春》這齣電影來自一個簡單劇本，這反而給予導演更多的創

45　關於費穆執導風格的回憶，見秦鵬章：〈費穆影劇雜憶〉，載黃愛玲編：《詩人導演 —— 費穆》，頁 157−169；喬奇：〈「世界是在地上，不要望着天空」〉，載黃愛玲編：《詩人導演 —— 費穆》，頁 175−180。

46　Stark Young, "Mei Lan-fang."

47　對於費穆電影與現實主義的另一種闡述，見 Fan, *Cinema Approaching Reality,* pp. 109-152.

48　費穆：〈略談「空氣」〉，載黃愛玲編：《詩人導演 —— 費穆》，頁 27−28。

作自由和空間去發揮。玉紋（韋偉飾）與她生病的丈夫禮言（石羽飾）和他的妹妹戴秀（張鴻眉飾）在戰後留在偏遠的小鎮，過着枯躁、重複的生活。志忱（李緯飾）則是禮言的朋友和玉紋的舊情人。一天他突如其來的到訪，頓使玉紋陷於窘境中，面對着丈夫及舊情人，女主角心中激起了慾望的漣漪，同時內心承受着道德與責任的矛盾。

在拍攝的過程當中，費穆教導韋偉模仿戲曲表演中緩慢和優雅的手勢及動作，從而釋放一種冷漠和惆悵的感覺。事實上，現實中的韋偉是充滿樂觀的氣質的女子，與女主角的陰沉性格形成鮮明對比。費穆引導韋偉通過融合戲曲的手勢和自然演技，並借助她的身體和動作，散發女性的憂鬱情緒。在一個微妙的調情場景裏，女主角用手帕遮掩她的面容。又在一個喝酒場景中，女主角解開領子和喝酒的方式，實際上是韋偉的自然習慣，而這也是費穆所觀察得來的。費穆敏銳地觀察到韋偉的氣質和身體自然反應，從而誘導她把個人的習慣和手勢融入到演出之中。

在「經典」的喝酒場面中，費穆結合了場面調度、攝影手法、攝影機運動與人物熟練的走位和演出，對人物內在感情的細膩掌握充分顯露於影片當中。在慶祝戴秀的十六歲生日會中，妻子、情人、丈夫和妹妹四人在餐桌上玩喝酒遊戲，妻子與情人更喝得酩酊大醉。這場慶生是相當重要的轉折，禮言和戴秀因此得知玉紋和志忱的感情，夫妻雙方的婚姻危機隱隱浮現，當晚人人心事重重，無心入眠。

這一場喝酒猜拳的戲是從坐在屋外的老傭的視角展開，以中景和長鏡頭（medium-long shot）拍攝屋內四人。鏡頭一直觀照各人的表情、行為及互動關係。直到它離開老傭觀察的視線，然後以中特寫鏡頭（medium close-up）轉往玉紋的視點身上。費穆在統一的場景中改變敘述視角，以揭示人物之間的動態，同時以電影的分鏡頭令整場戲變得更有動感，人物之間的情緒暗湧更具張力。玉紋輕輕解開旗袍的鈕扣的小動作，流露了女方要釋開倫理枷鎖的慾念，而她跟着志忱猜酒拳時，語氣充滿着挑逗。這場戲的視點轉換，加上聲音與畫面的配合，足以可見費穆的匠心獨運。老傭人觀察的視線，好像代表着觀眾的視點和距離。玉紋與情人划拳的歡笑

聲，又與丈夫被孤立的畫面形成反差。費穆精心地為演員演練細微的動作、眼神的交流以及微妙的情緒反應，加上電影鏡頭和場面調度的功力，成就了導演要糅合舞台及電影藝術的野心。

根據飾演玉紋的韋偉回憶，我們更可以窺見到費穆的導演功力。韋偉說：「因為我們都是舞台演員，沒有銀幕經驗，所以都不慣在開麥拉面前演戲。費先生總讓我們一場場的排戲，排到我們情緒連貫，然後斷續的拍一兩個鏡頭。」其中有關喝酒的一場戲，對田壯壯頗有啟發。如韋偉所言：「其中喝酒的一場戲拍了四百八十呎，一氣呵成，而只用了一段，其餘都剪掉了。」[49] 費穆先要演員演出上要感情連貫，然後導演再把握鏡頭和分鏡頭的尺寸。

在田壯壯翻拍的《小城之春》中，他運用一個時長六分鐘的長鏡頭來處理這個場景，一氣呵成地拍攝出來。田壯壯非常尊敬費穆，以至揣摩前輩的導演風格和方法，為自己制定為指導原則。他模仿費穆對演員的指示，要求他們在拍攝前以平常的方式練習喝酒和交談。田壯壯告訴演員這不是「表演」，要求他們表現自然：「不要演喝酒」，「當真的喝醉時，你的表演將變得更激動和更大膽」。[50] 為了使演員的表演顯得自然和細微，田壯壯也與他的演員進行長時間的排練。

田壯壯決定重拍費穆的「經典」電影，並以其作為一種手段，來完成一部在他心目中未完成的中國電影傑作。然而，在電影美學方面的看法，田壯壯跟他的前輩有所不同。他發現到這個喝酒場景，或許說費穆電影的整體結構，顯得有點「零碎」和「不完整」。他解釋道：「這些零碎的場景看起來不重要，而且與語境無關。不過當把它們結合起來時，我們能夠發現當中的意義。」在結構上，為了捕捉人物的情感及維持所營造的緊張氣氛，田壯壯以一個長鏡頭重做整個喝酒場景。通過大量地使用長鏡頭、

49　韋偉：〈費先生怎樣導演《小城之春》〉，《大公報（香港）》，1951 年 2 月 26 日，頁 8。

50　見田壯壯的訪問片段，田壯壯導演，《小城之春》（香港：安樂影視有限公司，2004）。以下有關田壯壯的意見都是在此引用。

慢鏡頭運動和豔麗的色彩，田壯壯實現了自己的目標，「完成」了這部電影。

　　田壯壯認為費穆作品的敍述是有些不完整和破碎的。他的重拍包括刪除女主角的獨白和心理描述，技術上來説是拿掉玉紋的「畫外音」。「當時就是從距離感上想的，因為我覺得畫外音還是一個近了，另一個是玉紋的一個視角，那我想我這回再拍的時候，比費先生那個退得再遠一點。距離再遠一點。」[51] 田壯壯完全捨棄原來版本的一大特色 ── 玉紋的詩意旁白。在費穆的處理手法上，女性畫外音的持續使用增添一種「現代主義」的氣息，揭露了女主角的滄桑心理。[52] 由此可見，他的重拍跟費穆本身的電影美學原則其實是背道而馳。費穆電影的開首是展示玉紋走在殘破的城牆上，先是玉紋朝着鏡頭走來，接下來又背着鏡頭遠去。開場的時候，玉紋沿城牆行走，眼睛沒有盯着任何地方。我們可以聽到玉紋那充滿苦悶的內心聲音，她喃喃自語道：「住在一個小城裏面，每天過着沒有變化的日子……」、「人在城頭上走着，就好像離開了這個世界。」玉紋的旁白直接地奠定了小城鎮的輪廓，以及禮言那殘破不堪的房子。她過着每日為家庭買菜、照顧臥床不起的丈夫的日常生活，同時她抱怨那無精打采的小城氣息：「我早上出來買菜，他（丈夫），一早就往花園裏跑。他會躲在一個地方，叫人找不着。他説他有肺病，我想他是神經病。我沒有勇氣死，他，好像沒有勇氣活了。」她內心的聲音時常與外面所見到的現實世界相反。玉紋的獨白揭示出，在其一種壓抑的狀態，她的個體慾望實則是波濤洶湧的。這暗示了她與丈夫之間的鴻溝，二人雖處在同一個屋簷下，卻又像活在兩個不同的世界中。

　　在這裏，全知的女性敍述者的聲音好像是無所不在，她向觀眾講述

51　田壯壯：〈為什麼拿掉畫外音 ── 田壯壯談新版《小城之春》〉，《南方都市報》，2002 年 7 月 30 日。http://ent.163.com/edit/020730/020730_128267.html。訪問瀏覽 2020 年 2 月 25 日。

52　關於《小城之春》的現代主義風格和女性主體性的研究，見 Susan Daruvala, "The Aesthetics and Moral Politics of Fei Mu's *Spring in a Small Town*," *Journal of Chinese Cinemas*, vol.1, no. 3 (2007), pp. 171-187.

不同的事件和人物的行為。然而，這夢囈似的獨白都像是出自她個人的見解，甚至暴露出她在懷疑別人的動機。當玉紋敍述志忱的到來時，她的聲音更為顯得不確定性。即使她不是在當場，她的聲音仍能詭異地講述出志忱來到城裏的細節，例如他如何走過房子的後門，並踩到傭人丟掉的藥渣。但隨後玉紋似乎對志忱的身份感到困惑，直到玉紋在屋外親自遇上他，才發現志忱其實是自己的舊情人。對於與志忱的意外「團聚」，玉紋感到心煩意亂，她以畫外音的獨白方式問自己：「他竟不知道我與禮言結了婚。你為什麼來？你何必來？叫我怎麼見你？」

費穆開創了以（特別用在開場的）女性聲音來產生一種視覺與聽覺之間的混淆，以至產生形音之間的疏離感。這對觀眾和評論家構成了悖論：女主角是否只是在事後喚起了故事的相關記憶？抑或是她在現場對事件進行沉思？我們可以用不同的詮釋方法來解釋視覺與聲音的關係，以及電影空間與敍事空間的不連貫性。我們可以推測，女主角的內心獨白在電影中醞釀着一種顛覆性的敍述，女性的配音作為一種「聲音形象」（sound-image），凸顯表相與真實之間的不協調感，並以它用來取代了男性的聲音，對抗男性主導的道德和倫理世界。

不過，田壯壯堅持他的電影不應該從女主角的視角進行拍攝。他解釋說：「在拍攝三角戀時，如果你選擇『客觀』，那麼你不能夠從一個特定的主角角度來拍攝。」田壯壯似乎信奉巴贊的現實主義美學，當中要求敍述不能屈從於任何主觀預設的觀點，因而整部電影用了頗多的長鏡頭和遠距離拍攝。用他的話來說，「當你以抽離的方式來向觀眾表現這個關係時，你實際上是在告訴他們 —— 你是怎樣想這些人物，還有你是怎樣理解他們的關係。」他認為，擺脫原有的歷史背景並重新創造和翻拍一部電影是更妥當的做法。如他在訪問中所述：「以一個近距離的方式拍攝一些發生已久的東西，簡直難以說服觀眾。」電影需要在形式上真實，但電影裏的環境卻不一定需要真實，因為電影應該要「讓觀眾以抽離的方式觀看那些場景」。

田壯壯試圖透過回顧和重拍大師的作品，重新來體驗電影藝術和中國

電影傳統。拍攝這部電影讓他有機會與他的前輩進行文化對話，他將《小城之春》看成一節電影課，電影裏人物之間微妙的情感互動啟發了他：「這似乎是費穆教曉我如何製作電影，還有對待電影的正確態度……以及如何理解和表現電影裏的人物。」「我覺得我彷彿一直在與費穆交流。當我對一個場景感到困惑，或當我困惑於如何拍好一個場景時，我便會重看費穆的作品，從中研究他如何巧妙地處理這些場景。」

　　不單是田壯壯，當代電影史學家、評論家和影迷也極為尊敬費穆，而費穆電影的重鑄也例證了中國本土的電影美學值得在世界電影中佔一席位。電影史學家把費穆視為中國民族電影最重要的倡導者，因為他努力將戲曲電影化。他的審美眼光和使命在於融合戲曲與電影，以開拓一種在文化上獨有的中國電影風格。[53] 在這種意義上，田壯壯翻拍《小城之春》不單是向費穆致敬，同時又認為《小城之春》是未竟全功的作品，需要重新包裝成為代表中國的新電影。但是費穆又會作如是想嗎？

　　正如本篇所一再強調，《小城之春》之所以吸引了不少當代觀眾和評論家，其主要原因在於費穆的大膽創新精神，突破戲劇與電影的條條框框的實驗態度，不再拘泥於什麼是「民族形式」電影的禁忌，使得該電影在敍事和技法上顯得超前時代。故事好像是暗示一個破壞了的社會制度，但同時電影中有力的城牆作為「廢墟」（ruin）的標誌，也象徵任何一個時代都已經在破壞中，可會還有更大的破壞要到來。禮言的破宅以及破落的城牆成為電影中一個廢墟的「空間性」的隱喻：這好像是戰後一個孤立而存在的家庭，禮樂道德瀕臨崩壞之際，而夫妻生活在殘破的大宅，既近且遠；各人的心扉又是孤立起來，荒蕪而又寥寂。玉紋和志忱在城牆幽會，城牆處於大宅之外，但男女也是逃不過外在禮教的枷鎖。玉紋和禮言的婚姻既是錯誤的結合，雙方步入哀樂中年，而她與舊情人的重聚則是相逢恨

53　胡菊彬宣稱，中國電影人力圖建立自己的電影傳統，以抗衡好萊塢電影的影響。在這個意義上，費穆將戲曲化的電影表現手法視作推動「民族電影」的核心問題。參見 Jubin Hu, *Projecting a Nation: Chinese National Cinema before 1949* (Hong Kong: Hong Kong University Press, 2003), pp. 181-183.

晚。可悲的是，機會和時間所帶來的破壞是永遠不能扭轉的。當玉紋問志
忱：「你說〔要帶我遠走高飛〕，是真的嗎？」他們面對着一個道德的兩難：
他們是否真的想遠走高飛，即使是要承受着通姦和私奔的罪名？志忱有沒
有想橫刀奪走好友的妻子？或者玉紋是否恨不得丈夫早點病死？二人在城
牆上相互挑逗，又氣惱對方的不是，戀人之間充滿悔恨和罪疚感，對無可
挽回的歷史和時間只能感到無能為力。

　　班雅明指出，「廢墟」的形象「不但象徵着資本主義文化的無常和脆
弱性，也象徵着其破壞性」。[54] 無疑，《小城之春》吸引田壯壯之處，恰恰
在於費穆的「廢墟」敍事。這些田壯壯企圖抹掉的「不完美」的影像回憶，
正正是電影最動人之處。中年以後的田壯壯處身在當代電影迎接市場全球
化的大時代，看不慣眼下的電影充斥着拜金主義的傾向，深深地感到資本
主義和消費主義對電影藝術造成了極大的破壞。驀然回首，費穆被遺忘的
電影似乎代表着一種相反的價值 —— 藝術的精妙與對電影真實的感性關
懷。在因執導《藍風箏》（1993）而被禁拍電影的十年後，田壯壯決定重
新回顧中國電影傳統與電影藝術，懷着年輕人的困惑和對大師的崇拜，上
下求索。對於田壯壯而言，鮮為人知的《小城之春》是一塊等待重新解讀
的記憶碎片。

（三）尾聲：弦外之音

　　費穆解釋道，傳統戲曲的標準及表現形式在經歷多個世紀後，得到如
梅蘭芳的偉大表演藝術家所制定。對費穆而言，梅蘭芳的戲劇表演本身已
經是一件完整的藝術品。費穆藉着對梅蘭芳的京劇表演比較忠實之呈現，
借助戲曲藝術的文化精髓來提升中國電影的地位。費穆在《生死恨》中對
梅蘭芳的舉手投足可謂亦步亦趨，這與田壯壯對《小城之春》視為尚未完

54　轉引自 Susan Buck-Morss, *The Dialectics of Seeing: Walter Benjamin and the Arcades Project* (Cambridge, Mass.: MIT Press, 1989), p. 164.

成的傑作的崇拜，兩人均希望藉着電影改編或翻拍，以此重新去打造中國電影的藝術及身份，動機可謂同出一轍。

　　其實《小城之春》之所以引人入勝，恰恰是因為費穆能夠拋棄傳統戲曲的文化包袱，在拍攝時自由地發揮他的創意。這是一部低成本的作品，拍攝時間極短。但導演對傳統戲劇及美學瞭然在胸，而在擺脫傳統的壓力下，令作品反而可以有機地結合中國舞台的虛擬美學與現代電影的擬真特色。數十年後，費穆那帶着即興性和實驗性的電影，後人視之為一部具詩意光環的傑作，西方學者更推崇《小城之春》是優秀的抒情電影。[55] 田壯壯嘗試將它重新包裝，在重拍費穆作品時，既想循循漸進地吸收前輩的技藝和章法，但同時又在小心翼翼地忘卻它，找回自己的手法特色，這才是重拍經典作品的挑戰所在。

　　今日的《小城之春》已經成為中國評論界和學者的寵兒，並奉為中國電影的經典。曾幾何時，費穆的作品早已被中國內地的觀眾所遺忘，影片在新中國建政後瞬即在電影史上消失。惟其風格結合中國古典戲曲的步調，一個關於失戀少婦的閨怨劇，更會被新中國所謂的「進步人士」鄙視為流露着沒落階級地主的醜惡和頹廢病態 —— 這跟革命中國的藝術審美和道德批判完全格格不入。曾是香港左派文化陣營的大旗手司馬文森在1951 年為費穆寫了一篇悼文，文中強調「《小城之春》從今天看來是不健康的」，又重申「費穆在反抗」，然而「他的反抗道路是從一個不滿現狀的舊知識分子個人的感情出發，因而顯出了軟弱和空虛」。[56] 從此段說話看來，當時左派人士已經非常不滿《小城之春》，這當中也包括費穆的思想和風格。也許「詩人導演」的早逝，正是歷史的弔詭之處，費穆不用對

55　見 Daruvala, "The Aesthetics and Moral Politics of Fei Mu's *Spring in a Small Town*," pp. 171-187; David Der-wei Wang, "Fei Mu, Mei Lanfang, and the Polemics of Screening China," in *The Oxford Handbook of Chinese Cinemas*, eds. Carlos Rojas and Eileen Cheng-yin Chow (Oxford: Oxford University Press, 2013), pp. 62-78.

56　司馬文森：〈一個辛勤工作者倒下了，千萬人站起來！〉，《大公報（香港）》，1951 年 2 月 21 日，頁 6。

自我的藝術思想作出修正，不用對自己的作品作出否定，而是去等待歷史還他一個公道。

　　費穆作品得到「拯救」及在香港傳播，這實在有賴香港在五十年代以後，在冷戰中國及亞洲的政治背景下，佔領着無可取代的「自由」話語位置。早在七十年代，費穆的電影已受到香港評論界的關注。黃愛玲女士能力排眾議，大膽肯定費穆作為「詩人導演」和中國電影美學先行者的地位。後來費穆逐漸得到國內電影專家的肯定以及小眾的鍾愛，這與香港的評論和研究者曾擔當起為費穆「平反」的先鋒角色是密不可分的。而費穆的「大師」地位今日又已成為一頁熟悉的歷史，尤其當中國第五代導演田壯壯在千禧年後翻拍的《小城之春》，於此「重現經典」的意義已經超過純粹的美學文本的描摹或致敬，而是當新生代導演對當代中國電影創作所遭遇到的禁忌和規限時，借助翻拍來表達曲意的美學回應，將電影作品再創造變作其藝術宣言。

怪力亂神
香港電影的禁忌與圖謀

 # 香港電影的政治審查及影像販運

> 香港終於在皇后及平安戲院上映《碼頭風雲》。不管這遲來
> 的放映原因何在，耐心的等待看來是值得的。這部極度寫實
> 的劇情片講紐約碼頭工會的腐敗，伊力・卡山導技精湛，馬
> 龍・白蘭度演技出色，一眾配角亦表現精采。[1]

　　1955 年，伊力・卡山（Elia Kazan）的《碼頭風雲》（*On the Waterfront*, 1954）成為歷來奧斯卡電影頒獎禮中，獲得最高殊榮的影片之一。這部得獎的好萊塢經典電影，取材自紐約碼頭工會腐敗的故事。影片於 1954 年在香港遭到禁映，三年後才獲解禁。[2] 關於禁映該片的舊檔案近期得以公開，披露了政府當年的秘密決定。此片引起政府的不安，預料如果市民得睹，會引發工潮甚至暴動。電檢官員認為影片將「工潮的題材刻畫得粗暴野蠻」，遂裁定不宜在港公映。[3]

　　在美國本土，在麥卡錫主義橫行的五十年代，《碼頭風雲》猛然捲入好萊塢的「赤色驚恐」，一時風聲鶴唳。導演伊力・卡山、編劇畢特・舒保（Budd Schulberg）及主角之一的李・谷（Lee J. Cobb）都充當「友好證人」，出席下議院非美活動委員會的聽證會，供出曾參加共產黨的同行。不少電影人因此被列入黑名單。一部美國片在好萊塢祖家變成主要文化戰線的代表作（美國急於對抗蘇聯共產主義），在香港引起軒然大波。

1　　Patrick Raymond：〈影話：《碼頭風雲》工會故事〉，《南華早報》，1957 年 2 月 8 日，頁 4。

2　　見《碼頭風雲》的電影廣告，《南華早報》，1957 年 2 月 8 日至 16 日，頁 4。

3　　HKRS 160-1-50 [PRO209/1C], Public Relations Officer to Colonial Secretary, 5 July 1956.

港英政府恐懼波及香港的政治穩定（共產主義在這邊近若比鄰，更似是虎視眈眈），竟也成為冷戰恐慌及政治審查歷史中，一段被遺忘的電影故事插曲。不言而喻，港府基於政治理由禁映該片，擔心若准其公映，勢將引發工潮——「左派工會很可能為了支持纜車工人，發動連串罷工」。[4] 纜車工潮始於 1949 年聖誕節，持續了數星期，至五十年代初，港府對之猶有餘悸。港督葛亮洪（Governor Grantham）認為那次罷工事件乃工人藉故「一次工業糾紛」而引發「政府與顛覆勢力之間首次真正的正面衝突」。[5] 追源溯始，英國人對中共發動的工潮一直抱有戒心，1925 年 5 月在上海爆發的「五卅慘宗」，正由於在租界的英籍巡捕開鎗射殺中國學生和工人所引致，該事件更在香港和廣州觸發了「省港大罷工」的大規模工潮。

弔詭的是，《碼頭風雲》本來是揭露美國碼頭工人工會的重重黑幕。馬龍‧白蘭度（Marlon Brando）飾演的反英雄角色，本來是與工會的反派領袖為「同道中人」，同流合污，後來才良心發現，轉而揭發工會領袖的罪行。而他在戲末擔當「污點證人」的行徑，更被視為導演卡山當時舉報共黨友人的夫子自道（卡山晚年在其自傳中亦承認此點）。[6] 但在當時，在港英官員眼裏，該片是大為不妥，惟恐觀眾把戲中的工人衝突，轉化為現實裏對本地資本家和政府的憎恨。電檢官員擔憂該影片將會誤導群眾，華人觀眾會因這部好萊塢片的血腥及暴力場面大受刺激：「影片本身講工人鬥爭，針對的不是老闆而是腐敗的工會領袖，可是，華人觀眾可以說肯定不會理解此中微妙的差別，會把工會領袖解讀為資本家老闆。」[7] 曾幾何時，電影的確能夠牽動以至鼓動社會民眾的情緒，執政者屢屢不敢掉以輕心。而在冷戰氛圍下，為官者的神經過敏，社會政治氣氛內弛外張，暴力

4　HKRS 160-1-50 [PRO209/1C], Secretary for Chinese Affairs to Colonial Secretary, 27 July 1956.

5　Alexander Grantham, *Via Ports: from Hong Kong to Hong Kong* (Hong Kong: Hong Kong University Press, 1965), p. 148.

6　Elia Kazan, *Elia Kazan: A Life* (New York: De Capo Press, 1997), p. 500.

7　HKRS 160-1-50 [PRO209/1C].

意外常有一觸即發之勢。長官意志對一部好萊塢影片作出一番「政治無意識」（political unconscious）的解讀，莫以此為過。有趣的是，相對比政府擔心市民大眾在觀看此片後，會將矛頭指向統治者或資本家，在港的左派評論則抨擊此片故意抹黑美國碼頭工會，把工會領袖塑造成無惡不作的黑社會頭子，這同樣是誤導群眾。影片歪曲了碼頭工人，把工人表現為軟弱無力的一群，亦無視美國大部分工會是被大資本家、政客與黑社會所操縱的事實，才有這般腐敗現象。[8]

（一）冷戰時期的維穩藝術：影像戰線的左與右

1. 作為秘密的電檢審查

　　電影是二十世紀最流行的娛樂，難免成為審查對象。當電影審查與殖民地權力走在一起，嚴行社會控制時，自然「狼狽為奸」。非洲及印度殖民地的電影研究往往強調，殖民地政府支配式地衍生其權力架構，刻意地和有系統地將殖民地觀眾變成電影影像與敘事的順從接收者。但香港的情況有別，甚至更為複雜。無論從政府至今的公開檔案，或香港電影史的脈絡去看，在被殖民的香港，都找不到官員試圖操控電影製作或放映的重要證據。在推動宗主國電影的工作上，英國殖民者在印度及其他海外的殖民地上都扮演着積極角色。但對香港的文化政策，他們則放棄了以強制的手段加以干預，即他們不覺得必須要利用電影投射殖民地的形象及意識形態，以宣揚英國優越性或促進殖民管治。歸根究底，這主要是香港的殖民管治性質與其他英殖民有所區別。作為冷戰東方戰場的前線，英國政府在香港的統治旨在維護英國在中國及亞洲的利益，因此當局很少利用電影灌輸殖民統治的意識形態。此外，也許亦因本土的華語電影情況複雜，電影

8　　姚嘉衣：〈談《碼頭風雲》（上）、（中）、（下）〉，《大公報（香港）》，1957 年 2 月 15、16、17 日，頁 6。

工業蓬勃發展自成體系，政府難以插手掌控。（《揚子江突圍記》〔*Yangtse Incident: The Story of HMS Amethyst*，台譯《逃出鐵幕》，米高・安德遜（Michael Anderson）導演，1957〕的例子可以說明一二。影片講述1949年4月英國艦隻「紫水晶」號在揚子江遇襲後遭中共軍隊扣押。這部戰爭劇情片由英國攝製，目的在於表揚英國艦艇面對中共時的英勇表現，一洗當時英人的頹氣。據現存資料顯示，該片沒有在港公映。）

　　但若觸及審查，港府往往嚴管電影及劇場。政府於五十年代初收緊電檢法例，意圖打擊被共產主義宣傳活動所滲透的本土電影業。[9] 中共投向蘇聯陣營，實則是跟以美國為首的資本主義國家及所謂的帝國主義力量為敵，標誌着1949年後冷戰紀元的開始。是時，英國在全球的殖民勢力如江河日下，戰後劇變的世界秩序正威脅英國在港的管治。香港的地緣政治接近中國大陸和台灣，亦容易受國際政治角力影響，更令英國於香港統治的處境敏感和不穩。香港的殖民地政府有如驚弓之鳥，要防範以華人為主的居民參與任何反社會、反資本主義及親中的政治活動。總督葛亮洪更形容中共的新政權為「激烈地反西方、反英、反港」，因此政府必須採取中立的政策，以免捲入中國政治糾紛。[10] 電檢的執行，也奉行此一中立的官方指導原則及不挑釁的實用主義政策。

　　在1953年港英政府頒佈「電影檢查規例」之前，電檢是由警方負責。新制定的「電影檢查規例」隸屬於「公眾娛樂場所規例」（第172章）。按新的檢查規定，電檢工作於1953年正式交由「檢查員小組」及「審核委員會」負責，所有打算在港放映的影片，不管是本土或是海外製作，都須送交委員會審理。除影片拷貝外，發行商亦須呈上所有宣傳資料——包括海報、劇照、宣傳圖像以及廣告文字——須一一交付給審查員進行審批。發行商對審查員的決定若有不滿，有權向審核委員會上訴。

9　　Maria Barbieri, "Film Censorship in Hong Kong" (MPhil thesis, The University of Hong Kong, 1997), pp. 77-78.

10　　Grantham, *Via Ports*, p. 139.

　　1953 年的規例令政府擁有暗中審查電影的實權，此後三十多年，該秘密審查機制一直靜悄地如常運作。直至 1987 年 3 月，英文《亞洲華爾街日報》披露了政府機密文件，才引起議論紛紜。據撰寫該文章的資深記者秦家聰指出，文件顯示現存電檢制度是沒有得到正式法律授權下運作的。[11] 官員隱瞞的證據顯示，政府自 1953 年實施的電檢制度，絕無法定基礎。秦家聰一文所揭露港府沒有法律實效的電影審查工作，堪稱「殖民統治史上最大醜聞之一」。[12]

　　遲來的「電影檢查標準」於 1973 年才頒佈，政府寫入透明度較高的電檢標準，也不過是一套行政指引，仍然不具法律效力。其中兩則條文明顯地暴露出官方政治審查的藉口：影片如若「破壞本港與其他地區間的友好關係」，或「煽動本港不同種族、膚色、階級、國籍、信仰、利益的人士互相憎恨」，將被視為煽動性，不宜公開放映。[13] 1987 年，政府又制定電影三級制，使電檢對放映的指令更具透明度。即使如此，電檢一直成為九七前的政治課題，港英政府依然企圖以政治為由，繼續擁有電檢的合法權力。遲至 1988 年，仍有一名政府高官站出來為政治審查辯護，稱那是「保障社會利益所需」。眾所周知，「包括中國、台灣、南北韓等不同國家的情報機關，都對香港極有興趣，而在這個自由港，消息亦容易散播」，這名高官因此強調：「香港絕不容許被利用作政治宣傳的基地。」[14]

　　關於 1987 年電檢新法例生效以前的政治電影，官方數據並不全面。自 1965 年到 1974 年，因政治理由被禁的影片有 34 部（禁片總數為 357 部）。這批問題政治片分別來自中國大陸、台灣、南韓、巴基斯坦、印度、

11　Frank Ching, "Hong Kong Plays Political Censor for China," *Asian Wall Street Journal*, 16 March 1987, p. 1.

12　Ann Quon, "The Delicate Art of Damage Control," *South China Morning Post*, 22 March 1987, p. 1.

13　Television and Films Division, *Film Censorship Standards: A Note of Guidance* (Hong Kong: Government Printer, 1973), p. 3.

14　"Political Censorship 'Essential'," *South China Morning Post*, 10 March 1988, p. 4.

菲律賓、以色列、美國、加拿大、英國及法國。1973 年至 1987 年，政治
禁片有 21 部（送檢影片 8,400 部），其中台灣 8 部，香港及越南各 3 部，
中國大陸兩部，北韓、美國、法國、日本及意大利各 1 部。[15]

　　從當今的視角來看，1953 年的電檢規例及 1973 年的電檢標準，都暗
藏不少政府對電檢的政治考慮，現存的政府機密資料便有這方面的證據。
多年以來，殖民政府極力打壓有具體政治背景、來自中國大陸的影片。審
查員除留意影片對社會倫理、犯罪行為及宗教勢力所造成的影響外，更有
特別指引，即須審查及斟酌令人反感的影片內容。如 1950 年所列出的條
文，審查員對以下有關的內容更應該提高警覺：

I.　　加深政治敵對並可能引發強烈政治情緒的事件。

II.　　容易觸發種族或民族仇恨的東西，如：排外宣傳口號；不同
　　　　政治體制之間令人產生誤解的比較；不必要地展示軍隊，藉
　　　　以美化軍隊精神，並令人覺得某國軍隊比他國優勝。

III.　煽動社會一部分人用武力推翻現政府的事情。

IV.　影響及不利於和友好國家關係，嘲弄或揶揄和英國政府關係
　　　　良好的元首的事情。[16]

　　此外，根據政府一些內部指引所揭示的，殖民官員對銀幕上出現的暴
力或犯罪場面，更為忐忑不安，深感觀眾會隨時效法，付諸暴力實踐，繼
而引發社會動盪。筆者在初步比較和研究大英帝國在印度和非洲等殖民地
實施的電檢政策中，發覺殖民當局亦有類似的疑慮，即英國人視殖民地的
子民和觀眾欠缺欣賞電影和反思的頭腦；或將他們視為桀驁不馴的人種，
容易接收影像中的負面訊息和官能刺激，尤以外國片和好萊塢電影為甚。
從英殖民官的一些內部傳閱文件中，能得悉他們不時流露這種語氣，視殖

15　〈二十部禁片一覽〉，《明報》，1987 年 3 月 30 日，頁 9。

16　HKRS 934-5-34, Terms of Reference for Film Censors, 1950.

民地的電影觀眾為智性較低的原始初民（primitive mind），甚或有暴力傾向，要對之進行嚴加防範。例如，有關指引嚴禁「用暴力及犯罪方式」或「鼓吹以軍火或其他致命武器觸犯暴力罪行」等美化犯罪的場面，因為他們害怕會煽動「恐怖主義」或「推倒法律秩序或推翻現政府」。[17] 而且，畫面應禁止出現反社會或犯罪的活動，因為會鼓勵觀眾做出越軌行為，「不想令人覺得打擊警方或治安官員而不用受罰，或犯罪是值得的。歷史史詩的戰爭場面、海盜或印弟安人的血腥戰役都可接受，但觀眾看到黑幫向少女或差人割喉的場面，而且是有關當下的社會面貌，則是另一回事（絕不容許）。」[18] 易受影響的觀眾傾向模仿銀幕的反社會行為，而在他們熟悉環境中接受過度暴力和罪行的描繪（如黑幫毆打差人的場面），則會引發對政府的憎恨，這是尤其危險。

因此，殖民地時代秘密執行的電檢政策，實際上反映出政府對民眾企圖顛覆政治和爆發社會暴力的不安。只有防患於未燃，才能保證宗主國在殖民地穩定地發展經濟，獲取最終的利益。而電檢政策的核心精神，自然是壓抑中共在港的文化滲透和防止其可能引致的社會衝突。檢查員小組審查大陸電影時有特別指示：「政治審查的首要目標，應提防影片增加殖民地騷亂或顛覆活動的風險，而禁映此類影片或場面。」[19] 若有需要，檢查員小組應徵詢政治顧問意見。一如香港禁止政治示威，政府亦嚴禁銀幕出現中國領導人、政治集會和旗幟（不分共產黨或國民黨）等一切場面——與此類似的是，這種標準也運用在處理台灣片及其宣傳材料的審查中。[20] 不少報道中共發展的新聞紀錄片，亦被視為宣傳品而受禁制。

17　HKRS 161-1-52, Terms of Reference for a film censor, 10 August 1948.

18　HKRS 23-12, Statement of the general principles adopted on 20 November 1965 by the Film Censorship Board of Review.

19　HKRS 1101-2-13, Director of Information Service to Chairman of Film Censorship Board of Review, 27 October 1970.

20　HKRS 1101-2-13.

2. 作為文化戰線的影像販運

　　從五十到六十年代，中共在港的文宣機關一直在跟港英政府鬥法，爭取文化及輿論陣地。其中，國產電影在港放映與港英政府的電檢措施周旋，時而明槍時而暗戰，是一條鮮為人知的文化戰線。在港左派幾次發難，以 1965 年的一次為分水嶺。是年 9 月，左派報章及戲院商發起宣傳攻勢，指香港電檢員處理大陸片時帶有歧視的態度，情況進而逆轉。事態之嚴峻，可從港督戴麟趾（Governor Trench）向倫敦發出緊急電報呈報有關危機一事得以窺見。信中警告道，今次抗議，恐怕「左派出面藉此大造文章」。[21] 根據港督密函所稱，《文匯報》於 9 月 10 日先向香港電檢處發動筆戰，指對方對大陸製作的電影強行實施「不合理限制」，導致如《紅色娘子軍》（謝晉，1961）、《光輝的節日》（講述 1964 年 10 月 1 日北京國慶慶祝活動的紀錄片）等「大量優秀的中國片」都無法在港放映。但在澳門，這些「被禁」的電影的公映則全無問題。左派宣傳攻勢接著升級，《大公報》於 9 月 11 日在港聞版騰出全版，對港英政府作出猛烈的攻擊。他們聲稱在過去十年來，政府禁片數目逾三十部，而中共解放軍的鏡頭及國家元首閱兵的場面也往往慘遭刪剪。整個 9 月中旬以降，左派的文宣攻勢，可謂殺氣騰騰。經南方影業公司向港府上訴並進行交涉後，審核委員會飽受壓力，終於通過電影《光輝的節日》，但《紅色娘子軍》仍未獲准公映，至 1971 年才解禁。審核員維持對《紅色娘子軍》的禁令，因為影片刻畫「國共兩軍內戰」，「很可能引發騷亂」，反國民黨的對白也「可能在政治立場不一的觀眾之間引起騷動」。[22] 但是自該次事件以後，中共的紀錄片獲准在殖民地公映，也成了慣例。

　　五十年代屬行禁映中國內地影片的數目，目前尚無官方數據可查，

21　　HKMS 158-1-264 [CO 1030/1543], Inward Telegram, Governor of Hong Kong (Sir D. Trench) to the Secretary of State for the Colonies, 11 September 1965.

22　　HKRS 1101-2-13, Secretary, Panel of Censors to Board of Review, 24 September 1965.

但左派電影圈子卻提供了它們的數字，或可參考。南方公司指出在 1953 年至 1956 年間，他們送檢的劇情片及紀錄片共 59 部，新聞片及短片 34 部，結果獲准公映的劇情片只 5 部、戲曲片 6 部、紀錄片 6 部。[23] 這其實見怪不怪，因為殖民官員得禁止觸及近代政治史或階級剝削、婦女解放及共產主義式英雄主義等題材激進的中國片。即使如改編自魯迅名作的《祝福》（桑弧，1956）那樣的文藝片，也是在刪剪後才獲准公映。該片於 1957 年送檢時，因為某些場面「對窮人極之殘酷」而遭刪剪。[24] 禁映的中國內地片，包括湯曉丹導演、描述國共內戰的兩部作品《南征北戰》（1952）及《渡江偵察記》（1954）。觸及中英關係的所有影片如《林則徐》（又名《鴉片戰爭》，鄭君里，1959），都是個大禁忌而須封殺。一般來說，講及抗日戰爭及韓戰的作品，絕少獲得通過。《白毛女》（水華，1950）及《女籃五號》（謝晉，1957）等名作送檢亦不得要領，後者是因為有升國旗和唱國歌的場面。[25]

假如電影具有凝聚共同身份及社群意識的巨大潛力，我們就不禁要問：中共建政後出產的國片哪方面能令殖民地的華人產生與中國認同的身份意識？這種認同的性質，主要是政治的（即與中華人民共和國政權的連繫），還是文化的（即與中國文化及傳統的連繫）？由是，南方影業公司提供的票房數字可作線索，讓我們可以得知中國片在港的受歡迎程度。一般來說，以民間樂曲及戲曲為基礎的影片，吸引較多觀眾，也較易獲電檢通過。最賣座的影片多是由戲曲改編的，包括改編自越劇的《梁山伯與祝英台》（桑弧，1954）、改編自粵劇的《搜書院》（徐韜，1955）以及改編自黃梅戲的先驅之作《天仙配》（石揮，1955）。[26] 這些數據，也許說明

23　許敦樂：《墾光拓影》（香港：MCCM Creations，2005），頁 33。

24　見審核委員會於 1957 年 6 月 12 日發出的電檢證，由南方影業公司提供。

25　左派講述五十至六十年代禁制中國電影的經過，見許敦樂：《墾光拓影》，頁 42–48。

26　前兩部影片錄得觀眾入座人次為 52 萬，後者約 25 萬。儘管這些左派公司提供的數字相信是頗有誇張、偏差，但仍可對中國電影在香港的受歡迎程度管窺一二。有關數字見許敦樂：《墾光拓影》，頁 222–243。

了觀眾認同的中國電影世界，其實是源自於文化的親切感而非意識形態或政治觀念。不久之後戲曲故事果然衍生出幾部在商業上獲得極大成功的影片，最佳的例子是李翰祥的《梁山伯與祝英台》（1963），是邵氏電影故事歷來最賣座的戲曲片。

在冷戰的緊張氣氛之下，任何形式的文藝和感性的表現易被定性為某種「文化政治」的體現，這在統治者眼中尤其如此。從事文藝宣傳者皆明白，娛樂性豐富的表演最能挑動大眾的情緒，亦最能變成上佳的文宣武器。五十至六十年代間，中共形形色色的劇團及樂團的成功訪港，因為他們顯然對廣大的在港華人觀眾具有頗強的吸引力。政府為此很懊惱，並預見將會有更多這類文化表演來殖民地，「迷倒」本地觀眾，或出現「共黨壟斷普及文化」的危險。[27] 殖民政府對文藝作如是觀 —— 文化淪為敵我之間的意識形態的頡抗或壟斷，如此憂心忡忡 —— 遂催生出限制更嚴苛、僵硬而欠缺彈性的文化打壓「政策」。回顧這段歷史，我們便會明白，港英政府視中國文化為政治附庸，或作文宣工具，或遽然禁制，都令殖民地的港人跟中國的歷史文化日漸疏離。

文化大革命的爆發，令中國內地片供應的質與量都有不足。在文化大革命期間，中國大陸的電影創作基本停頓，只出現幾部革命樣板戲及宣傳片。根據港英政府的審查記錄顯示，在 1965 年至 1967 年間，更多的大陸片以政治為由遭禁映，包括名作如《東方紅》、《林則徐》及《南征北戰》（此片早於五十年代送檢，1967 年經刪剪後才獲准公映）。此後港府明顯軟化，對中國片不但沒加強控制，反而較為放寬。文化大革命十年間，左派發行的政治片大多獲准放映，包括紀錄片、新聞片、露骨的宣傳片、昔日的戰爭片及《紅燈記》等新拍的革命樣板戲。可以設想，在這之後，左派電影對都市化的香港觀眾失去了大部分的吸引力。影片那些露骨的意識形態及硬銷的宣傳口味，顯然沒法滿足日益壯大的都市人和中產居民的口

27 HKMS 158-1-145 [CO 1130/1108], E. G. Willan (Colonial Secretariat) to J. D. Higham (Colonial Office), 17 October 1962.

味。到了六十年代末，港英政府已然清晰地意識到，「共產主義的電影在港放映渠道有限，非左派的廣大觀眾亦很少跑去看」。[28] 基於現實的考慮，電檢處必定明白，假如嚴厲打擊左派電影，隨時會激怒激進分子，更可能引起社會不安。這於 1967 年暴動後情況尤甚。「六七」暴動曾動搖港英政府的管治，因而政府可能在權衡輕重之後，放寬對共產主義電影的審查，為的是避免與左派硬碰的政治風險。

值得注意的是，電影如包含露骨的反殖叛亂，港英政府則絕不通融。1970 年，基勞．龐地可伏（Gillo Pontecorvo）的《阿爾及爾之戰》（*Battle of Algiers*, 1966）便以「過度暴力及激烈的反殖主題」為由而遭禁映。禁令最終在 1974 年撤銷，但該片最後只獲准在私人電影院放映。[29] 這部有關阿爾及爾叛亂的影片被禁的同年，香港導演龍剛改編自卡繆小說《瘟疫》（*La Peste*, 1947）的同名電影製作完成。該片講述了香港爆發鼠疫，如臨世界末日。此片是榮華公司的大製作，出動了大批國語和粵語電影界的名演員參與演出，亦獲得香港政府醫療衛生署的協助，逼真地重現隔離營和醫院搶救傷患的實況。電影原意是將「瘟疫」影射為 1967 年的大暴動，而特意表揚港英官員與宗教人士、專業人士、知識分子等協同渡過大災難的貢獻。這部片子雖然對貧苦大眾中的婦女深感同情，但把暴動的源頭勢力聚焦在中下層的男性，描寫他們為暴力的滋事分子。有評論認為此片顯然要討好港英政府，但該題材內容在當時着實敏感，如通過上映恐會引起激進者乘時攪事。[30] 事實上左派圈子「興風作浪」，指影片影射六七暴動及中國文革的影響。發行商遂刻意將影片押後兩年，大幅刪剪後才在影院公映，並將片名改為《昨天今天明天》。

28　HKRS 1101-2-13.

29　Barbieri, "Film Censorship in Hong Kong," p. 112.

30　梁良：《看不到的電影：百年禁片大觀》（台北：時報文化，2004），頁 200–201。

（二）紅色中國的港台想像

1. 再見／不見的中國

　　現存證據顯示，政府自七十年代開始態度轉變，由打壓大陸片變為封殺那些可能觸怒中國政府或將中國刻畫得負面的影片。描繪文革事件的影片，以及反共主題的台灣片，都不斷遭到大陸當局的插手干預。聚焦冷戰時期作為地緣政治區域的香港與台灣，不僅可以窺探出冷戰政策和殖民審查是如何影響香港在泛亞區際院線之生產、流通與接收，亦能了解上世紀七八十年代的個別電影審查案例背後的政治脈絡。

　　1974 年，香港女導演唐書璇製作了《再見中國》（又名《奔》）。電影的背景設定在 1966 年的中國文化大革命時期，講述四名逃往香港的廣州學生的故事。他們在逃離中國後才發現香港的生活並不像他們預期般那樣美好。這部獨立電影描繪了文化大革命期間中國社會的淒涼景象，同時對殖民地香港這個物質主義的城市作出批判。這是第一部由華人所製作關於文化大革命的電影，它公然處理了共產主義現實和資本主義理想之間的衝突，而這些衝突本身就是冷戰意識形態博弈的表現，也預示了這兩種思想在香港九七回歸後的猛烈對抗。若引用唐書璇的話來說，那便是「我似乎在兩個世界之間掙扎着」。諷刺的是，在這部電影中，人物的道德淪落和精神幻滅揭示了「共產主義」與「資本主義」這兩個對立的政治邊界帶給人們的非人性化感受。電影以陰暗的現實主義實驗風格拍攝而成，但其藝術價值和道德批評卻不是香港電影審查員所關心的東西。他們單單出於政治考慮而直接禁止了這部電影的上映。在 1987 年（亦即《再見中國》首映的年份）之前，這部電影在公眾領域實際上是「不存在」的。

　　1974 年 10 月，唐書璇將《再見中國》提交給電影審查小組。香港的左派很快便群起攻擊這部電影，迫使製片人兼導演的唐書璇撤出這部電影在香港的放映。在左翼分子施予的壓力下，唐書璇是這樣描述取消上映《再見中國》的決定的：「這個決定是基於本地左翼團體的反對聲音。」

但她重申「這部電影是一件藝術作品」，並不想「引發任何形式的政治爭執」。[31] 同年 12 月，唐書璇再次將電影呈給審查員，但當局同樣地拒絕了該電影的公開放映。電影審查局的主管皮埃爾‧勒布倫（Pierre Lebrun）解釋，對這部備受爭議的電影之禁令，是因為它「包含了一些相信會破壞香港與另一個地區之間良好關係的內容」。[32] 本地的左翼分子將這部電影視為「帶有毒元素的黑色電影，會玷污中國的形象」。這些「有毒元素」體現於「蔣介石小集團及其進一步的反中國和反革命目標和手段」。這些激進分子指責唐書璇的電影「故意貶低文化大革命的成就」。[33]

面對詰難，唐書璇回應到，比起政治，這部電影更關注的是人們在極端生活環境下的狀況，「它嘗試呈現出年輕人在理想主義與現實之間作出選擇時的困惑」。

這部電影於 1974 年完成製作，在 1975 年被禁止上映，直到八十年代才有機會重見天日。當時，有政治顧問建議影視及娛樂事務管理處（影視處）允許該電影於私人電影俱樂部放映。1981 年，人們能夠比較輕易地在市場上看到這部電影，但它在商業上的表現卻並非很注目。發行此片的德寶電影公司（D & B Films Co.）發言人舒琪表示，「文化大革命和難民來港的主題在一九八一年並不受歡迎，因此造成了電影在商業上的失敗」。[34] 這部電影於 1987 年重新提交給影視處的審查機構，那時候已經是該電影製作完成和被禁映的十三年後。事實上，發行公司決定重新提交這部電影 —— 這無疑是將此作為一種挑戰 —— 因為他們意識到殖民政府自 1950 年以來的電影審查制度一直都沒有得到正式法律的授權。1987 年 5 月，這部電影終於得到審查機構的批准，得以公開上映。

這個故事始於 1966 年的春天。電影的開場呈現了廣州大學游泳隊員

31 Kenneth Chu, "Film Withdrawn after Leftist Row," *South China Morning Post*, 22 October 1974, p. 1.

32 "Censors Ban Film on China," *South China Morning Post*, 3 January 1975, p. 6.

33 Chu, "Film Withdrawn after Leftist Row."

34 Ted Stoner, "Truth behind the Film Ban," *TV Times*, 27 May-2 June 1987.

的日常訓練，模糊的水景與泳者的身體象徵着水與時間的流逝，以及預示
了主角們後來逃走的旅程即他們要在深夜游泳偷渡到香港。這個現代主義
的意象交代了現實中歷史社會的信息。這部電影在低預算的成本下拍攝而
成，不禁令人想到意大利新現實主義及其一些特色：例如使用業餘演員、
外景拍攝、自然光線（有更多的夜景）和聲音、手提式攝影機和畫外音。
出自小康家庭的醫學院準畢業生宋銓無法忍受黯淡的未來，決定離開中國
大陸。片頭的畫外音説出了與他一起逃離中國的同行（包括宋銓的妹妹宋
蘭和其男友梁漢倫以及同學金浩東）的故事，營造了一種憂愁感。電影攝
影師張照堂的黑白紀錄片風格，以及電影在技術支援和效果上的極簡主義
有助揭示戲劇人生背後的「異化感」和「冷漠感」。[35] 這個故事生動地記
敍了逃亡者的瘋狂之旅，並對在兩個意識形態世界（共產主義和資本主
義）之間徘徊的主角給予無比的同情。電影的結局描述了主角們成功逃到
香港，卻發現自己震驚於這個城市社會不平等的矛盾畫面，並再次因為這
種無助的失敗感而備受困擾。宋蘭和丈夫漢倫住在一個狹窄的公屋單位，
漢倫成為證券交易所的小職員。由中國大陸的揚聲器所播放出來的毛澤東
政治口號，變成了嘈吵的香港股票市場和賽馬聲。當宋蘭在理髮店做美髮
時，我們可以從她的表情和笑聲看出她的精神崩潰；而浩東則成為了一名
基督徒。

　　香港電影及女性主義學者游靜認為，唐書璇對人類存在狀態的深度關
注可以從角色的困境中看出來，而她希望將電影拍攝成一部具批判精神的
藝術作品的不妥協立場，注定會受到人們的誤解並將其作品政治化。「顯
然，人們可能會將這部電影看作成充滿政治意識形態的作品，但從出發點
來說，它完全不存在進行政治宣傳的意圖。」若引用唐書璇的話，「我想
探索的是，當一個人生活在一個特定的環境中，她／他（對那種環境）會

35　Ching Yau, *Filming Margins: Tang Shu Shuen, a Forgotten Hong Kong Woman Director* (Hong
Kong: Hong Kong University Press, 2004), p. 74.

有怎樣的反應。」[36] 正如游靜指出，「唐書璇拒絕有關『必然的人類處境』的電影再現成為社會政治背景下審查的內容」。[37]

2.「中立」的香港：左右為難

1987 年，亦即《再見中國》重新提交給香港電影審查機構的同年，台灣官方的中影公司明確地要求港英政府將兩部遭到禁映的台灣電影即《皇天后土》和《假如我是真的》重新分類。

《皇天后土》的製作成本約達二百萬美元，不少台灣明星都受邀在片中出演一角。這部時長 118 分鐘的電影講述了在文化大革命期間，一位從外國回流到中國的科學家的不幸遭遇和悲慘經歷。1981 年 3 月 26 日，《皇天后土》在香港公開上映，但僅僅上映了一天，香港政府便在當日的凌晨馬上禁止了該片的繼續上映。香港政府命令大約十七家邵氏兄弟旗下的電影院立即撤回這部電影的放映。這是當局第一次因疑似的政治因素而禁止一部本來已經獲批的電影放映。[38] 在回應有關這個決定時，皮埃爾‧勒布倫解釋到，他初時通過這部電影是因為「把它解讀為一部基於很多人所共知的歷史事實而創作出來的娛樂片」，但「我注意到這部電影的政治色彩，而且人們有可能會利用它」。[39]

《南華早報》通過內部消息來源透露了一個不為人知的故事。這個禁令顯然是由駐港的中國大陸官員向政治顧問辦公室提出的。該辦公室要求對該電影進行第二次審查。第二次的審查結果指出，勒布倫可能對這部電影作出了錯誤的判斷，當局的官員對於「這部電影能夠獲得批准公開上映

36 轉引自 Yau, *Filming Margins*, p. 73.

37 Yau, *Filming Margins*, p. 74.

38 《皇天后土》是首部本來已經通過電影審查，後因政治原因而禁止放映的電影。然而，這是自 1973 年以來，第三部在放映期間突然被禁的電影。但前兩部電影（即《輪上春》〔Sex on Wheels〕和《紅樓春上春》〔Erotic Dreams of the Red Chamber〕）被禁，皆因其赤裸的性愛場面。參見 Dawn Leonard, "Ban on Taiwan Film Leads to Lawsuit Threat," *South China Morning Post*, 28 March 1981.

39 Michael Chugani, "Taiwan Film—Made Banned," *The Sun*, 27 March 1981.

感到驚訝不已」。[40] 審查的官員認為,這部電影九成的內容確實可以視為「基於很多人所共知的歷史事實而創作出來的娛樂片」,可是,其餘的一成內容是「明目張膽的政治宣傳」,將文化大革命期間發生的事情與現代的中國領導聯繫起來。這些評論促使勒布倫重新審視這部電影,使他推翻了自己之前的判斷,但他卻聲稱自己「沒有受到外界壓力」而作出該禁令的決定。

隨着禁令消息在當晚傳開,一大批觀眾紛紛湧到電影院觀看該電影九點半和午夜場次,其中許多都是對紅衛兵和文化大革命感到好奇的年輕人。一些人對政府禁止這部電影的做法感到失望,他們認為政府應該讓觀眾自己判斷這部電影是否偏頗。年齡較大的觀眾則認為,該禁令是出於「政府希望與中國保持良好關係」的原因。[41] 據報道指出,約有四萬三千人在電影首映當天觀看了該片。[42] 據聞,電影在翡翠劇院放映期間,電影院傳來一些觀眾的大笑聲,因為他們認為這部電影中的一些場景過於誇張,並不是他們所理解的中國。根據本地一家報紙的採訪,七個受訪者中有五人認為不需要禁止這部電影,因為居港的中國人應有權了解中國大陸正在發生的事。[43]

在新華社香港分社發起強烈抗議後,審查部門明顯開始緊張起來。據悉,駐港中國代表對於「台灣對待文化大革命和四人幫問題上的看法」感到憤怒。[44] 在發佈禁令之前,勒布倫與影視處專員奈傑爾·瓦特(Nigel Watt)召開了緊急會面。勒布倫補充説,有人正在政治性地利用這部電影,一些香港及國外媒體很可能會進一步將這部電影用於政治宣傳,香港無法承擔這一種政治上的利用。不過,他拒絕進一步提及是誰告訴他這部

40 "Officials Brush off Censor Rumpus," *South China Morning Post*, 31 March 1981.

41 "Sensitive Film Grinds to a Sudden Stop," *Hong Kong Standard*, 27 March 1981.

42 Leonard, "Ban on Taiwan Film Leads to Lawsuit Threat."

43 "Movie Fans Hit out at Decision," *The Star*, 28 March 1981.

44 Michael Chugani, "Taiwan Film—Made Banned."

電影具有「政治色彩」。對於這個電影禁令，中影公司進行了抗議，並威脅要向香港政府提出訴訟，以賠償電影發行公司的損失。萬聲電影公司聲稱，在廣告投放和製作額外電影印刷品方面，該禁令已經導致該公司損失了五十萬美元。[45] 中影公司的明驥認為，「審查這部電影的決定顯然是出於政治考慮」，「因為香港當局至少審查了這部電影三次，並在 3 月 12 日（即頒發三個月許可證）之前已經進行了多次討論。」[46] 明驥表示，這部電影本身嚴格地追求「商業、藝術和事實」三個元素，而不是香港電影審查員所重新評估認為的「純」政治性宣傳電影。與此同時，中影公司委託其香港的電影代理公司（即邵氏兄弟電影公司）與政府進行談判，希望再次獲得放映這部電影的許可。電影大亨邵逸夫則要求港督麥理浩撤銷禁令，但最終沒有成功。

王童執導的《假如我是真的》改編自 1979 年的一齣中國諷刺劇。該劇共有六幕，劇本由上海劇作家沙葉新及演員李守成和姚明德共同創作。該劇的靈感來自於 1979 年 3 月張泉龍被捕一事，這個年輕人假冒了人民解放軍總參謀部副部長李達的兒子。

七十年代末，一名二十六歲的下鄉青年李小璋（由譚詠麟飾演）因為無法上調回城而感到沮喪。他懷孕的女友周明華已經返回城市，但因為自己沒能上調，周明華的父親不允許二人結婚。李小璋目睹了流行戲劇（尼古拉・果戈里〔Nikolai Gogol〕的《欽差大臣》〔The Government Inspector〕）的門票是如何預留給幹部成員及其家人，而造成平民沒有機會欣賞這部戲。他決定要一些小伎倆，作弄這部戲劇的導演。他偽裝成一名高幹子弟，便成功混入劇院。不久，多名幹部，包括戲劇總監、文化局局長和組織部的政治部門部長，都因相信，通過利用與這位「高幹子弟」的關係，可以謀得個人私利，從而對李小璋的冒充深信不疑。在他們的厚待下，李小璋在上海逗留期間過着特權的生活。在近乎要成功上調回城之際，他最

45　Leonard, "Ban on Taiwan Film Leads to Lawsuit Threat."

46　"Film Ban Company Threatens Law Suit," *The Sun*, 28 March 1981.

終還是曝露了自己的真實身份，因而銀鐺入獄。李小璋對自己的罪行供認不諱，但該電影又提醒觀眾：如果他真的是高幹子弟，整件事又會怎樣呢？他必須為冒充那位顯赫副部長的尊貴兒子承擔可怕的後果。當警察帶走他時，他明確地表示，假如他真的是高幹子弟，那麼從狡猾下屬那收受賄略的一切都是完全合法並且能夠接受的，他所犯下的罪行只是冒充成高幹子弟而已。

　　這部電影原作的劇本在兩週多的時間內寫成，並於 1979 年 8 月由上海人民藝術劇院倉促地製作出來，在幾個主要城市進行短暫的演出。原來的舞台戲劇側重揭露了政府的腐敗，並諷刺了那些被冒充的「受害者」。對於該劇應否進行公演，文學界進行了激烈的辯論。在台灣，這部電影的直接改編令到原來戲劇的三位上海作家遇上麻煩，他們抱怨台灣電影公司「侵犯版權」，沒有徵得他們的同意便將其戲劇改編成電影。儘管如此，導演王童強調，電影製作人在該年年初將約五千美元作為版權費存入一個正式戶口，並通知這三名上海作家可以自由地選擇在香港或東京領取這筆費用。

　　明顯地，這裏真正的問題不僅僅是版權費，而是在於改編者將故事用作不同的政治目的時，違背了原來作者最初的創作意圖。在上海和廣東觀眾看到的舞台版本中，李達對冒名者表示同情並為他說話，將他的行為歸咎於四人幫的政策即「上山下鄉」運動和幹部的貪污問題。改編的電影版本出現了一些重大的戲劇性變化，加強了對人性的和中國社會腐敗的批判。方梓勳（Gilbert Fong）認為，這部電影忽略了原來「戲劇內在的模糊性」，以加強對共產主義的譴責。[47] 例如，電影新增了一個上海市副市長

47　Gilbert C.F. Fong, "The Darkened Vision: *If I Were For Real* and the Movie," in *Drama in the People's Republic of China*, eds. Constantine Tung, and Colin Mackerras (New York: SUNY, 1987), pp. 233-253. 有關《假如我是真的》戲劇與改編的研究，見 Geremie Barmé, "A Word for The Impostor—Introducing the Drama of Sha Yexin," *Renditions*, vol. 19 & 20 (1983), pp. 319-332; 至於《假如我是真的》的翻譯作品，見 Yexin Sha, Shoucheng Li and Mingde Yao, "What If I Really Were?", in *Stubborn Weeds: Popular and Controversial Chinese Literature after the Cultural Revolution*, ed. Perry Link, trans. Edward M. Gunn (Minneapolis: Indiana University Press, 1983), pp. 198-250.

這個荒淫腐敗的角色，他將一個純真的女伶當作情婦，以加深統治中共階級的負面形象。比起戲劇版本，電影版本很早便交代了周明華的懷孕。因此，電影將把握機會的冒充者李小璋呈現成為一個更正面的角色，作為一個為了拯救未來家庭而戰的人物。戲劇以李小璋受到判決及醫院裏的周明華作為最後一幕。而在電影中，周明華淹死了自己和她未出生的孩子。在李小璋去世前，他切斷自己的手腕，並用他的血寫下「假如我是真的」。對比之下，原劇的主角並沒有在結局中自殺。

　　然而，王童反對觀眾對這部電影直接的政治解讀，因為他認為自己並沒有改變這個故事的「精神」，只是改變了它的敘事方式。雖然方梓勳通過觀察文本上明顯的變動來證明他的觀點，但我們也可以說，這部電影超越了表面上對「四人幫」的政治批評，它探討了無力的人類在反對和「抵抗整個制度」時的個人特質（individuality）和人類自由的問題。[48] 無疑地，這部電影以感傷主義來處理這對情人的悲慘愛情，提供了一種詮釋「傷痕文學」作品的新解讀方法，在屏幕上以深刻的人文主義為後代留下了這個故事的「精神」內核。

3. 跨越太平洋的諜影森森

　　港英政府對於懷疑隱含反共主題的好萊塢製作，也同樣小心翼翼地進行封殺。電影審查委員會主席孔威廉（William Hung）在保密協議中表達了對當時好萊塢流行「在電影中插入紅色中國、紅衛兵和毛澤東相關的場景與言論」的做法的顧慮。[49] 他也提醒用戲劇或電影的表現形式來嘲諷毛時代的中國將會激怒部分本土左傾的中國觀眾。[50] 例如《諜影迷魂》（*The Manchurian Candidate*）於 1963 年在香港被禁，指該片「也許會被

48　"Of Polemics and Propaganda," *Asiaweek*, 2 October 1981, p. 21.

49　HKPRO 934-5-34, Annual Report on Film Censorship, January-December 1969.

50　HKPRO 934-5-34.

解讀為公然（向中共）作政治攻擊」。[51]（該片由法蘭‧仙納杜拉〔Frank Sinatra〕及珍納‧李〔Janet Leigh〕主演，內容觸及韓戰的恐怖。2004年重拍的版本，背景用海灣戰爭取代了韓戰。）同年，描述 1900 年北京義和團之亂的美國片《北京五十五日》（*55 Days at Peking*，尼古拉斯‧雷〔Nicholas Ray〕導演，查爾登‧希士頓〔Charles Heston〕、阿娃‧嘉娜〔Ava Gardner〕主演）亦遭被禁。

李‧湯遜（J. Lee Thompson）的《主席》（*The Chairman*, 1969）要算是最煽動性的好萊塢片，曾在本港及內地觸發龐大的反美示威。[52]《主席》由美國二十世紀霍士公司製作，是根據哲‧李察‧甘迺迪（Jay Richard Kennedy）的小說改編，講述了美國科學家捲入冷戰時期中國政治佈局的事件。美國的科學家、諾貝爾獎得主約翰‧海瑟薇（John Hathaway）是英國秘密情報局的一名間諜（格利歌利‧柏〔Gregory Peck〕飾），被委派至毛時代的紅色中國去破解中國科學家發明的一種革命性的農業生化酶秘方。這種能使農作物在任何氣候與地理條件下生長的生化酶配方成為中共手中的一張致勝王牌。中國因發現這種生化酶從而壟斷了全球食品市場，也用它來籠絡第三世界國家，進而通過影響美國、西歐甚至前蘇聯的食品價格。美國與前蘇聯都十分擔心中國將會利用這種神奇的生化酶來操控世界。來到中國的約翰‧海瑟薇見到了毛主席，愛上了女紅衛兵，又試圖拯救一位中國科學家。

作為一部六十年代典型反映冷戰恐懼的間諜驚悚片，《主席》沿用了詹姆士‧邦德的基本情節，主要描繪了影片中的間諜科學家的冒險歷程。電影中加入了 007 式的未來科幻元素，男主角海瑟薇的頭部被植入了一個電子裝置，讓他能夠通過衛星迅速地與位於倫敦總部的指揮官們進行交流。

51 HKRS 934-5-34, General principles for guidance of Film Censors and the Film Censorship Board of Review, November, 1963.

52 HKRS 1101-2-13, Annual Report of Film Censorship, Chief Film Censor to Secretary of Panel of Film Censors, January-December 1969.

但海瑟薇萬萬沒想到，一旦中國政府發現他是西方國家派來的間諜，倫敦指揮部將通過控制按鈕引爆植入其頭部的電子裝置，炸毀他的大腦，這就是電影所暗藏的「背叛與欺騙」的主題。因此，這部電影在英國放映時又名《世上最危險的人》（*The Most Dangerous Man in the World*）。

《主席》攝製一開始，政治麻煩便不斷找上門。攝製隊無法到中國取景，便轉戰香港，卻遇上擁共活躍分子的示威及恐嚇。左派報紙大字標題，指該部電影為「侮華反華」的陰謀，是「污衊紅衛兵，反對中共文化革命，詆譭毛主席」的影片，並發動各左派團體集會反對，同時又「警告港英，如縱容協助美帝拍反華片，要承當後果」。[53] 港府如臨大敵，本來安排好霍士公司的攝影隊到達文華酒店時，便作好高度戒備，以防意外事件，但到最後就乾脆決定禁止該影片在港拍攝，外景隊被迫移師到台灣取景（但導演離港時卻在私家車偷拍了部分香港鏡頭）。[54] 不過，台灣政府卻指定要美國人將這部電影拍出反共的立場，並將毛澤東描繪為「癡呆老頭」。唯有如此，他們才獲在台拍攝的權力。[55] 因教育部反對，台灣當局拒絕借出國立博物館用作模擬毛澤東的官邸，導演最後改用郊外一所廟宇（政府曾提議用台北一間華麗的殯儀館）。格利哥利‧柏在毛主席寓所那兒打乒乓球，觀眾第一次在螢幕上看見有美國人跟毛澤東一邊打球，一邊議論對質！導演李‧湯遜花了不少心血來塑造紅色中國的環境和氣氛，以求這個故事顯得真實和具有說服力。諷刺的是，台灣記者在拍攝期間抨擊該片「親共」，因為電影描繪中共的場面流於美化，尤其片中女紅衛兵穿上高跟鞋，髮型亮麗，簡直「不符事實」。[56] 其實，電影出現毛主席和共

53　轉載自《星島晚報》，1968 年 11 月 27 日。有關左派的抨擊，參看《文匯報》與《大公報》在 11 月 25 日至 12 月 4 日間的報道。

54　《星島日報》，1968 年 11 月 28 日。

55　"Govt Bans Shooting of *Chairman* Film in Hong Kong," *South China Morning Post*, 28 November 1968, p. 9.

56　"Taiwan to Inspect *The Chairman* Film," *South China Morning Post*, 3 December 1968, p. 1.

產黨的五星旗,又喊政治口號,遭台灣禁映絕不出奇。[57]

在香港,激進左派聲稱《主席》有辱他們的偉大領袖,更誓言假如該片在港拍攝或放映,他們將會大肆搗亂,加以阻止。據報,九龍就發生一宗虛報炸彈恐嚇,顯然和左派人士反對該片拍攝有關。港府禁制該片在港取景,導演李・湯遜對這個「可恥的」決定感到憤怒,指政府屈服於「少數共黨生事者的壓力」。[58] 導演還記得自台灣返回倫敦取道香港時,攝製隊擔心人身安全,要求武裝護衛一路護送。有報道又指拍攝的消息傳到廣東的紅衛兵耳中,隨即引發反美集會譴責該片,更有激進派焚燒詹森總統(President Johnson)和影星格利哥利・柏的人像。[59]

另一部「反共」的作品《聖保羅炮艇》亦有類似的遭遇。當時名導演羅拔・淮士為霍士公司拍完了《仙樂飄飄處處聞》(The Sound of Music, 1965)後,立即投入此片的拍攝工作,幾度來港、台進行籌備工作。《聖保羅炮艇》由當年的性格巨星史提夫・麥昆(Steve McQueen)飾演男主角,他是炮艇上的機械師,與當時在中國的美國教士兩父女發生感情。影片講述了在中國的內戰爆發之際,在華的外國人雖然保持中立,但仍遭受中國暴民的羞辱,甚至是暴力威脅。在香港,左派報章引述美國華僑的觀影感後批評,認為「片中的中國人,無知無能的程度,連東亞病夫的資格都沒有了;其殘暴與兇狠,連野蠻民族都不如」。[60] 在台灣,國民政府或許認為《聖保羅炮艇》醜化了中國的軍人而禁映該片。[61] 不過美國人倒十分推崇這部電影,奧斯卡金像獎就給予它最佳影片等多項提名(史提夫・麥昆憑藉此片還獲最佳男主角獎的提名)。

57　梁良:《看不到的電影》,頁 191–192。

58　"Peck: Armed Guard," *The Star*, 30 November 1968, p. 1.

59　"Red Guards Run Wild: Anti-U.S. Rallies over Peck Film," *The Star*, 28 November 1968, p. 4.

60　葉千山:〈荒謬的《聖保羅炮艇》── 批判美國反華電影之二〉,《文匯報》,1968 年 12 月 3日,頁 7。

61　梁良:《看不到的電影》,頁 185–186。

　　《聖保羅炮艇》於 1965 年 11 月在台灣基隆正式開拍，戲中把基隆港的碼頭改裝成 1926 年上海的「黃浦碼頭」，淡水鎮改裝成當年的「長沙碼頭」。1966 年 4 月，該片的外景隊又來到香港，在吐露港拍攝片中的「洞庭湖水戰」的場面，利用西貢海域模擬揚子江海戰的場景，又將當年廣東道海傍的「九龍倉碼頭」變成「漢口碼頭」。此外，還僱用五百名中、外臨記演員，扮演華籍車伕、女苦力、洋人水兵與船客。雖然《聖保羅炮艇》的攝製沒有像《主席》那般遇上左派的壓力，反而受到香港媒體的廣泛報道，但是電影最終逃不了被港英政府禁映的待遇。[62] 片中的「聖保羅炮艇」是在香港依照四十年前的圖樣定製的，影片拍竣之後，為了填補拍攝的超支預算，電影公司還要將長達 150 呎的炮艇公開出售，用作私人遊艇或船屋。[63]

　　還值得一提的是，在冷戰期間，儘管香港被《聖保羅炮艇》及《主席》等好萊塢片垂青，成為他們拍外景的最佳選擇之地，但這些故事的背景都取材自國際事件，以作為論述緊張的中美關係及意識形態權力衝突的手段。同類例子最早可追溯至好萊塢的兩部電影：亨利・京（Henry King）的《生死戀》（*Love is a Many Splendored Thing*, 1955）及李察・昆（Richard Quine）的《蘇絲黃的世界》（*The World of Suzie Wong*, 1960）。兩作同樣講述了浪漫的美國男主角（都由威廉・荷頓〔William Holden〕飾演）到了香港，跟華人女子相戀的故事。雖然環境氣氛全屬戰後，但學者認為，美國男人在亞洲的故事，也可解讀為好萊塢想像中，對美國人身份的自我肯定，而這身份是其處於「亞洲共產主義崛起和歐洲殖民主義沒落的背景」中來自我界定的。[64] 以意識形態的視角加以觀之，

62　"Tolo Channel now Yangtze," *South China Morning Post*, 3 April 1966, 7; "Godowns Become 'Hankow Dock'," *South China Morning Post*, 21 April 1966, p. 6; "Film Makers Start Sea Battle Scene," *South China Morning Post*, 7 May 1966, p. 7.

63　"U.S.S. San Pablo for Sale," *South China Morning Post*, 11 May 1966.

64　Gina Marchetti, *Romance and the "Yellow Peril": Race, Sex, and Discursive Strategies in Hollywood Fiction* (Berkeley: University of California Press, 1993), p. 11.

好萊塢片為美國提供了一個電影平台，而香港在其間的呈現就是中國的替代空間。這為美國霸權為自己身處亞洲／中國，以異族經驗呈現的敍述而開脫。在外國片的畫面裏，香港只提供場景，做「電影中的中國」替身。這些好萊塢製作的歷史題材，必先關乎中國的內戰、革命及具有冷戰特徵的國家政治。香港是一個小殖民地，是中國一小塊租界，根本欠缺滿足一般西方人想像中的偉大歷史感和轟烈的故事講述。只是拍攝這些電影時的世界政治格局，令香港有了藉口出現在電影螢幕中，用來重構中國場所，炮製背景鏡頭，令歷史愛情故事及動作歷險故事，能以好萊塢風格的間諜驚慄片、愛情片及戰爭史詩的形式於這裏上演。

香港隱沒在世界電影的畫面後，值得歷史還它一個公道。與此同時，殖民者利用電檢制度設法遏止被殖民者的歷史覺醒和政治參與。在這個環境下，香港觀眾長期被剝奪在銀幕看到更為完整和廣闊的歷史視野。香港影業及文化所經歷的去歷史化、非政治化及商業化，都可視為殖民地整體壓抑政治文化的其中一環的結果。電檢的執行，說明了港英政府的決心 —— 他們精心部署法律機器，去消除所有不利於管治、不受歡迎的政治影響力，其目的在於為避免捲入中國政黨、超級大國及鄰近國家之間的惡性衝突，因為香港必須保持中立，才可以讓英國在此獲得更多政治和經濟的利益。這蕞爾小島，地處一隅，曾經一直成為國際勢力暗戰、角力的舞台，也在這獨一無二的歷史邊緣空間，呈現冷戰陰霾下若隱若現的暗影及影像 —— 政治領域如是，銀幕上更是如此。

 # 粵語、國語電影中的鬼魅人間

　　本篇嘗試以「冷戰作為文化寓言」的方式閱讀中國古典鬼怪故事及其在香港二十世紀五六十年代的電影改編。鬼怪靈異戮力穿梭在陰陽兩個界域之中，但又兩面皆為非人。人鬼戀故事挑動中國傳統和當代政治的神經，就好比在全球冷戰陰霾下，討活的間諜、難民、流亡者以至「非人」（non-human）的怪物的生存處境，左右兩難。冷戰時期香港電影的研究及其獨特的跨歷史和跨地域性，為我們提供了一種方法和批評視角。通過審視殖民主義、後殖民主義和中國民族主義之間的文化政治角力，探討橫跨香港、台灣、中國大陸及東南亞等地緣政治下的華語電影改編。冷戰體制下的故事新編，既要繞過殖民地政府的政治審查，又需適應資本主義市場的規律。這些種種政治規範和市場制約，可又轉化為隱晦深沉的創意，在中國鬼魅的寓言美學及身份政治的脈絡中，不斷尋求「本土」的位置和話語。

（一）文化冷戰與中國鬼魅政治

　　在傳統的中國文學、戲劇和通俗文化中，鬼怪妖物幾乎是最觸目又嚇人的角色。及至電影興起，文學作品和其當中的超自然元素藉着映畫技術得以呈現幕前，鬼怪妖魅便在現代社會繼續「四出作祟」。以下將探討中國古典文學及戲劇的電影改編，當中包括粵語電影《艷屍還魂記》及國語電影《倩女幽魂》。兩部電影皆改編自經典的中國文學作品，前者由李晨風執導，於 1956 年上映，為明代劇作家湯顯祖的戲曲《牡丹亭》之電影改編（這部作品很可能是第一部將《牡丹亭》搬上大銀幕的電影）。在《艷

屍還魂記》上映數年後，著名國語電影導演李翰祥在 1960 年製作了《倩女幽魂》，該片則改編自明清時期蒲松齡的志怪小說集《聊齋誌異》裏的〈聶小倩〉。

這兩部電影改編體現了二十世紀五六十年代，在全球冷戰時期的文化政治對疊下，兩個不同陣營在「再現中國」（representing China）方面所運用的社會政治戰略。《豔屍還魂記》是粵語片，由中聯電影公司（1952－1967）製作，該公司雖有左派政治色彩，但其攝製的多套影片都製作精良，沒有明顯的政治宣教味道，絕少流露「愛國」或「革命」的左派電影痕跡。《倩女幽魂》導演李翰祥及電影製作公司邵氏兄弟常被認為與台灣右翼陣營及國民黨政府有緊密的聯繫。這兩部電影也正好展示了中國的兩大語言電影 —— 廣東話／香港和普通話／中國大陸 —— 之間的博弈。自 1930 年有聲電影的出現，粵語電影與國語電影便持續地在華語電影市場進行競爭。以至在五十至七十年代，在香港、台灣和東南亞等地，兩大華語電影工業發展此起彼落，競爭更為劇烈。兩部電影雖都在英殖香港製作，但它們的主要受眾目標卻是香港和中國大陸以外（如台灣和東南亞）更廣泛的華語觀眾。

以鬼怪電影類型和文學來審視冷戰文化現象，並把它們視為冷戰思維的載體，不啻是一種新穎且冒險的閱讀方法。冷戰政治與通俗文化的研究一般側重於國家精英如何借助文學藝術及其文化話語和符號來塑造人們對世界的認知，又或通過政治宣傳來灌輸冷戰理論及意識形態。社會現實主義的戲劇、間諜電影、戰爭故事、歷史電影和紀錄片等電影類型都有更大的潛力來傳播這些政治宣傳的信息，而且這些常見的類型也易於用作政治寓言。誠然，通過政治寓言的方式來閱讀鬼怪靈異的志怪題材，有助於我們理解冷戰時期各種複雜的政治文化元素及其作品所呈現的意識形態，是如何極盡挑逗當局政治與社會倫常。在仔細閱讀其中的鬼怪論述時，既要留意其中的視覺類型和美學特點，也該注意電影作品所表現的「中國性」（Chineseness），以及兩者之間的衝突。最重要的是，這兩部粵語片和國語片是如何挪用中國傳統文學作為文化符徵，以「驗明正身」，來合理化

其中國身份的認同。

當論及電影審查制度及其文化制約時，中國鬼魅寓言同時面臨着港英殖民政府及中國政府的「文化閹割」。一方面，超自然現象和怪力亂神的電影題材一直困擾着二十世紀的中國知識分子。自三十年代起，在南京國民黨政府成立電影審查制度之後，神怪片從來都是挑釁當局的政治禁忌的題材。另一方面，中國的鬼怪故事和民間信仰並沒有惹起英國殖民地政府很大的關注。筆者認為，在研究香港殖民政府對於中國電影和文學的審查制度之中，不難發現，由於對冷戰的偏執，由中國所製作的、高度政治性的電影皆被禁止在殖民香港上映。[1] 在五十至六十年代，港英政府對傾向針對來自台灣的電影，甚至對好萊塢電影都有進行秘密的審查。其原因是因為殖民政府懷疑且擔心，這些電影會挑起兩大陣營之間的政治紛爭。不過，英國並沒有興趣積極滲透或參與本地中國電影業的生產與上映。實際上，殖民政府更關心的是如何盡量減少中國國家政治與冷戰衝突在香港所造成的社會對抗，以維持殖民地自由放任的經濟發展。

當英國於五十年代開始審現新中國的政治現實，殖民政府花盡心思在教育政策方面推動中國傳統文化，希望「中華文化與英國殖民主義皆能在共產主義的威脅和陰影下共存下來」。[2] 港英殖民政府在透過教育促進推廣中國文學、歷史和文化的同時，極力建立一種與具體政治現實無關的「抽象中國身份認同」。[3] 這也許解釋了英國為何在某程度放任中國電影的蓬勃發展，儘管它們涉及各種各樣的政治取向。在本質上，幾乎所有在冷戰時期由香港所生產的戰後中國電影，都是比較非政治性的。它們試圖以資本主義或社會主義的新世界秩序來解釋中國價值觀及文化遺產，包括傳統的

1　Kenny K.K. Ng, "Inhibition vs. Exhibition: Political Censorship of Chinese and Foreign Cinemas in Postwar Hong Kong," *Journal of Chinese Cinemas*, vol. 2, no.1 (2008), pp. 23-35.

2　Kwok-kan Tam, "Post-Coloniality, Localism and the English Language in Hong Kong," in *Sights of Contestation: Localism, Globalism and Cultural Production in Asia and the Pacific*, eds. Kwok-kan Tam, Wimal Dissanayake, and Terry Siu-han Yip (Hong Kong: The Chinese University Press, 2002), pp. 118-119.

3　Kwok-kan Tam, "Post-Coloniality, Localism and the English Language in Hong Kong," p. 119.

儒家思想。

事實上，左翼與右翼文化陣營之間的意識形態分裂比我們想像的要小。換言之，無論是左翼電影公司還是右翼電影創作，他們作品的政治意味並不算濃厚。它們並沒有大力倡導或批評資本主義或共產主義。反之，它們多是市場導向，或者是以個人自由和社會教化為主題。此外，邊緣化的左派電影導演及公司通過製作明確的非政治類型電影，如文藝愛情片、喜劇片、戲曲片和奇幻電影，嘗試攻佔本地和海外市場。他們努力學會利用電影的「軟實力」，將電影商品化和普及化，以吸引本地和海外華人。來自不同政治陣營的電影人通過利用中國民間文化和傳統文學的符號，通過明星演出的帶動，在銀幕上重新搬演中國鬼魅寓言，隱隱然為文化中國和民族主義宣教。

故此，縱然華語電影在表達中華文化時流露不同的政治取向，英人仍聽任其蓬勃發展。鬼魅的銀幕敍事呈現了在冷戰時期的亞洲，「中國性」身份認同的問題懸而未決。筆者在此欲以寓言待之，發掘當中的「政治」意涵。第一個弦外之音是中國文化中「在家」和「無家」之感。鬼魅彷彿暗示着中國之過去像幽靈一般，仍幽幽地存在現世中。中式鬼魅像離散之民，竭力要在祖國（中國內地）或東道主地區（中國以外，包括殖民香港）落戶。在《鬼魅女優》（*The Phantom Heroine*）一書，蔡九迪（Judith Zeitlin）提示我們，「鬼」這個中文單字比起英文單詞 *ghost* 具有更深廣的含義。在古典漢語中，「鬼」這個字具有「返回」（「歸」）之意，同時解作「去」、「回來」、「倚仗」、「宣誓效忠」、「娶妻」及「死亡」。[4] 這是一種回歸、渴望回家和歸根的感覺。對於鬼怪來說，這是一場從死亡的疆域回到活人世界的奧德賽式（Odysseus）飄流記。然而，逝者之鄉在哪裏？當鬼魂無法回家時，他們被那種歸家感所牽絆，並即異化為一種陌生而離奇的存在狀態。若按照佛洛伊德（Sigmund Freud）的心理學來說，

4　Judith Zeitlin, *The Phantom Heroine: Ghosts and Gender in Seventeenth-century Chinese Literature* (Honolulu: University of Hawai'i Press, 2007), p. 4.

它們可理解為無言明狀的「怪怖」（Uncanny），其德語為 *Unheimlich*，實解作一種「無所適從」（Unhomely）的悵惘。

這種社會心理學的說法可以幫助我們利用寓言的方式閱讀中國的鬼怪敍述，因為它們闡述了「中國性」及中國身份認同在冷戰時期的亞洲華人社會中的問題。中國鬼怪故事的文化意義，在於它們意味着一種對中國文化的「歸家感」和「無家可歸感」，鬼魅幽靈暗示了中國過去的光譜之存在。中國的鬼魂就像分散各地的中國人，有一些留在祖國即中國大陸，又有一些留在東道國即中國以外的土地，包括殖民地香港，他們各自奮鬥，並在所在之地落地生根。

在「現代中國」文化論述裏，當國家精英及知識分子以「進步」和「目的論」的名義接受西方科學和理性時，中國傳統的魅魖魍魎便成為遺害文明的精怪，負載着前現代的政治文化意涵。在《歷史與怪獸》（*The Monster That is History*）中，王德威（David Der-wei Wang）指出，自二十世紀初以來，因受到十九世紀歐洲「真實」（the real）哲學概念與現實主義的美學主導的影響，中國文學世界裏的奇幻與超自然題材受到重重擠壓。[5] 三十年代的上海出現了由文化局管轄的電影審查制度。由於恐怖、神怪片散佈迷信思想及傳播封建習俗，故此此類電影成為當局主要打擊對象。國民政府對之展開的審查運動，主要目的是希望把神怪電影從主流電影中連根拔起。與那些展示超人力量的武俠片類似，鬼片不但不受政府的歡迎，更被命名為「神怪片」：當局認為這兩類電影既不科學，又反進步，危害着建立強盛中國的目標。[6]

1949 年以來，撻伐鬼怪的政治在社會主義的新中國風馳厲行。當局大力執行反迷信運動，驅除中國大陸的鬼怪文學、電影及戲劇。與此同

5　David Der-wei Wang, *The Monster That Is History: History, Violence, and Fictional Writing in Twentieth-century China* (Berkeley: University of California Press, 2004), pp. 264-265.

6　Xiao, "Constructing a New National Culture," pp. 183-199; Zhen Zhang, *An Amorous History of the Silver Screen: Shanghai Cinema, 1896-1937* (Chicago: University of Chicago Press, 2005), pp. 199-243.

時，又對某些「牛鬼蛇神」留有一手，刻意標籤他們，使他們成為階級敵人。在發動「無產階級文化大革命」時，毛澤東把他的政治敵人稱為「牛鬼蛇神」，以號召民眾同心參與可怖的「趕鬼」運動。在如此情況下，到底銀幕裏還有沒有容下鬼魅的空間？這些不受歡迎而且到處徘徊的鬼魂和超自然生物無處可逃，花果飄零，只好植根在戰後殖民地香港的銀幕之上。

　　瑪利・道格拉斯（Mary Douglas）在《純潔與危險》（*Purity and Danger*）中明言，純潔和信仰，以及其對立面皆存在於每個社會的中心。[7] 誠然，鬼魅會玷污中國人的顏面和身份，會損害到中華民族的純潔性和儒家傳統。現代中國的民族主義總是將鬼怪邊緣化成非我族類的「非中國人」，不容於中國社會的生活中心和現代文明。吊詭的是，戰後香港的影業愈見充斥對鬼魅的想像。冷戰香港的電影觸動這禁忌課題，因為鬼魅承載着的是中國傳統文化的記憶，鬼影幢幢背後的前世今生，動搖了表面上固若金湯的殖民性和國族性。無家可歸的中國幽靈——被電影人所召喚，百無禁忌，魂兮歸來。復活和投胎的主題尤其重要，這亦是本文就所選的兩部作品要討論的核心。兩個故事中，女鬼主角均流露出重生為人的冀盼，希望回到幸福的世界，享受婚戀和家庭生活。若説鬼怪在人類社會是被邊緣化成「他者」，我們該怎樣看待中國野鬼投胎為人？這如何成為冷戰格局中身份認同之寓言？

（二）死者甦生：《倩女幽魂》的再生與改編

　　在中國的電影改編中，女鬼投胎轉世為人是擺脱死亡和墮落而得以自我救贖之關鍵。在冷戰時期，「投胎轉世」又或「借屍還魂」的主題，為粵語電影及國語電影提供了一種折衷的戰略性敍述模式。當中，尤為重要

7　　參見 Mary Douglas, *Purity and Danger: An Analysis of Concepts of Pollution and Taboo* (London: ARK Paperbacks, 1984).

的兩種主題即復活及轉世，可從《倩女幽魂》和《豔屍還魂記》兩部電影中得以一探究竟。在這兩個故事中，女鬼都渴望轉世為人，返回陽界，享受幸福的愛情、婚姻及家庭生活。如果鬼魂在人類社會中被邊緣化為「他者」，那麼，在什麼意義上，我們能夠把中國鬼魂的轉世恢復人性的故事，以寓言的方式解讀成在冷戰時期中國的身份認同和文化的復興？

電影改編和翻譯古典文本本身都是一種文化翻譯和跨文化挪用的策略，以促進了與外國文本、多元聲音及文化價值觀之間的對話，從而協商出新的身份認同之可能性。在戰後的香港電影中，古典志怪敍述之互文改編，將中國的古典鬼怪故事進行修改，並為它們賦予人性化的一面，是為了重新定義了「中國性」，是作為一種跨地域的文化政治。這些改編電影反映了重寫香港和中國身份認同的願望、弔詭及危機。

李翰祥的《倩女幽魂》改編自蒲松齡的〈聶小倩〉，是一個典型的例子來闡述國語電影如何處理鬼怪的題材，以及電影如何以女鬼投胎轉世的情節來延續大團圓結局。聶小倩正值十八歲的花樣年華，含冤早逝為女鬼。化為鬼魂的小倩不幸地為千年妖物姥姥所操控，一直要替它／她誘惑和殺害男人，換取他們的鮮血，以養活姥姥。寧采臣則是一位年輕正直的讀書人，他深受儒家文化薰陶，正值前往京城赴考，卻誤闖聶小倩身處的金華寺。在電影中，寧采臣被小倩的音樂天賦和洋溢才情所着迷，但卻能再三抵擋她的色誘。為了報答寧采臣對她的尊重和真愛，聶小倩背叛了姥姥，並懇求寧采臣把她埋在荒墳的屍骨帶走，幫助她投胎轉世，以擺脫姥姥的魔爪。電影的結局可謂跟蒲松齡的原著頗有出入。電影中的聶小倩與寧采臣幾經波折，在終於逃離姥姥的魔爪之後，聶小倩得以返回人間，並與寧采臣結髮為夫妻。

然而，李翰祥的電影改編將蒲松齡〈聶小倩〉的整個下半部分刪去，讓聶小倩逐漸恢復人類的活力，重獲新生。在原來的故事中，寧采臣拯救了聶小倩，並把她帶回家。儘管聶小倩是一隻女鬼，寧采臣與她二人仍能過着愉快的生活。在寧采臣的妻子病逝後，聶小倩吸收了一段時間的陽間精氣，逐漸恢復人的本質，並為寧采臣誕下麟兒，使寧家得以繼後香燈。

最終聶小倩與寧采臣成為合法夫妻。

　　女鬼聶小倩為寧采臣帶來好運和成功，使他在官場上步步高升。通過描繪寧采臣與聶小倩之間大逆不道的人鬼戀和異常婚姻關係，蒲松齡的女鬼轉世故事將死亡與生命融為一體，這無疑挑戰了儒家思想反對人鬼聯姻的禁忌。儘管這個故事體現了儒家思想的守舊面向，例如儒生成功在朝廷上考取功名，並擁有金屋嬌妻。但在二十世紀的中國電影製作人眼中，蒲松齡在明清時期為聶小倩所寫的故事結局可能過分離經叛道。李翰祥的電影版本提供了一個突兀而大不同的大團圓結局。他的結局提醒我們，聶小倩必須先轉世為人，才能與寧采臣結為夫妻。張建德（Stephen Teo）認為，電影精心地刪去原來古典小說中凡人與鬼魅的雙宿雙棲的情節，是出自於人們對人鬼聯姻的禁忌。[8] 而李焯桃則指出，「國語電影與粵語電影皆對恐怖電影類型存在一種相同的心理負擔」。[9]

　　李翰祥的電影重新塑造並凸出了燕赤霞這個人物。燕赤霞是一個中國的道教術士，而他在電影裏表現得更具性格，為這改編故事增添了幾番寓言的意味。在原來的故事中，蒲松齡並沒有對燕赤霞的外貌和「劍術」進行細緻的描寫，他在小說裏扮演着無關重要的角色，僅僅是寧采臣的守護者。對於讀者來說，蒲松齡只簡單地交代了燕赤霞的身份，為一名信奉道家的書生。最終只有在他為了救寧采臣時，他的匕首從神秘的箱子裏疾飛出去以擊退姥姥之際，其劍客身份及其神秘的超能力，才得以展現出來。可是，在電影裏，燕赤霞成為了一個擁有超凡劍術的劍客，不時練劍，不時引吭高歌，抒發愛國的激情和去國的猶豫。在燕赤霞與寧采臣在金華寺的第一次相遇中，燕氏正在月光下高歌舞劍。他唱出了對當時政治現實的

8　　Stephen Teo, "The Liaozhai-Fantastic and the Cinema of the Cold War," presented in the *Conference in Cold War Factor in Hong Kong Cinema, 1950s-1970s cum the Forum on HK Film People*, Hong Kong, 27-29 October 2006. Unpublished conference paper. University of Hong Kong.

9　　李元賢：〈前言〉，載李焯桃編：《戲園誌異 —— 香港靈幻電影回顧（第十三屆香港國際電影節）》（香港：市政局，1989），頁8。

不滿，並表達了「反清復明」的政治願望。

　　這部電影利用俠義和愛國主義重新演繹了燕赤霞。在寧采臣與燕赤霞的交談中，顯示出燕赤霞是一個入世的人，深深地關注着國家的命運。這個細節揭露了這部電影的價值訴求和歷史主義傾向，藉此述說「中國」在冷戰時期的命運。在寧采臣留在金華寺的第一個晚上，他聽到了燕赤霞借歌所抒發的哀嘆：

　　　燕赤霞（歌詞）：　看破紅塵，歸隱山中，
　　　　　　　　　　　　想起舊情豪氣平，
　　　　　　　　　　　　但只見月掛松梢，
　　　　　　　　　　　　氣朗天清勾惹起。
　　　　　　　　　　　　物外之懷又添豪性，
　　　　　　　　　　　　添豪性，持劍在手中。
　　　　　　　　　　　　地動山搖，狐鬼皆驚。

　　有別於蒲松齡小說中的寧采臣在官場上得意，電影裏的寧采臣無意追求功名富貴，因為他不滿當時「亂世」下的政治現狀。在寧采臣與燕赤霞二人交談時，寧采臣便引述《三國演義》裏諸葛亮的話：「苟全性命於亂世，不求聞達於諸侯」。

　　燕赤霞：天下紛亂，群雄四起。國家正是用人之際，難道寧公子
　　　　　　也要學我這一介武夫歸隱山中嗎？
　　寧采臣：中原盡被清兵所據，到處奸殺搶擄，無惡不作，加以洪
　　　　　　承疇、吳三桂之輩助紂為虐。揚州十日，嘉定三屠，據
　　　　　　說就殺了我們無辜百姓一百九十幾萬。國家興亡，匹夫
　　　　　　有責。無奈家母年事已高，需人奉養。因此忍辱偷生，
　　　　　　實在於心有愧。
　　燕赤霞：依寧公子的看法，中興大業尚有可為嗎？

寧采臣：本朝的疆土還有廣東、廣西、湖南、江西、四川、雲貴。
　　　　正規軍就有幾百萬，再加上各地綠林豪傑所領導的義師
　　　　不下幾千萬，怎麼說勢不可為了呢？而且台灣的鄭成功
　　　　隔海而治，有險可守，是我們中興最大的希望。
燕赤霞：國破家亡，兵敗身全，招魂而湘江有淚，從軍而蜀國無
　　　　弓弦。

　　張建德認為，對於國語電影與邵氏電影在六十年代的觀眾，即在香港、台灣和東南亞的華人觀眾來說，寧采臣與燕赤霞的對話向他們傳達了明確的政治信息。我們可以把這段寓言對話聯繫到當時的歷史語境（即六十年代），縱使台灣在「癱瘓軍隊」後已成「被擊敗的國家」和「失落的家鄉」，但它仍然充滿着重返「中國」的希望。這個鬼怪故事已被政治化為一個在中國大陸與台灣之間的冷戰寓言。在國際電影市場上，邵氏早把《倩女幽魂》及李翰祥許多其他的歷史史詩電影定位為「國片」，這清楚地說明了兩個意識形態陣營如何爭奪、再現關於「中國」的話語權。此外，《倩女幽魂》於 1960 年在第十三屆戛納電影節中放映，被視為「第一部在國際電影節競選的中國彩色電影」，「代表着國民黨中國」。也就是說，如果電影贏得了任何獎項，國民黨政權所掌控的台灣將受會到國際的認可。張建德又指出，李翰祥和他的奇幻歷史電影如同他的歷史先行者 —— 蒲松齡 —— 二人皆經歷着歷史的交接時期。就蒲松齡而言，他身處於明朝與清朝（建立於公元 1644 年）的過渡時期。在電影中，李翰祥恰恰凸顯了寧采臣和燕赤霞的挫敗感，以及他們對晚明的懷念，曲折地反映了當時的華人在冷戰時期的心態。寧采臣和燕赤霞在政治上皆是無可而為的角色，二人被困在自我身份認同的障礙和困境之中，徒勞地為恢復明朝而奮鬥 —— 可是，情況已經不可逆轉，因為清朝已經確立了新的政權。

　　張建德為《倩女幽魂》提供了明顯的政治解讀。但對於中國觀眾來說，尤其是那些沉迷於電影美學成就和浪漫基調的人，張建德的分析可能會忽略了這齣奇幻電影的曖昧意圖。除了通過細緻的場面調度來展現出誘

人的歷史過去和死亡世界，電影裏兇殘又暴虐的中國怪物 —— 姥姥的形象及其故事背後折射出的政治和歷史意義 —— 可以視之為冷戰怪物和敵人的「原型」（archetype）。它可以在人與非人的形態之間轉換，是意識形態的載體，隨時迷惑、戲弄以至變更人們的思想。傑克·史密斯（Jeff Smith）指出，在冷戰時期，好萊塢科幻電影將怪物和外星生物塑造成具威脅性的異鄉來客，我們可以寓言的方式把它們理解成美國人眼中的異類，將妖怪邪魔視為即將入侵和消滅人類的（共產主義）敵人。[10] 就像這些好萊塢災難電影中的冷戰異客一樣，《倩女幽魂》中的姥姥象徵着這種非人性化的怪物威脅。在蒲松齡的小說中，這怪物般的生物被描繪成具有「電目血舌」的鬼怪，而在電影中，姥姥是奴役和強迫女鬼吸取男人精血來逼害人類的怪物。[11] 電影的結局清晰地表露了這隻怪物的詭計多端，姥姥故意欺騙寧采臣，使他陷入幻覺，闖入姥姥所佈置的人間陷阱，以活捉寧采臣和聶小倩。面對擁有強大法力的妖怪，男女主角都表現得脆弱和無助。

　　我們同時又可以歷史主義的視角來閱讀這部電影，以及挖掘其中所蘊含着有關全球冷戰的潛台詞，從而通過凡人與鬼魅之間的道德戰爭，進而來解讀燕赤霞與聶小倩的身份認同危機。燕赤霞不但是一名驅鬼大師，同時也是一個隱性埋名的愛國戰士。可是，燕赤霞找不到一個思想進步的領導者來跟隨，以實現他的俠士夢想。在與姥姥的最後一場對抗場面中，本來已經撒手不管世事的燕赤霞回來與姥姥對決，將之殲滅，救出寧采臣和聶小倩。此刻劍客無法體現的野心 —— 希望追隨優秀的政治領袖以精忠報國 —— 已然表露在他對正邪不兩立的堅持，誓要消除萬惡的姥姥，捍衛一對勢孤力弱的戀人，而這兩極的道德標準正好提供了一種政治寓言解讀的可能。

10　　Jeff Smith, *Film Criticism, The Cold War, and the Blacklist: Reading the Hollywood Reds* (Berkeley: University of California Press, 2014), p. 255.

11　　Songling Pu, "Nie Xiaoqian," in *Strange Tales from Make-do Studio*, trans. Denis C. and Victor H. Mair (Beijing: Foreign Languages Press, 1989), p. 101.

當男主角寧采臣面對妖魔的超能法術都無能為力，吾心終可恃的，惟有是聶小倩需抱着回「歸」成人的強烈渴望，決心背叛姥姥來尋求重生的機會，脫離鬼魅陣營的「他們」，轉投到人類陣營的「我們」。在《倩女幽魂》的電影版本裏，那突兀的結局似乎說明了這一點。寧采臣將小倩的遺體帶回家，幫她安葬，讓她等待輪迴。這幽靈女優終將重返人間，生活在一個更美好的未來世界。然而，在飽受冷戰的政治動盪和不確定因素時，有誰能說出人性化的世界和道德秩序到底在什麼時候才能恢復？而那個美好的新世界又在哪裏呢？聶小倩的身份危機，同時又預視着香港人的身份政治及其曖昧性，處於東西方冷戰的夾縫中，面對未來惘惘的威脅，一股無所適從的強烈焦慮和恐懼感油然而生。電影中聶小倩臨湖自憐，感歎「妒煞白蓮花底嬉鴛鴦」，想要重新做人，想體驗人間正道，殊為不易。

（三）《艷屍還魂記》── 在殖民地香港起死回生的女鬼

本文的第二部分繼續探討冷戰時期香港粵語片中的鬼魅形象，主要回答以下的問題：當粵語片工作者屢屢自我告誡，即不要在電影裏散佈迷信及封建思想時，那些不受歡迎的游魂野鬼以一個什麼樣的鬼貌出沒於電影中？這部分會集中討論中聯電影企業有限公司（1952－1967，以下簡稱中聯）拍的一部改編自中國經典浪漫的鬼片《艷屍還魂記》。中聯是由一群著名電影演員（如吳楚帆和白燕等）及導演所創立的電影製作公司，他們志在提升戰後粵語片的質素和地位。它是以合作公司的模式來營運，主要模仿一些左翼電影公司（如長城、鳳凰、新聯）的聯合創作方式。中聯的創立是懷着要把粵語片從精神墮落中拯救過來的崇高使命，故堅持慢工出細活，不拍迷信封建的、嘩眾取寵的電影。儘管中聯常苦苦掙扎於如何獲取更多的利潤及如何實現政治理想主義（即五四進步及批判傳統中國文化的精神）之間，他們還是勉力拍攝有寫實主義精神及道德教誨的電影，並要在導、演、編劇及製作方面做到出類拔萃。在它短短十五年的歷史裏，中聯總共拍了四十四部電影（與五十年代產量約二千部的粵語片相比，可

説是微不足道），其中超過一半是改編自中外文學作品，包括一些經典的小説及戲曲、現代話劇作品及當時非常流行的「天空小説」。[12]

《艷屍還魂記》改編自十六世紀明末戲曲家湯顯祖所寫的《牡丹亭》，也是將該戲曲劇作搬上銀幕的第一部改編的電影作品。[13] 中聯拍這部經典戲曲其實毫無政治意圖和動機，這跟同期很多左翼粵片的情形相同，他們只想拍一些迎合香港以及海外華人社會口味的電影。故此，在改編這齣浪漫戲曲時，會設法把情節、背景及風格改動得適合當時當地的審美口味。《艷屍還魂記》致力將這個大名鼎鼎的古典愛情故事所包裹的浪漫、死亡及喜劇情節呈現出來。但在這些元素以外，我更想探討其別出心裁的編劇方式及美學呈現手法。它們暗藏着戰後粵語片工作者對自身文化定位及發展的焦慮。

乍看之下，中聯選擇湯顯祖的經典戲曲，把它從舞台搬到銀幕，頗令人詫異。一群粵語電影工作者為何會對一齣成於十七世紀的明代戲曲，即內容不過是描寫了一個害了相思病的女子之死而復活的故事感興趣？戲曲裏那個奇幻世界、迷信思想又如何與中聯注重社會與現實的路向相契合？在某程度來説，中聯鍾情於改編中外文學經典，也許可以説是為了滿足市場對精心編寫的電影劇本的需求以及懷着要提升粵語片藝術水平的使

12　「天空小説」是戰後香港粵語片重要來源之一，其時在廣州和香港的電台風行，1946 年李我（1922–2021）在廣州首創講述「天空小説」。1949 年廣州解放，李我與其徒弟蔣聲先後南來香港，加盟「麗的呼聲」繼續其播音事業。五十年代的香港，收聽收音機廣播節目成為小市民日常主要娛樂。而「天空小説」多描寫戰亂失散，舊禮教迫害，社會惡人橫行，孤兒寡婦備受欺凌，淪落受苦 —— 這些故事內容極能引起大眾共鳴。廣播劇成功引來電影界大打主意，以至五十年代初，粵語電影界曾經大量改編「天空小説」廣播劇集。見吳昊：《香港電影民俗學》（香港：次文化堂，1993），頁 46–51。

13　早在十七世紀，《牡丹亭》已以崑劇的形式搬上舞台。崑劇的發源地是靠近今蘇州省之一地崑山命名。一般認為湯顯祖是在 1598 年完成此劇，但並非欲以崑劇的形式演出。不過從那時起，《牡丹亭》就已被改編成崑曲，並成為崑劇的傳統曲目，只在精英階層的家裏演出。到了十九世紀時，京劇代之而興，崑曲逐漸式微。時至今日，《牡丹亭》仍然是崑曲著名的曲目。崑曲迷及其表演者均致力保存其傳統，並使之再現於現代舞台上，如白先勇改編之青春版《牡丹亭》。欲了解更多《牡丹亭》表演的傳統，請參閱 Catherine C. Swatek, *Peony Pavilion Onstage: Four Centuries in the Career of a Chinese Drama* (Ann Arbor: Center for Chinese Studies, University of Michigan, 2002).

命。[14] 儘管如此，要把一個有五十五幕的戲曲濃縮成一個不到二小時的粵語電影，對任何電影工作者來說，確是一個極大的挑戰。根據香港電影資料館的館藏目錄顯示，湯顯祖的《牡丹亭》在被拍成電影之前不久，已被改編成「天空小說」，在商營的麗的呼聲廣播。這個《牡丹亭》廣播劇可說是首次把一個經典故事通俗化，而且讓中聯得以在這個本土化了的劇本上再做文章。

《牡丹亭》的故事發生在南宋時期（1127－1279），劇裏女主角杜麗娘是南安太守杜寶獨生女。一日她在花園中睡着，與一名儀表不凡的年輕書生柳夢梅在夢中相遇。當他們的愛開花結果之時，杜麗娘的夢則愈發綺妮纏綿、春色無邊。原劇杜麗娘從未在現實生活中見過書生，但她對他的渴求如此強烈，致令她醒後終日只想着尋找夢中人，因遍尋不獲，最後鬱鬱而終。三年後，杜麗娘化為鬼魂，找到柳夢梅，二人才在人世中初遇。

推動這齣戲的關鍵是夢的情節，但其中卻吊詭非常：到底一個女人會不會夢到一個她從來不曾見過但又真實存在的人？她會不會為這個在夢的情人殉情？戲迷都很清楚杜麗娘這個聞名遐邇的夢發生在第十齣〈驚夢〉裏，而柳夢梅在第二齣〈言懷〉中也曾道出他曾夢到梅花樹下遇到一美人。[15] 到底這兩個夢是交疊在一起，還是他們兩人都在同一夢裏？

把戲曲《牡丹亭》從文字變為演出，無論對舞台劇或電影導演來說，確是充滿技術層面的挑戰。如何把二人的夢同時呈現出來？呂立亭（Tina Lu）指出，夢境與劇場是兩碼子的事，完全不搭調。「戲劇表演是表現外在的東西，相反，夢境則要表現內在真實。一個關於夢的戲劇壓根兒是一

14　欲了解中聯改編的西方文學作品，見 Ting Guo, "Dickens on the Chinese Screen," *Literature Compass*, vol. 8, no. 10 (October 2011), pp. 795-810. 如要了解五十到六十年代香港電影業界跨文化的改編情況，可參閱黃淑嫻：〈個人的缺陷，個人的抉擇：《天長地久》與 1950 年代香港跨文化改編身份〉，載藍天雲編：《我為人人：中聯的時代印記》（香港：香港電影資料館，2011），頁 124－133。

15　Xianzu Tang, *The Peony Pavilion: Mudan ting*, 2nd. ed., trans. Cyril Birch (Bloomington: Indiana University Press, 2002), 3-5 (Scene 2) and 42-52 (Scene 10). 中文版本參見湯顯祖著、邵海清校註：《牡丹亭》（台北：三民書局，2011）。

個怪胎，它完完全全地把內在的與外在的東西糾結成一團。」[16] 觀眾難以理解舞台上呈現出來的夢境，因為他們分不清這是戲裏的現實世界，還是角色的內在真實 —— 夢。

《艷屍還魂記》的導演李晨風在改編《牡丹亭》的夢境時，做了不少很有創意的改動。[17] 例如，他安排二人同時造夢。此外，李晨風以兩位主角在真實世界中的相遇作為影片的開場：柳夢梅在回家途中遇到杜麗娘一家的轎子經過，杜揭起窗帷與他對望。導演以二人的「主觀視角」（point-of-view shot）來表現他們之間的互望，充滿浪漫多情的色彩。不久，兩位主角因要避雨，竟在路旁的亭子二度相遇。這次相見也用上了主觀視角，不過，其中柳的視角則充滿性暗示：我們看見他在偷看杜麗娘從轎子伸出來的光光的腳丫子。[18] 這樣的一見鍾情為他們的愛情提供了心理動機，而且為他們後來夢中的幽會埋下伏線。

李晨風心懷使命，要在粵語世界中復興中國文學的傳統。他於是借助了經典好萊塢電影語言，把一個既複雜又綿長的戲曲劇本改編成一個情節直線發展、有着清晰因果關係的電影。他更進一步把故事現代化，除了把故事背景設在民國初年，還集中描寫這對浪漫的人鬼戀人如何反抗中國的父權制度和「封建主義」。夢境的那一場戲展現了導演非常精巧的舞台

16　Tina Lu, *Persons, Roles, and Minds: Identity in Peony Pavilion and Peach Blossom Fan* (Stanford: Stanford University Press, 2001), p. 74.

17　李晨風生於 1909 年，廣東新會人。1929 年入讀剛成立的廣東戲劇研究所，其創立人之一為著名劇作家及戲劇演員歐陽予倩。該所創立的目的乃欲以粵語來改編及演出話劇。在 1933 年移居香港後，李立刻加入了粵語電影界，並於 1935 年開始其電影事業。五十年代初，李晨風已是推動「粵語片清潔運動」要員之一，而隨後即協助當時電影界的先鋒成立中聯。他被曾譽為十大進步導演之一，創作及執導超過一百部電影，其中大多數是改編自五四小説及話劇，還有西方翻譯文學作品。1985 年於香港逝世。他與粵語片的關係，可參閱 Stephanie Po-yin Chung, "Reconfiguring the Southern Tradition: Lee Sun-fung and His Times," in *The Cinema of Lee Sun-fung*, eds. Sam Ho and Agnes Lam (Hong Kong: Hong Kong Film Archive, 2004), pp. 16-25.

18　對於此電影的批評，可參閱吳君玉：〈別有洞天 —— 漫談中聯電影中的戲曲世界〉，載藍天雲編：《我為人人：中聯的時代印記》，頁 96－105。另外，邁克（Michael Lam）也討論了那段顯示了柳夢梅的戀足癖的戲，見 Michael Lam, "Remembrance of Things Past: Lee Sun-fung's Costume Films," in *The Cinema of Lee Sun-fung*, ed. Ain-ling Wong (Hong Kong: Hong Kong Film Archive, 2004), p. 118.

調度能力，更顯示了粵語片如何收放自如地改動經典戲劇（例如園子裏朦朧的夜晚、鞦韆、穿着白色長袍唱歌的少女杜麗娘等）。柳杜二人因彼此對看到對方的渴求，竟產生了相同的夢。導演用了電影「蒙太奇」（montage）手法，把二人入睡、造夢的情境同時顯示出來。而那條給柳夢梅在亭子上拾起、後又還給杜的手帕，便是連接夢境與真實的重要道具。

　　影片從柳夢梅在開場時初遇杜麗娘到夢中相見，全是以男性為主導的視角。柳是一個主動的追求者及觀察者，而杜麗娘則變成一個被動的、被觀賞的客體。這麼一個嚴重傾斜的視角很可能跟中聯所關心的、並要作批評的主題有關，即是對傳統中國家庭裏，男性權力過於獨斷的批判。如此一來，影片便跟原著有很大的差別，因為《牡丹亭》的主體是杜麗娘，戲裏處處充滿了女性的特質。[19] 再者，電影版將原著中那些情慾的表達和道德的越軌皆清除乾淨。無論在夢中還是變成鬼魂，杜麗娘在原著中都可以享受雲雨之情。可是電影版裏的這對戀人卻變得玉潔冰清、純真無瑕。故此，在夢中相會的那場戲裏，二人只是拘謹地、含羞答答地互訴衷曲，遣字用詞平淡如水，毫無激情。此時，柳夢梅問杜麗娘是否已訂了親。而事實上，原著是在第三十二齣〈冥誓〉中，柳才向杜提親。[20] 其後，這精簡扼要的調情給杜麗娘的爹無情地打斷，那時，他帶同一群僕役及官兵要捧打柳夢梅，拆散鴛鴦，二位主角隨即同時驚醒。劇情發展至此，主題立現：家庭壓迫對個體解放。

　　此外，戲裏杜父迫令杜麗娘下嫁她那迂腐的儒生表哥，杜麗娘為此而鬱鬱寡歡，最後更在成親前夕憂憤而亡。可是在原著裏，杜麗娘是因尋夢中人

19　《牡丹亭》在歷史上很受女讀者的歡迎，因為裏面以描寫女性及其愛慾情感為主，而女性可從中滿足其對性及愛情的幻想。以女性主義角度及其與女性文學的關係來討論此作品的，可參考 Judith Zeitlin, "Shared Dreams: The Story of the Three Wives' Commentary on *The Peony Pavilion*," *Harvard Journal of Asiatic Studies*, vol. 54, no.1 (1994), pp. 127-179; Dorothy Ko, "The Enchantment of Love in *The Peony Pavilion*," in *Teachers of the Inner Chambers: Women and Culture in Seventeenth-century China* (Stanford: Stanford University Press, 1994), pp. 68-112. 我特別要感謝 Judith Zeitlin 在我報告本文時所給予的意見，她指出此劇歷來吸引不少女性主義批評，其表演方式的發展亦應注意。

20　Tang, *The Peony Pavilion*, pp. 180-191.

不得，因一己的愛慾癡情致死。五四精神的其中一個主題在電影裏再明顯不過，那便是年輕人對中國封建傳統家庭的不滿。這部改編的電影對傳統家庭倫理的批判、對個人愛及自由的權利的重視，實乃衍生自五四運動對中國文化的批判，而且也與巴金的「打倒中國傳統家庭制度」的思想遙相呼應（早在 1953 年到 1954 年期間，中聯已把巴金的《家》、《春》、《秋》改編成電影）。在這部電影的宣傳單張中，強調杜麗娘是「迫嫁表哥，積鬱而死」。[21]

電影理論和心理分析理論均把電影和造夢相類比，指出二者為電影的影響力提供了心理上及意識形態上的基礎。其影響所及，不但把觀眾帶進電影世界裏，還塑造了他們的真實世界觀。[22] 電影的威力驚人，它能創造一個如幻如真的世界，並且誘騙觀眾，讓他們在不知不覺間認同了那個銀幕世界，其中還包括戲裏的角色。[23] 儘管如此，我們還是會質疑《艷屍還魂記》裏那場造夢戲能否喚醒觀眾對中國文化及社會的批判，雖然這是中聯一貫所要提倡的左傾思想。李晨風一面要維持寫實主義的精神，另一方面卻創造了一個奇幻的世界，讓現實和夢境交織在一起。戲裏，杜麗娘死後三年，柳夢梅回鄉途中，因為避雨迷路，意外地在她家留宿。不過這時她的家已經荒廢墮落，只剩下老僕一人。導演把家園破敗的景象拍得像哥特式的鬼屋一樣，鬼氣森森。隨後，他在花園與杜麗娘的鬼魂重遇相認，並與她過了一段尋常但快樂的日子（諸如杜麗娘替她縫衣燒茶打掃、二人下棋玩捉迷藏等）。李晨風把這段其樂融融的生活拍得詩意無比。他們的

21　香港電影資料館編：《艷屍還魂記》特刊，頁 266x。

22　鮑德利（Jean-Louis Baudry）的電影機製理論聲稱電影會使觀眾產生幻覺。見 Jean-Louis Baudry, "Ideological Effects of the Basic Cinematographic Apparatus," in *Film Theory and Criticism: Introductory Readings*, eds. Leo Braudy and Marshall Cohen, 5th ed. (New York: Oxford University Press, 1999), pp. 345-355; Jean-Louis Baudry, "The Apparatus: Meta-psychological Approaches to the Impression of Reality in Cinema," in *Film Theory and Criticism: Introductory Readings*, eds. Leo Braudy and Marshall Cohen, 5th ed. (New York: Oxford University Press, 1999), pp. 760-777.

23　如欲進一步了解夢與電影之間那複雜關係的心理分析，參 Christian Metz, *The Imaginary Signifier: Psychoanalysis and the Cinema*, trans. Celia Britton, et al. (Bloomington: Indiana University Press, 1982), pp. 101-137.

愛是拍拉圖式的、唯美浪漫的,完全沒有性的成分。反觀《牡丹亭》則與
之剛好相反,如在第二十八幕〈幽媾〉裏,作者隱晦地寫出柳和杜有人鬼
共枕席之情境,而柳夢梅在這一刻根本不知道與他共赴巫山的是一隻鬼。
這一幕令人拍案叫絕,因為作者創造了一個如幻似真、人鬼不分的世界。
在第三十二幕〈冥誓〉,杜麗娘跟柳夢梅坦承自己為鬼後,柳夢梅一則以
驚,一則以疑。他明明記得那夜他摟着的是一具「有精有血」的女體,「分
明是人道交感」。[24] 那麼,鬼魂可以有溫暖的軀體嗎?人鬼交媾無害嗎?
但是,不管他有多疑惑,在《牡丹亭》裏,男性的慾念和性的歡愉肯定先
於愛的盟誓。而杜麗娘呢,一隻在冥府生活慣的游魂野鬼,自然不太受人
世間的道德所規範了!不過,她以一個「癡鬼」/「艷鬼」的身份與她的
男人交歡,就得像世人一樣,須遵守儒家禮節之規範。[25] 所以,在她還陽
後,她堅持要成為柳夢梅貞節的妻子,故她在第三十六幕〈婚走〉裏說的
是「鬼可虛情,人需實禮」。[26]

　　電影版的《牡丹亭》清除了原著裏道德的曖昧和罪過,卻強調了兩
個主角之間高尚的情感及柏拉圖式的愛情。因此,即使這套戲本身不否認
有鬼神的存在,它還是沒有把原著裏因鬼魂而造成的道德過失及情慾的無
政府狀態放到電影裏去。在戲曲《牡丹亭》裏,當美麗又神秘的杜麗娘親
自出現在柳夢梅面前時,他純粹受慾念的驅使而親近她;相反,在電影裏
的柳夢梅卻是一個多情的戀人,在他找到杜麗娘的住處之前,他已尋覓了
她三年。儘管他知道杜是一隻鬼,而且她又告誡他說與鬼接近會損他的陽
壽,但柳還是義無反顧地選擇與她相愛。有趣的是,兩位主角均以兄妹相
稱,而且聲言他們的愛情是儒家格言裏的「發乎情止乎禮」。戲裏人鬼之
間那段不顧社會規範的幸福家庭生活,雖然有點冗長,但還是一段令人回

24　湯顯祖著、邵海清校註:《牡丹亭》,頁241。

25　Anthony Yu, "'Rest, Rest, Perturbed Spirit!' Ghosts in Traditional Chinese Prose Fiction," *Harvard Journal of Asiatic Studies*, vol. 47, no. 2 (1987), p. 429.

26　湯顯祖著、邵海清校註:《牡丹亭》,頁260。

味的愛情戲。導演透過電影美學表現手法，把幻與真交織在一起，再配以反覆出現的鞦韆、庭園、嬉戲的鏡頭，使這段戲充滿夢幻的情調。

其後，杜麗娘的爹杜寶又出現，再次破壞兩人的私會，這彷彿呼應電影開場不久時，杜麗娘夢見她爹要捧打柳夢梅、拆散鴛鴦的情景。於此，夢幻讓路給社會現實主義。電影裏的杜寶是一個專橫的父親，他的惡行初見於女兒的婚姻大事：他迫令她下嫁她富裕的表哥，全因他經濟上要倚靠這位表哥。及後，杜寶發現這對人鬼密會，便找來道士驅鬼，還狠心地要道士把他的女兒打入十八層地獄，使她永不超生。試問，家庭律令如何能懲處鬼魂？究其原因乃電影欲借此批判「舊社會」，這正呼應歌劇《白毛女》的政治信息：「舊社會把人變成鬼」。電影中父權壓迫者的杜寶使人想起五四文學中所描寫的家長，他跟原著中那個慈愛的杜寶完全不同，後者寵愛女兒，寧願獨自神傷，也讓她跟所愛遠走高飛。[27]

《牡丹亭》裏對鬼的描述以及其身份的問題讓人不禁要問：到底得以為人、化作鬼魂的條件是什麼？誰人有這個地位、這種權力去審判人鬼之分野？這些問題引起了學者的討論，尤其是在杜麗娘還陽後她模糊不清的身份，她的家人和圍觀者均猶豫不決要不要認她作「人」。[28] 這種身份危機在電影裏卻有不同的演繹。對柳夢梅來說，杜麗娘雖然是鬼，可是她永遠是他多情的愛人、知己，以及忠貞的伴侶；但對杜寶來說，她不管是人是鬼，仍要聽命於家規。他那暴虐的舉措，諸如要把她打下十八層地獄，拆散她和柳夢梅等，加劇了她身份認同的危機。到底鬼魂還會不會受人世間封建藩籬的禁錮？所以，電影裏的杜麗娘比原著的杜麗娘處在一個更絕望

27　Wilt L. Idema, "'What Eyes May Light upon My Sleeping Form?' Tang Xianzu's Transformation of His Sources, with a Translation of 'Du Liniang Craves Sex and Returns to Life'," *Asia Major*, vol. 16, no. 1 (2003), p. 126.

28　見 Shu-chu Wei（魏淑珠），"Reading *The Peony Pavilion* with Todorov's 'Fantastic'," *Chinese Literature: Essays, Articles, Reviews*, vol. 33 (2011), 75-97. 魏用茨維坦・托多洛夫（Todorov）的「奇幻」理論來檢視《牡丹亭》文本及演出裏，角色、讀者和觀眾對那些超自然的戲有着如何的反應。如要了解杜麗娘在復活後重投人間後的生活以及她家人的反應，可參閱 Lu, *Persons, Roles, and Minds*, pp. 97-141.

的境地，因為她不知要往哪邊走，家庭嗎？家人説她不孝；愛人嗎？她也擔心人鬼戀對柳的身子有害。很多中國傳統鬼故事裏也出現類似的情況，女鬼均希望還陽，以恢復人的身份，重覓所愛，當一個被社會認可的合法妻子，杜麗娘不也有這樣的一個心願嗎？

由此觀之，李晨風把《牡丹亭》裏那段引人入勝的偷屍情節刪掉也不是沒有道理的。此舉既不是隨意的忽略，也不是意圖精簡情節。原因是在原著裏，這段故事情節太不乾淨了。第三十五齣〈回生〉裏，柳夢梅開「艷屍」的棺，輕輕依偎着她，並用道術令她還陽。這段情節有戀屍、戀物癖的成分，還有對性愛的迷戀，更有一點點的黑色幽默。電影則變得清純多了，李晨風借用了中國傳統鬼故事的妥協精神，讓杜麗娘借一還未下葬的屍身轉世回生，以此作為大團圓結局。

（四）反思：借屍還魂和改編

華語電影在處理傳統鬼故事的時候，運用女鬼與凡人相結合的禁忌題材，這一手法確實值得深思。《艷屍還魂記》讓杜麗娘轉世成人，得以與柳夢梅結縭，兩人在經歷了各種悲歡離合後，終能長相廝守。這麼一個通俗劇式的大團圓結局，立刻把觀眾帶回講求儒家秩序及社會和諧的人世間。同時，這個結局也體現着中聯着力要宣揚的思想，那便是肯定婚姻與家庭關係、否定女鬼與凡人結合的可能。值得注意的是，這時期不管是粵語鬼片還是國語鬼片，在處理那些經典鬼故事時，會稍作改動，令它們更人性化，並策略性地採取一種妥協的態度（即借屍還魂）給電影來一個團圓結局。

或許還是會有人批評中聯的《艷屍還魂記》比湯顯祖的《牡丹亭》更守舊，因為前者把文本中任何有關道德越軌或性慾的描寫都清理乾淨，並且又放不下社會現實主義的意識形態。[29] 但是，我們在流行粵語電影裏，

29　見 Ng, "A Garden of Rare Fragrance," pp. 75-77.

常會看見殭屍和驅邪法師同台較勁、吸血鬼和巫師相互廝殺，更有斷頭皇后和飛來飛去的首級。在這些光怪陸離的粵語鬼片裏，我們會發現女鬼被塑造得威力驚人，她們死不瞑目，誓要重返陽間，為的是報仇雪恨、取回公道、奪回所愛。此外，中聯也給了我們一個頗為另類的女鬼，她有別於柔順聽話的模範妻子，也異於性感誘人的女鬼，後二者全是傳統文學作品裏男性幻想出來的形像。這樣說來，粵語片替女鬼建立了一個人性化的形象，又把她們的身份從陰鬼變為陽人，實應記予一功。事實上，歷來的鬼魂跟它們的人類伙伴一樣，根本沒有一個設定好的、固定的身份；從文化角度而言，鬼魅也跟人類無異。

　　本文在討論電影如何呈現鬼魅形象和改編鬼故事時，以西方的／好萊塢的電影風格和傳統中國文學的材料加以佐證對比。這些在殖民地時期或改編或重拍的電影，讓我們了解到粵語片具有超越作為藝術本身的複雜功能。戰後香港電影業可說是廣納百川，靈感取材不拘一格，可以是經典或流行作品，也有來自中國傳統文學和五四新文學的作品，還有外來和本土的藝術名著。透過重組、排列各式各樣的材料，電影工作者創造了一個另類的香港電影文化，這種文化可說是沒有地域和國族的疆界。[30] 改編不是一味的模仿，而是革新的行為，它是一種文化翻譯和修訂，它有計劃地讓不同的文本、聲音和文化思想互相溝通協商，從而創造新的身份和無窮的可能性。正因那時電影工作者對過去作了跨時空的想像，那些千年亡靈才得以繼續在殖民地香港的銀幕裏出沒。再說，鬼故事裏的鬼是一種比喻，它的深層意思是返鄉，或回到文化的根源裏，這種比喻確實意義深遠。因為當時中國大陸禁絕一切鬼怪文學及戲劇作品，而這些千年亡靈卻能在「鬼佬」統治的地方找到回鄉之路，正好說明了當時的香港電影是一個典型的跨地域、跨文化，又五光十色的銀幕世界。

30　研究指出香港電影業歷來拍過上百部改編自文學作品的電影，而上世紀五六十年代為改編的高峰期。見梁秉鈞、黃淑嫻編：《香港文學電影片目》（香港：嶺南大學人文學科研究中心，2005）。

 # 李碧華《青蛇》的前世今生

> 耶和華神所造的，惟有蛇比田野一切的活物更狡猾。
>
> 蛇對女人說：「神豈是真說，不許你們吃園中所有樹上的果子嗎？」
>
> 女人對蛇說：「園中樹上的果子，我們可以吃，惟有園當中那棵樹上的果子，神曾說：『你們不可吃，也不可摸，免得你們死。』」
>
> 蛇對女人說：「你們不一定死，因為神知道，你們吃的日子眼睛就明亮了，你們便如神能知道善惡。」
>
> ——《聖經（和合本）》（創世紀：3章）

　　在主流的西方文化中，「蛇」的形象自《聖經》開始，並非善類。在〈創世紀〉的章節中，被蛇所引誘的夏娃和其丈夫亞當偷吃了園中生命樹的禁果，而後被上帝發現，逐出了伊甸園於人間生活，體驗生子之痛和生活勞作之艱辛。此後，「蛇」的形象成為了「背叛」、「邪惡」、「狡詐」乃至「（性）誘惑」的神話原型，出現在近現代歐美文學的創作之中。例如，在莎士比亞（William Shakespeare）的《哈姆雷特》（*Hamlet*）中，他將殺害丹麥老國王，竊取王位而又欺騙民眾的克勞迪（Claudius）即哈姆雷特的叔父，稱之為「毒蛇」（serpent）。[1] 然而，「蛇」的意象在中國歷史文化的書寫中，並不絕對地指涉邪惡本身。與《孟姜女》、《牛郎

1　岳曉旭：〈哈姆雷特中的聖經原型分析〉，《北方文學》，第7期（2010），頁6。

織女》和《梁山伯與祝英台》合稱中國民間四大傳奇的《白蛇傳》，講述
了一隻千年蛇妖通過百年的修煉而幻化成人，與民間男子相愛的故事。但
後因金山寺僧人的識破其蛇妖身份，她不得不為維護自己的婚姻家庭和愛
情自由而戰。這個充滿着愛情、氣節和背叛元素的故事最早可追溯至唐代
（1127－1278），並在這千年間得到了不斷的演變和發展。[2]

　　可是，當這個故事輾轉離散至冷戰時期的殖民香港，相對比同時代
社會主義的京劇《白蛇傳》（田漢編劇，1953 年），蛇妖本身如何成為一
種非自然的反抗力量來質疑革命與科學的國家話語，如何來重新定義人與
非人的界限，甚至如何來象徵一種被社會秩序和道德倫理所壓抑的慾望？
在「動物不能成精」的毛時代中國，李碧華筆下的青白二蛇重返文化大革
命，歷經人間的愛恨情仇，何嘗又不是以規避政治審查／迫害的方式，來
重寫自然／政治的災難和重思革命話語中的人性慾求？

　　本篇先爬梳白蛇神話故事的歷史演變並對田漢的版本作「症候式」的
解讀（symptomatic reading），再對比李碧華的小說《青蛇》（1986 年）
及其同名電影改編（徐克導演，1993 年）中的人物情節和主題思想，意
在指出，在冷戰時期，身處「非正統中國文化」的香港，在面臨「九七回
歸」的政治焦慮時，是如何以邊緣政治的身份來回歸被社會主義中國所割
裂的鬼神傳統和異端想像。

（一）越界、禁忌與秩序：白蛇神話的歷史蛻變

　　與現當代我們所熟悉《白蛇傳》情節（如背景處於西湖斷橋）有較大
吻合的故事版本，最早可追溯到南宋時期（1127－1278）的口頭文獻〈西

2　根據學者潘江東的分析，唐傳奇小說〈博異志・白蛇記〉（收錄於《太平廣記》）乃《白蛇
　傳》的故事雛形，講述了李黃邂逅由蛇妖幻化而成的、專門勾引好色之徒的白衣美人，流連忘
　返，一住三日，回家之後暴斃身亡。參見潘江東：《白蛇故事研究（上）》（台北：學生書局，
　1981），頁 25－28。

湖三塔記〉，後被明朝的洪楩所編撰的《清平山堂話本》所收錄，使之以文字印刷的方式流傳民間。[3] 同一時期的馮夢龍（1574－1646）把這故事進行修改潤色，一改以往白蛇作為一種肉體色誘的空洞能指並將青白二蛇人格化，放進他在 1626 年出版的《警世通言》裏，取名為〈白娘子永鎮雷峰塔〉。不過，馮夢龍的《警世通言》在十七世紀末已經中斷流傳，直至二十世紀初才再次被重新發掘。話雖如此，《白蛇傳》的各種詳盡版本仍相繼被翻印成白話小說，並記載於十八及十九世紀清代的佛學故事中。[4] 在過去的幾個世紀，以馮夢龍版本為藍圖的《白蛇傳》不斷地被改寫和改編，並在劇場和銀幕中得以上演。[5]

在二十世紀，於中國民間流傳的《白蛇傳》有許多表演的版本。根據一位現居美國的華人榮格心理分析學家李琪（Chie Lee）的自述，她自小在中國長大，五歲便開始看《白蛇傳》的戲劇。這齣傳奇戲劇在她心中留下深刻的印象。[6] 在她所看的版本中，擁有高強法力的白蛇和青蛇在四川的峨眉山居住了一千年，後修煉成人，幻化成兩個年輕貌美的少女——白素貞和小青。在杭州西湖遊玩時，白素貞對年輕清貧的藥師許仙一見鍾情，並藉由還傘一事，促成二人因緣。成親之後的夫婦二人與小青在杭州的小鎮裏過着平靜的生活。直到一天，許仙遇到一位來自金山寺的和尚法海。法海警告許仙，白素貞為千年白蛇妖幻化而成的，若不相信，可以讓她喝下雄黃酒一驗真假。在農曆五月五日的端午節，許仙因輕信法海之言買了雄黃酒，讓白素貞喝下去。不幸的是，此時的白素貞已懷有身孕，法

3　作為宋元話本中「三怪」故事的代表，〈西湖三塔記〉對〈洛陽三怪記〉的因襲頗為明顯，體現出民間講故事的藝術由北傳到南，根據地域風俗而加以改造的規律。參見紀德君：〈從《洛陽三怪記》到《西湖三塔記》——「三怪」故事的變遷及其啟示〉，《暨南學報（哲學社會科學版）》，第 36 卷，第 2 期（2012），頁 12－16。

4　Wilt L. Idema, *The White Snake and Her Son: A Translation of The Precious Scroll of Thunder Peak with Related Texts* (Indianapolis: Hackett Publishing Company, 2009), pp. xi-xxiv.

5　Richard E. Strassberg, Introduction to *The Red Pear Garden: Three Great Dramas of Revolutionary China*, ed. John D. Mitchell (Boston: Godine, 1973), pp. 20-27.

6　Chie Lee, "The Legend of the White Snake: A Personal Amplification," *Psychological Perspectives*, vol. 50 (2007), pp. 235-239.

力大減，無法使之維持人形。在喝過雄黃酒後，白素貞痛苦不已，退回蛇
形，這使得懦弱無能的許仙因過度驚嚇而死。為了救活自己的丈夫，白素
貞冒死前往崑崙山盜取仙草。起死回生之後的許仙仍然對白素貞的身份感
到恐懼和矛盾。他最終跟隨法海到金山寺修行，成為僧人。白蛇和青蛇為
此極為憤怒，與法海和他的神兵展開了「水漫金山寺」一戰。由於白素貞
有孕在身，她的法力被大大地削弱。這使她不得不在戰鬥的過程中撤回西
湖，誕下兒子。與此同時，法海設法利用他的降妖金鉢來收服白蛇。為了
懲罰白素貞所召喚的洪水及其帶來的破壞，法海最終把白蛇鎮壓在西湖的
雷峰塔下。

　　在過去幾個世紀中，《白蛇傳》的情節在本地戲劇改編的版本裏有着
相當複雜的變化。在十七世紀馮夢龍的白話小説版本中，許仙是中心人
物，而蛇女則是一種具威脅性的非人類生物，必須被驅逐出人類世界。在
這個以男性為中心的結局中，許仙背叛了他的妻子，他在家中利用法海的
金鉢來制伏那條毫無防備的白蛇。然而，對於傳統的中國改編者和讀者而
言，許仙並不是一個無情的丈夫，而是一個理性的男人，他深深明白自己
與非人類妖怪交往的危險性。正是如此，當許仙與法海合力把白蛇和青蛇
鎮壓在雷峰塔下，這一行為可以象徵為男性對女性的性誘惑的戰勝。[7]

　　隨後，《白蛇傳》的故事架構在十八世紀出現了多次轉變，例如在馮
本中，許仙化緣修塔以永鎮白娘子（亦是鎮壓自身的色慾）。而在清朝的
戲曲中，雷峰塔是佛祖賜給法海的收妖玲瓏寶塔。[8] 此外，還增加了如白
蛇水鬥和捨命盜取仙草的情節。清初劇作家黃圖珌（1700－1771）和方成
培（1731－1780）分別於 1738 年和 1772 年為《白蛇傳》進行大幅度的
改寫，並命名為《雷峰塔》。如果説黃本是借用了〈白娘子永鎮雷峰塔〉
的故事人物來宣揚佛法的「因果輪迴」和「戒色節慾」，保留了白蛇的妖

7　　Idema, *The White Snake and Her Son*, p. xix.

8　　吳潔盈：〈論明清之際擬話本與戲曲中的雷峰塔〉，《中國文學研究》，第 34 期（2012），頁 177－203。

性，那麼，建立在乾隆陳嘉父女所編寫的《梨園抄本雷峰塔》之上的方本，白蛇則被塑造成一個體貼的妻子和慈祥的母親，盡顯人的美好品質。[9] 在白素貞被鎮於雷峰塔前，她生了一個兒子，名為許士麟。在得知道自己母親是蛇妖之後，許士麟發誓要救出母親。成年的許士麟順利在科舉考試中考中狀元，他救母的行為也孝感動天帝，使得白蛇從雷塔峰中釋放出來，與家人團聚。[10] 這樣人性化的戲劇，以許士麟請求上天釋放他的母親作為結局，很可能是大多數中國觀眾希望得到的一個大團圓喜劇，而這個救母的情節亦不禁被人想成「中國版的佛洛伊德家庭情結」。[11]

　　在過去的幾個世紀裏，《白蛇傳》中的女性誘惑、父權懲罰、戀母情結以及具人性的神明與妖魔鬼怪之間交鋒等主題，不斷地被重寫。中國文化對於蛇女形象的着迷和對之的不斷重塑，或許超越了戲劇和表演的藝術本身，讓我們能夠探索這個神話的歷史流傳以及其中所涉及的神話學、社會政治及人類中心主義取向。猶太基督教的《聖經》神話中，夏娃與伊甸園裏的惡蛇的聯繫說明了一種西方的蛇女原型 —— 她充滿了侵略性的性慾和邪惡的力量。女性的靈魂被塑造成破壞者，陰性成為男性／理性和秩序的敵人，是混亂中的「陰」。[12] 中國的白蛇神話可以追溯至古代女媧創造天地的神話，是這個半人半蛇女性化身的修正版本。[13] 這個不斷演變的神話敍述了蛇妖與自以為是正義和秩序守護者的和尚的爭鬥，「喚起了人們對女性不屈不撓的精神的同情，這種精神雖被制服，但沒有被破壞」。[14] 故此，白蛇體現了三種心理層面：神性、人性和本能。作為一個下落凡間的（女）神，她本能地渴望人性的愛情，並挑戰以法海為代表的（男性）人

9　　徐之卉：〈白蛇故事與白蛇戲曲的流變〉，《臺藝戲劇學刊》，第 1 期（2005），頁 53–58。

10　范金蘭：《「白蛇傳故事」型變研究》（台北：萬卷樓圖書，2003），頁 95–129。

11　Idema, *The White Snake and Her Son*, p. xix.

12　Liang Luo, *The Avant-garde and the Popular in Modern China: Tian Han and the Intersection of Performance and Politics* (Ann Arbor: University of Michigan Press, 2014), p. 179.

13　《白蛇傳》的流行可能有助使女媧黃土造人的神話再次流行起來。見 Lee, "The Legend of the White Snake," p. 242.

14　Lee, "The Legend of the White Snake," p. 235.

類階級。[15]

　　隨着神話的演變，若果女性蛇妖是中國文化對於超自然的恐懼而想像出來的亡魂鬼，那麼白蛇的人性化 —— 亦即動物成為人類，克服了人獸交往與夫妻交配的禁忌 —— 如何揭示出中國文化對於人與自然關係的新理解？在《白蛇傳》中，戲劇性的人物衝突在於，無論是許仙／人還是白素貞／妖，都企圖違背自然的野心，他們希望超越自己的角色，實現個人慾望。作為一個人類，許仙發現自己很難與蛇妖和平相處。白素貞仍然是一隻蛇妖，她違背了上天的法則，來到人間，希望體驗人間的愛情。雖然女主角對成為人類有着無法滿足的渴望，但她最終被作為執法者的法海所壓倒。儘管結局給予了蛇妖／女性最後的憐憫，可是佛教的業力定律（因果報應）依然是無情的。在被囚禁在雷峰塔時，白蛇必須自我修行，清除她的罪孽，以獲得救贖。[16] 在傳統中國文化裏，白蛇的困境和命運是可以接受的。換言之，在觀看古代《白蛇傳》的戲劇時，觀眾「並沒有為了尋找解決方案的情節而犧牲社會和宇宙秩序」。[17]

（二）當蛇妖來到社會主義中國：反封建與建立革命新秩序

　　從《白蛇傳》的神話起源到現代的重寫版本，我們可以看到白蛇的馴化和人性化，她努力成為一個為愛人和家庭付出的賢良女性。而當這個人妖相戀的故事輾轉到社會主義中國，原有故事中的「報恩」與「孝道」的封建舊倫理被洗刷乾淨，反而凸顯了白蛇與許仙的自由戀愛與反壓迫的新革命理想，以強調「民主性」和「進步性」，並使之「從遭受批判的『鬼

15　Lee, "The Legend of the White Snake," p. 243.

16　Idema, *The White Snake and Her Son*, 82. 在十九世紀的佛學領域中，《白蛇傳》主要記載於《雷峰寶卷》。有關該文的英文翻譯，見 Idema, *The White Snake and Her Son*, pp. 9-84.

17　Strassberg, "Introduction," p. 24.

神怪異信仰或迷信題材」中剝離開來」。[18] 1955 年，田漢（1898–1968）定稿的十六場現代化京劇版本《白蛇傳》（該版本奠定了當代中國《白蛇傳》故事的主要人物和情節框架），放大了青蛇對雷峰塔的復仇和摧毀，以及她如何「解放」她的姐姐白蛇。而這樣的改編亦是指向了動物符號與神話在現代中國政治裏的運用。

作為一個新中國時期的舞台版本，田漢去除了傳統文本中的「封建」和父權主題，強調白素貞的純潔愛情，而非女性的性慾和慾望。女主人公在被鎮雷峰塔前生下一個兒子，而這也為她其後的釋放及家庭團聚的美滿結局埋下伏線。重要的是，田漢的現代改編，對《白蛇傳》的傳統情節、人物塑造和主題作出了重大的改變，以符合其革命社會主義的觀點。他將神話般的蛇女重新塑造成「新女性」的普及形象，慶祝「自由戀愛」、女性權利和革命精神。[19] 田漢把白蛇塑造成一個迷人的女人和愛人，抹殺了傳統版本中的惡蛇形象。同時，白蛇也被重塑成女戰士，她代表着熱情、智慧、勇敢和貞潔。在第六場〈守山〉中，當許仙看到白素貞真正的蛇身而受驚猝死後，白素貞竭盡全力獲得仙草來挽救他的生命。[20] 同樣，許仙變成了一個對妻子充滿熱情和責任的忠誠愛人，田漢拿走了他的可疑和搖擺不定這些人格弱點。並且，法海的人物形象也發生了根本性的變化。法

18　作為建國初期戲改運動（以「改戲」、「改人」、「改制」為目標）的負責人，田漢於 1955 年定稿的《白蛇傳》是一個典型戲改的成果，但其創作並非一蹴而就。1952 年，在「第一屆全國戲劇觀摩演出大會」上，田漢的《金缽記》即《白蛇傳》京劇的初稿，遭到了批評。戴不凡曾在《人民日報》上發表社論，認為《金缽記》在反封建主題的處理上，顯得薄弱草率。正反派之間的矛盾衝突不夠明確，而中間派的存在亦是有損反抗意識的創達。最重要的是，小青的形象需要被進一步塑造成堅決鬥爭、堅決反抗的女性人物。田漢在最後一版《白蛇傳》的京劇版本中，基本上遵循了戴不凡的修改意見。例如，刪除了小青「盜銀」的情節，純粹化了許仙與白素貞之間的「自由戀愛」。更為重要的是，田漢將人妖不可相戀的危機轉變成為夫妻之間情誼與信任的拷問。姚斯青：〈十年舊鐵鑄新劍：田漢對「白蛇傳」改編的研究〉，《中國現代文學研究叢刊》，第 5 期（2014），頁 49–58。

19　Strassberg, "Introduction," pp. 25-26; Liang, *The Avant-garde and the Popular in Modern China*, pp. 177-207.

20　Han Tian, "*The White Snake*," in *The Red Pear Garden: Three Great Dramas of Revolutionary China,* ed. John D. Mitchell, trans. Donald Chang and William Packard (Boston: David. R. Godine, 1973), pp. 48-120; Scene 6: 80-84.

海不再代表上天的規條和正義的力量；相反，他成為了「封建」和迷信的邪惡威脅，是這對夫妻追求自由戀愛與和平家庭時的阻礙。

田漢將白蛇與法海之間的原型衝突 —— 從妖魔與神之間無法調解的關係 —— 轉化為人際關係的衝突與權力鬥爭，可以理解為解決更大的社會／階級鬥爭時的人類行為。在第十二場〈水鬥〉中，比起民國早期的戲劇版本，田漢的版本展示了更為細緻和精彩的打鬥場景，充分表現出敵對雙方的力量。

在金山寺：
（白素貞帶令旗上，小青上，白素貞憤擲令旗交小青，小青接旗號
召水族。）
眾水族（內同二犯江水兒）紛紛水宿，
（眾水族同上。白素貞、小青暗同下。）[21]

在革命修辭的陰影下，白蛇淚中帶着悲傷和憤怒，儼如長江的「苦楚和憤怒」。這樣的「女戰士」呼叫她的海底生物「同志」，並發號施令：「眾兄弟姐妹，殺卻那法海者！」「田漢為白蛇提供水族的戰友，以攻擊法海的寺廟，讓人聯想到俄國革命時期的冬宮風暴。」[22] 田漢在舞台上呈現出「更具對抗能力的白蛇」，將她改造成「一名女戰士，以及一個被迫到反叛邊緣的普通妻子，與《水滸傳》裏的正義之士極為相似」。[23] 白蛇對法海的深惡痛絕，都是因為他利用狡猾的伎倆來分裂她的家庭。換言之，法海對她的所作所為，對所有動物／妖和生物／人的幸福生活，都帶來了迫切的威脅。從這個意義上來說，田漢將白蛇重塑成一個堅定的情人戰士，以新的（革命）人道主義來對抗舊的壓迫者。

21　Han Tian, "The White Snake," pp. 98-99.
22　Strassberg, "Introduction," pp. 25-26.
23　Luo, The Avant-garde and the Popular in Modern China, p. 204.

　　通過賦予白蛇在勇鬥法海時召喚大洪水的無邊法力，田漢將之利用，並改寫了中國古代的洪水神話。中國的洪水神話通常講述上古時期，洪水如何促進一統世界，以及英雄或女英雄如何努力治洪水，拯救世界免受災難。在鎮住洪水後，一個新的宇宙秩序和新的文明將重建起來。[24] 然而，在田漢的重寫中，白蛇利用洪水作為自然的武器，攻擊舊的天地秩序，衝破封建階級的牢籠。

　　為了推崇新中國的理念，田漢也為《白蛇傳》重寫了一個嶄新的結局。民國時期的《白蛇傳》大多繼承了十八和十九世紀的戲劇版本，將白素貞的兒子設定為故事中的救世主，由他幫助母親從雷峰塔中釋放出來，並回家重聚。實際上，這種孝子的敘述是確認了女性性慾的罪惡，以及傳統民間文學裏父權制度的合法性。作為一個進步的知識分子，田漢必須抹掉這個孝子形象。對他來說，白蛇不是慾望或激情的受害者，而是人類情感和愛情的化身。[25] 田漢也拒絕丈夫許仙扮演救世主的角色，因為他是一名小資產階級的藥師。為了公開地擁抱女性意識及其（破壞）力量，田漢委派青蛇 —— 在小社會背景下白蛇的女隨同 —— 擔任這場叛亂的指揮官，挑戰上天的規矩和秩序。在第十六場〈倒塔〉中，小青率領「各洞仙眾」攻陷雷峰塔，釋放白蛇。田漢強而有力地顛覆了《白蛇傳》的傳統結局，將擁有更高權力的仲裁者如佛祖和玉皇大帝介入這場戰爭。正是小青和她的水怪大軍的戰鬥，這場民間的集體行動最終推倒了雷峰塔 —— 這象徵着舊家長制的崩壞。至此，田漢的《白蛇傳》將唐傳奇中一則告誡男子不可貪戀女色的勸誡文，轉變成了一個反封建和擁抱新的社會革命政治

24　中國的洪水神話強調人類通過征服自然災害以創造自己的文明起源。這與《聖經》或其他西方洪水神話所描繪的 —— 將洪水書寫為懲罰人類罪惡的表徵 —— 是大不相同的。其中一個著名的古代洪水神話為女媧用五彩石補天，並用蘆葦灰燼治洪水的故事。見 Lihui Yang, *Handbook of Chinese Mythology* (Santa Barbara: ABC-CLIO, 2005), pp. 114-117.

25　伊維德認為，《白蛇傳》後期的改編版本很可能參考了董永傳說、目蓮救母及沉香劈山救母等故事中的孝子原型。見 Wilt L. Idema, "Old Tales for New Times: Some Comments on the Cultural Translation of China's Four Great Folktales in the Twentieth Century," *Taiwan Journal of East Asian Studies*, vol. 9, no. 1 (2012), pp. 15-16; Idema, *The White Snake and Her Son*, pp. xvi-xix.

寓言，描述了中國人民對抗封建壓迫的歷史性鬥爭，也暗喻了新時代的革命女性對自由戀愛和婚姻的追求。

（三）殖民香港與《青蛇》的「審查」規避

（1）被收編的動物鬼怪：一種暴力的文化閹割

在田漢的改編版本中，蛇妖具有強烈的「新人文主義」的政治意味。白蛇「比人類更人性化」，就像新中國的「新皈依者」。[26] 但是，我們要問的是，《白蛇傳》的社會主義改編能否幫助我們重新思考人類在洪水猛獸般的現代性歷史軌跡上的意義？在中國的革命時期，「人」與「非人」（動物、神靈、妖魔和鬼怪）的界線在哪裏？

在毛澤東時代的中國，所有的神話和民間故事及它們背後的古老思想模式都必須被隔離、過濾或改造，以適應國家主導的意識形態。在新中國成立之後，《西遊記》中孫悟空形象的動畫改編是一個極具代表性的例子。這個婦孺皆知的神話人物經歷了「政治」的改造，尤其是在萬籟鳴（1899–1997）製作的動畫片《大鬧天宮》中，他被改編成反對獨裁統治的下層反叛者的典範。該片分為兩個部分，分別在 1961 年和 1964 年上映。1941 年，萬籟鳴和他的兄弟在戰時的上海製作了第一部中國動畫片《鐵扇公主》。在香港逗留二十年後，他們終於返回上海，並製作了《大鬧天宮》。[27] 萬籟鳴筆下孫悟空的演變，指涉了新中國的再現（reproduction）政治。在藝術風格方面，《鐵扇公主》中孫悟空的視覺形象比較像米奇老鼠（Mickey Mouse，其為華特迪士尼工作室所創作的卡通形象，首

26　Luo, *The Avant-Garde and the Popular in Modern China*, p. 205.

27　Daisy Yan Du, "Suspended Animation: The Wan Brothers and the (In)animate Mainland-Hong Kong Encounter, 1947—1956," *Journal of Chinese Cinemas*, vol. 11, no. 2 (2017), pp. 140-158.

次出現於 1928 年的動畫片 *Steamboat Willie*）；但建國之後所創作的《大鬧天宮》中的孫悟空形象則出現了「漢化」的跡象。更重要的是，在人物塑造方面，後者被賦予了革命思維。[28] 擁有不死之身的孫悟空有着超自然的法力，可以擊敗他的神明對手。他還有強烈的人類意志，蔑視神聖的力量，在天宮中造成嚴重的破壞。孫悟空與眾神之首的玉皇大帝的對抗，使他成為揭露玉帝陰謀的勝利叛亂者，他的行為嘲弄了天庭等級森嚴的規律和官僚封建主義。激進的蘇聯電影人和理論家謝爾蓋·艾森斯坦（Sergei Eisenstein）看到了迪士尼動畫的巨大潛力，他認為這種現代影片能夠融合「技術萬物有靈論」（technological animism）、圖騰與神話，讓觀眾重新想像人與動物和自然之間的古老關係。[29] 在社會主義的中國，萬籟鳴的任務注定失敗，因為他的創意受到限制，他必須把孫悟空重新建構成「人民」的化身，以迎合共產黨的文藝路線。《大鬧天宮》最終印證了「激進現實如何假想地消除了神話」。[30] 毛澤東所創造的神話，即進步社會主義和科學烏托邦主義，取代了歷史悠久的中國民間神話。

　　對於中國神話在電影世界裏被政治性地扭曲，渡言將這種現象歸結為「動物在動畫片中的出現／消失」。[31] 渡言指出，在文化大革命前，中國動畫片充滿着不同的動物。隨着政治化的人類行為成為電影敍述的核心，動物慢慢從電影場景中消失。社會主義對於動物的敵意和貶低，應被視為一種「生命政治」的管治（governance）：日常生活中的動物、難以控制的生物以及所有自然的和擬人化的物體置於進步思想話語和國家建設的意識

28　Mary Ann Farquhar, "Monks and Monkeys: A Study of 'National Style' in Chinese Animation," *Animation Journal*, vol. 1, no. 2 (1993), pp. 5-27.

29　Oksana Bulgakowa, "Disney as a Utopian Dreamer," in Sergei Eisenstein, *Disney*, ed. Oksana Bulgakowa, trans. Dustin Condren (Berlin: PotemkinPress, 2010), pp. 116-117; Sergei Eisenstein, *Eisenstein on Disney*, ed. Jay Leyda, trans. Alan Upchurch (Kolkata: Seagull Books, 1986).

30　Sean Macdonald, *Animation in China: History, Aesthetics, Media* (London: Routledge, 2016), p. 23. 有關《大鬧天宮》的論述，見 Macdonald, *Animation in China*, pp. 15-47.

31　Daisy Yan Du, "The Dis/Appearance of Animals in Animated Film during the Chinese Cultural Revolution, 1966-1976," *Positions: Asia Critique*, vol. 24, no.2 (2016), pp. 435-479.

形態之中。在大躍進（1958－1962）時期，毛澤東動員百姓參與「除四害」運動，在全國範圍內合力消除「麻雀、老鼠、蒼蠅和蚊子」等有害動物。同時，國家呼籲農民大規模砍伐樹木，為他們在「後院熔爐」煉鋼時提供燃料，這對農村地區的自然景觀造成了不可逆轉的傷害和毀滅性的摧殘。在文化大革命（1966－1976）時期，自然物種的棲息地受到更為嚴重的破壞，加劇了非人類物種的大規模消失和絕種，這種暴力與動物在電影中的隱退有着互為表裏、相互佐證的呼應。[32] 換言之，在文藝作品中，動物的消失或者是去生命化的設置，本身就是一種文化的閹割，它甚至成為了創作審查的「潛規則」。

　　在面對國家的階級敵人時，國家利用類似於邊緣化動物的理由來把階級敵人去人性化。透過橫掃一切「牛鬼蛇神」的口號，國家呼籲消滅資產階級和意識形態的對手，正如消滅不受歡迎的野生動物一樣。毛澤東唯意志論的意識形態促使人民與自然環境展開激烈鬥爭，人民群眾齊心協力征服自然，以打造社會主義的天堂。在大規模的社會動員中，大自然必須屈服於人類意志。國家對自然和所有非人類主體根深蒂固的敵意，並在政治話語中提出「反自然之戰」。[33] 毛澤東征服自然的態度頗具軍事主義的色彩，這與中國傳統儒家價值觀「和諧」產生了強烈的對比。在以人類為中心的主流儒家傳統中，規定了對自然資源的「明智使用」，強調對非人類環境的約束和固有秩序以及自然與人類社會之間平衡的利益關係。毛澤東軍事化的政治運動，闡明了人與自然關係是一種對抗的狀態而非和諧相處的關係。

32　Du, "The Dis/Appearance of Animals in Animated Film," p. 437.

33　Judith Shapiro, *Mao's War against Nature: Politics and the Environment in Revolutionary China* (Cambridge: Cambridge University Press, 2001), pp. 67-93.

（2）妖的離散與鬼的傳統：《青蛇》的慾念與反革命

當被視為意識形態的階級敵人的「牛鬼蛇神」被驅趕出社會主義的中國，它們無處可居，花落飄零，只得來到處於中華政治和地理「邊緣」的殖民香港，來召喚過去，書寫被壓抑的異端傳統。而在當時，面對「九七」大限的香港作家，隱隱感到未來惘惘的威脅，人間／現實的政治既然無法攻克，那麼鬼怪神妖的虛構世界，讓李碧華可以自由地穿梭古今、生死、虛實，審視人的革命，張揚鬼的情慾。

李碧華別出心裁的小說新編《青蛇》，既是對馮夢龍的〈白娘娘永鎮雷峰塔〉最為極致的背叛，也是對田漢的改編最為深刻的質疑。傳統白蛇故事中的配角小青成為了主觀敍述的主角 —— 她象徵着作為邊緣政治與地理意義上的香港。而白素貞與許仙之間的愛恨情仇，則暗示了中國民間神話即為中國大陸的文化表徵。這一顛覆主配角的改編視角，無疑暴露出了作者的政治書寫的意圖，即身為配角的香港如何來削弱、背叛乃至重述作為文明主體的傳統的中國／中國文化。更為弔詭的是，傳統男女情愛模式在這則「舊酒新瓶」的故事改寫中遭受到了解構：李碧華將許仙與白娘子的愛情傳奇變成了在青白二蛇和許仙、法海彼此之間的同性挑逗。與此同時，還增加小青「勾引」法海，白蛇「引誘」許仙的橋段。故此，陳岸峰論述到，作為新文本的《青蛇》，顛覆了舊文本的閱讀體驗和審美範式，它與被共產黨所挪用的《白蛇傳》或傳統中國文學中的青白二蛇故事之間造成了令人錯愕的張力和諷刺的效果。[34] 這種大膽自由的改動啟發了

34　借用克麗絲蒂娃（Julia Kristeva）和巴赫金（M. M. Bakhtin）所建構的「文本互涉」理論，陳岸峰還特別指出，李碧華之所以要將《青蛇》「鑲嵌」（embedding）於革命中國的歷史背景，這是與共產黨在五十年代挪用《白蛇傳》為階級鬥爭的宣傳武器有着微妙的關係。陳岸峰：〈李碧華《青蛇》中的「文本互涉」〉，《二十一世紀》，第 65 期（2001），頁 75–79。

徐克導演在 1993 年對該作品的同名電影改編。[35]

　　李碧華諷刺地以政治的角度改編《白蛇傳》，為之增加歷史穿越的情節。在白蛇和青蛇經歷了傳統版本裏的千年磨難後，她們發現自己身處於文化大革命時期的中國大陸掙扎求生。這個異想天開的結局無疑給讀者一個提醒，暗示了從大躍進到文化大革命這些毛澤東所推動的政治運動給人性和自然的非人折磨。這些運動象徵着與中國傳統哲學思想 —— 亦即社會與自然的和諧秩序 —— 之間的侵略性斷裂。在革命極度高漲的年代，紅色政權的中國希冀借助科學和政治力量來主宰自然和人性。[36] 李碧華本人雖然沒有親身經歷文化大革命，但其恢弘壯觀且極具感官刺激性的文革場面，不免迎合海外華人對文革中國的歷史想像之嫌。被文革暴力所「解救」的小青和白素貞，卻無法接受這人間的亂象。連妖都無法忍受的無序人間，又何嘗不是香港的文人（李碧華）對於中國革命所造成禮崩樂壞、傳統瓦解的批判？[37]

　　在李碧華的改編裏，她為這個神話故事提供了一個極為諷刺的結局：白蛇的兒子成為了一名紅衛兵，帶領他的同伴來推倒雷峰塔。白蛇的兒子

35　正如學者陳世昀所指出的，對比馮夢龍的《警世通言》和李碧華的《青蛇》，雖然後者延續了青蛇／青魚指涉性慾和原始生理本身的譬喻書寫，但是將小青從「忠僕」／被敘述者變成主角／敘述者，她身上的同性情慾和對男性（如對許仙和法海）的誘惑，不僅戳破了古典主義敘事裏男女情愛的「完美」假象，更是試圖挖掘被壓抑已久的女性情慾。此外，張海麗提醒着讀者，李碧華的小說《青蛇》是以詭譎的筆調和戲仿／嘲弄的筆法重寫了傳統道義和古典情愛。與傳統的民間傳奇《白蛇傳》相比，李碧華筆下的白蛇並非是低眉順眼、溫良恭順的儒家婦女，她更具有「妖性」。她之所以鍾情許仙，一半是因為許仙是「人」，而另一半更是出自於她的「色心」。同時，許仙也非一個文質彬彬、知書達理的傳統知識分子。他懦弱無能，又貪戀美色。這對人妖之戀，像極了張愛玲筆下相互算計的男女。在傳統戲文裏，青白二蛇的主僕之情也被李碧華轉換成為了纏綿悱惻的「姐妹情」，其中還不乏爭風吃醋、勾心鬥角的戲碼。這樣看來，我們或許可以說，李碧華不過是假借《白蛇傳》的故事作為一個歷史的外殼，用來質疑被世代中國人所遵守的道德倫理與價值體系。陳世昀：〈從古典到現代：「白蛇」故事系列中「小青」角色的敘事與寓意〉，《有鳳初鳴年刊》，第 7 期（2011），頁 429–446；張海麗：〈李碧華《青蛇》裏的中國書寫〉，《香江文壇》，第 29 期（2004），頁 37–38。

36　夏皮羅認為，古代的中國傳統體現了環保主義的智慧。以人為中心的儒家思想推崇人類與自然的和諧；佛教的生物中心主義傳統強調對萬物生命的尊敬；而包含生態中心主義哲學的道教則鼓勵懷抱人與天和「道」的運行。這些傳統建構了人類對自然的理解：人是自然的一部分，而非自然的對立面。見 Shapiro, *Mao's War against Nature*, pp. 86-89.

37　張海麗：〈李碧華《青蛇》裏的中國書寫〉，頁 38–39。

取名為向陽，意思是「面向（紅色）太陽」（太陽在文化大革命時期是毛主席的象徵）。如果說，在田漢的現代京劇版本中，為了將青蛇重塑成女戰士，他必須拋棄孝子這個角色。那麼，李碧華對這個可怕的孩子的重新詮釋，也絕不是要吹捧那個時代的革命主義，反而是想表達出她對這種革命主義的嘲弄。當蛇妖的兒子成為了革命的主力，他對雷峰塔的破壞不是為了拯救白素貞即自己的母親，而是為了效忠毛澤東和文化大革命。由於紅衛兵的破壞，白素貞和其他同類得以逃出雷峰塔，獲得「大解放」。弔詭的是，妖的後代而不是人民群眾，成為了這場大革命的主力軍。李碧華的戲謔筆法，在一定程度上，又指涉着文革時期紅衛兵的惡行所造成的社會混亂。[38] 作為敍事主體的小青重寫並顛覆舊版本的《白蛇傳》，表達了她對歷史和文化大革命的破壞力之「反常」看法：

> 「文化大革命萬歲！」
>
> 唉，快繼續動手把雷峰塔砸倒吧，還在喊什麼呢？真麻煩。這「毛主席」、「黨中央」是啥？我一點都不知道，只希望他們萬眾一心，把我姊姊間接地放出來。
>
> 他們拼命破壞，一些挖磚，一些添柴薪，一些動傢伙砸擊。我也運用內力，舞劍如飛，結結實實地助一臂之力，磚崩石裂，終於，塔倒了！塔倒了！
>
> 也許經了這些歲月，雷峰和中國都像個蛀空了的牙齒，稍加動搖，也就崩潰了。
>
> 也許，是因為這以許向陽為首的革命小將的力量。是文化大革命的貢獻。
>
> 我與素貞都得感謝它！
>
> —— 白蛇終於出世了！[39]

38 陳岸峰：〈李碧華《青蛇》中的「文本互涉」〉，頁79–80。

39 李碧華：《青蛇》（香港：天地圖書，1986），頁197–198。

　　李碧華的改編似乎回歸到清代和民國早期的版本，將救世主的角色賦予給白蛇的兒子。但是，在這樣的改編中，當許向陽這個蛇妖的後代扮演着紅衛兵的領袖，並發誓要趕走舊社會結構中所有的「牛鬼蛇神」時，實際上帶來更多的是對這種邪惡話語的諷刺。李碧華運用元小說（meta-fiction）的手法，説明雷峰塔的倒塌實為時代錯誤。[40] 1924 年，雷峰塔突然倒塌，震驚了當時的文人和杭州本地人（雷峰塔的現址和現有結構是經過對當地廣泛的考古研究後在 2002 年重建的）。魯迅隨即寫了一篇慶祝的文章，名為〈雷峰塔的倒掉〉。因為在傳統《白蛇傳》的背景下，雷峰塔正是封建社會壓迫秩序的象徵。在田漢的劇本中，青蛇帶領水怪來推倒雷峰塔的情節設置，或許是他對魯迅批評的刻意回應。魯迅把陳腐的雷峰塔看成廢墟和舊中國，當成了改革的文化阻力。[41] 李碧華則創新地把雷峰塔的倒下錯置於文化大革命的時代中，暗示了中國的文化遺產和歷史文物在文革時期被狂熱的革命者所掠奪、摧毀和掏空。李碧華無疑是懷着同情的眼光來看待那些似人非人的妖獸和自然世界裏的昆蟲。在雷峰塔倒下前，小青發現到埋在塔下的各種昆蟲，如蜘蛛、蠍子、蚯蚓、蜥蜴和蜈蚣。伴隨着這些昆蟲，青蛇最終把白蛇帶回「家」—— 這一場景可以被象徵性地解讀為，被新中國在現實（「除四害」運動）與文藝作品（「動物不能成精」）所清除和壓抑的動物，在香港找到歸處，得以解放自我。

40　楊燦指出，李碧華《青蛇》的「元」敘事手法造成了小説人物本身的傳奇性和時空的日常性之間不可彌補的分裂。例如，在小説開頭，借小青的口吻來講述鋪滿了鋼筋水泥，汽車通行的「斷橋」，這無疑是一次打破讀者對於古典情愛小説閱讀範式和體驗的挑戰。當白素貞的兒子變成了紅衛兵，拆了雷峰塔，青白二蛇以張小泉剪刀廠女工的身份重逢，李碧華似乎在提醒着讀者，古典不過虛構，現代更是荒誕。而墜落在小説各處的、小青的元話語自白和講述，更是促使讀者去反思文本／傳統故事本身的虛妄與不可靠。楊燦：〈論故事新編體《青蛇》的敘事手法〉，《中南大學學報（社會科學版）》，第 14 卷，第 3 期（2008），頁 408–410。

41　魯迅從雷峰塔的遺址思考中國文化的破壞及重建，見 Eugene Y. Wang, "Tope and Topos: The Leifeng Pagoda and the Discourse of the Demonic," in *Writing and Materiality in China: Essays in Honor of Patrick Hanan*, eds. Judith T. Zeitlin, Lydia H. Liu, and Ellen Widmer (Cambridge, Mass.: Harvard University Asia Center, 2003), pp. 488-552.

徐克 1993 年的電影改編《青蛇》，刪去了李碧華小説裏所有關於文化大革命的情節，主要刻畫了非人類生物、世間凡人及由年輕法海所代表的聖人在道德及心靈上的模糊性。電影開始時，法海冷漠地站着面對一群面容扭曲和身體怪異的人群——有些人在雕羅剎像，有些人在鬥孔雀，有些人則在打鬥。法海嘆息道：「人」，這個場景表現了人類與野獸之間曖昧難分的界線。[42] 這位年輕的降妖大師自視為以收服所有擅闖凡間的妖魔為己任，自我賦予了強烈的道德正義。一天，法海在森林裏遇到了一位由蜘蛛精化身而成的老人。法海迫使老人現形，變回蜘蛛形態，更將他關在一個亭子下（這個亭子是代替雷峰塔的另一個地方）。蜘蛛精向法海苦苦求情，指自己修行了兩百年才得修煉成人。但法海仍然沒有手下留情，拒絕放走蜘蛛精，並堅持認為人類與非人類之間有明確的界限。這部電影凸出了作為代表上天規律和秩序的最高判官法海的困惑，他抱着將非人類和妖魔趕出人類世界的使命，但這種傲慢和錯誤的信仰只會讓他成為更為嚴重災難的導火索。

收伏完蜘蛛精，自以為是的法海很快便為自己的行為感到悔疚。法海奔入林中發現一青一白巨蟒盤踞林間，兩條巨蟒用身軀幫一名懷孕村婦擋雨，法海留下蜘蛛老翁被佛蔭加持過的佛珠給青白二蛇，網開一面放兩條蛇精生路，希望她們可以秉此善心繼續修行。電影的開首便呈現了一種獨特的道德世界，其中「動物比人類更為親切，蛇是無家可歸的人的保護者」。[43] 而這一串佛珠（暗喻法海）在幫助白蛇和青蛇更快修煉成人形的同時，也為這部電影帶來了戲劇性的轉折——法海引領了青白二蛇來到人間，卻也是他試圖以等級與律令來匡正二者的「妖性」。

42　洛楓曾經指出，徐克的電影《青蛇》可以概括成青白二蛇如何學會「做人」的故事。白素貞因為前年修行，迅速熟悉了做人的規矩與人間的情感模式，不惜犧牲自己的本性，學會做一個賢良的「女人」。而小青則「妖性」未泯，不諳世事，處處質疑着做人的條條框框與人事虛偽，她最終獨自重返紫竹林來回應她對人的「價值」和法海所理解的「神人鬼妖」界限的否定。洛楓：《世紀末城市：香港的流行文化》（香港：牛津大學出版社，1995），頁 20–22。

43　Lisa Morton, *The Cinema of Tsui Hark* (Jefferson, N.C.: McFarland, 2001), p. 107.

不少學者和評論都集中在李碧華小說和徐克電影中的青蛇如何展開她與白蛇、許仙和法海之間的情愛關係，從而顛覆這個神話傳奇裏女性的主體性和性別的身份。[44] 同樣地，法海的改造也是十分值得討論的。在徐克的版本，法海被重塑成一個失敗的守護者，無法堅守他所深信的人類中心主義和道德世界，他嚴格的秩序感開始在縫隙中瓦解，就像倒下來的雷峰塔一樣。法海努力地在充滿罪惡的人類世界維持他的正義感，嚴守非人類、妖怪和人類的界限。然而，他的正義感受到青蛇的挑戰，他的信念與慾望產生了衝突，因為他無法證明自己能夠完全擺脫性慾和誘惑。法海恥於接受自己的失敗和動搖，於是把那份沮喪感遷於許仙。法海嘗試通過從白蛇和青蛇的「魔掌」中「拯救」（或也可以說是綁架）許仙，來贖回自己。法海迫使許仙在佛寺冥想和自我反省，猶如文化大革命時期的勞動改造營，希望藉此洗淨他的慾望和含混的人妖觀念。

在電影版本中，徐克將《白蛇傳》高潮的水鬥情節製造出更令人目眩的場景，把洪水塑造成人類的暴力和死亡。《青蛇》的主要視覺意象為水，象徵着「不斷變化的生命本質」。[45] 通過奇幻、情色、夢幻和暴力的電影片段，這部電影探索了水的神話力量和人類中心主義。當法海退修冥想時，水面是平靜的。當法海在雨中目睹半裸的母親在樹下生下兒子，以及青蛇在湖中誘惑他時，水變成了轉變的、充滿活力和性慾的媒介。在法海與蛇妖最後的對峙中，巨大的洪水被創造出來。白蛇威脅法海，要他把丈夫還給自己，否則將破壞金山寺和殺光裏面所有的和尚。為了保護姐姐，青蛇召喚洪水，加入戰鬥。於是，法海利用他的法力把金山寺搬到洪水之上，但這樣的舉動卻令到這場凶猛的洪水湧入附近的村莊，把附近的村民

44 可參見 Alvin Ka Hin Wong, "Transgenderism as a Heuristic Device: Transnational Adaptations of the *Legend of the White Snake*," in *Transgender China*, ed. Howard Chiang (New York: Palgrave Macmillan, 2012), pp. 127-158.

45 Morton, *The Cinema of Tsui Hark*, p. 105.

淹死。理論上，憑藉法海和蛇妖的法力，他們能夠防止這場超級（或非人類）力量所造成的災難。可是，他們沉迷於戰鬥，以至當他們意識到嚴重的錯誤時，他們再也無法抑止不斷上升的洪流。電影以自以為是的法海作為開始和結局，他絕對化的道德信仰帶來了絕對的暴力和破壞。這樣看來，作為一個道德探索的分水嶺，《青蛇》對於徐克電影創作意義是影響深遠的。在此之前的徐克電影，道德觀過於二元對立，黑白分明，造成了灰色地帶的消失，最終導致了人物塑造的樣板化。而《青蛇》中的蛇妖體現着屬於「人」的美好情操與倫理。尤其是當法海，這一自詡為正義和道德守護者，意識到正是因為自己的偏執與冷漠，才造成水漫金山寺的悲劇——這一反思，足以彰顯出徐克對於法海這一人物形象塑造的靈活性，也包含着導演對於人性和道德衝突的進一步內省。[46]

當被問及如何將法海重新演繹為一個困惑的角色時，徐克說：「這個高僧角色反映了具有這種意識和思維的人（亦即「人類認為自己是具有智慧的生物」），這些人就像我們的政府官員一樣，固步自封在自己的世界。這個角色就像宗教世界中各類型的精神領袖。」[47] 徐克接受訪問時似乎十分謹慎，沒有提及「政治領袖」的字眼。這部電影最後的洪水場景，以及其中世界所遭受到的破壞，不僅展示了徐克精湛的電影技術，也是一種隱含的政治評論。如果卡爾・榮格（Carl Jung）將洪水解讀為對生靈塗炭的戰爭的無意識預警，那麼徐克的洪水災難可被視為對毛澤東時代所留下的壓抑與焦慮的回顧。正如李琪所述，《白蛇傳》有「許多清理過的新版本」，例如青蛇歸來，並在佛祖的幫助下擊敗法海。這個美好的結局印證了邪不能勝正，以及底層人民最終會戰勝腐敗的封建社會。[48] 從這個

46　洛楓：《世紀末城市》，頁 22。

47　Morton, *The Cinema of Tsui Hark*, p. 110.

48　Lee, "The Legend of the White Snake," p. 252.

意義上來說，香港的現代改編版本與《白蛇傳》神話原先的道德世界更為貼近。通過描繪多情、善良和具人性化的蛇妖和其他弱小的生物，創造出一個使人着迷的蛇妖傳奇。這個故事反映了人類物種高於其他物種這種信念其實是危機四伏，並促使我們重新理解人與非之間的關係界限。其中，蛇女修煉成人，為愛展開鬥爭，表達了她們希望成為人類的慾望和渴望，進而揭示了人類本質上的缺憾。

（四）結語

　　李歐梵曾經將「魑魅魍魎」歸結為中國文化傳統的六個面向之一。周建渝在與之對談的時候，更是進一步指出，對「鬼」和「神」的想像自上古時期的故事集《山海經》，到西周的《易經》和《詩經》處處可見。「人們尊天事鬼，前提就是因為人們相信鬼是存在的，而且人類社會和鬼的世界是可以溝通的」。[49] 在中國古典小說史上，自魏晉六朝的「冥報小說」和志怪故事到唐傳奇，從宋元戲曲話本再到明清神魔鬼怪小說，這種「靈異」的敍述「藉由對幻魅、奇詭的渲染，構成中國文學重要的敍事向度，乃至是一種詩學傳統」。然而，在中國大陸，以「科學」、「民主」為旗幟的五四運動和建國後「驅妖趕鬼」的文化政策，使得妖魔的形象一直在近代文學的書寫中飽受壓抑和鉗制。直至八九十年代，以蘇童、葉兆言、莫言、賈平凹、閻連科、韓少功為代表的尋根文學和先鋒文學，才重新開啟了漢語文學寫作中的「返魅招魂」的敍事，鬼氣妖氣並重，橫跨人身和靈界，重回中國民間的志怪傳統。[50] 在妖魔鬼怪被中國大陸所摒棄的時代，殖民香港為離散在家國之外的孤魂野鬼重新招魂，成為了一個「人鬼雜處」之聖地。無論是冷戰時期銀幕內外的鬼片還是前世幽靈重返香港的小

49　李歐梵：《中國文化傳統的六個面向》（香港：香港中文大學出版社，2016），頁 235。

50　馬兵：〈古代指異敍事與當代文學〉，《文匯報》，2014 年 6 月 25 日，http://www.chinawriter.com.cn/bk/2014-06-25/76636.html。訪問瀏覽 2020 年 3 月 11 日。

說創作，香港不僅是「鬼魂飄蕩的舞台，還往往是逝去的幽靈不熄的旺盛生命力（libido）的延伸」。[51] 李碧華的《青蛇》改編之所以曖昧且具有無限闡釋的空間，就在於它以妖的情慾來反思人的政治，以香港邊緣的身份來重讀中國的民間神話。當李碧華筆下的小青和白素貞來到香港，她們的解放像是一場離開大陸的逃難。正如半個世紀後南下的文人，香港既是他們得以政治庇護（同時指涉不受關於文革書寫的政治審查）的「家」，而他們自身卻同時也是這個城市的異鄉人，北望神州，念茲在茲。

51　陳麗芬：〈幽靈人間‧鬼味香港〉，載王德威、陳平原、陳國球編：《香港：都市想像與文化記憶》（北京：北京大學出版社，2015），頁 247－249。

第
三
部

3

亂世浮華
表象與真實

 「中聯」的使命與迷思

　　本文以中聯電影企業有限公司（1952－1967）的三部改編自現代中國文學作品和西方文學經典的電影為研究對象，探討早期粵語銀幕跨文化改編的現象。進而以論述承傳自五四以降的左翼精英心態是如何在五十和六十年代的香港得以延續。中聯的電影理想實踐主要體現在於冷戰和殖民地香港的背景下，銀幕文化的跨時空的包容性。本文檢視中聯電影如何在吸納中西方文化經典，調和傳統五四的政治理想的同時，又包容自民國以降，「鴛鴦蝴蝶派」的通俗言情趣味。以男女私情表徵家國人生困境，以類近「通俗劇」的電影敘事凸顯個人是如何在情感和思想上遭受固有的社會和歷史的制約，而變得孤獨無援。中聯挪移並轉化中西文化資源，企圖提升粵語方言電影的文化地位。本文希望對其作出的成就和妥協作出初步的探索。

　　戰後的香港百廢待興，電影業卻一枝獨秀。單單是在五十年代，粵語片的產量幾達一千五百多部。但是，當中不乏混水摸魚和粗製濫造的作品，或神怪荒誕有餘而藝術與社會批判意識盡付闕如的創作，引人詬病。眼看着粵語片面臨危機，一眾影人（如吳楚帆、白燕、盧敦、張活游、黃曼梨等二十一位創辦人）成立了中聯電影，抗拒濫拍，並以自己的片酬作投資，不惜工本來製作心目中優秀的作品。這種集體性創作和合作社營運模式，甚具當年「左派」的理想主義色彩（期間三大左派電影公司長城、鳳凰、新聯前後成立）。但中聯在堅持製作有益世道人心的作品之餘，仍舊不忘走通俗和平民化的路線，進行多元化的嘗試，以求切合本土粵語觀眾的脾胃，啓迪民心。在其少量生產的四十四部影片中，超過一半以上是改編中國古典文學、戲曲和西方文學作品（英、美、俄、意大利）。冷戰氛圍下的英殖香港，在電影文化翻譯的過程中，粵語方言電影的「本土」

身份如何與中國五四以至西方經典的敘事傳統和好萊塢的通俗故事成功融合，以至跨越各自的界限？本文研究的三個文本包括《天長地久》（1955，改編自美國德萊瑟《嘉麗妹妹》）、《春殘夢斷》（1955，改編俄國托爾斯泰《安娜卡列尼娜》）和《寒夜》（1955，改編巴金的同名小説）。

二十世紀初，電影一躍成為突出的敘事媒介。此後，電影工作者一直從文學作品吸取養料，改編之作從嚴肅文學以至通俗小説，應有盡有。例如早期好萊塢的製片人誠心誠意將莎士比亞的戲劇搬上銀幕，這潮流從默片時代一直延續至有聲片的出現。他們相信莎劇電影可以吸引足夠的中產階級觀眾，因此值得改編。電影人也希望藉吸納莎劇及其他文學經典，提高電影藝術的聲望，可為電影工業累積真正的文化資本。因為自上世紀二十年代末，電影業便不斷受各方電檢制度的懷疑與衛道之士的嚴厲譴責。[1] 文學與電影在好萊塢唇齒相依，在片廠制度的全盛時期，兩者關係至為密切。當時，按現代福特主義生產方式建構的片廠組織，加上先進的視覺科技，讓好萊塢大亨對文學作品甚為渴求。編劇收入對當時歐美文學作家而言是頗為可觀的，這使得他們一時趨之若鶩，紛紛踏入了影視創作的行列 —— 例如費茲傑羅（Francis Scott Key Fitzgerald）、帕素斯（John Dos Passos）、福克納（William Cuthbert Faulkner）、奧尼爾（Eugene O'Neill）等文學家和劇作家 —— 儘管電影編劇不一定能為他們在藝術上獲得名氣和滿足。由此可見，文學和電影媒介互相滲透，已成了現代電影的一個特徵。

（一）電影改編的忠貞與背叛：中西方文學名著與粵語片

電影與文學儘管在生產製作的工業上緊密合作，卻無法確保這兩種不同的表達方式能水乳交融。雖然後現代學術思潮早已指出，電影在挪用

1 Michael Anderegg, "Welles/Shakespeare/Film: An Overview," pp. 154-171.

其他文本時，是無法避免使原文本被誤讀、被轉化甚至被顛覆。但文學巨著一旦被搬上銀幕，無論是對製作人還是對評論界來說，就會潛意識地固守「忠於原著」（fidelity）的宗旨。這種原罪般的困境，是因為既定的電影改編觀念往往標舉文學經典之價值，把電影視為模仿文學傑作的工具。文學改編的影片常被視為遲來的次等文化產品，永遠無法與「原著」的形式與藝術意圖匹敵。許多著名作家持着語言凌駕影像，前者高於後者的偏見，其中包括女作家瑪格麗特·米契爾和維珍尼亞·吳爾芙（Virginia Woolf）。她們皆認為，電影改編定會把原著糟蹋得不成樣子。諷刺的是，吳爾芙的生平和作品均被導演史提芬戴德利（Stephen Daldry）於2002 年，拍成了後現代電影《此時·此刻》（*The Hours*）。

或許正是如此，一些傑出的電影導演會故意迴避改編文學名著，以突出自身的藝術才華。杜魯福（Truffaut）曾訪問希治閣（Hitchcock），事後憶述這位懸念驚悚大師的名言，說他絕不會考慮改編如《罪與罰》（*Crime and Punishment*）這類文學巨著，一是杜斯妥耶夫斯基（Dosto-evsky）小說文字的精準，很難再以令人滿意的電影語言來表達；二是希治閣認為劇情片更像短篇故事而非長篇小說。[2] 導演李安似乎也是希治閣的追隨者，改編文學作品的手法跟希翁如出一轍，寧可用短篇小說拍成《斷背山》（*Brokeback Mountain*, 2005）或把張愛玲寫得不算成功的《色戒》搬上銀幕。正因為短篇故事的「不完美」，讓導演有更多想像和創作的空間，去轉化或顛覆原著，表達自己的視野和風格。因此，當李安向文學尋求拍片靈感時，我們不會期望他選擇一部西方的經典傑作，如杜斯妥耶夫斯基或托爾斯泰的小說，或任何一部膾炙人口的中國名著，如《紅樓夢》。

因此，從當代多媒體與多元文化的角度出發，我們得以重新考量在五十年代中期中聯的電影文學改編，進而反思電影如何重現經典的文學作品及其中的得與失。中聯的三部電影：《孤星血淚》（1955，改編自狄更斯

2　　參見 James Naremore, "Introduction: Film and the Reign of Adaptation" in *Film Adaptation*, ed. James Naremore (New Brunswick, N.J.: Rutgers University Press, 2000), pp. 1-19.

〔Dickens〕的《遠大前程》〔*Great Expectations*〕）、《春殘夢斷》和《天長地久》，都是改編自十九世紀的西方名著。當然，西方名著改編只佔中聯出品的一小部分，還有多部影片取材於其他文學作品，包括改編自俄國戲劇家奧斯特洛夫斯基（Ostrovsky）同名劇作的《大雷雨》（*The Thunderstorm*, 1954）、通俗中國戲曲和本地小説、五四時期的文學經典（如巴金的《激流三部曲》）、連載小説、天空小説和柯南道爾（Conan Doyle）偵探小説等。[3]

可以推想，中聯在發展初期極需要引人入勝、文筆出色的電影劇本。中聯在改編文學作品時，會因應觀眾口味和普及程度，考慮市場需要，調整改編策略，務求雅俗兼顧。在 1954 年至 1955 年這短短兩年之間，中聯改編西方文學經典數目不多卻悉力以赴。此舉既發人深思，又令人疑惑：為什麼在此特定的時期，一間中國電影公司會偏好拍攝某些（國外）經典小説，而非其他作品？其後又是什麼阻撓了這群導演繼續涉足外國文學名著之林？把西方經典重新演繹為本地化的中國故事，面向五十年代香港殖民地大多數的粵語觀眾，到底有什麼策略上的考慮，要冒怎樣的（市場）風險？

由於缺乏詳盡的記錄，關於這些電影改編的製作、編劇過程和觀眾反應的情況，我們只能憑一些零星證據，推測其中某些因素與文化潮流。論者常指出中聯成立的使命，是製作有藝術價值的粵語片：

> 一群志同道合者，有感於當前影壇瀰漫着歪風邪氣，瀕臨絕境，於是奔走呼籲，倡議自覺和革新，以祈挽狂瀾於既倒。經過幾度磋商，認為有必要集合力量，組織屬於自己的機構，以求能主宰自己的藝術意向。[4]

3　中聯改編外國文學和電影名著共六部，而改編中國古典文學名著和戲曲作品有十九部。統計見周承人：〈光榮與粵語片同在 —— 吳楚帆與「中聯」〉，載藍天雲編：《我為人人：中聯的時代印記》（香港：香港電影資料館，2011），頁 33。

4　史文：〈中聯影業公司〉，載林年同編：《五十年代粵語電影回顧展（第二屆香港國際電影節特刊）》（香港：市政局，1978），頁 48。

為了革新粵語片，追求藝術自主，中聯嘗試改編西方文學名著，因為
這些名著具備改編為優秀劇本的潛質。影評人端木杰評論《春殘夢斷》説：

> 本來，我們很清楚粵語片攝製的困難，常常規限於經濟及各方面
> 的條件，所以，我們對粵語片的要求也並不存着最高的希望及過
> 分的苛求，只要不「開倒車」，不「拆爛污」，循着正確的電影藝
> 術的道路走，我們便感心滿意足了。我們常用嚴厲的詞句去批評
> 粵語片，無非是希望粵語片醒覺起來，不要朝着沉淪滅亡的道路
> 走，而是希望他朝着健康的正確大道走，這部《春殘夢斷》並沒
> 有使我們失望。[5]

所謂的「歪風邪氣」，概指在五十年代的香港電影界充斥着神怪迷信
和胡鬧荒誕，以純粹娛樂大眾和賺快錢為目的的電影製作。因此，當時許
多製作人也就一窩蜂地投入電影市場以謀利。[6] 事實上，粵語有聲電影自
三十年代開始，就已蒙上「粗製濫造」的污名（其中涉及複雜的文化政治
的博弈，此處不贅）。在五十至六十年代，粵語片在海外（尤其是東南亞）
預售發行權（粵語即所謂「買片花」）已成慣例，粵語片的製作進入高峰，
本地影業以高速度拍攝低成本影片，其大多製作粗糙簡陋。根據影人黃曼
梨（1913－1998）回憶，「1950年粵語片異軍突起，每年出產影片達300
部之多，由於外埠市場的需求量很大，賣埠價錢很高，不少獨立公司就
在這年紛紛組成，大量拍攝粵語片。」[7] 1951年粵語片出產也高達二百至
三百部之多，黃自己同年演出的就有二十一部。

吳楚帆（1911－1993）不單是粵語電影的大明星，同時一直是改革粵
語片的舉旗手，中聯的創辦人。在《中聯畫報》的創刊詞，他解釋中聯成

5 端木杰：〈評《春殘夢斷》〉，《星島晚報》，1955年12月3日。

6 對中聯成立背景的簡結分析，見廖志強：《一個時代的光輝：「中聯」評論及資料集》（香港：
 天地圖書有限公司，2001），頁13－28。

7 黃曼梨：〈黃曼梨自傳（節錄）〉，載藍天雲編：《我為人人：中聯的時代印記》，頁181。

立跟當前粵語片市場的生態關係：

> 「中聯」成立於 1952 年 11 月，那個時期，粵語影片非常蓬勃，在產量上，可以說是戰後的黃金時代，年產 300 部以上，但是，儘管產量驚人，如果任其發展下去，則崩潰的危機，必然接踵而來，因為由於產量增加並不正常，供銷不平衡，相對的形成了市場的困難，就只好力求製作成本的減低，必然影響到產品質量上的粗糙和簡陋，因而就不能滿足一向對我們粵語片熱誠愛護與殷切期望的觀眾們的要求，於是營業上就必然遭遇困難了。[8]

顯然，中聯嘗試把西方文學搬上銀幕，跟本地人對文化體面的觀念有關。在這環境下，中聯借用外國文學的高尚格調，在市場上逆流而上。現在問題並非本地改編應否忠於外國原著，而是其改編能否適應本地情況，以及如何因應粵語片觀眾的口味和感情，以抗衡市場壓力。拍攝之時，改編之作如何適應當時的社會文化氣候？當文本從一個歷史環境跨進另一個歷史環境，其間的得與失又是什麼？

（二）抒情的影像越界：從《安娜卡列尼娜》到《春殘夢斷》

以李晨風（1909－1985）的《春殘夢斷》為例，一個關於跨文化和跨媒體電影改編上的有趣現象就此誕生，即中聯的電影改編是十分自由且隨意地改動托爾斯泰原著的。不難看出，這部改編之作更接近另外兩部類似的西方電影：一部是朱利安・杜威維爾（Julien Duvivier）的《安娜卡列尼娜》（1948，英國製作，慧雲李〔Vivien Leigh〕主演）；另一部是早期

8　吳楚帆：〈吳楚帆的中聯抱負〉，原載《中聯畫報》，第 1 期（1955 年 9 月）；後載藍天雲編：《我為人人：中聯的時代印記》，頁 170；有關吳楚帆與中聯，另見周承人：〈光榮與粵語片同在〉，頁 26－35。

由美高梅公司出品，克拉倫・斯布朗（Clarence Brown）執導的同名有聲片（1935，由傳奇女星嘉寶〔Greta Garbo〕主演，她曾演過兩次安娜的角色，之前一次是 1927 年的同名默片）。據說，李晨風「常常去看外國電影，帶着攝影機去，把鏡頭一個一個的拍下來，帶回家裏去研究、分析。研究人家的分場、調度、鏡頭運動、鏡位等等」。[9] 他很可能看過《安娜卡列尼娜》的電影 —— 在他構思改編時，其腦海裏的，很可能就是杜威維爾的版本。因此，他也許拿這濃縮的電影版，即一個二手的西方文學電影改編作品作為「原著」，而非直接「模仿」托氏原著。的確，《春殘夢斷》的片頭字幕並沒提到托氏的小說，正如中聯這段時期的其他改編電影也沒提到原著（那時翻拍外國電影和改編外國文學，並沒有版權問題）。

　　不過，將西方經典自由地移植到中國的銀幕上，自有觀眾期望背後的社會文化基礎。我們可假定五十年代的香港很少有中國人讀過托氏原著的英文或中文譯本。一般觀眾進入戲院時，心中根本無所謂「原著」作品可資比較。文本忠實與否不成問題，因為粵語片的版本無需特別忠於原著小說（好萊塢改編的《亂世佳人》則是另一回事，製片人大衛塞茨尼克〔David O. Selznick〕強調影片必須要忠於文學作品本身，因為他知道有很多人看過瑪格麗特・米切爾的原著）。[10] 若要説這個電影改編旨在教育本地觀眾認識文學經典，特別是外國文化的偉大傑作，這種因循論調似乎站不住腳。要是這種以電影為啓蒙的説法未能令人信服，那在粵語片中用上托爾斯泰的故事，有什麼特別目的？

　　影評人不難發現這部粵語片與原著最大的分別。托爾斯泰把安娜卡列尼娜描寫成一個十九世紀俄國貴族階層的肆無忌憚的女人，她敢於追求浪漫愛情，大膽尋找性慾享樂，最終被社會遺棄，落得名譽掃地。不過，《春殘夢斷》中的潘安娜（白燕飾）則在感情上較為克制，也更拘守禮法，

9　　顧耳（古蒼梧）:〈李晨風〉，載林年同編:《五十年代粵語電影回顧展（第二屆香港國際電影節特刊）》，頁 65。

10　　Naremore, "Introduction," p. 12.

不斷拒絕兒時好友王基樹（張活游飾）向她的熱烈求愛。有影評人指出女主角安娜的性格改動是必要的，因為一個破格的女子「不能被保守的觀眾接受」。[11] 但是這麼明顯的主題對比，很難用來解釋李晨風把影片拍成女性故事的藝術目的。

我認為導演的意圖是想利用電影這種新媒介，將這對戀人的精神折磨和情感波折寫得更加有血有肉。就此而論，王瑞祺的見解獨到，他指出了影片的抒情主旋律和浪漫趨向，而對影片的整體表演則有所保留。他說：

> 《春殘夢斷》是個很不平均的作品。簡單的說，李晨風原來的意圖，是要以同一的音樂母題（是誰的浪漫主義交響曲？）來強調（或昇華）潘安娜、王基樹這對不能結合的戀人之痛苦，然而電影的失手之處，是它毫不自制的煽情手段，把馬師曾極力寫成一個有虐待狂的殘酷丈夫，而白燕、張活游的角色則淪為涕淚滂沱的工具——太慷慨的眼淚不一定會壞事，太容易的眼淚卻通常弄巧反拙，更何況是懦夫的眼淚？在這裏，電影即使有白燕這樣出色的女演員：一個深諳排演（orchestrer）眼淚奧秘的藝術家也變得無能為力。[12]

王的評語相當公正。但且容我先指出影片值得一讚的電影手法，再回頭作出批評。我在觀看《春殘夢斷》時，心中想到的倒不是托氏的小說，而是好萊塢風格的「家庭通俗劇」（family melodrama）和「女性電影」（woman's film），特別是杜格拉斯‧薛克（Douglas Sirk）的《地老天荒不了情》（*Magnificent Obsession*, 1954）、《春閨情愁》（*All That Heaven Allows*, 1955）、《苦雨戀春風》（*Written on the Wind*, 1956）和《春風秋雨》（*Imitation of Life*, 1959）等。這種聯想，若以學術用語來表

11　藍天雲：〈破格的女子——李晨風早期電影閱讀筆記〉，載黃愛玲編著：《李晨風——評論‧導演筆記》（香港，香港電影資料館，2004），頁 90。

12　王瑞祺：〈乏善足陳的人之苦淚——管窺李晨風電影〉，載黃愛玲編著：《李晨風——評論‧導演筆記》，頁 94。

達，可謂是「文本互涉」（Intertextuality）。「家庭通俗劇」風行於五十年代的好萊塢，以探索女性的慾望及其困境為核心主題。片中的女性多是已婚之婦，育有孩子，不單受社會環境的制約，還受生活物質條件的擺佈，無計可施。這些已婚婦人在外遇到意中人，不惜紅杏出牆，但有些最終還是會因道德約束而捨棄婚外情（不必因為有中國式封建家庭或專制丈夫）。在薛克那樣的好導演手上，催淚煽情片（tearjerkers）可以昇華為洗練的電影佳作，具有細膩的場面調度和精緻的畫面構圖。

平心而論，我們不該因為要突出《春殘夢斷》女主角的主觀視角和痛苦心靈而忽略了李晨風的影像實驗。我留意到安娜睡房的「窗框」佈置，這是一個極好的電影手法和鏡像隱喻，刻畫出「閨中少婦」（woman in the boudoir）的無奈境況：室內的框框和窗戶構成不近人情的障礙，令她與外界隔絕。第一場「窗旁戲」是女主角注目凝視屋外的情人，這與《春閨情愁》的一個鏡頭形成了無意間的呼應：珍惠曼（Jane Wyman）飾演的女主角，困在房子內，依靠着冰冷的窗格子。作為深情凝望和愁情深鎖的有力比喻，這樣的「窗旁戲」在《春殘夢斷》出現了三次。不過，在最後一次，主體的位置倒轉了。站在街角的變成了安娜，她被丈夫逐出家庭，永遠不許回來。她回望房中的女兒 —— 這是一個不祥之兆 —— 暗示着她的小女兒或許將要成為另一個被囚禁的女性受害者。這個哀麗的場面調度，也許是一次傾注感情的肆意發洩，也是另一個催人熱淚的時刻。我懷疑戲院的觀眾看到這對母女骨肉分離，還能否忍着眼淚（要是先前潘安娜和王基樹那一情人的分手不能感動觀眾的話）。面對這樣深情的表演，也不是每個影評人都會責難這種毫不克制的傷感，或說它不過是慾望的昇華，亦不為過。

電影營造的抒情效果，來自主觀鏡頭的運用，將觀眾視線跟女主角的觀點合而為一。李晨風在他的筆記裏強調採用了角色的主觀感覺，可「使觀眾走入戲劇境界中，彷彿參觀了劇中的境地」。[13] 影機位置和鏡頭運動的

13　李晨風：〈談《春》與《春殘夢斷》〉，載黃愛玲編：《李晨風 —— 評論・導演筆記》，頁133。

主觀技巧，用在片中各個場合，以表現女主角個人的看法和感受。影片剛開場，就是安娜憂心忡忡的臉部特寫，她躺在船上思索自己不幸的婚姻。旁白是她親戚讀信的聲音，讓觀眾知道她的處境。然後是從安娜的視線看海的主觀鏡頭，使觀眾更意識到她心中暗藏的波濤起伏。安娜搭船從香港返回澳門老家，大致呼應了杜威維爾片中開場一幕：安娜卡列尼娜在莫斯科火車站邂逅年輕軍官佛倫斯基（Vronsky），因而燃起愛情的烈火。在《春殘夢斷》中，安娜的主觀回憶是由一幅與兒時玩伴王基樹的合照，而勾起和青梅竹馬一起度過的美好歲月開始的。這部粵語片和托氏原著及其在西方電影改編的最大共同點，在於賽馬這一場戲。在原著小說中，佛倫斯基賽馬及墮馬的情節是一個關鍵時刻，讓安娜丈夫得悉妻子的婚外情。而在李晨風的改編，賽馬這一場戲則變成了安娜主觀視角（通過她從望遠鏡觀看王基樹比賽一段）和情感宣洩的私人時刻，我們看着她大膽取過丈夫手中的望遠鏡，目不轉睛地看着情人騎馬和墮馬的情景。

討論過影片的精彩導技是如何傳達出女性的感受和愛情，我們仍要追問：影片作為文學經典的改編，能否做到吸引本地觀眾，又為何它能做到？李晨風的導演筆記，談到《春》（1953，改編巴金同名小説）與《春殘夢斷》時寫道：

選擇故事的標準：
題材素材有無吸引力：　1. 上級觀眾說好（導演技術）
　　　　　　　　　　　　2. 下級觀眾感動（編劇技術）
主題是否偉大：　　　　偉大的感情勝過偉大的道理。[14]

導演無疑希望這部改編作品能受上、中產觀眾的歡迎。他雖盡力通過場面調度和影機運動來提升影片的藝術性以滿足上級觀眾，但也不得不承認《春殘夢斷》的票房失利。換言之，影片未能令「下級觀眾感動」。為

14　李晨風：〈談《春》與《春殘夢斷》〉，頁132。

何刻畫一對戀人的痛苦戀情的電影，不能在本地觀眾心中引起感情共鳴？是否單純因為改編文學經典的電影註定是香港的票房「毒藥」？或者，五十年代的香港社會還沒有大批成熟的中產階級觀眾，去欣賞一部風格優雅、悲喜交集的浪漫而具批判性的電影？李晨風檢討影片何以失敗，說主要是因為片子所描寫的愛情：「基樹哭安娜之愛有違舊道德之處，強作同情，觀眾不能接受，因而種種痛苦，觀眾不同意，此外無別了。」[15] 有趣的是，導演本身是企圖迴避中國傳統道德觀念，嘗試在改編的影片中傳達一種「高尚」（noble）的感情，試圖在一些偉大的西方傑作中尋找理想崇高的人間情愛，而托爾斯泰描寫俄國貴族的小說也許讓他以為可從中尋獲。這種高尚的感情是什麼？有何形態？它和激情與慾望有何分別？我認為電影確實難以達到導演的野心，同時可能有點曲高和寡，遂未能討好五十年代的粵語片觀眾。

我不打算指責影片過分誇張了一對戀人的痛苦抑鬱，反而認為影片之所以不能吸引觀眾，在於其講故事的抒情技巧發揮不足。影片除了有華麗服裝、豪華佈景和室內裝飾，也有趨時舞會等噱頭，卻未能充分展現戀人之間的關係，特別是無法向觀眾交代為什麼男女雙方會如此癡迷於對方。安娜和基樹兩人無論是會面或交談，似乎都沒有感情根據的，在感覺上一點也不「浪漫」。故事鋪排絲毫沒有探索這對戀人陷入激情而不能自拔的複雜心理。無論是對於嚴肅的觀眾還是通俗心態的觀者，男主角不斷生硬地向女方重申他的愛如何無私，以顯出自己人品如何「高尚」，這實在很難引起共鳴。影片的開放結局似乎要傳達出一個「進步」（progressive）信息：安娜沿着海邊踏步而去，似乎要尋獲新生，而非像托翁筆下的女主角以自殺收場。但安娜太含糊疑慮，讓觀眾看得不是味兒。相反，一旦導演回到大家耳熟能詳的封建家庭（源自巴金小說和五四的題旨），他對專制丈夫的刻畫反而令人印象深刻（由名伶馬師曾飾演的丈夫，一派威嚴，

15　李晨風：〈從《春》到《發達之人》的總檢討〉，載黃愛玲編：《李晨風 —— 評論・導演筆記》，頁133。

充滿明星風采。當年許多電影評論皆讚賞馬師曾演技，卻掌握不到影片描寫的感情主線）。另外，影片在農村的一條副線，寫潘美娜和李文（梅綺、李清飾）這對平凡戀人的關係，倒令人滿意，也隱約呼應了托氏原著中列文和姬蒂所過的農村生活。

簡言之，粵語片的改編問題，不僅在於本地觀眾是否接受，還得看有沒有能力越過不同類型的界限，把富裕階級的迷人生活與目空一切的情感，一同搬上銀幕。

（三）時不予我：《天長地久》得力於《嘉麗妹妹》

李鐵（1913－1996）的《天長地久》是另一部較少得到關注的電影，尤其是探討它與其師法的好萊塢電影之間的關係。影評人甚少注意到，李鐵該片的主要戲劇結構實際上是借鑑了威廉韋勒（William Wyler）執導的《嘉麗妹妹》（*Carrie*, 1952）。但他在角色處理、人物關係和情感表達各方面都有大幅改動，以適應本地觀眾口味。同樣，韋勒這部外國片為中國導演提供了一個「濃縮」了的《嘉麗妹妹》的電影版本，讓他們可以因地制宜，作出改動。李鐵的改編所根據，很可能是至今唯一一部好萊塢電影的改編，來重現德萊瑟的原著。

電影《嘉麗妹妹》的背景是十九世紀九十年代的美國。珍妮花・鍾斯（Jennifer Jones）飾演小鎮少女嘉麗，去芝加哥闖生活，希望能出人頭地，遇到了羅蘭士・奧利花（Laurence Olivier）飾演的、溫文爾雅且比她年長許多的喬治・赫斯活（George Hurstwood），兩人其後互生情愫。赫斯活是有婦之夫，在一家高級餐廳擔任經理。他的婚姻生活極不如意，因深受嘉麗的吸引而向她展開追求，最後一同私奔到紐約。電影劇情漸次推進，他在紐約逐漸日暮途窮，從一個有教養的中產階級淪落為街頭乞討的底層人物，而嘉麗卻在百老匯的歌舞團覓得一角，日漸上位，最後更成了歌舞明星。

　　在李鐵的電影版中，吳楚帆飾演的陳世華在岳父擁有的酒店任職經理。他出身於一個境況堪憐的家庭，遵照父親遺命，娶了富有太太，並依靠岳父的酒店生意維生，以養活寄人籬下的貧困母親和妹妹。男主角一片孝心，為人不失敦厚，但個人婚姻生活極不如意。對此，粵語片大大淡化了原著男主角性格裏可鄙的一面：在德萊瑟筆下，男主角是因貪戀女的美色而發動追求，從而踏上身敗名裂之路。女主角嘉麗在粵語片中名叫梅嘉麗，是一位從中國內地的農村來到香港打工的女子。鄉下女出城尋找愛情、追求成就，這一主題無論是西方寫實文學或在描寫中國現代化發展的故事中都可見到。開場時，鄉下姑娘在豪華酒店邂逅男主角一幕與韋勒影片的開場相似。不過李鐵的改編有自己的跌宕起伏。他把女主角塑造得謙卑樸素，具備女性的賢良淑德。當一對戀人逃到澳門，想重過新生活，卻遭遇連番挫折不幸。梅嘉麗決定離開陳世華，以免成為他的負累，也不想讓他感到罪咎。她獨力掙扎求存，終於成為粵劇紅伶（劇終時紅線女可謂演回自己身份），而男的卻繼續遭厄運打擊，淪為貧病孤苦的流浪漢。

　　為什麼中聯於 1955 年會對《嘉麗妹妹》有興趣？根據黃淑嫻的研究，《嘉麗妹妹》最早在 1945 年就有中文譯本，由重慶建國書店出版。1949年後，內地共翻譯了德萊瑟十二部著作。德萊瑟的作品在新中國成立之後得以風行，這與作家晚年同情共產主義有着密切關係。而《嘉麗妹妹》本身也確實暗含着對美國資本主義的鞭撻，故此小說能引起中聯等左傾粵語影人的關注。[16] 除了意識形態的因素之外，我嘗試提出另一些假設。德萊瑟的原著以世紀末的芝加哥為背景。當時芝加哥正是新興大都會，也是美國資本主義的都市化身。嘉麗從小鎮女孩搖身一變而為百老匯紅伶，可謂圓了「美國夢」。女主角的轉變，暗喻了一個關於美國現代的「轉型」時期。在世紀之交，美國的社會風俗和科學技術急速更迭變化，往昔的傳統浪漫和農村的人際關係，都被金錢掛帥和機器至上的赤裸現實取而代之

16　黃淑嫻：〈個人的缺陷，個人的抉擇〉，載藍天雲編：《我為人人：中聯的時代印記》，頁 127。

（在韋勒的影片，嘉麗先是在一間鞋廠工作，但給縫紉機弄傷手指而致失業）。小説情節描寫男主角因為執著於過去而陷入絕望，潦倒墮落；而女主角則平步青雲，從工人階級爬上了社會高位，因為她做人總是向前看，懂得把握眼前機會。這部作品不像一般的傷感小説，並不會對肉慾或邪惡妄加懲罰。因為當一個社會環境有利於實現一個人的慾望和野心時，這些所謂缺點也可帶來好處。因此，這部小説及其電影改編，引進了時間和進步的概念，寫出處於社會某個階層的人有機會向上或向下流動的變化。我以為時間之推移和人物處變的心態，正宜粵語片導演向西方文學取法，以刻畫發生於戰後香港的一段愛情悲劇。當時，香港本土華人社會正面臨快速工業化和資本主義發展，日益富裕。另一方面，五四文學和鴛鴦蝴蝶派小説的電影改編，又把觀眾帶回一個停滯不前的傳統中國，不見出路。就這意義而言，《天長地久》中的悲劇衝突可以解讀為現代都市人夾在中國家庭觀念與西方個人主義、傳統與現代、鄉村與城市的進退維谷之時，所要面對的宿命。

德萊瑟的「道德故事」（morality tale）強調了金錢對人生各方面的影響，暗示了人生無法一成不變的規律。赫斯活因為偷了老闆保險箱內的錢，與愛人私奔，從此墮落。德萊瑟將男主角的偷竊行為寫成一次「陰差陽錯」，非他自己所能控制。有一夜，赫斯活還在辦公室工作，勞累至極，正要關門離去，卻發現夾萬門打開了，裏面有幾千元。他點數之後，才萌生貪念，猶豫了好一會，心中盤算着應否把錢拿去。「他手中還拿着這筆錢，夾萬門卻突然關上。是他幹的嗎？只見他握着夾萬的把手，使勁的拉。真的關了。老天！這次他水洗不清了。」[17] 在德萊瑟的小説，一個鎖偶然的關閉，便改變了一個人的一生。赫斯活的無心之舉，令他生活走向下坡：因為曾經夾帶財物私逃，他已無法在社會上找到體面工作，一對私奔男女遂陷入貧困，終於迫使嘉麗離家自立。德萊瑟的處理揭示了人物

17　Lee Clark Mitchell, Introduction to *Sister Carrie* (Oxford: Oxford University Press, 1991), p. xxviii.

如何被命運決定，以致難於掌握自己的生活。在李鐵的電影改編中，偷竊一事則處理得更富戲劇性，而男主角的道德人格也更自主。陳世華把錢拿出夾萬門後，游移不定。他把錢放進信封，封了口，本想親手交還酒店老闆，也就是他岳父。但他與岳父見面後，因妹妹要被迫下嫁富家子以助岳父拉攏關係，而與岳父大吵起來。他感到被為富不仁者侮辱與壓迫，於是把心一橫，把錢拿去，希望在澳門重過新生。畢竟，他覺得問心無愧，因為他在酒店打工多年，被迫存下許多不能動用的錢，他這次等於是取回部分而已。

好萊塢和粵語片這兩部改編之作，都極力在銀幕上為嘉麗營造一個更浪漫更貞潔的形象。研究德萊瑟的學者指出，韋勒的嘉麗，既是個感性的情人，也是個馴良的妻子，這與原著小說大大不同。[18] 而在德萊瑟筆下，嘉麗是個只顧往上爬的無情女子，對家人或追求者都沒有感情牽掛（在小說和韋勒的電影，嘉麗在遇到赫斯活前曾當過一個推銷員的情婦）。自私自利、追求享樂，就是嘉麗得以平步青雲的法則。她從沒感到罪咎或懊悔，在小說中也難得後悔一次。韋勒鏡頭下的嘉麗則是浪漫而充滿母性，珍妮花‧鍾斯的演出更富於女性氣質和魅力。她全心愛着赫斯活，當赫斯活身心均處於貧困消沉的邊緣，她想盡辦法幫助他。韋勒甚至編造戲劇化的災難，為女主角的選擇找出理據：嘉麗懷孕卻不幸流產，遂決定離開赫斯活，希望他回去找兒子，滿以為他前妻的家會讓他過得更好。好萊塢眼中多情善感、寬容忍讓的嘉麗，很可能比德萊瑟筆下那自我中心的女主角，更能令粵語片改編者覺得合胃口。

《天長地久》採納了好萊塢改編版中大部分峰迴路轉的橋段，如女主角流產，以加強這對逃亡鴛鴦相依為命的情感和憂鬱不安的感受。李鐵把前後對照的兩場碼頭離別戲，賦予極為詩意的抒情調子。在第一場離別

18　Stephen C. Brennan, "Sister Carrie becomes Carrie," in *Nineteenth-Century American Fiction on Screen*, ed. R. Barton Palmer（New York: Cambridge University Press, 2007）, pp. 186-205.

中，陳世華決定離開原來的家庭往澳門，傷心的梅嘉麗前來送行。她懷着一片深情，終於忍不住跟這個已婚的心上人一起逃跑，儘管困難重重，前路茫茫（韋勒電影中與之平行的一幕是赫斯活心懷不軌，利用嘉麗的感情，說服她跟自己坐火車遠走高飛。粵語片則把這一幕變成互相映襯、充滿柔情的兩場戲）。第二場碼頭戲則可以算是反諷。陳世華想返回香港求兒子幫忙，因為兒子剛繼承了祖父的家產。梅嘉麗前來送別，決定離他而去，自謀出路。陳世華還依戀着往昔的好日子，而梅嘉麗則展望着未來的新生活。這關鍵的一場戲註定這對戀人從此分道揚鑣。

嘉麗的角色在《天長地久》中演變為貞潔女子與浪漫情人，但影片卻把紅線女的演技壓抑削弱，將她塑造為一個文靜優雅的女性。韋勒的影片充分鋪排了嘉麗對舞台表演的興趣，為她日後當上百老匯前途無量的明星埋下了伏筆。紅線女本身是粵劇名伶，但在片中顯然沒有充分發揮天賦（她只唱了一首插曲），而最後她踏上舞台生涯的安排，對不熟悉原著故事的觀眾來說，似乎突兀了一點。相信中聯或李鐵對故事中男主角的興趣比對女主角要大，電影旨在刻畫一個挫敗無用的知識分子、不合時宜的男人、淪落底層的流浪漢。

我們或可想見，韋勒影片中的男主角意志消沉，境遇一落千丈，正好給粵語片的改編者用作表現生不逢時的中國知識分子，如何充滿內疚，又如何受澳門和香港的殖民社會的深重壓迫。《天長地久》結尾時，飽受挫折的男主角流離漂泊，徘徊於一間破舊失修的客棧 —— 這可以說是赤裸寫實的關鍵一幕，反映了五十年代香港貧窮一面的境況。在美國戲院首次公映時，《嘉麗妹妹》中與之相應的給貧民租住的床位旅館和赫斯活淪為乞丐的一幕，卻被剪掉。因為電檢處唯恐這種赤貧的描寫，會讓人誤會美國人活得很糟糕。[19] 在《天長地久》片末，當一對戀人久別重逢，陳世華抬頭凝望着梅嘉麗艷光四射的相片（現代表演事業商品化的標誌），吐

19　Brennan, "Sister Carrie becomes Carrie," pp. 186-205.

出悔恨的心聲。他自知沒勇氣重新做人，只好不告而別。梅嘉麗追出來，直至劇院閘門之外。兩人背向觀眾，看不見面孔，身處朦朧暗黑的巷裏，他們的陰影恰好表現出德萊瑟筆下那種為勢所迫、身不由己的感覺：個體的感傷懷舊和浪漫戀情，看上去總是那麼蒼白脆弱，經受不起外界的風雨打擊。

（四）苦淚的男人：五四經典《寒夜》與粵語片的「弱」男子

　　在五十年代的粵語家庭倫理片中，描寫懦弱無能的男子與自己的命運搏鬥，似乎是屢見不鮮的劇情。最顯著的例子莫過於 1955 年李晨風導演的《寒夜》。該片也是由吳楚帆所主演，其角色是一個患肺病的讀書人。在《天長地久》中，像吳楚帆那樣老練的演員，才能掌握主角那種複雜心理和微妙感情，即如何從上層社會的體面地位淪落到社會邊緣，無家可歸。吳楚帆演技精湛，使得同為電懋出品的《野玫瑰之戀》（王天林，1960）中，飾演失意讀書人的張揚大為遜色。[20] 在《天長地久》終結前，吳楚帆扮演的陳世華語淚交織，向情人訴說着男人的脆弱，不堪風吹雨打而自甘墮落，可謂粵語片中苦淚男人的經典寫照，隱隱然象徵着戰後落泊的男性知識分子。有如王瑞祺所言，「吳楚帆是五十年代電影裏最富詩人氣質的演員。他本身就是一個弔詭，一種矛盾的組合；沒有英俊的小生面孔，有嫌魁梧的身材，可是由他演這類乏善足陳的人卻有出奇的感染力。」[21]

　　王瑞祺還認為這種「乏善足陳的男人」（*l'homme sans qualité* / 'man without quality'）堪稱為粵語片的一種典範，也是典型的「李晨風式」人物。他不斷在導演的作品中徘徊，其實也大可稱為「吳楚帆式」的男

20　好萊塢的影評人亦認為由羅蘭士・奧利花來演《嘉麗妹妹》男主角深慶得人。接拍本片前，他剛在《哈姆雷特》（1948）裏演活了憂鬱的丹麥王子，因而贏得奧斯卡獎。

21　王瑞祺：〈乏善足陳的人之苦淚〉，頁 98。

人（演技精湛有如吳楚帆當然演過各式各樣的人物）。這類型人物「都不能列入正面或反面人物的二分法。他們的共同特徵，是性格懦弱、委決不定，而且大多數都是抑鬱症患者，宿命主題的信徒」。[22] 這種「乏善足陳的男人」的原型，正是戰後粵語片其中常見的人物，其中表表者，要數巴金小說《春》中的高覺新。而中聯在 1953 年將該小說改編成電影，亦是由吳楚帆飾演。高覺新既是個擺脫不了傳統桎梏的弱男子，同時又因為他的懦弱怕事，導致他身邊的女人一一遭殃，變相而成封建制度的幫兇。故此，王瑞祺視高覺新是個「無可救藥的男人」（*l'homme-fatal* / 'fatal man'）並不為過。王又認為，《春殘夢斷》中的潘安娜其實活像高覺新的女裝版，因為她既擺脫不下婚姻的枷鎖和傳統對女性從一而終的要求，甚至勸王樹基轉而娶她的妹妹美娜（梅綺飾）。[23] 若說潘安娜以為成人之美，或能當上模範姊姊，體現人的「高尚」之愛，倒不如說李晨風鏡頭下觀照的人物，都是有着病態心理的「畸零人」，被傳統社會壓榨得變型。

這裏我要補充分析李晨風和吳楚帆合作的《寒夜》。巴金的同名小說寫於 1944 年與 1945 年期間，並於 1946 年至 1947 年間在《文藝復興》上連載，1947 年小說正式出版。《寒夜》以抗戰時的重慶為背景，講述汪文宣（吳楚帆飾）和曾樹生（白燕飾）在大學認識後結婚，兩人回到重慶的夫家與汪母共住，而男主角始終無法平息婆媳之間的紛爭。樹生是個時代女性，在一家銀行工作，能幹而又擅長社交。相反，汪文宣只能到出版社當個小校對員，社會地位低，收入微薄，又患有肺病，未能養活尚在求學的兒子和一家人，還要靠妻子撐起一家幾口。劇中婆媳常生齟齬，樹生被逼離家出走，徘徊在追求自我和回歸傳統家庭的十字路口上。正如夏志清分析巴金小說時指出，故事中「男主角毫無出眾之處，這種人在戰前、戰時、或者戰後到處得見」。[24] 男主角既當不上戰時英雄，大學時代的理

22　王瑞祺：〈乏善足陳的人之苦淚〉，頁 92。

23　王瑞祺：〈乏善足陳的人之苦淚〉，頁 92－93。

24　夏志清著，劉紹銘等譯：《中國現代小說史》（香港：友聯出版社有限公司，1979），頁 327。

想早已破滅，甚至連當個像樣的人夫人父人子都無能為力。在粵語片中飾汪文宣的吳楚帆在鏡頭下幾度涕淚交零，不能自已，完全一幅「乏善足陳的男人」模樣。

曉有意義的是，吳楚帆曾經將1955年的粵語片《寒夜》，前赴上海帶給巴金觀看，而作家後來談起這部電影與小說的異同：

> 四年前（筆者按：一九五七年）吳楚帆先生到上海，請我去看他帶來的香港粵語片《寒夜》，他為我擔任翻譯。我覺得我腦子裏的汪文宣就是他扮演的那個人。汪文宣在我的眼前活起來了，我讚美他的出色的演技，他居然縮短了自己的身材！一般來說，身材高大的人常常使人望而生畏，至少別人不敢隨意欺侮他。其實在金錢和地位佔絕對優勢的舊社會裏，形象早已是無關重要的了。[25]

吳楚帆本人幾乎昂藏六尺，但扮演的角色頹唐無力，將對舊愛有着莫失莫忘的執著的汪文宣刻畫得爐火純青。在巴金眼中，他演活了「縮短了自己的身材」的小男人。吳楚帆確是具備王瑞祺所道的「矛盾的組合」的一流演技。但同樣值得留意的是，粵語片如何融和五四文學的反封建主題及好萊塢式的「家庭通俗劇」思想，對戰後香港（和中國華人）社會提出和諧（或有人稱略嫌保守）的社會家庭觀。粵語電影的反封建傾向常對權威（即父權）提出質疑，而個人在制度下常遭遇到抑壓與扭曲，既想反傳統但又要維繫社會和諧，這兩者顯得矛盾重重。但我認為巴金《寒夜》之所以更吸引李晨風，是因小說對於兩代的母親 —— 汪母代表傳統，樹生象徵現代女性 —— 的不平衡組合，更為切合西方家庭通俗劇中女性所遭遇的社會角色轉變和困惑。故此，在李晨風的電影改寫中，探討和反思的對象，已由父親推及到母親。

巴金的原著夾雜着通俗小說的浪漫主義與五四文學的悲劇成分，着

25　巴金：〈談《寒夜》〉，載《寒夜》（北京：人民文學出版社，1983），頁264。

力表現在女主人翁身上。汪母是傳統的中國女性，極為反對樹生的社交生活，而且因為兒媳沒有行傳統的婚禮，在汪母眼中就不算是正式夫妻。樹生一方面遭到上司的追求苦纏，最終答應跟他奔赴蘭州工作。另一方面，她嘗試履行妻子的責任，因為蘭州工作有較高的薪金，可以用來醫治文宣日趨惡化的肺結核症。現代女性處於追求個性與家庭責任的兩難局面，其時正合五十年代粵語家庭倫理片的老套。不過，巴金在討論粵語片中樹生比較順從的形象時，有以下批評：

> 影片裏的女主角跟我想像中的曾樹生差不多。只是她有一點跟我的人物不同。影片裏的曾樹生害怕她的婆母。她因為不曾舉行婚禮便和汪文宣同居，一直受到婆母的輕視，自己也感到慚愧，只要婆母肯原諒她，她甘願做個孝順媳婦。[26]

巴金也相信粵語編導對女主角作如此改動，可能有他們的苦衷。原著中樹生長得漂亮也善於打扮。她那長袖善舞的性格，相對比自己的丈夫，更能在社會上得到較高的職位，來提高自己的生活水平。有如她自己解釋道：「我愛動，愛熱鬧，我需要過熱情的生活。」[27] 小說中女主人翁想要無悔地追求絢麗人生，痛快地追求個人自由，這種設定其實比較類近好萊塢的家庭倫理劇。這不禁令人聯想起薛克的《春風秋雨》中，飾演單親家庭的白人母親娜拉（Lora，由蓮娜端納〔Lana Turner〕所扮演）為了撫養女兒，努力在百老匯舞台事業向上爬。母親專注於事業，而與女兒缺乏溝通，因而導致兩母女同時愛上一個男人的悲劇。女性在事業和家庭之間難以兩全其美，可見一斑。另一方面，白人母親收留了同為單親的黑人媽媽作其娘姆，帶着她長得甚為白皙的混血女兒一起生活。黑人女兒從小不能接受自己是黑人的事實，長大後更假裝不認識她，黑人母親受不起打擊，

26　巴金：〈談寒夜〉，頁265。
27　引自巴金：〈談寒夜〉，頁267。

一病不起。電影結局的高潮發生在黑人媽媽的喪禮，女兒後悔莫及地趕到
現場，子欲養而親不在，女兒哭倒在母親靈前，表示她最後終肯接受自己
一直逃避的角色（孝順的黑人女兒）。

《春風秋雨》成為當年美國最賺錢的電影，皆因有着一切催淚片的元
素。「好萊塢早就知道英雄（或女英雄）在完成特殊社會角色的要求時，
必然可賺人熱淚，而情節劇（按：即 melodrama 另一中譯）則是兼顧社
會角色和引人落淚的戲劇形式。」[28] 如此推斷，李晨風在對樹生一角的處
理，是企圖讓她在面對角色失敗（母親）的時候，能重拾面對轉變的決
心，收拾面臨破壞的家庭倫理和社會秩序。小說描寫樹生幾個月後重回重
慶，似乎對改嫁的念頭還未有定奪，卻得知文宣剛已離世，而兒子與汪母
亦不知去向，惘惘然不知所終。巴金在小說的結語如此形容樹生的惘惑：
「夜的確太冷了，她需要溫暖」。[29] 到底她要回頭尋回兒子和汪母，重回過
去，還是奔回蘭州重投另一個男人的身邊？小說好像暗示樹生已作好決
定，但要求讀者去作判斷和猜測。

粵語電影卻不作如是觀。在李晨風的改編中，樹生是為勢所逼而拋夫
棄子。她所追求的個體自由，最後有如鏡花水月。影片末，樹生來到丈夫
墓前留下他們的結婚戒指，表示跟墓中人雖生死相隔，但生者此情不渝。
然後她在墓前發現兒子和外婆的身影，婆媳之間前嫌盡釋，並一同帶汪兒
子回鄉。顯然，巴金對粵語片的結局不太滿意。在他寫於 1961 年的討論
文章裏，作家甚至將樹生最後可能奔向在蘭州的上司的故事結尾，連繫到
對在國民黨統治下的「舊社會」的批判。巴金後來分析樹生道：「她可能
找到丈夫的墳墓，至多也不過痛哭一場。然後她會飛回蘭州，打扮得花枝
招展，以銀行經理夫人的身份，大宴賓客。她和汪文宣的母親同樣是自私

28 引自湯姆‧盧茨著、莊安祺譯：《哭泣：眼淚的自然史和文化史》（上海：上海社會科學院出版
 社，2003），頁 214。
29 巴金：《寒夜》，頁 256。

的女人。」[30] 巴金自我批判說原著小說的結尾 —— 樹生子零流蹤在淒清的寒夜裏 —— 這完全是無力的控訴，是屬於小資產階級的東西。

在六十年代初，巴金對自己的作品和其中的女性角色作出了更尖銳的自我批判，對嚮往青春和物慾的樹生更是捅了一刀。這似乎可以看作是文革前，強調階級覺醒和鬥爭前的先兆。相比之下，白燕演的樹生可謂「集摩登與傳統於一身，經濟上獨立自主，感情上卻又不失對愛人對家庭的忠貞誠懇」。[31] 也許白燕身上獨是缺乏了批判者欲見的辛辣女性形象。李晨風的《寒夜》已然脫胎自巴金的《寒夜》，自成一個倫理和美學體系。早有評論指出李晨風電影中的美學建構：電影擅用大特寫（close-up）和靜態鏡頭描摹男女深情凝視和愛的掙扎。例如樹生赴蘭州之前夕，夫婦二人有長達九分鐘的分手場面。王瑞祺相信電影的每一個鏡頭恰恰印證了法國哲學家德略士（Gilles Deleuze）所謂的「情感圖像」（l'image-affection），盡顯了「遺世獨立的戀人圖像，在超越塵世的第四空間裏汝爾恩怨，分散復合」的美學和人生哲理 —— 這近乎是抽象化的美學構圖。[32] 鏡頭在表露一對戀人嘗試以更寬恕、更包容的心境面對社會逆流與戰火下的天地不仁。

作為冷戰時期粵語電影的健將及中聯電影的核心成員，李晨風的電影不啻是承擔了三十年代知識分子導演（如蔡楚生、孫瑜）的社會批判傳統。這一代人早已經歷過戰火的洗禮，飽歷過社會的分崩離析、家庭破碎和文人漂泊的深刻經驗。李晨風的作品卻有充沛的浪漫色彩和抒情主義，雖云《寒夜》中吳楚帆的角色或反映導演對「病態式」（pathological）人物和頹廢文人的偏愛，以及對悲情的執著。[33] 但在山雨欲來的冷戰年代，李晨風的《寒夜》仍說着人間有情，對「和平」有一份更沉着的渴望、

30　　巴金：〈談寒夜〉，頁 268。
31　　易以聞：《寫實與抒情：從粵語片到新浪潮》（香港：三聯書店，2015），頁 236。
32　　王瑞祺：〈乏善足陳的人之苦淚〉，頁 95－96。
33　　王瑞祺：〈乏善足陳的人之苦淚〉，頁 92。

更生活化的嚮往，因而他所代表的粵語電影的倫理道德觀，豈能以簡化的傳統民間規範或保守觀念概括之。[34] 而《寒夜》對家庭通俗劇的全新探討，正是針對大眾在追求家庭和社會完美解決之道的慾望而生。李晨風大膽地為巴金的結語「夜的確太冷了，她需要溫暖」套上了粵語電影的詮釋和改寫。白燕在山野間找到丈夫的墳，還遇上汪母和兒子，家姑教孫子拖着母親的手，然後一起回「鄉下」去。是的，這一切來得太巧合。對於樹生而言，關於自我和家庭的妥協也許也來得太容易。這是這齣情節劇為人詬病之處，是其解決問題的方式簡單得不合情理，因此被稱為「巧妙的騙局」。[35] 但如果我們將影片放在五十年代的思想和話語中，當「鄉下」理解為「祖國」的延伸，而苦淚之男和父親則指涉了在家（國）的缺席。這樣看來，電影結尾是否隱含對中國時局更為嚴峻的批判？也許只有通過大眾眼淚的洗滌，我們才能洞悉清楚情節劇的虛假，因而達至電影藝術教化的功能，提升大眾對社會的警覺性。而《寒夜》看似簡單和保守的妥協，是否會較提倡衝突和鬥爭的意識形態更有深意？粵語片的傷感主義（sentimentalism）是否更能批判地撫平時代的「創傷」（trauma），安撫在不公義的世界中遭受屈辱和受欺壓的靈魂？明乎此，故有易以聞所言：「可否也是將一段人生的悲劇放回自然的軌跡上去？一副軀殼的死亡，成全兩段感情得以在新的關係中連繫再生；正如悲慟的寒夜一旦過去，初春的晨曦就會隨之來臨。」[36] 李晨風不愧稱得上是一位「女性導演」，將原著中男性的自我沉溺巧妙地轉化為歌頌女性的結局，為其家庭通俗劇平添了一個希望和喜劇收場。其粵語片對女性世界的觀照，大可與同年代好萊塢的上乘之作等量齊觀。[37]

34　例如，李焯桃論李晨風：「他和當時絕大多數進步的粵語電影工作者一樣，對資本主義社會或富人的批判只是從傳統農業社會的道德觀出發，認識和抗拒也停留在民間智慧的水平。」見李焯桃：〈初論李晨風〉，載黃愛玲編著：《李晨風 —— 評論‧導演筆記》，頁 43。

35　見湯姆‧盧茨：《哭泣》，頁 216。

36　易以聞：《寫實與抒情》，頁 244。

37　高思雅（Roger Garcia）：〈社會通俗劇概觀〉，載林年同編：《五十年代粵語電影回顧展（第二屆香港國際電影節特刊）》，頁 20。

（五）小結：未竟全功的烏托邦電影

在分析《春殘夢斷》票房慘敗的原因時，李晨風相信其作品論製作、編導、演技為主的片質都不遜於許多票房更好的電影，並說：「首先在戲以外檢討，中聯公司的厄運佔最大的成因。」[38] 所謂的「厄運」，我們可以推測是否是有部分的中聯電影都是叫好不叫座，市場和觀眾口味（包括粵語和國語，本地和海外）隨時而變。中聯的文藝片路線與文學經典改拍電影手法是否早已不合時宜？李晨風在筆記中記述到：「在今天粵片和國片的風尚，偏重於時代、青春、色情、打鬥方面」，但他逆流而行，戮力要建構粵語片的抒情傳統。他認為流行影片中的「殘忍、恐怖、刺激、緊張，固然是一種感情」，「但是哀怨、悽愴、纏綿、綺膩，難道不能打（動）現代觀眾嗎？」[39] 李晨風的理想主義，也是中聯想要堅持的烏托邦式的電影理想。故此，在短短的十五年製片歷史中，其生產影片只有四十四部。而中聯在 1967 年毅然結束公司營業（最後一部片在 1964 年公映），是因其作品已跟不上香港現代都市步伐，還是東南亞政治變色及其與海外市場脫軌有關？抑或是跟大（政治）環境使然有聯繫（吳楚帆後來亦移民加拿大）？在 1967 年的香港，左派電影圈被逼走上政治化之路。如果電影是真的有歷史記憶（historical memory）和文化傳承（cultural heritage）的話，從今日分割撕裂的香港社會回顧中聯留存下來的名句：「人人為我，我為人人」（出自李鐵導演，吳楚帆演的《危樓春曉》，1953），這豈是過時的口號，反而是當代的香港人遺忘了的香港精神。

38 李晨風：〈談《春》與《春殘夢斷》〉，頁 133。

39 李晨風：〈創作的困局〉，載黃愛玲編著：《李晨風 —— 評論・導演筆記》，頁 135。

 # 國泰／電懋的都市喜劇

曼玲父〔父〕：　哦，山東老鄉呀。府上一直在山東？

〔曼玲：　　　他從小在香港長大的。〕

父：　　　　　怪不得他的口音有點特別。剛才他說山東，我聽成廣東。

清文：　　　　我的「鞋」（舌）頭彎不過來。

父：　　　　　他說什麼？

〔曼玲：　　　是啊，現在時興這種鞋頭。〕

〔曼玲母：　　哎，請吃糖。〕

清文：　　　　「一」（日）頭很熱啊⋯天上的「一」頭⋯很熱。

〔母：　　　　啊，可不是⋯一頭汗。〕

父：　　　　　什麼？你們說什麼？我簡直不懂。

清文：　　　　我⋯我的國語說得不好。好像嘴裏含着顆「習」（石）頭。

父：　　　　　什麼？「習」頭？

清文：　　　　「習」頭，地上的「習」頭。天上⋯的「一」頭，地上⋯的「習」頭，嘴裏⋯的「鞋」頭。

父：　　　　　什麼「習」頭「鞋」頭，一頭兩頭。〔察覺不對勁〕這傢夥，明明是廣東人！

〔女兒制止不了：爸爸〕

父：　　　　　你馬上給我滾蛋！⋯你走不走？走不走？⋯不走？我打你！

在電影《南北一家親》（1962，導演王天林，編劇張愛玲，原著秦亦孚〔秦羽〕）的故事中，廣東人清文與北方人曼玲相戀。該喜劇描寫操國語的「北方人」與操粵語的「南方人」間的文化衝突。「南方人」與「北方人」不僅言語不通，生活習慣也大相逕庭。在戰後香港，「北方人」是一個用來指內地移民的集體名詞，其中大部分移民來自上海；而「南方人」則指大部分居住在中國南部和廣東地區的本地人。在電影中，兩位年青人的相戀跨越了兩個家庭之間族群與語言的界限。但他們發現這一段戀愛關係與其父輩間的「仇恨」有着衝突，雙方父親對彼此的方言和文化存有偏見。曼玲深知父親憎厭廣東人，而清文父親亦對外省人心存敵意。一日清文拜訪女家，之前曼玲要求清文惡補國語以冒充北方人。豈料男友將國語說得顛三倒四，聽來「一」、「日」不分，「習」、「石」難辨，「鞋」、「舌」打結，尷尬非常。父親當場識破未來女婿原來是廣東人，於是怒不可遏，把清文趕出大門。這齣鬧劇以誤讀、誤解以及口音參差的問題激發起戲劇衝突與喜劇效果。對於不諳華語的人來說，電影中的英語字幕（與中文字幕平行）靈活地利用了雙關語 —— 嘴裏的 "ton"（tongue），天上的 "son"（sun），和地上的 "lock"（rock）—— 只不過笑料與華語中的雙關語不同。清文想用國語說「我的舌頭彎不過來」，卻笨拙地說成了「我的鞋頭彎不過來」。[1]

有趣的是，要發出國語中的「舌」字和「鞋」字，只有準確地捲舌才能發出正確的讀音，傳遞正確的意義（事實上以北京話為基礎的國語中有很多捲舌的發音，這對許多廣東人來說都是非常困難的）。這裏「舌頭彎不過來」包含着多重意義 —— 清文無法操縱他的舌頭彎到合適的位置，他無法說出國語中的「舌」字，以及無法準確地表達自己的意思 —— 這也暗示出不同的方言構成語言交流的障礙，而語言本身也會成為不同族群

1　國語中，「太陽」的讀音為 "ritou"（日頭），清文說成了 "yitou"（一頭）。"Rock" 是 "shitou"（石頭），清文說成了 "xitou"（習頭）。電影的中文標題以「南北」（North and South）起頭，該系列即稱為《南北》系列。

歸屬與身份的標誌，將自身與他人區分出來。

　　此片是電懋公司在六十年代初開拍的《南北》系列喜劇中的第二集，前後兩集分別是《南北和》（1961，導演王天林，編劇宋淇）和《南北喜相逢》（1964，導演王天林，編劇張愛玲），內容都是圍繞香港廣東人和外省人在語言、工作及生活習慣上的衝突。在《南北和》中，廣東人張三波（梁醒波飾）與上海人李四寶（劉恩甲飾）經營的洋服店比鄰而居，互搶生意，二人又恰巧分租同一公寓，二人常因生活習俗和生意競爭時起爭執。李四寶女兒翠華（丁皓飾）是空中小姐，偏偏愛上廣東機師麥永輝（張清飾），另一邊廂，張三波女兒麗珍（白露明飾）被外省人王文安（雷震飾）熱烈追求，兩個父親經常互相鬥氣之餘，又要阻止自己女兒跟外地人交往。《南北一家親》沿用上一套的方程式，梁醒波與劉恩甲兩位笑匠分別扮演廣東酒樓與北京菜館的掌櫃，而今次雙方家庭的一對兄妹偏又戀上對方，令家庭和族群矛盾更加難分難解。到了第三集《南北喜相逢》，張愛玲的劇本風格又是一變。[2] 她將英國賣座的舞台劇《真假姑母》（*Charley's Aunt*）加以改編，將南北的笑料移去「裝扮」（transvestite）的噱頭，用梁醒波作「反串」，故事嘲笑拜金和崇洋的中國人社會，亦反映電懋作品兼收並蓄的多元主義（eclecticism）。[3] 這些南北喜劇都圍繞着兩個互相仇視的家庭而展開，揭示出新的都市居民如何在不同地域背景的衝突下成長起來，劇情最後都以南北通婚為大團圓結局，大受觀眾歡迎。

2　《南北喜相逢》尚未有光碟版流通，電影劇本則被收入《印刻文學生活誌》，第25期（2005年9月），頁156–190。筆者是在香港電影資料館得看此片。

3　在1941年，《真假姑母》曾被改編成電影，由阿奇‧梅奧（Archie Mayo）執導，布蘭登‧湯瑪斯（Brandon Thomas）和喬治‧希頓（George Seaton）任編劇。我不確定張愛玲的靈感是源自電影版本還是原本的戲劇。《真假姑母》是一個關於英國上流社會的諷刺劇。兩個大學生想要討好他們的女朋友，於是威脅一位男同學，要他假扮成為一位來自巴西的有錢寡婦姑媽。這樣女士們就可以在「姑媽」（監護人）的陪同下參加聚會。在《南北喜相逢》中，兩個窮困潦倒的年輕男教師愛上了兩個姑娘（表姐妹）。劉恩甲在戲中扮演兩位姑娘的監護人，一個思想頑固的北方人，他反對他們的戀愛。電影情節明顯包含了階級矛盾，因為不管是說粵語還是國語的求婚者都被劉拒之門外。梁醒波男扮女裝成廣東教師的有錢姑媽，以蒙混這個眼高於頂的監護人。

　　《南北和》於 1961 年 3 月的除夕晚首映。[4] 據導演王天林所説，電懋
公司在 1958 年響應濟貧運動，那時候電懋每年都會製作一個籌款的雜錦
節目叫《萬花迎春》，有舞蹈、話劇、相聲之類。其中一段由宋淇編寫的
一個獨幕諧劇〈南北和〉大受歡迎。該劇的靈感來自大陸一套用兩種不同
方言拍的戲，電懋遂將之搬上銀幕。[5] 多產的導演王天林能夠兼顧國語和
粵語兩邊的電影工業，他曾導演過潮州語和廈門語等眾多方言電影，擅
長商業化和片廠模式的電影製作風格，無論是打鬧劇和武俠劇還是音樂劇
等，他都可以應付自如。[6] 由於王天林在國語及粵語電影的製作方面均有
豐富經驗，因而能嫻熟地引導國語諧星劉恩甲和粵劇名伶演員梁醒波作生
動發揮，擦出火花（兩位演員在三集中對台表演一對歡喜冤家）。電影《南
北和》其後在 1961 年獲選為十大最受歡迎國、粵語片影片之一，賣座鼎
盛，電懋於是續拍同型作品，其後兩集更請來張愛玲編寫劇本。此後，還
有其他香港和台灣的影視公司跟風趨拍該系列。[7]

　　對於老一輩的香港觀眾來說，重看這拍攝於六十年代初的《南北》喜
劇系列（國泰／電懋近來重新發行了這套經典喜劇）依然趣味盎然，[8] 因為
這系列喜劇不但表現出香港作為語言和文化駁雜的熔爐，而且還透視出豐
富的「歷史性」（historicity）。正如資深影評家石琪所説，電懋的南北系

4　引自影評，載《工商晚報》，1961 年 2 月 17 日。

5　訪問王天林，載羅卡、卓伯棠、吳昊編：《超前與跨越：胡金銓與張愛玲》（香港：香港國際電影節辦事處，1998），頁 160－161。

6　訪問王天林，香港電影資料館口述記錄，1997 年 4 月 11 日及 2001 年 10 月 23 日。

7　其中一部電影是邵氏出品的《南北姻緣》，與《南北和》同年拍攝。由周詩祿導演的《南北姻緣》與電懋的《南北和》主題相同，分別面向國語觀眾和粵語觀眾。台灣有一部電影《兩相好》（李行，1962 年）亦以語言及種族衝突為主題。故事關於兩個醫生，一位中醫，一位西醫（該片中的語言衝突為台語與國語，台灣對內地）。感謝紀一新教授（Robert Chi）提供台灣方面的資料。

8　陸運濤（1915－1964）於 1947 年在新加坡成立國泰機構。1956 年，陸氏把「永華」和「國際」合併，改組為電影懋業公司（簡稱電懋），作為國泰的子公司登陸香港。1965 年，在陸氏死後，電懋改組為國泰（香港）。1971 年，國泰（香港）關閉了電影製作部門，在電影領域只剩下發行和戲院業務。關於電影公司的歷史，見黃愛玲、何思穎編著：《國泰故事》（香港：香港電影資料館，2002），頁 36－107。本文中，我會使用國泰或電懋，所指相同。

列是最先「打破國粵語片界限，反映了當時香港社區外省移民（北）與本土廣東人（南）的現實矛盾，亦迎合了同舟共濟的現實需求」。饒有興味的是，「因為今日香港人要重新面對大陸同胞，而粵語文化和國語（普通話）文化亦再度發生相拒又相吸，像冤家又是親家的關係」。[9]

　　五十年代的香港經歷了最大規模的、從國內湧來的移民潮和難民潮，帶來了本地人與外省人的矛盾，亦造成語言和文化上的隔閡、磨合。此外，戰後香港的文藝界和電影界素有左右派意識形態的對壘，而當年國、粵語影壇競爭熾烈，往往涇渭分明。電懋的《南北》系列喜劇，同時出現了國語和粵語對白，亦攏合了兩邊的演員和製作實力。電懋的《南北》系列巧妙使用了口語衝突和方言笑話，着實反映出繁榮於戰後香港的雙語電影現象。電影是如何通過這種語言混雜和愛情通俗劇的形式去投射新的都會景觀，以及在冷戰格局下的文化生存領域？至此，本文嘗試先將這類都市喜劇放在國、粵語電影在殖民地都市發展的框架下，釐清其歷史淵源，展開相關的概念探索，爾後再作文本討論。

（一）方言的誕生：南北的爭執與統一的迷思

　　如果從全球「華語電影」的角度來觀察中國電影史的發展狀況，香港在戰後出現的，以粵語電影和國語電影為主的兩大主流傳統在市場上輪番較勁、此消彼長的情況可算是獨一無二的。它為電影史學家和評論家揭開了一個頗為有趣的歷史境況。作為一種方言電影，粵語片從戰後開始的幾度起落興衰，直至發展到七八十年代「香港電影」的黃金時期，影響遍及海外（但「粵語片」現在已被「港產片」取代），其間它與「國語」電影互為競爭，互為補足，可說是世界電影史上的一個獨特現象。而西方的電影研究一般都比較注重視覺文化，再加上好萊塢電影絕大部分是

9　　石琪：〈淺談多產奇人王天林〉，載黃愛玲、何思穎編：《國泰故事》，頁242。

英語主導，因此少有研究會留意方言和語言帶來的複雜性。迄今為止，中國電影的研究一直致力於在影像（image）、敍事（narrative）及表演（performance）等幾個層次來討論關於國族、地域和身份的問題。而電影中重要的語言元素卻鮮有理論觸及。晚近的後殖民理論認為務必要打破民族疆界的桎梏。例如阿榮・阿帕杜拉（Arjun Appadurai）提出了「脫裂」（disjuncture）與「差異」（difference）的一套文化「景觀」（scapes）模式。在全球化的脈絡下，種種流動性加劇了文化的變異，這包括種族人口（ethnoscapes）、媒體（mediascapes）、技術（technoscapes）、財經（finanscapes）、理念和意識形態（ideoscapes）。[10] 但在這以外，阿帕杜拉卻忽略了「語言」甚至是方言（我們或可稱為 "lingua-scapes"）的重要性。語言與影像以及文本故事如何能為群體和國族意識提供想像空間和文化認同，這正是本文討論的關鍵所在。

最近的研究開始注意到「華語電影」（Chinese-language cinemas）的多樣性，它覆蓋了廣大的地理及文化領域上的多種語言及地區的文化，如中國內地、台灣、香港、南亞以及華人離散社群（Chinese Diaspora）。[11] 簡言之，電影中固有的語言複雜性模糊了國家的明晰疆界。華語電影的多樣性並非專指國家或國族電影（national cinema）。我認為電影中方言和口音的存在對一個所謂整合的華人身份的普遍性提出了質疑。事實上，方言多樣性暗示了多種語言社群及其文化差異的存在，這正反映出香港都市文化的異質特性。為了方便討論方言電影中關於國族、地域及語言差異的不同景象，我將首先簡要回顧一下粵語方言與中國電影間的關係。

回顧香港電影史，記載中第一部粵語有聲片是湯曉丹執導的《白金龍》（1933），由粵劇巨星薛覺先主演及編劇，劇本改編自他的同名粵劇。

10　參見 Arjun Appadurai, "Disjuncture and Difference in the Global Cultural Economy," in *Global Culture: Nationalism, Globalization and Modernity*, ed. Michael Featherstone（London: Sage, 1990）, pp. 295-310.

11　參見 Sheldon H. Lu and Emilie Yueh-yu Yeh eds, *Chinese-Language Film: Historiography, Poetics, Politics*（Honolulu: University of Hawaii Press, 2005）.

原本的粵劇則根據 1925 年由阿道夫・門喬（Adolphe Menjou）主演的好萊塢默片《郡主與侍者》改編而成。曉有意味的是，該片不是在香港而是在上海拍攝，由邵醉翁（邵氏兄弟老大）主理的天一公司製作（同期另一部天一製作的影片《追求》，亦用廣東話對白，由黎明暉主演；另一部粵語有聲片《歌侶情潮》〔1933〕亦不是在香港而是在美國拍製，由趙樹燊創建的大觀公司生產）。由於《白金龍》在香港、廣州和東南亞均空前賣座，「而邵氏兄弟亦是憑着這部《白金龍》打開星、馬市場的局面，奠定日後邵氏成為星馬兩地影業巨霸的基礎」。[12] 不久後，粵語聲片即以迅雷之勢佔據市場，當時有謠傳說默片著名影星暨廣東本地女演員阮玲玉也即將從聯華轉行到天一，拍攝她的第一部有聲粵語片。[13] 為了方便進駐粵語片市場，天一隨後便從上海移師香港成立它的製片基地。這方面足證粵語片的冒起與三十年代全球電影工業邁向聲片技術製作關係密切。此外，當時的粵語電影又結合了粵劇的舞台娛樂，加上留聲機和唱片的興起，華南地區的粵語大眾文化蓬勃發展，成為其迅速流行的主要因素。[14] 尤其是日本侵華，先後轟炸上海，逼使大量電影資金、技術和人才南流至香港。粵語片作為一種方言片雖然以香港作為生產基地，但在華南和華人眾多的東南亞和北美洲唐人埠都深具市場潛力。

　　三十年代粵語方言電影的勃興見證了中國電影製作如何從默片轉向聲片。這一方面使香港一躍成為亞洲的粵語片中心，並迅速通過視像媒介將粵語和廣東文化輸出到華南、東南亞及美加各地之華人社區。另一方面，電影中方言口語的問題也隨之成為飽受爭議的政治問題。粵語片正大力衝

12　見資深影人盧敦的回憶錄，盧敦：《瘋子生涯半世紀》（香港：香江出版社，1992），頁 82－86。引鍾寶賢：《香港影視業百年》（香港：三聯書店，2004），頁 91。

13　見《伶星》，第 31 期（1932 年 4 月 13 日）。引黃愛玲編著：《粵港電影因緣》（香港：香港電影資料館，2005），頁 9。

14　研究者估計，四十年代末到六十年代中，是粵語片黃金期，每年約有二百部粵語片問世，其間共拍攝了約八百部粵劇電影。而在五十年代，平均每三部粵語電影中就有一部是粵劇片，1958年粵劇片的比例更高達佔粵語片的一半。見方保羅編著：《圖說香港電影史，1920－1970》（香港：三聯書店，1997），頁 xiv－xxii。

擊着當時中央政府屬行的「語言統一運動」，造成中央政府和地方（華南地區的片商）的矛盾。有聲片的轉型將上海和香港／廣州的電影製作公司轉變成南北兩線。上海成為國語電影的製作中心，而香港成為粵語片的基地。南北兩線競爭，分享海外市場的佔有率。國語及粵語電影工業的競爭隨着國民政府在全國範圍頒行禁止製作方言電影的政策而進一步升溫。

　　據資深影人盧敦的回憶，當《白金龍》拍成之後，「卻遭受當時南京電影審查當局以粵語破壞統一語言為理由，橫遭禁映，雪藏了一年多，後邵氏託人多方求情，花了一些錢，《白金龍》才得見天日」。[15] 1936 年，國民黨中央電影檢查委員會頒發新命令，全面禁止拍攝與放映粵語電影，展開了統一電影的「國語運動」的序幕。統一國語運動的消息令整個華南電影界頓時危機四伏，因為粵語電影工業將會面臨喪失整個國內市場。於是，華南片商院組織起來反對統一國語政策強加於電影製作，紛紛前往南京請願。當時的華南電影協會發出以下一段的同業公告，以示抗議：

（1）粵語聲片，正在萌芽時期，新興事業之發展，對於國家民族復興前途，影響甚大，不應橫加禁止。

（2）中央當局統一國語，應按步實施，在目前國語尚未完全普及時期，倘當局遽爾禁止粵語片，則徒然為外國影片公司造成機會。

（3）為維護華南電影界從業員數千人之生活起見，粵語片在目前實未能禁製。[16]

　　爭論的焦點，一方面是滬港兩地的電影工業競爭，也包括國產電影在面對好萊塢大行其道的同時要團結起來云云。更弔詭的是，爭論的另一方面更牽涉到方言電影的價值和地位。同期，國民政府已勒令刪禁影片中神

15　盧敦：《瘋子生涯半世紀》，頁 82–86。

16　見《伶星》，第 202 期（1937 年 6 月 27 日），頁 8。

怪、武俠、荒淫、迷信及辱華的內容。因為有所妨礙「統一國語」運動，粵語和方言片等而視之，亦成犯禁之列。方言片也被賤視為「化外之民」的消閒娛樂，容易散播落後和不健康的思想毒素，不利國家的統一和現代化。[17] 在這次為粵語片爭取中央政府認同的行動中，華南片商反覆強調粵語片在啟迪民智上可起的作用，認為國家應該利用粵語方言片，更有效地對群眾灌輸國族意識。

　　當時在港刊行的《藝林半月刊》記錄了不少這方面的言論。例如其中一則認定粵語電影是救亡的民族工業：「粵語聲片果真禁映也，則無異自己摧殘民族工業，而為外國影片增闢市場，金錢外溢，於國民生計影響不少。」「粵語聲片因能深入海外華僑，實為目前民族復興運動聲中之唯一有力利器。正宜藉此以宣傳國家民族意識，其收效正不可以道里計也。『方言』事小，『救亡』事大，粵語片之不應禁也明矣！」[18] 這類分析是基於實地情況，評論甚至認為粵片有作啟蒙大眾之必要：「香港華僑人數佔香港人口率 99%，直接間接獲教育者佔 1/3，其餘只能從收費低廉之電影上採取智識，加以海外華僑眾多，欲使祖國文化普及於僑胞，則莫如電影，其影響程度，大概國語片佔 30%，粵語片佔 70%，不應輕視。」[19] 因此，粵片務必要清除「粗製濫造，胡鬧神怪」的惡習，商人不應再僥倖投機，要停止製作意識胡鬧及「命名低級化」之影片。[20] 並且指出只有「注重藝術，提高意識」，這才是今後粵語片應走的途徑。[21] 此等言論，實是遮瞞了粵語電影娛樂大眾的功能，轉而針對它教育國民的使命，希望藉此提升方言片對國族認同的政治資本。固然，我們斷不能否定任何人要改良粵語片的良好意願（的確，粵片素有「粗製濫造」的劣評，在戰後全盛時更有「七日鮮」

17　有關國民政府三十年代實行的電影審查制度，見 Zhiwei Xiao, "Constructing a New National Culture," pp. 183-199.

18　積臣：〈關於禁影粵語影片之面面觀〉，《藝林半月刊》，第 3 期（1937 年 4 月 1 日）。

19　陳宗桐：〈藝林之誕生〉，《藝林半月刊》，第 48 期（1939 年 2 月 15 日）。

20　見〈粵語片正名運動〉，《伶星》，第 202 期（1937 年 6 月 27 日）。

21　積臣：〈粵語片革新運動〉，《藝林半月刊》，第 11 期（1937 年 8 月 1 日）。

的「美譽」，即一部影片快至七天便可拍完）。但在當時的政治和文化形勢下，這種言論既可視作商人談判的技倆，亦顯然是面臨強大的「中原意識」的橫加施壓下所致的思維，逼使邊緣的方言電影得向政治權力中心就範或靠攏，採取跟國族電影意識形態「同聲同氣」的談判策略。

　　從禁令宣佈開始，到國民政府在面對華南片商的斡旋而施行延期，以至抗日戰爭激烈化下禁令已變得名存實亡，從側面也凸顯出滬港兩地影界為了搶奪中國本土與海外華人電影市場造成的同業競爭。[22] 在整個過程中，上海影界積極支持中央禁絕粵語片政策之用心，昭然若揭。不少粵籍影人都認定「國語運動」是由上海的國語片商在背後鼓動，他們甚至誣陷粵片荒誕落後，目的是打壓對方，「內裏實為商業霸權」，[23]「因為華南片商所製之粵語電影，直接威脅到他們國語電影之市場，在市場爭奪戰中，很明顯這是雙方較量之一場硬仗。」[24] 正是在上假借政治國策和民族主義為名，在下實為赤裸裸的經濟利益，在國語電影和粵語電影的商業矛盾中表露無遺。為求在夾縫中生存，天一於是採用靈活變通的辦法。1933 年電影公司拍攝的《一個女明星》，在上海開映時用國語，但在廣東放映的就用粵語對白，同時兼顧滬港兩邊觀眾，一舉兩得。[25] 事實上，又由於香港位屬英國殖民地，南京政府的法令根本無法上行下達，加上國內戰亂頻仍，中央政府無法兼顧，其「文化政策」形同虛張聲勢之舉，此後香港遂成為保護粵語電影的最後堡壘。[26]

　　追本溯源，其實早在上世紀一〇年代，政府已開始在中國推行「語言統一運動」，將在北京地方說的「官話」（Mandarin）提升為「國語」

22　有關三十年代國民政府禁制粵語電影，見李培德：〈禁與反禁〉，頁 24－41；鍾寶賢：〈雙城記〉，頁 42－53。
23　鍾寶賢：〈雙城記〉，頁 51。
24　李培德：〈禁與反禁〉，頁 36。
25　芝清：〈天一公司的粵語有聲片問題〉，頁 327。
26　樂天：〈天一赴粵攝片的作用，電檢會鞭長莫及〉，《電聲週刊》，第 5 卷，第 21 期（1936），頁 507。引李培德：〈禁與反禁〉，頁 36－38。

（National Language）。1918 年引入法例，禁止民間的教科書以「地方語言」（dialect）書寫，規定一律要用「國語」。1920 年更進一步規定所有學校必要用「國語」授課。以至三十年代有聲片誕生，方言電影冒起，粵語電影更廣受歡迎，中央政府要統一「國語」為中國電影的唯一語言，確實是勢所難免。在「語言統一運動」的議程之下，其實隱藏着「文化國家主義」（cultural nationalism），即將所有地方口語視為次等的語種，不利於國家的進步與現代化。在這一國家審查制度之下，粵語片躋身犯禁之列的榜首，與宣傳迷信和色情的影片同被視為中國電影中的大毒素。只不過在三十年代，這一場在電影界推行的國語運動，諷刺地竟因為中日戰爭爆發而戛然中斷。而粵語和國語電影、南方對北方、商業與政治之間的角力，還有待在戰後香港這片殖民地領土下繼續上演。但其所處的文化、經濟及政治生態環境，已是截然不同。

（二）國語 v.s. 方言：本土之外的都市想像

　　方言電影與主流的國語電影之間的對抗，揭示出中國電影內部不同文化、語言及身份之間的協商。值得注意的是，在國家現代化的過程中，語言所發揮建構民族國家的功能舉足輕重，此事中西亦然。誠然，如本尼迪克特・安德森（Benedict Anderson）所言，大眾文化尤其是小說和現代印刷媒體，能夠「重現」民族的「想像共同體」（imagined communities）。這個「共同體」的基本文化資源其實就是「共同語言」，即文字印刷媒體整合了能共同交流、溝通的場域（fields of exchange and communications），提供了新語言的穩定性（fixity to language），最後「共同語言」本身可能升格為「語言霸權」（languages-of-power）。[27] 安德森的研究是基於十八、十九世紀西歐興起的小說和印刷資本主義，同時也討

27　Benedict Anderson, *Imagined Communities: Reflections on the Origin and Spread of Nationalism* (New York: Verso, 1991), pp. 44-45.

論二戰後「第三世界」民族主義的興起，及戰後新的影視和傳播技術可以跟文字媒體共謀，創造新的想像群體。[28] 如果以此來審視中國電影中「語言」和民族建構的關係，再放置在 1949 年後香港殖民地都市與大陸中國這個母體文化的相峙對位中，情況則更為複雜多變。戰後國內大量的文人和影人南遷香港，帶來了資金、技術、人材、勞動力和經驗及不同的意識形態觀等。這群南來文化工作者改變了香港以至中國電影的文化生態，為方言片注入了新的動力。而戰後香港國語電影和粵語電影的發展如何在殖民主義（colonialism）和民族主義（nationalism）之夾縫中自處？而它們跟香港的本土文化和多元的「都會文化」（cosmopolitanism）的關係又如何？這些錯綜複雜的關係都挑戰着傳統民族主義論述中的裏／外、中心／邊緣的「疆界」（boundary）思維。

　　如將我們關注的華文語言的差異及其所屬的身份認同與國族意識，連繫到殖民地的官方語言 —— 英語 —— 政策，情況就更為微妙。事實上，殖民地政府對華語抱着務實且放任的態度。當時港英政府着重的是經濟建設和行政效率，對本土的中國社群而言，殖民主義並不具備任何文化的象徵意涵和凝聚力量（symbolic integrative force）。[29] 港英政府要遲至 1972 年才正式通過中文「合法化」（以回應 1970 年民間發起的中文「合法化」運動），確認中文與英文享有同等法律地位。但這裏所指的「中文」，在實際情況下多是指「廣東話」或「粵語」，亦即大部分本土市民所應用的日常語言。[30] 由於大部分本地人口說粵語，政府將國語（Mandarin）排除在官方語言之外。顯然易見，港英政府要承認中文的合法地位，是為了方便統治階層與在香港的中國人和操「土語」的大眾市民溝通，中

28　Anderson, *Imagined Communities*, pp. 134-135.

29　Thomas W. P. Wong, "Colonial Governance and the Hong Kong Story," in *Narrating Hong Kong Culture and Identity*, eds. Pun Ngai and Yee Lai-man (Hong Kong: Oxford University Press, 2003), pp. 233, 219-251.

30　Hong Kong Chinese Language Committee, *The First Report of the Chinese Language Committee* (Hong Kong: Government Printer, 1971), p. 4. 據統計，1961 年香港有 79% 的人口使用粵語作為日常語言，95% 的人能理解粵語。

文發揮着對英語的補充作用，以維持殖民地的有效管理（尤其經歷過六七年左派的「反英抗暴」運動以及前後一連串的社會動盪，政府實行一系列改善民生的措施去鞏固管治）。英語在香港一直享有最崇高的地位和優越感，是殖民地施政者的統治語言，是本土居民賴以晉升仕途的階梯——以待遇優良的公務員體制吸納大量能操良好英語的本地精英用來支撐日益澎脹的行政體系。這就導致了殖民地教育傳統上一直重英輕中和漠視中國文化及歷史，再加上英語亦是環球經濟體系中通行無阻的國際語言。由此之故，在港英政府的觀念及政策上，英語居先，中文（粵語）次之，而「國語」就淪為「第三等語言」。實際上，本地的居民將粵語對國語的情況看成是兩種主要地方口語的並存，而大部分經濟菁英、知識分子掌握了流利的英語，國語反而成為對文化中國抱有眷戀的南來文人，甚或是華人離散社群認同和堅守的語域（linguistic register）。

　　至於戰後國語電影隨着大批國內的影人南來，如何經歷在五十年代的左、右兩派的政治對抗及面對中國大陸解放後，內地電影市場封關下的艱辛經營，這方面仍有待研究。如果將戰後香港的華語電影放置在資本主義、殖民主義和冷戰年代的脈絡下作檢視（五十年代香港是亞洲冷戰的三大政治力量——中國大陸、台灣和美國——進行間諜活動的主要「戰場」），我們不難發現，港英政府一直對上層建築的文化領域（尤其是華語），採取放任、袖手旁觀，甚或漠視的態度。確實，英國政府從沒有嘗試提倡語言（英語）殖民化作為長期統治與擴張的基礎，因為英國對香港的政策是通過所謂的「自由貿易」獲取經濟利益的。英國對中國文化的漠不關心，吊詭地為華語及華語文化提供了一個相對自由的文化空間。根據鄭樹森的分析，港英政府在殖民統治過程中對華語文化的漠然，使得這文化空間得以生存、繁衍、「自生自滅」。[31] 在五六十年代，國共兩方在殖民

31　關於語言殖民，香港的情況與非洲、印度和加勒比海的英屬殖民地不同，因為香港沒有英語文書的傳統。見鄭樹森：〈談四十年來香港文學的生存狀況——殖民主義、冷戰年代與邊緣空間〉，《縱目傳聲：鄭樹森自選集》（香港：天地圖書，2004），頁269–278。

地的夾縫中各自尋求發展，辦文藝、文宣刊物，香港亦成為國共「文鬥」的交鋒之地。香港這片殖民地空間相對於海峽兩岸政權同時期對文化的監控，明顯地享有較多的「自由」。而港英政府這看待文化藝術尤如對待經濟發展的「自由放任」（laissez-faire）的「政策」（其實是從來沒有文化政策可言），使得香港這個邊陲空間成為冷戰年代裏，國共兩大陣營及個別外國力量努力爭奪和意圖佔領的意識形態陣地。

　　不過，電影作為流行大眾的文化工業，影響力可大可小。香港政府對左、右派的宣傳一直步步為營。[32] 更重要者，國語電影必要在殖民統治下的政治環境和資本主義的市場邏輯下拓展生存空間。故此，電影公司必須要與東南亞及海外市場謀求合作。羅卡就認為，「在電檢與市場規律限制之下，（國語片）製作者要努力在娛樂與教化之間謀求平衡，自 50 年代以後，香港國語片逐漸淡化教化，從寓教於樂走向純娛樂格局」。[33] 國語電影這種謀求「跨界」的發展，是基於失去大陸市場後的困局。但同時，也加強香港國語電影的娛樂技巧，吸收好萊塢的生產電影模式，銳意和西片、日本片、粵語片在市場上較勁，正正反映電影工業如何隨着香港在經濟及文化上的變遷而轉型。而五六十年代兩大生產國語片的電影公司和對手 —— 邵氏和電懋 —— 就是以南洋華人的資金進駐香港。在冷戰的氛圍、華人移民潮及殖民地城市的現代化的局面下，香港國語片建立它們的跨國娛樂網絡，從而改變了國語片的文化景觀。

32　五十年代，隨着大批上海影人南下，國內的左右派鬥爭也迅速蔓延到香港。親右電影陣營先後有「大中華」、「永華」、「新華」及 1953 年成立的亞洲影業公司（其資金來自美國自由亞洲協會）；而「長城」、「鳳凰」、「新聯」則成為左派電影在港機構的代表，各自製作不同類型的國、粵語片種。左右派影人分別組成各自的行業聯誼會（當時港英政府是嚴禁政治性的工會活動和市民公開集會）。左派先有「讀書會」，後有香港電影工作者學會；右派則成立港九電影從業人員自由總會。兩派陣營皆各有片廠和班底。五十年代是左右兩派鬥爭的高峰，當時兩派影片產量接近，爭奪影人和電影公司的控制權時有所聞，這時期電影的政治任務可説是凌駕了它的商業效益。有關歷史，見鍾寶賢：《香港影視業百年》，頁 101–123。

33　羅卡：〈危機與轉機：香港電影的跨界發展，四十至七十年代〉，載香港國際電影節：《香港電影專題回顧 —— 跨界的香港電影》（香港：康樂及文化事務署，2000），頁 113、111–115。

　　五六十年代由邵氏和電懋主導的國語片現代化，其後幾乎全面佔據了香港電影的市場（六十年代後期，過多「粗製濫造」的粵語電影一度造成了香港電影的低迷，而其題材亦跟不上香港的社會變化和觀眾口味，產量跟質量開始江河日下。至 1971 年，粵語片幾近全面停產）。當中除了影片質素和市場因素外，有學者更相信，這與國語電影中隱含的文化民族主義（cultural nationalism）和思念「中原」的情懷不無關連。傅葆石認為，邵氏後來全面投入國語片的製作，把電影工業「國語化」，以香港作為電影製作基地，而面向整個大中華市場，是典型海外流散華人資本家（邵逸夫）在其全球化意識下，表現出的回歸中華文化的情結。邵氏這番全力提升華語（國語）電影至世界級水準的努力，抱持的是一份民族主義的意念與慾望：「雖然粵語片在海外華人社群中大受歡迎，亦因此為『邵氏』帶來可觀利潤，可是從家國主義的觀點看去，粵語始終是一種方言，所滿足的只能是狹猋、特定的市場。相反，國語則通行全國，它才是代表現代中國的語言，為了達至全球化，打入除東南亞及香港粵語社群外的主流市場，『邵氏』選用國語作為『商業語言』。採用國語所帶來的世界敏感度和形象，更能符合『邵氏』的全球目標。」[34] 有社會學家早就指出，當時香港的國語電影，既是都會物質文明的產物，同時又萌發「現代國族意識」（emerging modern national consciousness）。[35]

　　電懋（其對手為邵氏及左派的長城、鳳凰的國語片公司）作為五六十年代在香港製作國語片舉足輕重的電影龍頭，憑藉其製作的技術和水準，

34　傅葆石：〈邵氏邁向國際的文化史（1960－1970）〉，載《跨界的香港電影》，頁 38、36－42。傅氏又認為，邵氏影業自七十年代中開始下滑，是其不能適應香港急變的本土化的市場，見傅葆石著、區惠蓮譯：〈中國本土化：邵氏與香港電影〉，載羅貴祥、文潔華編：《雜嘜時代：文化身份，性別，日常生活實踐與香港電影》（香港：牛津大學出版社，2005），頁 9－15。有關邵氏作為全球化華語電影的最新研究，見傅氏編的英文專著，Poshek Fu, *China Forever: The Shaw Brothers and Diasporic Cinema* (Urbana: University of Illinois Press, 2008).

35　I. C. Jarvie, *Window on Hong Kong: A Sociological Study of the Hong Kong Film Industry and its Audience* (Hong Kong: Centre of Asian Studies, The University of Hong Kong, 1977), pp. 87, 86-90.

一時蔚為大中華地區（台灣、香港、星馬）的電影主流。電懋以財力雄厚的南洋華人資金為靠背（隸屬於新加坡國泰機構），以香港作為電影製作的大本營。主事人星馬實業家陸運濤知人善用，鍾啓文任總經理，宋淇為製作主任。1955 年成立「劇本編審委員會」，邀請文化俊彥如姚莘農（姚克）、孫晉生、張愛玲任委員。[36] 同時，電懋又請來岳楓、陶秦、易文參加拍片工作，即一方面招攬一眾南來的藝壇和影視界的菁英，另一方面借鑒好萊塢電影工業和類型片的模式，開創中國電影製作的「片廠風格」，又開闢完整的電影發行網絡，企圖建立以華人華語為本的「跨國」電影文化企業。由於多半的影人來自上海，電懋的作品一直被視為心態上不脫中國意識。電影故事常見是以小家庭／中產知識分子為主題的家庭通俗劇，加上滲雜了好萊塢的西片風格，更被批評為是脫離社會和政治現實（無論是國內的政治鬥爭或香港的社會動盪）的夢工場。[37]

雖則不脫喜劇方式的誇張和攪笑本色，電懋的《南北》喜劇對草根小市民的日常生活及風俗習慣有着細微的觀察。其中以通俗劇的手法引出家庭和都市文化的變遷，反而更能引起大眾的想像與共鳴。這樣看來，殖民政府管治下的香港，與華南地區「嶺南文化」系統的傳承及與廣義上的中國傳統文化聯繫從未斷絕。電懋對都市小品及小市民生活的愛好，又是否潛藏電影公司在製作現代化華語電影中的一種「本地化」（localization）的市場策略？當中又如何透視出在香港殖民地都市的處境下，「本土」（locality）的視野和「都會文化」（cosmopolitanism）的願景之間的互動關係？

36　《國際電影》，第 3 期（1955 年 12 月），頁 6。

37　見焦雄屏：〈延續中產戲劇傳統：香港電懋公司的崛起及沒落〉，載《時代顯影：中西電影論述》（台北：遠流出版事業股份有限公司，1998），頁 105−112；焦雄屏：〈故國北望：一九四九年大陸中產階級的「出埃及記」〉，載《時代顯影：中西電影論述》，頁 113−132。

（三）戰後銀幕的新空間：左鄰為北人，右里為南人

　　在電懋公司的宣傳刊物上，曾這樣寫道：「最近十餘年，香港人口劇增，華洋雜處，南北交流，集世界語言，各地方語言於彈丸之地，加上各地風俗習慣不同，因此，糾紛迭起，時常發生意氣上的無謂爭吵。」[38] 語言上的南腔北調，居住環境的擠迫，又會經常鬧出笑話，例如：「香港人都知好多家庭，雖然雜處於一層樓上，但是在語言上卻很難合作，有的人聽到北方人講話，以為跟法國話一樣，有些北方人聽到南方鄰居講話，以為和『希臘神話』相似。」[39]

　　這些宣傳刊物既誇張又真實地道出了戰後香港的社會現狀。喜劇的背後着實委婉地折射了社會的現實。電懋的喜劇電影表現了由內地移民擁入香港所帶來的都市治安、人口擁擠、文化衝突等問題。許多身無分文的難民使用不同的方言，也攜帶着不同的風俗習慣乃至他們的政治信仰。1945年（抗日戰爭結束之後）至 1960 年，香港人口增加了五倍，從六十萬增加到三百萬。1970 年的人口數量更攀升至四百萬人。六十年代的香港度過了難民與新移民充斥及修建廉價公寓的十年。六十年代早期新移民的數量以每年十萬的速度飆升，為大量流動人口提供充足住房的現實任務異常艱巨。[40] 而殖民地政府要直至七十年代，才提出一套妥善規劃的公共住房政策。

　　同時，內地移民中右翼與左翼分子的摩擦也很嚴重。在電影世界中，許多持相反政見的電影從業者及公司（包括粵語片和國語電影），將難民及其惡劣居住條件的主題搬上熒屏。其中，一個突出的例子就是粵語片

38　電懋公司《南北一家親》宣傳資料，香港電影資料館，PR2155。

39　電懋公司《南北和》宣傳資料，香港電影資料館，PR2136。

40　James Hayes, *Friends and Teachers: Hong Kong and its People, 1953-87* (Hong Kong: Hong Kong University Press, 1996), p. 58. 引自 Wong, "Colonial Governance and the Hong Kong Story," p. 231. 關於香港五六十年代的住房與殖民政府腐敗問題，參看 Elliot Elsie, *Colonial Hong Kong in the Eyes of Elsie Tu* (Hong Kong: Hong Kong University Press, 2003), pp. 43-56.

《危樓春曉》。該現實主義電影切中時弊，描寫居住在擁擠的廉價公寓中的都市低下階層，由中聯電影製作。中聯成立於 1952 年，由一群進步的左翼粵語影人共同經營。中聯一反以拍攝劣質戲劇及武打電影等廉價娛樂為主的粵語電影工業潮流，強調現實主義的電影精神，來反映社會和家庭問題，啟迪民智，回應五四運動的文人批判及自強精神。《危樓春曉》展示了一群居住在廉價公寓中的低下階層，他們守望相助以共度時艱。這部電影刻畫了一系列不同的角色，包括二房東、失業的年青教師、正直的司機、老技術員、過氣的女舞蹈家以及醜陋的資本家。

在政治光譜的另外一邊是右翼（反共）的國語電影陣營。《半下流社會》（屠光啟執導，1955）由亞洲影業公司（Asia Pictures）製作。電影改編自 1955 年由美國贊助的亞洲出版社（Asia Publishing Company）出版的趙滋蕃的同名小說。該片描寫一群流放的內地中產階級 —— 大學生、知識分子、企業家及其他 —— 這些人都是共產主義中國的受害者，跌入香港貧民區的非人生活。[41] 這部電影顯然是一部宣傳反共的作品，但是它對都市低下階層的描寫，對香港這座資本主義兼殖民地城市的社會政治的控訴，以及對被壓迫的低下階層的團結一致的肯定，卻使得這部電影與左翼思想不謀而合。

正如林年同所指出，如《危樓春曉》的電影類型，其劇本結構及原型可能來自高爾基（Maxim Gorky）的《低下層》（*The Lower Depths*）。[42] 其風格繼承了戰後的上海電影和舞台劇，而它所展示的人口擁擠的都市空間與底下層的社會景觀，幾十年來一直激發着中國電影創作的想像力和批判態度。[43] 另外，最典型的例子是《七十二房客》（此劇有兩個版本，1963

41　〈半下流社會〉影評，《國際電影》，第 1 期（1955 年 10 月），頁 43。

42　林年同：〈危樓春曉（影評）〉，載林年同編：《五十年代粵語電影回顧展（第二屆香港國際電影節特刊）》（香港：市政局，1978），頁 78–79。

43　在上海，高爾基的原劇被改編為舞台劇（柯靈、師陀，1946），其後改編成電影（黃佐臨，1948），中文名為《夜店》。見 Paul Pickowicz, "Signifying and Popularizing Foreign Culture: From Maxim Gorky's *The Lower Depths* to Huang Zuolin's *Ye dian*," *Modern Chinese Literature*, vol. 7, no.2 (1993), pp. 7-31.

年珠江電影製片廠出品，導演王為一；1973 年邵氏兄弟出品，導演楚原，兩套影片都是粵語版本）。故事來自租界時期的上海舞台劇。在一幢舊式的庭院裏，租住着七十二家房客，他們都是小市民。「七十二家房客」遂成為上海人俚語，意指擠逼的居住環境。故事呈現城市中來自五湖四海的外省人口和語言／方言混雜的情況，此後有多種版本和表演形式流傳。《七十二房客》經歷了多次修改和改編，從戰前上海的舞台劇到戰後廣州和香港的電影版本，歷久不衰。[44]

　　由此觀之，出現在六十年代早期的《南北》都市喜劇，在一定程度上延伸了香港前幾十年間，以都市擁擠及社會不公義為主題的類型電影。所不同的是，該諷刺劇系列拋棄了政治意識形態，用迥然相反的態度來觀察在新的都市空間中的社會發展。其中，電影佈景的轉移也同樣值得標榜（雖然還有許多作品是在攝影棚中攝製）。《南北》喜劇系列反映不斷變換的都市景觀以及中產階級居民的現代生活方式。電影發揮了對香港一群「小市民」（petty urbanites）群像的觀察與想像，出場角色來自不同階層和職業：「飯店老闆、領班、廚房師傅、樓面侍役、衛生督察、電台廣播員、地產公司經理、小室職員、教員、校役、窮光棍、家庭主婦、機場女服務員、收數員、茶客、外國歸僑、遊客等等。」[45] 影片中又有不少飲食場面，展現南北方的地道食品如鮑魚、蘿蔔糕、臭豆腐等等，此外又有現代化的家用品如收音機／留聲機和雪櫃／冰箱及分期付款制度。

　　該系列描寫商店及酒樓等左鄰右里（neigborhood），對都市日常生活的嶄新空間表達了濃厚的電影感。在《南北和》中，李四寶開了一間時髦的洋服店，而他的鄰居南方人張三波經營着一家老式的洋服店。李的店舖開張成為一時轟動，他舉辦了一個奢華的雞尾酒會，這使得他的廣東鄰

44　1973 年該片上映時十分賣座，對香港電影的復興功不可沒。有關《七十二家房客》的多種版本的演繹，見楊慧儀：〈電影《七十二家房客》與其他版本間的翻譯性關係〉，載羅貴祥、文潔華編：《雜嘜時代：文化身份，性別，日常生活實踐與香港電影》，頁 149–160。

45　羅卡：〈張愛玲的電影緣〉，載羅卡、卓伯棠、吳昊編著：《超前與跨越：胡金銓與張愛玲》（香港：臨時市政局，1998），頁 138。

居非常不高興。張三波對北方人的敵意隨着李四寶大肆賄賂旅遊導遊，以打擊同行的生意而日益深化。在《南北一家親》中，北方人李世普在一家本地人沈敬炳經營的粵式餐飲附近開了一家北京菜酒樓。地理上的鄰近及兩家酒樓的敵對，真實地反映出南北文化的衝突。正是由於兩家商店在空間上比鄰而居，兩位酒樓老闆都努力在激烈的競爭中破壞對方的生意。李世普以大幅降價的方式搶走了沈敬炳的長期贊助人，沈敬炳為了報復又挖走了李世普的服務生領班。李世普為客人提供免費的啤酒，沈敬炳立即還擊，帶着一幫鄰居去他的酒樓暢飲免費啤酒，讓李的慷慨難以下台。

　　食物既為電影提供了佈景（酒樓），同時也是反覆出現的，象徵着文化偏見 vs. 開放的符號。在《南北和》中，廣東人清文的女朋友曼玲為了取悅未來的廣東老公說「北方菜又鹽又油」，結婚之後家裏做廣東菜。廣東人張三波女兒麗珍對追求者外省人王文安說他們未來會一直吃北方菜。在《南北一家親》中，曼玲在第一次去拜訪未來公婆時，亦通過了食物的考驗，準備了一道美味的廣東蘿蔔糕。關於食物的笑話說明，認為一種地方文化中只有一種飲食口味或者只有固定的身份這樣的論點是站不住腳的。我們在電影中看到不同風味的食物是可以輕鬆地製造出來的 —— 在《南北一家親》中北人女兒曼玲藉食譜之助，亦能炮製出美味的廣東蘿蔔糕。其喻意在於，以前用來界定社會關係的地域界線，在新的大都市環境下已經不再有意義，因為這些界線在大都市的熔爐中已經被消解了。

　　從空間概念上說，《南北》系列刻畫了新興的商業活動的都市場所。相互競爭的洋服店和酒樓反映出商人階級的社會縮影，他們在激烈的競爭中互相仇視。在《南北一家親》中，李與沈不僅經營的店舖比鄰而居，恰巧又分租同一公寓，冤家路窄，所以常生齟齬、摩擦。在生意上的鬥爭延續到了家庭生活中，而客廳就成了兩人的戰場。有一場戲李世普和沈敬炳在客廳中爭奪收音機的「發聲權」，又各自高唱粵曲和北方戲曲來鬥氣，南腔北調。都市住房的高密度（兩家合租一間公寓）所帶出的空間隱喻亦補足了人與人之間的混亂、衝突及放逐（在不同方言與意義之間）的聲學表達。需要強調的是，戲劇的聲音元素（唱歌與談話）在《南北》系列中

非常突出。例如，《南北一家親》中北人女兒曼玲通曉廣東話，是粵語電台的播音員。電台播音是五六十年代的一種流行文化，也是最新的都會娛樂方式，顯示以方言或地道文化作狹義的本土認同並不適合大都會多元文化的現實。

　　《南北一家親》中又加插了冰箱這個現代化的「硬體」和奢侈商品，平添更多的幽默色彩和複雜情節。在六十年代初的香港，購買冰箱是一件奢侈的事情，沒有幾個家庭能負擔得起。北方人李世普以「分期付款」的方式（一種新的商業交易形式）買來一台冰箱。不久後沈敬炳發現他並無法承擔冰箱昂貴的價格。冰箱很快就轉手了。然後李以二手價買回了這台冰箱。這件家庭電器成為小市民引人羨慕的財富與名望的代表，因此也成了兩人之間鬥爭的焦點（電影鏡頭不斷地捕捉到客廳中這件「宏偉」的電器）。不管是李世普炫耀財富的虛榮心，還是沈敬炳搶佔一件奢侈用品的投機心理，都恰恰是范伯倫（Thorstein Veblen）所形容為中產階段的「炫耀性消費」（conspicuous consumption）。[46] 換言之，人對消費品的佔有慾反映出中產階級對財富和美好生活的渴望。雖然李、沈在家庭空間的「鬥爭」，固然回應了都市人口擁擠、地方方言與文化衝突的主題，但更值得玩味是，影片敘事邏輯中呈現出來的對資本主義的生活方式的嚮往。

　　正是對經濟力量和商業成功的渴望引發了南方人和北方人之間的鬥爭。《南北和》觸及了最新的中產階級的消費模式以及酒樓間的激烈競爭。它還把兩家洋服店老闆描寫成野心勃勃，甚而互相排擠對方的中小企業家。通過該片可管窺香港金融資本主義的早期階段。但是在電影結尾的時候，我們看到廣東裁縫成了放債人，當他的洋服店生意下滑的時候，他努力優化利用他所擁有的資本。這時命運發生了喜劇性的轉折，李世普的生意面臨破產，不得不乞求沈敬炳借錢給他。不出意料，沈拒絕了李的請求。李於是當着沈的生意夥伴的面前抹黑沈，說服他不再與沈合作，以示

46　Thorstein Veblen, *The Theory of the Leisure Class* (Amherst, NY: Prometheus Books, 1998), pp. 68-114.

回敬。

　　小資產階級人物對資本主義財富和舒適生活的渴望、憧憬而導致的家庭糾紛的主題在許多電懋的電影中不斷出現。其中,《香車美人》(易文執導,1959)亦是一個突出的例子。該片展示了一對新婚夫婦如何努力購買一輛汽車。最後買車的事情影響了他們的生活,婚姻也差點完蛋。電影中,丈夫與妻子都是白領階級,他們租了公寓的其中一間房。只有有限的餘錢來供一輛新車,為此他們不得不節衣縮食,努力工作,省錢供車。電影展現了關於學駕駛的細節以及操作汽車的日常程序,讓觀眾體會到購買擁有這一輛現代化交通工具帶來的興奮。該片反映出中國的中產階級既想融入新的社會體制又要維持家庭完整的兩難處境。正如電懋的其他都市電影,《香車美人》通過向觀眾介紹汽車按揭程序、保險、推銷、銀行操作來回應城市發展的進程,這些正是大城市商業發展及現代化的重要特性和組成部分。

　　有趣的是,《南北》系列也正表現當時來港的移民／難民要共同寄寓在一個新的文化混雜(hybrid)的殖民地環境,而在這新的都市空間,傳統上以父權為首的家庭結構將被打破,而被新的「左鄰右里」的都市空間及人際關係所取代,這包括戲中洋服店與酒樓所代表的充滿商人意識與資本主義競爭的商業空間。除了對語言對白的敏感,電影還巧妙地利用了食物文化與飲食習慣凸顯甚至諷刺一般大眾的文化刻板模式。正當父輩們在中式酒樓鬧得不可開交之時,兒女們卻在西式的餐廳與咖啡廳譜出戀曲。西式餐廳所在的都市場所正代表着「現代空間」。戲中人物都在逐漸從鄉里文化轉化至都市的性格。例如《南北一家親》中廣東人清文任職衛生幫辦,做事素來秉公辦理,絕不會見鄉親而徇私,體現殖民地崇尚法治的精神。《南北和》中兩位父親最後還是靠年青人之助,化解了洋服店資金周轉不靈的困難,最後連一向頑固的上一代都要求變,兩位父親冰釋前嫌,更把南北兩家洋服店合併,銳意改革,矢志要將小小的本土企業打進國際市場。電影的結尾象徵着香港穩步邁向都市化和工業化。香港從內地難民的貧民窟轉型為由西式的公務員體制、工業資本以及自由貿易制度為基石

的現代化大都市，這既是香港經濟不斷轉型的縮影，又何嘗不是電懋想將中國電影出品現代化和國際化的心聲。

（四）中國的家庭衝突、西來的好萊塢喜劇

在《南北》系列中出現的「南北角力」，都以「家庭通俗劇」（family melodrama）的形式出現，劇情無非是南人和北人的下一代子女都愛上對方，但婚嫁之好事又遭到雙方的父親所阻撓。這裏「父親」象徵了頑固的舊派勢力，但在喜劇的情節推展下，上一代的「父權」勢力很快消退，讓年青戀人得以組織他們的小家庭，亦即是西式的「核心家庭」（nucleus family）。這又正顯出都市現代化下，家庭結構不可逆轉的趨勢。這方面焦雄屏的分析還值得我們對照參考，她認為電懋的家庭通俗劇，延續着1949年前中國電影家庭劇的傳統，也流露出以上海為主的，南來影人的委屈心態。中國電影一直以家庭通俗劇來反映社會和國家的問題，尤以三四十年代為最。當中，家國的命運隱藏於倫常之維繫。而在男女婚姻戀愛的悲喜劇中，又往往將人物塑造的重點放在女性角色身上，而又迂迴地以女性來象徵中國。焦氏又舉證認為電懋的上百部作品，都以小家庭通俗劇為核心，其中的女性角色又相當鮮明。[47]

焦氏的講法不無道理（例如改編自徐速的《星星、月亮、太陽》〔易文〕，1961〕的同名電影，講述的就是戰亂與家庭分離的愛情故事），但卻可能忽略了電懋其他一些作品在嘗試植根於香港都市社會和朝向「好萊塢化」的趨勢下，出現在題材與表現形式上的「轉型」。具體而言，就像《南北》系列所代表的一類「都市浪漫喜劇」（urban romantic comedy）—— 這類電影是都市文化的變異產品。如鄭樹森所言，在當年大陸提倡「工農兵文藝」、台灣高喊「反攻復國」的文化大氣候裏，「都市浪

47　焦雄屏：〈故國北望〉。

漫喜劇」反而只能孕育於英國殖民地的香港，以諧趣和族群通婚的形式去諷刺社會矛盾。[48] 鄭更認為，電懋的都市戀曲大有好萊塢式的「諧鬧喜劇」或「神經喜劇」（screwball comedy）的影子，這種喜劇的特色，是對中產（或大富）人家的家庭糾紛或男歡女愛予以嘲弄剖析，而其中包含情節的偶然巧合和對話的詼諧機智。電懋這一類型的都市喜劇都以西化包裝，例如電影的英文名稱：*The Greatest Civil War on Earth, The Greatest Wedding on Earth, The Greatest Love Affair on Earth*。而 "Civil War" 之稱在此更是一語雙關，令人聯想到的，可能不是美國的「南北內戰」，而是尚在人們記憶中的「國共內戰」，產生劇中人小事化大的戲謔效果。將歷史「創傷」（trauma）磨平為逃避歷史的好萊塢式喜劇，迎向一個有希望的現代社會，在政治高度敏感的年代，未嘗不失為求全的表述形式及大眾娛樂。

　　美國學者斯坦利・卡維爾（Stanley Cavell）對好萊塢三十年代盛行的「諧鬧喜劇」素有研究。[49] 正如卡維爾所稱，西方電影中有關戀愛與婚姻的「原型」，可追溯到莎士比亞的「浪漫喜劇」（romantic comedy）。故事都圍繞年青戀人何以衝破家庭和社會的樊籠以追求個人的幸福（莎劇名著《羅密歐與朱麗葉》前半部看來更像喜劇，正是有關意大利維羅納兩大家族的仇恨，禍延無辜的年青戀人的故事）。卡維爾相信這類喜劇電影隱藏的主題顯示「一對年青的戀人為爭取幸福戰勝了個人與社會的障礙，結局顯示個人與社會和解，並以婚姻告終」。[50] 雖然美國中產階級婚姻及社會觀念跟電影中中國人的儒家倫理和社會風氣未可相提並論，但將「婚姻」與「家庭」作為新生世代朝向穩定的信念和目標，以徹底忘懷上一代戰爭和離亂的創傷，本身就構成電影敘述上的「現代性」想像。

48　鄭樹森：〈張愛玲與兩個片種〉，載蘇偉貞編：《張愛玲的世界・續編》（台北：允晨文化，2003），頁 219－220。

49　關於好萊塢三四十年代的「神經喜劇」，見 Cavell, *Pursuits of Happiness*. 有關中文著作，見鄭樹森：《電影類型與類型電影》（台北：洪範書店，2005），頁 168－189。

50　Cavell, *Pursuits of Happiness*, p. 1.

　　《南北》喜劇的編劇之一張愛玲正是好萊塢式都市喜劇的箇中能手，她為電懋寫的劇本──包括《情場如戰場》（1957）、《人財兩得》（1958）、《桃花運》（1959）、《六月新娘》（1960）──大多承繼了好萊塢神經喜劇中對都市浪漫和愛情戰爭的描寫。經過張的改良，賦予了電影中國的道德觀和家庭觀。[51] 對於西方的神經喜劇，論者或會詬病這種諧鬧故事浮華玩世，脫離群眾，逃避現實（好萊塢此種諧鬧喜劇和歌舞片正是盛行在美國經濟大蕭條的三十年代）。也有持相反意見者，如湯瑪斯‧沙茲（Thomas Schatz）就認為，喜劇背後還可能隱藏對階級融合和男女平等種種理想，有些還藉以折射鄉村／城市的對立，或小鎮／大都會的過渡。一個經典的例子是電影《一夜風流》（*It Happened One Night*, 1934），講述了一位富家女與一位男記者間的浪漫愛情與勾心鬥角。[52] 通過求愛與婚姻，演繹出中產階級對富人的遐想而又批判的矛盾心理。如果將這種對階級社會的幻想轉嫁到中國的社會環境之下，我們會發現中國喜劇的情況正相反，中國喜劇較少涉及愛人或者兩性之間的戰爭，而是更多地集中於家庭父權間的爭拗。電影敘述往往圍繞着年青的戀人如何爭取父輩對婚姻的許可。在《南北一家親》中，年青的戀人哄騙他們的父母，假裝私奔以迫使雙方父親快意泯恩仇。電影的結局是，先在教堂舉行西式婚禮，再舉行中式婚禮，顯示出殖民地城市中西文化的結合。

　　對此，我們除了可以看出中、西喜劇在故事設置上的對比之外，亦不可忽略其語言和對白的風格，亦即是聲音的元素。好萊塢的神經喜劇（及歌舞片）其實是聲片技術下興起的產物，而此類喜劇所倚重的是男女主角間的風趣甚或諷刺對白，有時人物說話更故意加快速度節奏，妙語連珠，

51　李歐梵認為張是一位成長於繁華世故的大上海的影迷，因此張的電影模式可能取材自《育嬰奇譚》（*Bringing up Baby*, 1938）、《費城故事》（*The Philadelphia Story*, 1940）以及《淑女伊芙》（*The Lady Eve*, 1941）等好萊塢喜劇。見 Leo Ou-fan Lee, *Shanghai Modern: The Flowering of a New Urban Culture in China 1930-1945* (Cambridge, Mass.: Harvard University Press, 1999), pp. 276-279.

52　Thomas Schatz, *Hollywood Genres: Formulas, Filmmaking, and the Studio System* (New York: Random House, 1981), pp. 150-185.

以表現主角們的機智，是比較接近「成熟世故」（sophisticated maturity）和文雅風趣的風格，以刻畫大都會男女的感情繾綣。至於電懋的《南北》都市喜劇，以社會現實為主題，面向種族融合與同化，更接近「現實喜劇」（realistic comedy）的特色，對社會風俗、人生百態作一笑置之或嘲弄揶揄的態度。[53] 最重要的是，其喜劇的賣點在於，以地方話（dialect）跟國語之間產生的差異與誤會，非常貼近平民百姓的日常生活，較為平民和市井。

例如在《南北一家親》中，梁醒波叫「沈敬炳」，國語讀來就像「神經病」，而劉恩甲飾「李世普」，廣東話就誤叫作「離晒譜」（即「有冇搞錯」），都是利用雙關語（pun）及國語和粵語之間聲調的混淆去製造滑稽效果，而觀眾需要有具體真實或「本土」的生活經驗才能夠體會當中的笑料。據王天林憶述，由於張愛玲不熟悉香港的情況，所以在笑料方面，導演會想辦法加點噱頭（據說張愛玲不大懂寫廣東話，片中的粵語對白都經過宋淇修飾或代筆）。另外梁醒波演出時經常是愛「爆肚」（即興對白），所以拍攝時對白時有改動。當中又有一場戲（他應該指的是《南北一家親》）是辦不到的。本來是想由梁醒波、白露明合唱一支歌，一半用國語，一半用廣東話，但因為音鍵合不來而拍不成。[54] 這都證明戲中的語言、聲音、音樂及演員的「即興」（improvisation）和「表演」（performance）極其重要。影片近尾聲有一場戲，是兩位父親最後在一家西式茶樓商討聯婚的條件，結果梁醒波與劉恩甲雙方大打出手。電影亦以此來表現戲中人物的文化衝突和喜劇效果。用廣東黃飛鴻的武功對付北方的太極拳，打鬥中混進西片中擲蛋糕和意大利粉的打鬧劇（slapstick），吸取低乘喜劇的肢體語言及動作成分。這種混雜了高、低檔和「跨類型」（cross-genre）的戲劇表演元素，顯露出香港電影一向的靈活求變以適應本土觀眾的市場策略，這與好萊塢神經喜劇的精緻風格是大為不同的。

53　鄭樹森：〈張愛玲與兩個片種〉，頁 219－220。
54　訪問王天林，見《超前與跨越》，頁 160－161。

　　綜觀電懋喜劇的歷史意義，其以「南人」和「北人」間的地域差異、生活習俗的對比和語言的混淆為賣點，製造笑料。但電影的敍事潛藏對現代性的「魅惑」（enchantment）的想像空間，努力將不同的族群和家庭聚合而為擁有共同價值取向的現代市民。婚姻作為社會同化及和諧的建制，在通俗劇的包裝下顯示出重要的社會功能。年青一代解決了上一代的社會及文化偏見，婚姻的紐帶包含着年青人對階級提升的社會渴望與希求，個人最終對社會及經濟富裕的渴望超越了族群的區別。這些都市喜劇反映出電懋的心聲 —— 將社會現代化進程中的資本主義家庭及社區投影於熒屏之上。或許有人會認為國泰的電影脫離群眾，逃避現實（五六十年代的香港經歷了一系列的政治騷動、社會動蕩及持續的難民南下）。然而國泰電影的大規模生產的娛樂模式及向好萊塢電影尋求靈感的舉動，其實迎合了一群正在崛起的都市觀眾。電懋以現代光影技術，利用好萊塢式的片廠管理和明星制度，兼容並蓄各種流行的電影類型（浪漫喜劇、音樂劇及通俗劇），打造出現代都市的形象。電懋的電影世界經常「表現許多年青又迷人的女主角的西式生活，她們聽意大利歌劇，參加或主辦西式的生日會，玩西式擊劍，打網球，野餐，穿晚禮裙跳恰恰，探戈以及曼波舞」。[55] 正如研究美國好萊塢電影的權威米莉安．漢森（Miriam Hansen）所言：「不僅是在美國，而是在全世界所有走向現代化的都市中，好萊塢電影都被看成是『現代』（the modern）的化身。」[56] 而電懋電影也同時表現傳統與現代道德觀，以及個人主義與家庭價值間的衝突。

　　對於一個由海外華人資本支持，由中國文化精英組成的電影工業來說，好萊塢模式確保了一個正邁向現代化的都市擁有最新的工業生產，及大規模製造與消費的體系，借用好萊塢式的美學以預視一個正在冒起的中產階級的現代生活形態。更有趣的是，對於南來的影人及漂泊在中原以外

55　Yingchi Chu, *Hong Kong Cinema: Colonizer, Motherland and Self* (London: Routledge Curzon, 2003), p. 34.

56　Miriam Hansen, "Fallen Women, Rising Stars, New Horizons: Shanghai Silent Film as Vernacular Modernism," *Film Quarterly*, vol. 54, no. 1 (2000), pp. 10-22.

華人離散社群來說，他們接受好萊塢式現代化的啟發和影響，比受港英殖民主義下的西方文化更多一些。在香港這個遠離祖國中心和國家政治的地方，電懋的電影正面地回應了社會變遷以及現代化的動力。他們塑造出迅速商業化、現代化和都市化的城市新生活形象。「南北」系列的喜劇聚焦本地的家庭關係變化和都市生活方式，賦予觀眾對中國現代化的全新想像。可是，電懋電影中的現代社群想像空間，隨着六十年代中創辦人陸運濤遽然離世，一度聲沉影寂。電懋當時創製大中華電影的雄圖，遇上香港電影工業本土化及現代化的挑戰，本身亦須不斷作出應變和轉型。在新世紀新科技下這批舊影片有望得以重新出土，讓人重看、重溫，撿拾以至還原零碎的光影片段和歷史記憶。

張愛玲看現代中國男女關係

寫文章是比較簡單的事，思想通過鉛字，直接與讀者接觸。編戲就不然了，內中牽涉到無數我所不明白的紛歧複雜的力量。得到了我所信任尊重的導演和演員，還有「天時、地利、人和」種種問題，不能想，越想心裏越亂了。

—— 張愛玲，〈走！走到樓上去〉

（一）南來文人的喜劇想像

　　上世紀六十年代，夏志清重新評估張愛玲，讚譽她為最為出色的一位現代中國作家。誠如夏所言，張確實是個「擁有悲劇式洞見的作家」，[1] 以她熟練的悲劇反諷和對人性弱點的精練描寫，足以在文學廟堂佔一席位。後來的學者多以「蒼涼」二字來分析張氏筆下的感官世界，一種審視即將降臨的破壞性美學與歷史目光。然而，張也有另一重要的創作：處境劇及喜劇劇本，但一直為人忽略。研究者強調張氏文學作品中的創傷、感傷和憂鬱時，往往輕視她在 1947 年前後在上海從事的電影編劇工作。除了因為她的影視作品和劇本遍尋難獲外，也是由於評論家一般不太看重喜劇，令人較少仔細考量及分析張氏的喜劇感性與銀幕創作。

1　C. T. Hsia, *A History of Modern Chinese Fiction*, 3rd ed. (Bloomington: Indiana University Press, 1999[1961]), p. 413.

 張愛玲在 1947 年先後完成兩個通俗劇劇本：《不了情》（1947）和《太太萬歲》（1947）。兩影片由文華公司出資，桑弧導演，兩片當時不但票房大收，在上海也廣獲好評。左翼文人夏衍一直仰慕張氏天份，在 1950年更曾力邀張愛玲加入新成立的上海電影劇本製作所，擔當編劇，但未幾張便離開上海到了香港，然後又轉赴美國。據說其間夏衍曾託人帶信給張，希望她暫且留在香港但不要赴美，但亦未成事。這或許註定了張愛玲當不成新中國的劇作家。事實上，我們亦難以想像，筆下盡是遺老遺少和小資產階級品味的張愛玲，如何可能適應新中國的政治文化。幾番轉折，在種種「天時、地利、人和」因素下，張愛玲脫離內地影視工業，卻為香港的電影公司寫下不少劇本。張與電影寫作也得以在香港電影新文化的環境下得以續弦。

 在 1952 年至 1955 年張愛玲留港期間，她曾被美國新聞處（United States Information Service）聘為自由作者及譯者，期間她寫過兩本反共小說 ——《秧歌》（1955）及《赤地之戀》（1956）。很快張氏便再次投身電影工業，既嘗試重塑其寫作事業，亦可以讓自己遠離政治操縱。張氏得此機會，是因為認識了宋淇（又名宋悌芬，筆名林以亮）和他妻子。宋氏夫婦一直追讀張愛玲在上海時期出版的小說。宋淇在即將成立的電懋出任監察製片，他邀請張氏加入公司其中一個編劇組。根據該公司雜誌《國際電影》所言，電懋致力發掘和撮合優秀作者，為公司的電影作品提供優秀劇本。張愛玲的兩部電影劇本曾風靡上海，使公司管理層對張氏印象深刻。可惜，在她答應加入電懋不久後，便於 1955 年秋天離港赴美。

 電懋由星馬實業家陸運濤於 1956 年正式成立，借鑒好萊塢電影工業模式和類型片的套路，拍製現代中國社會的電影。電懋模仿好萊塢片廠模式，既着力訓練演員，亦致力籌組編劇班底，而這些在香港拍攝的影片是以中國大陸之外（如台灣、南洋）的華人觀眾群為主。陸運濤在公司成立了一個劇作部，對電懋日後的影視作品及其創作帶來深遠的歷史影響。張愛玲在離港赴美前答應擔任電懋的劇本編審委員會，其他編委還包括一批從上海南來的文化人，包括姚莘農（姚克）、孫晉生、宋淇。就當時的香

港電影界而言，這也是前所未見的，因為劇作家的身份並不受人尊重。雖然電懋對編劇和劇本的重視多少受好萊塢片廠啟發，但後者大都只看重劇本的商業價值，電懋公司卻待編劇為有才之士而予以難得一見的尊重。1955 年 12 月，在電懋喉舌刊物《國際電影》的一期中，公司宣佈成立了編劇組，並邀得張及其他文人加入，刊物還附有張女士的一張獨照。[2]

　　1954 年至 1957 年期間，張愛玲擔當電懋公司的編劇工作，這成為她的主要謀生工具，來支持她和丈夫於美國的生活。她和賴雅（Ferdinand Reyher）是在 1956 年 8 月成婚的，男方是美國著名左翼作家。在布萊希特（Bertolt Brecht）於四十年代流亡美國時，賴雅曾全力支持他。張氏這段婚姻面臨着極大的經濟困難，因為二人結婚時，賴雅已六十五歲，無論健康或事業都在走下坡。[3] 在兩人都沒有穩定工作的情況下，張愛玲為電懋撰寫劇本的收入成為其家庭最主要的經濟來源。[4]

　　這批電影劇本包括《情場如戰場》（1957〔首映〕，岳楓導演，林黛、秦羽、張揚、陳厚主演。原初劇本名《情戰》，寫於 1956）、《人財兩得》（1958，岳楓導演，李湄、丁皓、陳厚主演）、《桃花運》（1959，岳楓導演，葉楓、陳厚主演），以及《六月新娘》（1960，唐煌導演，葛蘭、張揚主演）。張在 1961 年因事經台回港，此時又應宋淇之邀再度與電懋合作，編寫劇本依次為《南北一家親》、《小兒女》（1963，王天林導演，尤敏和雷震主演）、《南北喜相逢》及《一曲難忘》（1964，鍾啟文導演，葉楓、張揚主演）。這期間張曾計劃改編《紅樓夢》上、下集，幾經波折下而遭擱置。而張據《咆哮山莊》改寫而成的《魂歸離恨天》，最終未得開拍。如把在 1949 年前上海完成的《不了情》和《太太萬歲》，以及現已散佚的、根據自己小說的《金鎖記》所改的劇本計算在內，張愛玲的劇本

2　《國際電影》，第 3 期（1955 年 12 月），頁 6。

3　鄭樹森：《從現代到當代》（台北：三民書局，1994），頁 59－66。

4　電懋付予張愛玲每部劇本的酬勞由 800 至 1000 美金不等，在當時的香港電影編劇圈實屬高價。見羅卡、卓伯棠、吳昊編：《超前與跨越：胡金銓與張愛玲》（香港：香港國際電影節辦事處，1998），頁 173。

編寫，無論是從數量還是質量來看，都是極具文學價值的。[5]

　　隨着張愛玲的劇本文字相繼出土，正有助我們探討張的電影劇本與其小説文字之間的互動，以彌補這一片空白的「張學」研究，更可以補充我們對近一個世紀以來，現代中國社會的文字媒體與視像文化的相輔相成、互為表裏的關係。[6] 張早年遊走大眾媒介，於小報紙發表通俗小説創作為主。此外，在上海時期，她已是一個標準的「影癡」，而且還能夠以流利的英語文筆，向洋人介紹中國電影，莊諧並重，這方面早有論者論及，此處不贅。[7] 值得深究的是，張早年身處上海大都會的多元文化之中，亦中亦西，其電影品味，深受當時的好萊塢電影文化影響。亦有學者指出，張愛玲兩種電影劇本類型深得西方喜劇電影的興味，頗具成就。第一類是「都市浪漫喜劇」，這類作品的題材為大都會裏的男歡女愛和兩性戰爭，亦是張小説的拿手好戲。其寫作受到三四十年代美國好萊塢「神經喜劇」的啟發，這類代表作有《情場如戰場》、《人財兩得》、《桃花運》及《六月新娘》。張的另一類劇本較接近「現實喜劇」，例子是《南北一家親》與《南北喜相逢》。這兩部劇都針對當時香港社會的族群矛盾而炮製輕鬆

5　據鄭樹森引述林以亮（宋淇）的説法，桑弧導演的《哀樂中年》（1949），其劇本應是出自張愛玲的手筆，但影片掛名是桑弧兼任導演和編劇。見鄭樹森：〈張愛玲與《哀樂中年》〉，《從現代到當代》，頁 81-84。

6　有關張愛玲的電影劇本鈎沉，《小兒女》和《南北喜相逢》的選段曾在 1978 年 3 月《聯合文學》的「張愛玲專號」刊登。《一曲難忘》在 1993 年 4 月的《聯合文學》發表。《南北喜相逢》劇本全文經由鄭樹森整理，已在 2005 年 9 月的《印刻文學生活志》刊登。張愛玲在上海時期寫的第一部電影劇本《不了情》，亦經由陳子善根據電影謄錄了一個對白本，與《一曲難忘》和《太太萬歲》一併收入陳子善所主編的《沉香》（2005），並歸入台北皇冠出版的《張愛玲全集》，第 18 冊。至於《情場如戰場》、《小兒女》及《魂歸離恨天》則曾收入台北皇冠出版的《張愛玲典藏全集》，第 14 冊（2001）。此外，香港電影資料館最近接收了國泰（電懋）機構一批珍貴的電影文物資料，其中包括所有曾被拍成電影的劇本。至於影片方面，香港國際電影節曾在 1998 年舉辦過一次張愛玲的回顧展，香港觀眾有機會觀賞幾套張寫的電影。據香港電影資料館提供的資料，《人財兩得》、《桃花運》、《一曲難忘》與《南北喜相逢》幾套電影是沒有找到任何拷貝或底片的。對研究者來説，暫時只可以借助坊間買到的幾套國泰發行的電影。

7　羅卡：〈張愛玲的電影緣〉，頁 135-146；周芬伶：《豔異：張愛玲與中國文學》（台北：遠流文化事業股份有限公司，1999），頁 340-378。

的都市小品。[8]

（二）俗套的犀利與蒼涼的歡喜：「張看」的文與影

　　由此觀之，張愛玲的電影劇本與其幅射的人文世界和浮世風情，理應放置於一個多元文化及文字與影音之間的跨媒體的多維視野下，作出審視和觀照。譬如說，我們如何衡量、比較張的電影故事與好萊塢電影相近類型（genre）的異同？另外，張的小說與電影劇本創作之間，有沒有共通的主題，甚至是透視着作家某種的視野或世界觀？而觀眾是否仍會在張愛玲所展示的電影世界中，得以目睹「張看」之下的人情世態？

　　假如沿用西方電影學的「作者論」（auteur theory），認為電影的導演如具備超卓的視野和出色的技巧，便能凌駕於片廠的限制和干預，創造出別具個人風格的作品。但法國電影理論家安德烈・巴贊認為，「作者論」過分強調精英主義文化，固囿一個單一整全的作者或作品的觀念，更無視在當今電子資訊發達和機械複製技術普及的年代，作品可以通過不斷的改編得以重新創作。而作者的身份不再是神聖的藝術「創造者」（creator），而更似是能游走於不同媒介的故事「翻譯者」（translator）。[9]

　　「作者論」的中心是導演，不是編劇，而張的劇本固然是可以自編自導，整個電影的製成自然是集體的作品。但觀乎電懋公司所包容的濃烈人文氣息，一眾編劇家向來受到高度重視。據聞，張挾其作家的名氣和與宋淇的關係，她的劇本也很少被改動。當然劇本與最終的電影製成品有所出

8　鄭樹森：〈張愛玲的電影藝術〉，載陳子善編：《作別張愛玲》（上海：文匯出版社，1996），頁36－37。

9　Bazin, "Adaptation, or the Cinema as Digest," pp. 19-27. 有關小說與電影改編的理論問題，可參見 Naremore, "Introduction", pp. 1-19.

入是在所難免。[10] 換言之，無論作者在傳統文學的創作是如何游刃有餘，面對新興的媒介表達，只可放下身段，以多元變動的策略面對跨媒體創作的新挑戰，面向普羅大眾。我們以此來關照張愛玲的下半期創作生涯。有人以為張愛玲自早期創作一系列成功的小說和散文以後，早已停止創作，或其後來的成績無甚可觀。這確實是以偏概全的荒唐之論。曉有意味的是，張在其後半期的創作生涯不斷重寫或改編自己的故事，將文字投向舞台（上海時期張已改編了〈傾城之戀〉作舞台演出）和電影（如〈金鎖記〉的電影劇本），或進行逆向的再創作（將電影《不了情》改寫為小說〈多少恨〉），後來又為香港電影界新編故事，或改造西洋名作名片（《魂歸離恨天》以《咆哮山莊》為底本，重新書寫中國社會。而《一曲難忘》則以四十年代費雯麗主演的《魂斷藍橋》〔*Waterloo Bridge*〕為藍本）。這些都是張愛玲投入文化工業，以嘗試跨越迥異的創作媒體的最佳例證。另一方面，作家在文字和影像的不同媒介上，是否又會採取相異的意象經營及敍事策略？張的小說調子沉重，筆下人物和主題訴求頗具人生的「蒼涼」感。而她的電影故事卻多以喜劇為基調，極盡諧謔和嘲弄之能事。後者無疑是因應市場考慮，但是否亦說明了張對文字和影像兩種媒介，實則是發揮不同的創作策略？隨着我們能夠閱讀這批相繼重現的劇本和電影，以上的種種問題得以展開討論，可望重新釐清。

以下筆者只集中討論《六月新娘》與《情場如戰場》這兩部作品。前者曾在香港的電懋回顧展中公映，且最近亦發行了光碟。後者筆者一直無緣得看，只能依據劇本和個別評論進行分析。[11]

《六月新娘》是張愛玲晚期為電懋編寫的作品。汪丹林（葛蘭飾）隨

10　根據導演王天林的訪問，電懋中人都很尊重張的劇本，除了小處修改以外，對劇本的結構和劇情不會作大幅度的改動。例外是兩套《南北》系列中，由宋淇潤飾粵語對白部分，因張不懂廣東方言。見羅卡、卓伯棠、吳昊編著：《超前與跨越》，頁 160。

11　《六月新娘》一劇，筆者參看香港電影資料館藏的劇本，SCR 2315；至於《情場如戰場》，主要參看張愛玲：《劇作暨小說增補：情場如戰場三種（第 14 冊）》（哈爾濱：哈爾濱出版社，2003），頁 1－53。引文來自以上文本。

父卓然乘郵輪返港，準備下嫁未婚夫董季方（張揚飾）。在郵輪上，丹林遭到了菲律賓華僑音樂手林亞芒（田青飾）的糾纏，不勝其煩。回港後，她又意外搭上從美國回來的失戀水手麥勤（喬宏飾）。丹林不滿其父常懷着釣金龜婿心態向季方要錢投資，父女為此常生齟齬。未婚夫季方為第二代華僑富商，風流多金，但也少不免三心兩意，他與舞女白錦（丁好飾）關係甚密。男女雙方在誤解重重的多角關係下周旋。丹林於結婚前忽悟，自己與季方的婚姻只不過是一場買賣，故此她憤然棄婚紗而悔約。男方在氣急之下，也找來舊相好作頂替。幸而最後雙方誤會冰釋，一對冤家終成眷屬。

　　電影中可見張愛玲能圓熟地運用好萊塢的喜劇情節和通俗元素，如佈以華麗的上層階級場景（例如，郵輪、大酒店、豪宅、婚禮教堂、山頂名勝），再加上明星葛蘭的輕歌曼舞，自然令人賞心悅目。劇中又大玩「新娘臨陣逃脫」（runaway bride）的俗套，種種偶然、巧合的情節，催生兩性的微妙鬥法，相互追逐。在人物塑造上，張愛玲選取通俗劇模式的典型人物：例如準新娘丹林是「嬌生慣養，心高氣傲」，卻「守身如玉」，認為「愛情的眼睛裏不能容忍一顆砂粒」。男主角季方雖「受過完美教育，故無紈絝子弟的傾向」，「但仍難見『大少爺』氣派」。至於兩位男配角，亞芒（Almond）是「人品介乎音樂家與洋琴鬼之間，生活習染完全西化」的華僑青年。麥勤則是帶有「六分中國楞子加上四分洋水手的氣味」的戀男。此外，女方的汪家也代表張筆下來自上海破落戶大家庭的典型。汪父卓然（劉恩甲飾）是「敗落的世家子弟，揮霍慣，場面收不攏，於是信口開河，到處拉錢」。張迷不其然或會聯想起《傾城之戀》這部小說。小說的主要舞台在香港，但登場的大都是異邦人。電影少了非華裔的外國人，但香港仍舊是作為陌生城市的場景出現。但在《六月新娘》這部劇裏，香港則充斥的是海外華僑／異鄉人。在喜劇背後，透視張愛玲將香港作為一個「異域」的觀點：各地華人匯集而又文化夾雜，風光旖旎但又銅臭勢利。

　　更重要的是，張愛玲晚期的電影劇本跟前期的小說創作之間有着主題變奏的聯繫。例如戀愛與婚姻一直是張小說與電影的一貫題材。丹林與白

流蘇都是自上海來香港的過埠新娘，準備下嫁南洋華僑富商。兩位女主角都蒙受買賣婚姻的恥辱，其父都是早已傾盡家當的沒落遺老。不同的是，小說着墨男女角力下的心戰和機關算盡，筆調刻薄而沉重。而電影必須服膺喜劇的機巧和輕鬆。一個是走投無路的弱女，只好以自己的前途下賭注；一個仍相信浪漫真情，魚與熊掌想同時兼得 —— 以符合通俗劇中觀眾對財富與愛情的幻想。亦有評論指出，張愛玲跟大部分來自上海的電懋影人一樣，不脫中產及知識分子的背景，因而作品帶有強烈的逃避主義意味，與現實中國社會不符。[12] 無論如何，為電懋所寫這一類具有中產階級品味的浪漫喜劇，實得力於張擅寫上流社會的虛偽勢利：在諷刺他們爾虞我詐之餘，又不失幽默詼諧。

由於通俗喜劇的模式規限，張愛玲劇本中所炮製出的人物不免流於浮面，尤其是男性角色。甚至有影評認為，張筆下的角色大多欠缺其小說中人物的韻味。[13] 對此，筆者卻持不同看法。既然張在以往的小說中，已嘗試挪移電影手法和視覺效果，而電影劇本正好給予作家另闢蹊徑，舒展其電影技法的機會。在通俗電影的敍事框架下，劇作家放棄了迂迴的人物心理描寫，反而着重利用鏡頭角度和運動，時空的剪接及場面調度（mise-en-scène）的技巧，去烘托人物的心態。劇本中有幾場戲就是以豐富的電影語言去描述女主角忐忑不安的心理。事緣丹林剛從電話中識破未婚夫與舞女的私情，更覺真愛難求，自己當真只是父親眼中的搖錢樹？此時恰又被二男狂熱追求，心緒不寧。在劇本第二十六場，張寫道：

（丹林色變，掛上話筒，心裏痛恨董當面撒謊，幾乎立不牢，扶着
手頭的椅子坐下，兩眼發直，心中大起波動。）
（丹林一直以戒備的眼光看着芒，她既已捉到董的錯處，自己的立

12　焦雄屏：《時代顯影：中西電影論述》（台北：遠流文化事業股份有限公司，1998），頁105–132。

13　有關羅卡對《六月新娘》的評論，見《超前與跨越：胡金銓與張愛玲》，頁188。

場先要站穩，不要因為芒的介入而使事情更加複雜，所以立刻果
敢地採取主動，同時她還有一個打算，想留在家裏看一看將要來
訪的白錦。）

丹林：我留在家裏，招待林先生（阿芒）。

　　此處描述女主角「心裏痛恨……」與「心中大起波動」是第三人稱的心
理獨白，在電影中難以表達。唯一可行的方法是採用「畫外音」（voiceover）
去交待人物心理，但一般通俗電影都不會使用該手法。因此，若只看電影
而忽略劇本，我們根本無法得悉女主角的籌算（她「想留在家裏看一看將
要來訪的白錦」，從此而窺探她與未婚夫的關係）。幸好，隨後的幾場戲
都頗得電影語言的精髓，而導演唐煌也能細緻地帶出張愛玲劇本的神韻。
其中一場戲描述丹林大受刺激，喝得半醉，朦朧地蕩入潛意識的夢境中。
只見一個俯角鏡頭（high-angle shot）自廳上的天花板來拍攝女主角跌
跌蕩蕩，鏡頭然後溶入夢境中的歌舞。原著劇本寫道：

第二十八場
（丹受…奚落，精神上創傷未復，又無端被麥欺負，傷心已極，不
　禁飲泣，
　索性把面前一杯酒一飲而盡，一陣昏眩，倒在沙發上。
（落地收音機的音樂仍在響着。
（從丹林眼睛地位仰攝廳中的吊燈，光影迷離。）

第二十九場
D.I.（此段夢境，以表現丹林心理苦悶為主，先是丹林與季方正在
田野徜徉，忽然�A出一個妖艷的女人（白錦），把季方搶去，這時
出現一個市井小流氓阿芒，與之糾纏，忽又出來一個壯漢麥勤，
將阿芒擊倒，欲向丹林強暴，丹林不從，麥勤就把丹林推倒在地
上，並且用手將丹林的頭掀在地上要悶死她，丹林大叫。
（以上音樂由落地收音機的音樂一直連下去。）

　　此處可見張運用了女性的「觀點鏡頭」（point-of-view shot）即「從丹林眼睛地位仰攝廳中的吊燈」以及「畫內音」（diegetic sound）過場（「落地收音機的音樂仍在響着」）去營造一段夢境，影音交錯，跟着「溶鏡」（"D. I."：Dissolve）來交接時空。劇本原意以收音機的音樂來連接夢幻與真實，但值得留意是張筆下的夢境更像是一場「夢魘」。丹林先看見一「妖艷的女人」搶去她的愛人，繼而險遭壯漢麥勤「強暴」。張似乎企圖將她小說中陰森可怖的世界透過夢境滲入到原來的喜劇框框中。但唐煌對這場戲的改動抹殺了張筆下的灰暗情調，換之以丹林穿起婚紗，跟三位男士載歌載舞，配以美妙音樂。此等改動或更能連貫整套電影的輕鬆氣氛，而又不失交代女主角跟其他兩位男士的曖昧之情。

　　電影中的另一改動發生在準新娘在鏡前試婚紗而一怒離去的一刻。按劇本原是：

第三十一場
（丹聽見汪（丹父）在大做衣服，十分厭惡，鏡子裏看到自己的影子，腰際的軟尺竟幻化為一條條的繩子，將自己綑了起來，耳際聽見結婚進行曲，越奏越快，最後變為金鼓齊鳴。
（又聽見阿芒的 O.S.。
（把女裁師的披紗扔在地上，狂奔出室。）

　　在此場景裏，張愛玲不但用了女主角臨鏡自照去映襯她的心理自省，更加以聲音的「蒙太奇」（sound montage）效果即時空不同的聲音與影象交迭，以呈現人物的主觀情緒，包括她在結婚音樂裏，回憶阿芒的揶揄而生的「畫外音」（"O.S."：Off-screen Sound；按：阿芒曾輕蔑的指她的是「買賣式的婚姻」）。視覺上，丹林看見「腰際的軟尺竟幻化為一條條的繩子，將自己綑了起來」。這一筆完全是她的主觀幻覺（hallucination），效果可謂接近德國表現主義（German expressionism）強調視覺藝術的自我抒發風格。將丹林誇張扭曲的情緒轉化成捆綁自己的繩子，藉

此表現女性的自覺。當然，鏡子是張愛玲的小說最愛採用的意象，它又是好萊塢電影中常用的道具。《傾城之戀》中當男女主人公情不自已時，就有以下一段惹人遐思的描摹：

> 流蘇覺得她的溜溜持轉了個圈子，倒在鏡子上，背心緊緊抵着冰冷的鏡子。他的嘴始終沒有離開過她的嘴。他還把她往鏡子上推，他們似乎是跌到鏡子裏面，另一個昏昏的世界裏去，涼的涼，燙的燙，野火花直燒上身來。

在這裏，鏡子既像是實物，又是一道象徵性的界線，用來分隔客觀與主觀，理智與情感，現實與虛妄的世界。張在《六月新娘》中嘗試對商業電影的俗套進行越軌和突破，以鏡子來反射女主角的內心掙扎。電影最後也採用了這段情節，只不過刪除了「綑縛繩子」的意象，整個畫面和聲音的過渡也變得比較溫和。

在文字與影像之間的過渡往返，需要應用不同的敍事策略，張愛玲深明此道。張的小說文字華麗，意象奇詭，能予讀者以豐富的想像，這早已有定論。而張的小說又賦有極強的「電影感」，敍述行文中能玩弄時空的轉換，也倚重視覺和聲音的參差對換。傅雷在他那篇有名的〈論張愛玲的小說〉中，一方面欣賞張在敍述上滲雜了電影的手法，時而換置時間與空間，時而能利用暗示，把動作、言語、心理三者打成一片。但傅雷同時又批評張的小說文字欠缺真實性，人物勾勒得不夠深刻，作家對人物思索缺乏深度。[14] 傅雷的評語顯然是出於高雅文學的立場，相信電影式的敍事技巧只會破壞了小說藝術上的真實性。這與後來西方的某些批評理論近似，認為電影語言始終不及小說和文學豐富深刻和具思想性。

其中西摩‧查特曼（Seymour Chatman）更認定小說和電影是兩種

14　迅雨（傅雷）：〈論張愛玲的小說〉，載陳子善編著：《張愛玲的風氣》（濟南：山東畫報，2004 [1944]），頁 3–18。

截然不一樣的媒介，只能各自表述。[15] 小說長於敘事角度、人物塑造與心理獨白。查特曼甚至認為電影由於攝影機和攝製技術的機械運動，因而構成電影的形象化與客觀的世界，這對人物性格和主觀心理難作深入描寫，故此觀眾對之難以產生想像的空間。這種文字優勝於影象的論調，雖然有不少的擁護者，未必能讓人明瞭張愛玲在文字與影像的兩種媒體間如何採取了靈活變通的策略。總言之，張的小說中既吸收了好萊塢的電影手法，復在劇本創作上又保留濃厚的「文學味」。晚近學者亦試圖指出，張愛玲獨特之處，在於她能結合中國舊小說和好萊塢出產的新電影這兩種通俗的敘事傳統，糅合了小說的故事性與電影的戲劇性和視像效果，得以創造出跟「五四」主流文學所不同的文體。[16]

張愛玲的跨媒介寫作手法，巧妙地結合她一貫的多元文化視野。在她早期談論戲曲與電影的文章中，她已經提出嘗試「用洋人看京戲的眼光來看看中國的一切」（〈洋人看京戲及其他〉），即以比較超然的，甚或是西方人的角度去觀察中國事物。張從不主張將中國事物視為理所當然。正是如此，電影提供了一個虛實相生的媒介，予人轉換角度和位置去剖釋中國人及中國生活，看電影就像是「借了水銀燈來照一照我們四周的風俗人情」（〈借銀燈〉）。[17]

以跨文化的觀點來看中國人的日常生活，也一路貫徹到張愛玲的電影

15　Seymour Chatman, "What Novels Can Do that Films Can't (And Vice Versa)," in *Film Theory and Criticism*, eds. Leo Braudy and Marshall Cohen (New York: Oxford University Press, 1999[1980]), pp. 435-451.

16　李歐梵：〈不了情 ── 張愛玲和電影〉，載楊澤編：《閱讀張愛玲》（桂林：廣西師範大學出版社，2003），頁 258－268。李認為張的《傾城之戀》是一篇結合了中國「才子佳人」的通俗模式和好萊塢喜劇機智詼諧特質的上乘作品。詳見李的英文著作，Lee, *Shanghai Modern,* pp. 267-303. 此書中文譯本，見李歐梵著、毛尖譯：《上海摩登：一種新都市文化在中國，1930－1945》（香港：牛津大學出版社，2000），頁 253－284。

17　張愛玲：〈借銀燈〉，《張愛玲典藏全集（第 4）》（哈爾濱：哈爾濱出版社，2003），頁 15。兩文均為張在四十年代所發表的英文文章而進行改寫的，原文在上海英文月刊《二十世紀》（*The XXth Century*）刊登。〈借銀燈〉原文以〈妻子・狐狸精・孩子〉（"Wife, Vamp, Child"）為總題。〈洋人看京戲及其他〉原英文文章名〈還活着〉（"Still Alive"），見 Eileen Chang, "Still Alive," *The XXth Century*, vol. 4, no. 6 (June 1943)。關於張愛玲與《二十世紀》，見鄭樹森：《從現代到當代》（台北：三民書局，1994），頁 69－76。

劇作中。可以説，「張看」中對中國社會和人情世態的獨特洞察，已溶入由她所創的「凝真」（verisimilitude）的電影世界，真假難辨。例如在《六月新娘》中的男性華人角色，總不自覺地帶着「外國人」的眼光來看丹林所代表的「中國女人」。阿芒這個南洋華僑，想以浪漫的追求打動對方。麥勤也許以為他的一見鍾情加上誠懇有加，會令女方回心轉意。對此，丹林覺得他們也許從小在外洋待久了，「對於中國女孩子的心理不大了解」。她又對麥勤解釋道，「我想你美國電影一定看得太多了，實際上不是這回事」，以解釋中國女孩子的心理，不能同時愛上兩個男人。我們也許不用太深究女方這從一而終的心態是否代表保守社會的婦德云云（到底這是一套通俗的娛樂電影）。反而，筆者認為，張的文本中經常出現電影的自我指涉，以及對於人物在「對看」與「被看」之間的自覺或自嘲，更能論證她的敍事特色（最經典的還要數白流蘇和范柳原作為對方心目中的「真正的中國女人」和「洋派的中國人」）。

　　張愛玲半生客居異域，看人看事自添了幾分抽離、冷峻的目光。事實上，張愛玲一直秉持的中西多元觀點，及其作品中擅長以機智而挖苦的手法來描寫男女衝突，頗有中小資產階級的審美品味。她對處理西化趣味很強的喜劇類型，寫來竟然也得心應手，非常適合電懋公司的現代風格和國際視野。而她為香港電影公司寫的第一個劇本《情場如戰場》，亦得風氣之先，開創了中國「都市浪漫喜劇」的類別。其中作品反映中上階層的視野和生活趣味，充滿着男女冤家的鬥智和愛恨交織，諧鬧的對白情節的鋪排，頗具喜劇的效果。在電影中，千金小姐葉緯芳（林黛飾）以征服男人為樂，目的是為引起表哥史榕生（張揚飾）的醋意。故此，她故意引誘愛慕虛榮的小白領陶文炳（陳厚飾），又假意親暱來鑑賞古董的何啟華教授（劉恩甲飾）。明知姊姊緯苓（秦羽飾）暗戀文炳，仍處處以奪人所愛為樂。全劇是女主角玩弄身邊男性的鬧劇，圍繞中上階層的愛情追逐為噱頭。故事集中發生在華麗的別墅和舞會的場合裏。劇本的第一場足以見到張愛玲濃厚的好萊塢電影的視覺風格：

第一場

（夜）特寫：門燈下，大門上掛着耶誕節常青葉圈。

跳舞的音樂聲。

（鏡頭拉過來，對着蒸汽迷濛的玻璃窗，窗內透出燈光，映着一棵
耶誕樹的剪影，樹上的燈泡為一小團的光暈。

（室內正舉行一個家庭舞會。

（L.S. 年輕的女主人帶着陶文炳走到葉緯芳跟前，替他們介紹。樂
聲加上人聲嗡嗡，完全聽不見他們說話。文向芳鞠躬，請他跳舞。

（M.S. 文與芳舞。以上都是啞劇。

（炫目的鎂光燈一閃，二人的舞姿凝住了不動，久久不動，原來已
成為一張照片，文左手的手指捏住照片的邊緣。

（他用右手的食指輕輕撫摸着照片上芳的頭髮與臉。）[18]

　　電影以一個家庭舞會為序幕，耶誕樹、醉人音樂和燈光、穿著華麗
的賓客，建構了一個中上流社會的舞台。此處場景全以視覺效果展現開來
（「啞劇」），觀眾通過不同的鏡頭角度來觀看這場舞會。但是面對着文
字，我們卻要隔着「蒸汽迷濛的玻璃窗」才觀察得到。在電影攝影，中、
長鏡頭（"M.S."：Medium Shot；"L.S."：Long Shot）早已預設了觀察
的距離和角度，誘導着觀眾的「凝視」（gaze）。種種蒙太奇意象的堆砌，
從好萊塢電影借鑑而來的視覺風格，渲染了那浮華世界中的鏡花水月（電
影在淺水灣別墅和泳池實景拍攝，加以豪華的廠景，是名副其實的夢工場
手法）。這裏張愛玲更顯露出對媒體「複製」（reproduction）的自覺，
當男女主人公的舞姿表演轉化為「照片」的回憶時，一場中產階級的戀
愛遊戲亦隨之展開戰幔，不斷循環、衍生。作家深明電影可以製造幻象的
精妙，遂借助商業電影的語言文法，故意虛構出一段錯綜顛倒的浪漫愛情
「傳奇」。

18　張愛玲：〈情場如戰場〉，載《劇作暨小說增補》，頁2。

（三）好萊塢的文化移植：中產的品味和世故的都市性格

這類愛情「諧鬧喜劇」的風格，啟蒙於張愛玲所熟悉的三十年代好萊塢的「神經喜劇」（screwball comedy）。「神經喜劇」風行於三十年代的好萊塢，當時正值大片廠主導的時期。「神經喜劇」中，"screwball"一字作形容詞用，指涉人們怪異和瘋癲的行為。至三十年代末，"screwball" 已涵含「瘋狂、速度、無法預測、爛醉、逃遁及異於常規的體育運動」，這些特質也能用來描述神經喜劇中的演員。[19] 斯坦利‧卡維爾 指出，好萊塢式喜劇的特徵在於它對「快樂的追求」（pursuits of happiness）。卡維爾又提出「再婚喜劇」的類型觀念來分析「神經喜劇」的故事，以環繞男女二人約會、婚戀或再婚，而離婚和分手的威脅則驅使愛侶反思他們的關係，情節以二人再聚為目標來發展，最後以復合或再婚結束。卡維爾就此認為「神經喜劇」的成功就在於以婚姻和家庭的視角來啟迪觀眾，成就了一批出眾喜劇電影，包括《一夜風流》、《春閨歲月》（*The Awful Truth*, 1937）、《育嬰奇譚》（*Bringing Up Baby*, 1938）、《費城故事》（*The Philadelphia Story*, 1940）、《女友禮拜五》（*His Girl Friday*, 1940）、《淑女伊芙》（*The Lady Eve*, 1941）及《金屋藏嬌》（*Adam's Rib*, 1949）等。[20]

張愛玲的劇作顯然受好萊塢喜劇感性的啟發，不過她對它們的藝術和表達特質也多有改良。她以婦女情感和家庭關係為主題，暗示了中產焦慮的歡鬧喜劇。張愛玲在上海時期創作的《太太萬歲》（1947），講述一名已婚婦人周旋於弄情的丈夫與情婦間的三角關係，最後力挽瀕臨破裂的婚姻生活，堪稱中國式「神經喜劇」的典範。張的喜劇正好為中國電影開拓了這個獨特的類型。這種喜劇的特色，「就是對中產（或大富）人家的家

19 Ed. Sikov, *Screwball: Hollywood's Madcap Romantic Comedies* (New York: Crown Publishers, 1989), p. 19.

20 Cavell, *Pursuits of Happiness.* 有關「神經喜劇」的分析，見 Schatz, *Hollywood Genres*; 鄭樹森：《電影類型與類型電影》，頁 168–189。

庭糾紛或感情輾轉，不加粉飾，以略微超脫的態度，嘲弄剖析」，而其中不可或缺的要素包含「情節的偶然巧合和對話的詼諧機智」。[21] 雖然論者詬病這種諧鬧影片浮華玩世，脫離群眾，是逃避主義的例證，但也有持不同意見者，他們認為這類喜劇的吸引力在於刻畫成熟世故的男歡女愛，甚或在其背後隱藏對階級融合和男女平等種種烏托邦式（utopian）的思想。這類外來劇正好切合張氏創作時，對政治避重就輕的態度及對資產階級生活的創意性洞察。張氏喜劇與好萊塢戲劇類型的關係殊不簡單。「神經喜劇」多把開放而堅強的女主角設定成與男性一樣平等，再藉富裕主角與伴侶的情色衝突來揭露美國中產階級的奇行異狀。卡維爾指出，這種電影類型需要「新女人的創造」或「女人的新創造」來呈現美國現代社會裏一種新的女性平等的崛起。[22] 換言之，「神經喜劇」對女性而非男性的着迷，讓張愛玲有了一個反傳統而行的創作思路來處理婚戀和家庭中男性主導的習慣性設定。尤其是，好萊塢喜劇以體現美國都市生活風格的世故老練為特徵，亦啟發張氏去探索國內婚戀關係之異相，特別是中產家庭在金錢和階級身份交纏中的情感病態。正如張氏自言：「中產生活的細緻描寫」是「未被中國電影探索的領域」，因本地製作多「傾心於富人窮人的悲劇處境」。[23]「神經喜劇」中這種成熟世故（sophisticated maturity）和文雅風趣的風格，非常符合張的大都會文化品格，而喜劇所能容許的性別挑逗更能予作者對現存的道德倫理作大胆挑釁。

　　頗堪玩味的是，電影中西式別墅的空間涉及。它固然是夢工場對有閒階級的投射，同時它更有別於張愛玲小說中小市民居住的日常世界。張的小說人物通常在兩類「內景」裏活動：一是典型的上海「弄堂」中的舊式房子，或是破敗的西式洋房和公寓，而後者往往是帶有疏離感甚至是脅迫

21　鄭樹森：〈張愛玲與《太太萬歲》〉，《從現代到當代》（香港：三民書局，1994），頁77－79。

22　Cavell, *Pursuits of Happiness*, pp. 16-19.

23　Eileen Chang, "On the Screen," *The XXth Century*, vol. 5, no.1 (July 1943), pp. 75-76.

感（例如《半生緣》中的女主人翁便是在荒郊的一所洋房中遭姐夫強暴）。[24]
至於《情場如戰場》中的花園別墅，能否視作張的另類「電影空間」？它
的確是大眾文化工業下的產物，以靚人靚景來取悅大眾，但我們不妨將它
看作是劇作家通過改編，對空間重新的創造（張的劇本靈感源自馬克思‧
舒爾曼〔Max Shulman〕的《溫柔的陷阱》〔*Tender Trap*〕）。這類以娛
樂大眾為主的銀幕場景，既看不見親密的小市民式的尋常百姓家，也不是
對人構成惘惘的威脅的封閉世界。相反，它是電影製造成的奇幻場域，而
張正是以此來映照荒誕的男女關係和上流社會的光怪陸離。

　　劇中一場準備得鬧哄哄的化裝舞會（第二十六至三十場），充滿着「裝
扮」、「演戲」的真假難辨，是「張看」式的典型戲謔。緯芳假扮楊貴妃，
姊姊穿起西方貴婦的廣褶裙，最妙還是這場戲沒有了唐明皇（因為閨中沒
有皇帝的戲服），緯芳反而要何教授戴上帽子扮演高力士。明顯地，楊貴
妃的裝扮暗示緯芳表面上水性楊花，卻其實心有所屬。她所鍾愛的「唐明
皇」（表哥榕生）並沒出現，故此，大戲始終沒有演成。眾所周知，在張
愛玲小說中，現代男歡女愛多指涉古典的「傳奇」故事，以古諷今。而電
影劇本只能以舞台戲的含蓄暗示來表達，雖不及小說能寄託深邃的喻意，
但劇中人穿上不合時宜的戲服，大可製造調侃和惹笑的效果，也可令觀眾
產生驚訝與眩異（在《南北喜相逢》，張愛玲索性用男扮女裝的橋段裝造
笑料，並由香港粵劇名伶梁醒波「反串」演出。這個「扮裝」的構思，自
然令人聯想起比利‧懷爾德〔Billy Wilder〕的《熱情如火》〔*Some Like
It Hot*, 1959〕）。如張所言，「這都是中國，紛紜、刺眼、神祕、滑稽」
（〈洋人看京戲及其他〉）。在高潮處幾個男人為愛而打鬥，算是喜劇中不
可或缺的肢體語言，論者或可作一番寓意解讀。表哥榕生指向了木訥壓抑
的文人，文炳代表的新中產階級，以及何教授式的老秀才，幾個男人為爭
風吃醋而大打出手，扭作一團，也可看作張在「水銀燈」下對新舊社會交

24　李歐梵著、毛尖譯：《上海摩登》，頁258。

替中「中國人」的畸零怪象的一番透視與剖析。[25]

　　本來，三四十年代的好萊塢「神經喜劇」就是圍繞女性的戀愛與婚姻，在當年的電檢制度與保守社會氣氛下，這些電影反而隱藏着一種新女性的自覺意識。[26]《情場如戰場》大有類似之處。全劇的焦點其實投放在由林黛飾演那「玩世不恭」的叛逆女子身上，也算是作者藉諧謔劇形式來顛倒社會的成規，以女性玩弄男性的遊戲即「一女多男」的戀愛關係來改寫傳統中國「一夫多妻」的婚姻關係。劇中幾場戲中，女主角大展其撩人體態，令男人魂搖魄盪，就當年的社會氛圍來說，可謂非常大膽。第二十五場何教授剛到別墅，游泳剛結束的緯芳衣裳未換，便以泳裝示人，「露出全部曲線」，慵懶的蜷伏在沙發上，將「大腿完全裸露」。再加上林黛的明星效應，大大增加了此劇的情色瞄頭（電影公司的宣傳照片，亦以林黛在泳池旁的泳裝示人）。

　　張愛玲的劇本原本着墨於兩性戰爭之間的張力，男女之間的對白每每表裏不一，真可謂「假作真時真亦假」。例如緯芳最後向表哥示愛，由於她過去假話說得太多，講真話時反令對方難以相信。而另外兩個男人，就明知她講的是假話，也心甘情願地去相信她的謊言。在最後的結局中，女男雙方展開追逐，雖然榕生不敵緯芳的癡纏，但開放式的結局仍暗示了男女雙方互不信任的宿命是難以結束這場可望而不可即的愛情遊戲的。不過，評論同時指出，導演岳楓較保守的風格大大削弱原劇本的神髓。其中幾場男女間風趣機智的對話改為男角向女角說教，未能彰顯原著中對「男權／父權」的挑戰和抗衡，這殊為可惜。[27]而在林黛的星光掩照下，電影最後包裝了一個「淘氣」、「俏皮」的女明星而甚過於張愛玲原著中情思複雜和工於心計的「壞女人」。[28]

25　　羅卡：〈張愛玲的電影緣〉，頁234。

26　　Cavell, *Pursuits of Happiness*, pp. 1-42.

27　　鄭樹森：〈張愛玲與兩個片種〉，頁218－219。

28　　林奕華：〈片場如戰場：當張愛玲遇上林黛〉，載黃愛玲編：《國泰故事》（香港：香港電影資料館，2002），頁230－239。

　　張愛玲在類型喜劇的條條框框內，亦能發揮獨特的本色和諧趣，觀照錯綜的男女關係與新時代的中國社會癥結。縱然她本着南來「過渡」的心態，但其游移的目光，在她所創造的光影世界中，以好萊塢式的通俗劇包裝「中國化」的情愫，反見得極具創意。張對電影敍事的魅力始終着迷，誠如她自己寫道，「現代的電影院本是最大眾化的迷宮」。[29] 張仍是偏心於印刷文字，因而她最終將《不了情》重寫回了小說版本。她的逆向創作正是戀戀於筆下的通俗小說故事以及其能恆久保存「作者」的風致和藝術的「光暈」（aura）。但筆者認為在文字過渡到影像的過程中，張愛玲的現代性更得凸顯。隨着新材料的陸續發現，加上新觀點、新方法的運用，將會幫助我們進一步發掘張愛玲的「晚期風格」。

29　張愛玲：〈多少恨〉，《張愛玲典藏全集（第9卷）》（哈爾濱：哈爾濱出版社，2003），頁98。

安東尼奧尼的新現實主義與左翼政治誤讀

這都是中國。紛紜，刺眼，神秘，滑稽。

—— 張愛玲：〈洋人看京戲及其他〉（1943）[1]

1972 年，在中國文化大革命進行得如火如荼之時，中國政府邀請米高安哲羅・安東尼奧尼（Michelangelo Antonioni）拍攝一齣講述新中國的紀錄片。意大利攝製隊伍於 1972 年 5 月到達中國。在五個星期內，安東尼奧尼走訪了幾座城市及鄉郊，將拍攝得來的片段剪輯成三小時四十分鐘的紀錄片：《中國》（*Chung Kuo: Cina / Chung Kuo: China*）。這位意大利導演相信，他的電影是以最具同情心的目光和引人深思的方式，將中國社會與人民的實況化成影像。《中國》的首播權被美國廣播公司（ABC: American Broadcast Company）購買，率先在電視上與美國人見面，並被評為 1973 年在美上映的「十佳紀錄片」之一。紀錄片亦曾於 1973 年在意大利電視廣播公司（RAI: Radio Televisione Italiana）的電視頻道上放映。但後來的結果超出了安東尼奧尼的控制範圍。在幾場國際放映後 —— 包括 1973 年在法國的康城電影節（Cannes Film Festival）上進行展映 —— 中國政府於 1973 年底下令禁映該片。1974 年初台灣三家電視台同時多次播放《中國》，此舉動被中國大陸政權大加撻伐，台灣政府

1　張愛玲：〈洋人看京戲及其他〉，《張愛玲典藏全集（第3）》（哈爾濱：哈爾濱出版社，2003），頁71。

正好以此作為文宣的重要教材。事實上，當時中國大陸的國民連欣賞《中國》的機會也沒有。直至 2004 年，北京電影學院舉辦「安東尼奧尼回顧展映」，才使中國觀眾得睹這部紀錄片的「廬山真面目」。

　　安東尼奧尼得以被邀請來中國拍攝紀錄片，正值中國尋求跟美國緊張的關係破冰，同時嘗試與部分歐洲國家發展「文化外交」（cultural diplomacy）之際。[2] 1971 年 7 月，中國跟意大利建立正式外交關係。1972 年 2 月 21 日，美國總統李察‧尼克遜（Richard Nixon）抵達北京，開始為期一週的訪華活動，成為新中國成立後訪問中國的第一個美國總統，亦標示着中西方冷戰在七十年代開始進入另一段風雲詭譎的互動關係。為提升中國的國際形象，中共批准意大利電視廣播公司拍攝中國主題紀錄片的計劃。在這個歷史大前提之下，安東尼奧尼的紀錄片對中國政府來說，是另一場重要的「文化外交」手段，藉此顯示新中國的社會建設和文化的「軟實力」（soft power）。安東尼奧尼以左翼電影導演身份而聞名中外，二戰期間，其反法西斯立場相當鮮明；同時，他早期的劇情片與紀錄片，鏡頭聚焦於戰後意大利的普通人與地方風貌，堪稱意大利新寫實主義的典範之一。但對作為進步的歐洲電影人說，安東尼奧尼來華拍攝並不是要為當政者作文宣或粉飾政權，而是一位左翼藝術家企圖窺探在社會主義建設下的「中國夢」。安東尼奧尼深知中國是巨大而未知的國家，一個他只能觀看和觀察而無法深入解釋的文化領域。他藉着攝影機上下求索，是在對比歐美社會的財富分配不公和人生而不平等的狀態下，能不能在鏡頭下的「中國」找到烏托邦式的公平社會，人民在相對困乏的環境中，仍可建立祥和的人際關係。其頑強的創造力，以至恢復莊嚴和理想的日常生活，使之更接近與自然的和諧相處。

　　中國政府原來認為安東尼奧尼會以較同情的表現手法，將中國的現代化介紹給西方世界。然而，意大利導演的新寫實主義手法、細微而含蓄的

2　Xin Liu, "China's Reception of Michelangelo's *Chung Kuo*," *Journal of Italian Cinema & Media Studies*, vol. 2, no. 1 (2014), p. 26.

剪接技巧和漫遊式的鏡頭凝視，令中國官員大為失望及震怒。安東尼奧尼本來抱着樂觀熱情的心情前往中國，卻面對電影遭到大陸全面封殺的殘酷事實。文化大革命期間，《中國》這部電影嘗試向世界提供一道理解中國的人文風景。但何故會使中國政府大為光火，非得禁映《中國》不可？當安東尼奧尼回到老家，更被意大利的毛主義者冷嘲熱諷，指其電影僅僅是「循規蹈矩的獨白」，是用「最為小資產階級與實證主義的藝術」（即電影／紀錄片）的方式記錄文革中國，是一個失敗的嘗試。[3]

當《中國》作為 1974 年威尼斯雙年展（La Biennale di Venezia）活動計劃的一部分上映時，影片再次受到意大利共產黨的攻擊。同時中國的外交官抗議放映活動。得知此消息後，意大利政府曾試圖中止電影放映而未果，結果要勞動警方在威尼斯城放映的劇院外駐守，以驅散在場外聚集的示威群眾，影片終於被移到另一所影院放映。對此事件，意大利名作家及學者安伯托・艾可（Umberto Eco）為安東尼奧尼打抱不平，其文章副題為「馬可勃羅的困境」（the Difficulty of Being Marco Polo）。該標題的指涉頗為耐人尋味，安東尼奧尼曾多次將自己跟他前人作比較，意謂他可以像這位十三世紀的意大利商人和旅行者，通過他的電影視像，促進中國和世界的文化交流。[4] 艾可更痛惜地説，這位「懷着愛慕和尊敬之情前往中國的反法西斯主義藝術家，發現自己被指責為受蘇聯修正主義和美國帝國主義僱傭、引起八億人民憎恨的反動的法西斯主義藝術家」。[5] 安東尼奧尼自此深受打擊，多年以來，個人感到焦慮不安，一直忍辱着自相矛盾的悲劇。

作為意大利新寫實主義的先驅，安東尼奧尼的拍攝手法無疑具有強烈

3　轉引自 Michelangelo Antonioni, "Is It Still Possible to Film a Documentary?", in *The Architecture of Vision: Writings and Reviews on Cinema*, eds. Carlo di Carlo and Giorgio Tinazzi (Chicago: University of Chicago Press, 2007), pp. 113-114.

4　Umberto Eco, "De Interpretatione, or the Difficulty of Being Marco Polo," *Film Quarterly*, vol. 30, no.4 (1977), pp. 8-12.

5　Eco, "De Interpretatione, or the Difficulty of Being Marco Polo," p. 9.

原創性：鏡頭彷似在街道上漫遊，卻有意識地聚焦在普通人的面容之上，藉此觀察他們的日常生活，思考人類生存與生活環境的關係。誠然，紀錄電影是以外國人（歐洲人）的目光來觀察及理解中國的深層問題，但有如艾可強調，安東尼奧尼一直是「傾向於探究深層的生存問題和強調表現人際關係、而非致力於探討抽象的辯證法問題和階級鬥爭的西方藝術家」。《中國》講述的是在這場革命運動中的「中國人的日常生活」，因而賦予影片多種含義和象徵性，並不能單純從意識形態的着眼點去解釋影片中的內容。[6]

　　儘管如此，安東尼奧尼還是遭到了惡意批評。有謂其電影的強烈譴責恰是來自於中國與前蘇聯的政治衝突之中。《中國》問世後，蘇聯將它的部分鏡頭剪輯至另一部紀錄片《中國之夜》（*Night over China: The Grandeur and Folly of China's Fallen Revolution*，1971 年出品）。六十年代中蘇兩國關係破裂，《中國之夜》便成為譴責／攻擊毛澤東統治下的中國而拍攝的政治宣傳片。鑒於它又乘勢剪輯安東尼奧尼電影的部分鏡頭，用作反中國的政治宣傳，隨即引發了一場觸怒「四人幫」和文化大革命領導力量的外交風波。在中國大陸，發動批判安東尼奧尼的浪潮，甚至通過外交施壓，令其電影於希臘、瑞典、德國、法國禁映。[7] 這種嚴厲的電影意識形態批判，亦可理解為「四人幫」針對周恩來的政治鬥爭手段。當時審批拍攝的決策人正是總理周恩來，周期望以這部紀錄片為他的文化外交政策向西方世界說項，展露開放的共產中國形象。江青正好借《中國》批判周恩來，更令《人民日報》刊發文章〈惡毒的用心，卑劣的手法〉。緊接着，鋪天蓋地的批判《中國》的文章浮出地表。[8]

　　在冷戰期間，中、意電影界的國際糾紛，私下亦牽涉到已故的香港電

6　Eco, "De Interpretatione, or the Difficulty of Being Marco Polo," p. 9.

7　Gideon Bachmann and Michelangelo Antonioni, "Antonioni after China: Art versus Science," *Film Quarterly*, vol. 28, no.4 (1975), p. 30.

8　〈惡毒的用心 卑劣的手法 —— 批判安東尼奧尼拍攝的題為《中國》的反華影片〉（原載《光明日報》1974 年 2 月 7 日），見《批判安東尼奧尼拍攝的反華影片《中國》》（香港：三聯書店，1974），頁 1–12。

影理論學者林年同先生。艾可在維護安東尼奧尼的文章中，提及到他與一位來自香港的年輕中國電影評論家一起觀看《中國》，一邊認真地看，一邊進行爭論，還有「一個鏡頭一個鏡頭地評論了這部影片」（provided a shot by shot commentary on it）。[9] 艾可所稱的這位香港的年青學者，就是當時身在意大利攻讀電影美學和美術史的林年同。艾可的文章就是要為安東尼奧尼的紀錄片作美學上的辯解，來對抗中國的政治批判。事件緣起是「四人幫」為了打倒周恩來而借題發揮；外界不明內情，安東尼奧尼作為意大利親華的左翼更是大惑不解，他認為自己絕無辱華之意，整件事令他十分難過。據鄭樹森的回憶所補敍，林年同曾向他透露一件逸事。八十年代，當夏衍和陳荒煤在文革後復出後（陳荒煤當時任中國夏衍電影學會會長），兩人曾私下拜託林年同以其意大利的人脈向安東尼奧尼表白，並再次邀請他訪華作為間接道歉。陳荒煤還表示這次再邀請是已故周恩來總理的遺願。林年同轉達了兩位的意思，但安東尼奧尼認為中方必須要有文章正式道歉，否則不會再度訪華，結果事情就得不到疏解。這亦清楚表明安東尼奧尼對當年遭到中國的大批判一直無法釋懷。[10]

　　本篇分析安東尼奧尼的紀錄片《中國》之所以同時遭受到中國政府批判和西歐左翼嘲諷的，其原因在於堅持新現實主義（neo-realism）的影像風格，加以歐洲實驗視覺美學實踐，注重真實的環境與日常生活中的人群的互動，強調紀錄片的突發性和隨意性。以上種種與文革時期革命浪漫主義的宣傳影像風格相衝突，令安氏有口難辯。安東尼奧尼的困惑及其電影彰顯的美學風格為本篇所關注的中心課題：冷戰政治對電影文化的監控如何影響電影創作的美學和文化批判，以及電影作者的道德和藝術追求？本篇扣問在大國政治的禁忌下，電影人在呈現藝術和真實時的慾望與困境，如何將政治施加的限制轉化為電影藝術的無限潛能。

9　Eco, "De Interpretatione, or the Difficulty of Being Marco Polo," p. 9.

10　鄭樹森：《結緣兩地：台港文壇瑣憶》（台北：洪範書店，2013），頁 125。作者要感謝鄭樹森老師提及這一件有關林年同的逸事。

（一）西方對中國人的凝視

由十九世紀三十年代發明攝影技術開始，及至十九世紀九十年代電影的誕生，視覺文化的傳播藉此跨越國界，得以發展到今天的「全球化」的現象。何伯英（Grace Lau）關於西方攝影與中國明信片的研究，開創了新的批判視角，讓我們重新來思考旅遊與攝影活動（傳教士、商人、士兵、旅行家、人種學家）自十九世紀開始，如何積極地促進（或歪曲）中國的影像（和形像）的生產，並將之傳播到西方。[11] 此中犖犖大者，要數英國攝影師約翰·湯遜（John Thomson, 1837–1921）到中國的攝影歷程，以「人種誌」（ethnography）的方式拍攝各類中國人的日常生活，並記錄中國各種令西方人咋舌的社會風俗。當時，這些照片更賣給作成無名相片和明信片，在西方國家流通。大量的明信片有着傾向記錄中國人的畸形身體或落後殘忍的習俗，例如纏足、吸食鴉片、斬首、監禁等。[12] 在殖民主義的全球化語境下，何伯英提醒我們，依仗「殖民者凝視」（colonial gaze）和「東方主義」（Orientalism）的觀照，攝影術可以一種西方／歐美的視覺形式和角度，建構他們眼中的「中國」，作者並強調攝影「跟繪畫和油畫一樣，照片亦可能有扭曲、美化、拔高或簡化客觀世界之嫌」。[13] 固然，鏡頭下的中國如何被觀看、感知與詮釋後，轉化成各種跨文化偏見及偏差，這是一個尚待詮釋分析的課題。

回到安東尼奧尼的電影《中國》。在全球冷戰格局下，歐洲（意大利）知識分子怎樣看待中國？《中國》拍攝的歷史背景，正是部分歐洲知識分子深受毛澤東主義烏托邦思想感召的時候。適逢美國與西方資本主義價值於意大利人眼中幻滅，人們普遍不滿社會與工作環境，相當數量的意大利學生、工人、知識分子開始讚揚毛主義與文化大革命——從中他們看到

11　Grace Lau, *Picturing the Chinese: Early Western Photographs and Postcards of China* (Hong Kong: Joint Publishing, 2008).

12　Lau, *Picturing the Chinese*, pp. 53-55; pp. 69-89.

13　Lau, *Picturing the Chinese*, p. 3.

對建制權力的抵抗，以及馬克思列寧主義的具體實踐。對「紅色中國」的着迷，亦可見諸其他歐洲國家的知識分子，從中都可找到毛主義的支持者。身為電影製作人與藝術家，安東尼奧尼自然注意到執迷於意識形態的隱患。在解釋個人拍攝《中國》的初衷時，安東尼奧尼說他時刻警醒自己，千萬別屈服於「中國誘惑」（Chinese temptation），並道：「有一種關於中國的理念，建基於書籍、意識形態、政治信念，毋須像幸運的我一樣，透過親身的旅程證實。」[14] 拍攝紀錄片之際，他期望避免受少年時代關於中國的幻想所干擾，致力分別出想像世界與透過鏡頭接觸到的視覺現實。「我所見的中國沒有神話，它是人文風景，跟我們的很不同，但同樣踏實與現代。這些都是進佔我電影畫面的臉孔。」[15]

　　然而，《中國》一片希望能還原一個真實的中國，可謂任重道遠。從一開始，中國政府希望《中國》是一部能夠反映蓬勃發展、積極向上的中國人民的面貌的影像。安東尼奧尼面對的困難在於，他無法真正地觸摸到真實的中國社會與普通民眾的生活。中國政府早就為其拍攝設計了預定的行程，例如到訪主要城市如北京、上海、蘇州與南京 —— 這一些官方認為能夠代表共產黨領導貢獻的地區。安東尼奧尼迫於無奈，只能採取自己的方式盡可能地記錄下真實的中國，故此，不得已使用了一些偷拍的手段，也因此導致了影片中的一些不一致的矛盾感。在湖南，攝製隊從預定行程中溜走，跑去市場、小鎮偷拍了一些片段。為此，他和他的攝製團隊與隨行中國官員交涉了整整三天。

　　因此，當安東尼奧尼按照中國政府制定的路線進行拍攝時，呈現在他的鏡頭之下的都是洋溢的笑臉，人們積極學習政治，商業區的繁華熱鬧，一切都井然有序，這都是中國政府想安排給世界人民看的中國。安東尼奧尼的作品被批評為在中國政權監視下受到限制的產物，但他否認紀錄片是純粹的政治宣傳，並以充滿哲學意味的字眼說道，「若然我擁有全盤自

14　Antonioni, "Is It Still Possible to Film a Documentary?", p. 108.

15　Antonioni, "Is It Still Possible to Film a Documentary?", p. 109.

由，那麼我就不可能有機會逼近真實。」[16] 中國政府只容許他觀看「早已搭建」的佈景和舞台，即「示範單位」，安東尼奧尼卻為此辯護，認為「如果沒有這些『早已搭建』的場景，紀錄片不可能更接近現實」。換言之，這些場景在他「看來就是中國人期望向人展示的形象，而且沒有一種形象跟在地現實完全脫鈎」。[17]

不過，如果觀者能屏息靜氣細味紀錄片中的每個鏡頭和敍事風格，定會察覺安東尼奧尼強烈的個人美學風格，即在拍攝中，踐行着意大利新現實主義的作風。對於中國官方採取了非常嚴密措施來限制安東尼奧尼拍攝的文革「場景」，安東尼奧尼強調紀錄片的即興性和突發事件的偶然性，他的攝影團隊不時不按官方「劇本」的本子辦事，時而帶着攝影機遊走，甚至闖進入人群或尋常百姓家之中，時而把鏡頭聚焦到各式各樣的中國人的面孔上，以一種詩意的介入方式，去描摹中國社會的日常生活及其人群的互動關係。安東尼奧尼經常以近鏡拍攝人們的臉容、姿勢和生活方式，特寫不同環境的中國人，這與他對相機／視覺製造機器的本質信賴有關。他相信相機的滲透能力，它足以發掘埋藏在視覺建構即具體圖像下的「真相」（truth）和「真實性」（authenticity）。他的新寫實主義風格與紀錄電影的進路，藉着進步的技術與裝置得以精進（二戰後不久發展的輕巧、便攜、聲畫同步的 16mm 攝影機，被如安東尼奧尼般擁有創新精神的西方電影導演採用），更可視為安氏電影唯一可以打破東道主中國施加於其拍攝工作限制的對策。

這種強調現實生活中的突發性狀態，即是攝影機呈現個人無法掌握的現實事件和人物，恰恰有違了文革的大敍事及戲劇化的故事。安東尼奧尼忠實於攝影機自身的經歷，既未被西方觀眾的期待牽着走拍攝一部獵奇的

16 Seymour Chatman, *Antonioni: Or, the Surface of the World* (Berkeley: University of California Press, 1985), p. 168.

17 Michelangelo Antonioni, "China and the Chinese," in *The Architecture of Vision: Writings and Reviews on Cinema*, eds. Carlo di Carlo and Giorgio Tinazzi (Chicago: University of Chicago Press, 2007), p. 110.

電影，也沒有被中國官方牽着走拍攝一部中國的宣傳片。因而，當國內年青一輩得以觀看解封多年的《中國》時，赫然發覺「《中國》和我們看過的『文革』影像完全不同，普通人的臉佈滿畫面，非戲劇性的生活細節貫穿始終，安東尼奧尼忠實呈現了一個個人的觀看，他的看是試圖去政治化的、獨立的藝術家的觀看」。[18] 安東尼奧尼毫不關注政治人物及他們的台詞，而是有意抓住了那些生活中細碎平凡的本質。《中國》做到了真正的「以人為本」，經由攝影機的捕捉，電影藝術家的觀照，是通過在拍攝過程中與民間社會大眾的實質性接觸，既是客觀、冷靜地以鏡頭觀看中國，也是詩意地探問現實背後的複雜人心，是好像是在反問：要以攝影機和紀實形式探索中國普羅大眾的內心世界，談何容易。

　　是故，安東尼奧尼堅決反對他的電影冒險純屬一趟遊客式的觀光，「我不喜歡像遊客般旅行」。[19] 我們也許想起了季嘉・維爾托夫（Dziga Vertov）的早期默片《持攝影機的人》（*The Man with the Movie Camera*, 1929），一部記錄新蘇聯社會經歷革命性轉變與現代化的城市交響樂。安東尼奧尼不像維爾托夫那般得到充裕的時間、資源和國家支持去拍攝紀錄片（維爾托夫的剪接與形式實驗，以及後來失去蘇聯政府的支持，乃是後話）。不過，兩位前衛電影導演對電影有着相似信念。維爾托夫稱電影為「電影眼」，即 *kino-eye* 或 camera-eye，並且相信攝影術在捕捉當代社會演變的方面有着神奇的穿透力。安東尼奧尼說：「要對當代中國變動不居的現實擁有明確想法，我認為相當困難。」[20] 電影人面對的難題，關涉創作自由／瞬間與限制／監控的辯證：作為一名具有世界視野（cosmopolitan）的電影導演，在世界政治（cosmopolitics）的壓力下，安尼東奧尼如何訴諸於電影語言，以追尋真實的中國形象？在這裏，「看見」與「（看）不見」之間的辯證值得深思 —— 安東尼奧尼有多依賴其移動鏡頭

18　楊戈樞：〈安東尼奧尼的《中國》：看與被看〉，《當代電影》，第 10 期（2012），頁 107。

19　Antonioni, "Is It Still Possible to Film a Documentary?", p. 114.

20　Antonioni. "China and the Chinese," p. 107.

的藝術式「自由」，「證實」或「質疑」電影記錄的現實？正如他所說，「我不期望尋找一個想像的中國，所以我寄託於視覺呈現的真實。」[21]

（二）東西方視覺的差異與政治

《中國》這部彩色紀錄片分為三個部分：北京及北京城外圍；河南省及江蘇省；蘇州和南京，以至上海。攝影師採用輕便的 16 mm 攝錄機，使電影既能遠攝亦能近拍中國人和他們的生活。評論認為安東尼奧尼以這種「率真的電影」（candid cinema）及長焦距鏡頭，靈活地捕捉人們在當下自然流露的表情及活動。[22] 安的攝影技巧，交替於人的近鏡與外部環境的搖鏡，呈現了人物與自然或城市環境的互動，能給予觀眾空間反省人類的處境。畫外音評論少且克制，有的為補充場景牽涉的社會背景，有的是表達安氏的個人反思。安氏開宗明義道明其以旁觀者角色觀察中國的藝術意圖，正如開場白的畫外音所說，這電影「並不期望解釋中國」，只想「開始觀察這齣由臉孔、姿勢、習慣組成的劇目」。

為回應中國政府視《中國》為反華政治宣傳的批評，安東尼奧尼於 1974 年接受訪問的時候指出：「我只想說我在中國所做的一切，全都與在那裏陪伴我的人一致。他們通常有八個人，在南京時有十四個人。所以，我並沒有做一些不被容許的事，也沒有在他們不在場時拍攝。我不明白為何他們現在指控我。」[23] 安東尼奧尼的紀錄片，充斥着許多外國觀眾想看的畫面：萬里長城、載歌載舞的學童、工廠工人、農民，士兵勤勉地執勤和巡邏，普通人的組織和會議，和最後一幕特意拉長的，雜技演員的舞台表演。安東尼奧尼解釋，這些能夠呈現的都是中國人期望提供的，而非強

21 Antonioni, "Is It Still Possible to Film a Documentary?", p. 109.

22 Merrilyn Fitzpatrick, "China Images Abroad: The Representation of China in Western Documentary Films," *The Australian Journal of Chinese Affairs*, No. 9 (1983), p. 89.

23 Bachmann and Antonioni, "Antonioni after China," p. 30.

加於現實社會的影像。荷美・京治（Homay King）敏銳地觀察到「電影
（《中國》）有時就似是中國人小心翼翼描繪的自畫像」。[24] 安東尼奧尼從
哲學的角度，認為這樣一種自我形塑（self-fashioning）的身份，這同樣
是現實的一部分，故不能視之為表面上的政治宣傳。這聽起來的確有點自
圓其說 ——「這是政治宣傳，但不是謊言。」[25] 安東尼奧尼似乎想指出，
很難有一個完全客觀而「存在那裏」（out there）的真實世界。我們最多
只能接近各種呈現真實的方式，誠實、真誠地向觀眾傳遞出來。正如安東
尼奧尼引用魯迅〔周樹人，1881－1936〕的妙語：「真話不容易講。就如
行為舉止要保持真，也很困難。當我要說一些話，我的態度很難完全真，
這是因為我跟朋友說的話與跟孩子說的話不同。誠然，人們可以頗為真誠
的語調，說一些頗真的話。」[26] 對荷美・京治而言，「電影似乎表示，關於
中國的畫面並沒有假或真的問題；相反，這些畫面一開始就構成了關於事
物的真誠記錄，作為發送予世界其他地方的視覺訊息。」[27]

　　這裏的關鍵是，紀錄片何以體現「真誠」（sincerity）的「語調」
（accent）？何以成為「率真的電影」？這與安東尼奧尼的電影技巧和探索
精神不無關係。他及他的攝製團隊充分利用移動鏡頭，以對抗官方設定佈
景與舞台的控制。移動鏡頭可以捕捉隨時出現的人和事，拍攝過程充滿着
偶然性和隨機意識，從而逾越權威的監控。電影靈活有致地交錯運用近
鏡與遠攝、搖鏡與推鏡。攝影機追隨路人的生活，包括特寫耍太極的人、

24　Homay King, *Lost in Translation: Orientalism, Cinema, and the Enigmatic Signifier* (Durham: Duke University Press, 2000), p. 105.

25　Antonioni, "Is It Still Possible to Film a Documentary?", p. 110.

26　引自 Antonioni, "Is It Still Possible to Film a Documentary?", p. 107. 譯自英文引述："Truth, naturally, is not easy. It is difficult, for instance, to behave in a truthful way. When I am giving a speech, my attitude is never completely true because I speak differently to friends than to children. It is possible, however, to say things that are quite true in a voice that is quite sincere." 魯迅原文不詳。比較接近引文原意是魯迅的〈我要騙人〉（1936），魯迅的意思是在一定的社會條件和政治環境下，人要說真話並不容易，但如果人可以真誠、坦率地承認說假話的必要，甚而正視及批判個人面臨言方式的危機，這應該是值得我們尊重的反思態度。

27　King, *Lost in Translation*, p. 108.

踩單車的人、坐滿貨車後座的人、拉人力車的車伕、手推四輪運貨車的工人、在茶居喝茶聊天的茶客、河道上的船民等。在文革中國表面樂觀與充滿希望的畫面下，安東尼奧尼設法調度長焦距鏡頭，捕捉中國人最自然的表情及活動。這一批視覺影像構成描繪城市與農村日常生活的浮世繪，卻在文化大革命的浮誇政治修辭中已然湮沒。

　　安東尼奧尼對中國的普通民眾 —— 在新社會主義下的男人／女人 —— 有着強烈的興趣，這是因為他們更好地象徵了新中國在文化大革命期間的轉變。他尤其相信，中國人（的臉孔與面貌）而不是抽象的政治意識形態，他們構成了其「人種誌」式電影的主角。《中國》的「電影眼」迷戀地凝視中國人的臉孔，亦不時向我們呈現中國人沉思的畫面。「鏡頭給予我們驚奇的發現意識，這不是因為物件或環境而是因為人：他們的臉孔與行為『有節奏地移動，就似跟隨無人聽到的音樂』。」通過臉孔的特寫鏡頭，導演似乎想要從人的皮膚、眼睛、頭髮打聽某些秘密。不過，鏡頭看到的中國人多是帶着沉着平穩的深色，最多也只是流露出幾分好奇的眼光。畫外音交代説：「在中國幾乎看不見泛情與苦惱，為謙遜與含蓄所制約。」尤其是對於年輕人的臉孔，電影經常展示他們的精力與力量。[28] 安東尼奧尼的鏡頭接觸中國老百姓後，他覺得他們很懇切、很講禮貌。他這樣説形容中國的農民：「這兒你能感覺到已忘卻的美德，如禮儀、謙虛和自我犧牲的精神。」他的評論可説是帶有「東方主義」的色彩，但假如説安東尼奧尼將中國的民眾視為「他者」，也不盡然。接着下來，他嘗試通過自己的旁述，將攝影者與被攝者的關係對倒，並質疑他們這群來華拍攝的歐洲人才是在中國農民眼中的「他者」。

　　攝製隊屢次擺脱官方的預訂行程，拍攝即興的場景，這無疑違背了隨行中國官員的指引。到訪河南省時，攝製隊經過一個自由買賣市集，可説是在社會主義國家裏的地下市場，安東尼奧尼要求下車拍攝，卻遭到了隨

28　引用自 Chatman, *Antonioni*, p. 172.

行官員的拒絕。[29] 攝製隊於是悄悄地潛入旁邊的一條村落街道，拍攝了一些關於當地村民的快照。這種即興式的電影紀錄手法，配以畫外音自嘲式的評論，安東尼奧尼道出歐洲人在中國人眼中又是何等怪異：

> 這些中國人從未見過西方人。他們走到門口，帶着驚訝，有點害怕與好奇，卻無法抗拒盯着我們的誘惑。
>
> 我們繼續拍攝電影，但不久後便發現我們才是奇怪和陌生的。對那些人——那些鏡頭另一邊的人來說，我們完全陌生甚至有些荒唐，簡直是對我們這些傲慢的歐洲人沉重的一擊。對佔地球人口四分之一的中國人而言，我們如此的陌生，令我們充滿敬畏。我們的大眼睛、大鼻子、蜷曲的頭髮、蒼白的皮膚、無必要的姿勢、奇異的服飾……
>
> 他們先是吃了一驚，但相當有禮貌地逃開，不想激怒我們。他們走出來，在鏡頭前站着，彷彿嚇呆了一般，沒有任何動作。當我們這段插曲轉移到高地時，看到很多震驚的臉孔，但看不出任何敵意。[30]

這段影像顯示一群（首次）接觸攝製隊和攝影機的村民有多驚訝。有些人看了看鏡頭後便跑開。有個小男孩躲在門階後，偷偷看着攝製隊。紀錄片中諷刺式的評論使觀眾得以反思：作為電影所要展示的被看對象，鏡頭下的中國人同樣回過頭來審視導演和攝製隊。安東尼奧尼的旁白具有自我批判的強烈意識，尤其令我們想起早期西方攝影師有意記錄中國人及其生活。而當時的照片往往成為中國物質生活匱乏和落後的視覺證據。安東尼奧尼既以遊離式的拍攝技法突破中國官方設定的文革「場景」，又以旁白聲音介入視像畫面之中，反躬自省，將中國人默而不語地凝視攝影機的臉孔與反應作為反思之鏡。回過頭來又將攝影者陷入自我的「疏離」（alien-

29　Bachmann and Antonioni, "Antonioni after China," p. 30.

30　Rey Chow, "China as Documentary: Some Basic Questions (Inspired by Michelangelo Antonioni and Jia Zhangke)," *European Journal of Cultural Studies*, vol. 17, no. 1 (2014), p. 24.

ation）之境。可謂一刀兩刃，同時又批判東方主義對中國的主觀凝視。

　　蘇珊・桑格塔（Susan Sontag）也曾指出，中國人未能徹底適應西方攝影文化的「禮儀」：中國人對待相機的方法，是大家為拍照而集合，然後排成一行或兩行。對捕捉活動中的被拍攝者全不感興趣。中國人往往為拍照感到為難，要他們出鏡需要事先徵得同意；而且，就算攝影師跟他們保持一定距離，中國人也不習慣在公共領域裏，面對着陌生人的鏡頭表露神態。這也許與中國初期的照相文化有關，當時影像被定義為某種可從主人那裏偷來的東西；如是說，安東尼奧尼被責備像「賊」一樣違背人們的願望來「強行拍攝」。[31] 但有日本研究者嘗試猜測當時中國村民的心理：從當時的情況來看，被拍攝者需要有被拍攝的資格。這次林縣村長允許農民出來看外國人，這個意義上村民有資格被拍攝。可是安東尼奧尼那麼大的攝影機應該是拍攝英雄的，並不應該拍攝農民，因此如何面對這個外國人和攝影機，村民心裏有點疑惑。[32]

　　無論如何，這是《中國》中最為珍貴的歷史資料，也是最有刺激性的一個鏡頭。安東尼奧尼以（干涉的）攝影機捕捉中國人的反應時，他的態度恰恰是傾向於自由包容地接受文化差異。（安氏的旁白說：「當我們這段插曲轉移到高地時，看到很多震驚的臉孔，但看不出任何敵意。」）《中國》並非將中國村民被拍攝時的窘況解釋為落後的表徵，電影的畫外音反而將焦點集中於歐洲攝影師身上，指出他們面對擁有古文明的過去，以及擁抱未來希望的革命中國時，西方人／歐洲人反而要顯得無知、卑微。安氏當然帶有一廂情願之感，使電影看起來令人對中國充滿敬意而少有傲慢的語調，處處好像要掩飾導演本人在目睹紅色中國的貧窮狀態時流露失望和困惑的感情。

　　有關蘇州的部分，安東尼奧尼對中國文明的敬意，透過畫外音比較

31　Susan Sontag, "The Image-world," in *On Photography* (Harmondsworth: Penguin, 1978), pp. 153-180.
32　土屋昌明：〈從日本人的眼睛看紀錄片《中國》〉，《文藝研究》，第 10 期（2012），頁 119。

自己與馬可勃羅，藉此承認偉大的意大利先驅者「驚訝於中國的文明程度」，證諸於「紙幣、絲綢錦緞、高得足以讓兩條船通過的石橋」，畫外音所刻畫的蘇州讓意大利導演想起了威尼斯。電影並以延曳的鏡頭及較長的片段，呈現當地水道和船民。美麗的河道與安謐的畫面使人想起安東尼奧尼早期的電影《波河上的人》（*Gente del Po / People of the Po*, 1943）。這是一部描述鄉郊艱苦生活的九分鐘紀錄片，由於「安東尼奧尼的鏡頭經常捨棄其人物，從而聚焦於短暫的形式美，即波河為薄霧淹沒的畫面」，故此該片被當時的歐洲電影界批評為「頹廢」，它不屬於真正新寫實主義的、描寫社會義憤的作品。[33]

同樣地，《中國》裏的蘇州場景總是充滿詩情畫意，用以襯托中國人樸素和不屈不撓的氣質。上海有另一描繪茶居的長段落，電影以錯亂的鏡頭及畫外音的留白，來特寫顧客的神色和聲音，致力呈現一幅中國人生活的油畫。在這些場景中，安東尼奧尼有意呈現鬆散的故事情節和以人物為主的鏡頭，與導演早期前衛的紀錄片風格相當契合。在其早期作品《波河上的人》和《城市清潔工》（*Nettezza Urbana / Sanitation Department*, 1948）中，安氏曾經拋棄順序的故事情節，將相機聚焦於人物的舉止之上。[34] 在這個意義上，以跨文化的目光來看，安氏以帶些許鄉愁的情感視角，將早期常用的攝影手法，套進他對中國影像及美學化的表現中。舉例來說，紀錄片特寫一系列中國人如何在農村、城市或者其他建築地景的立活影像，以描繪人與環境的互動，與導演早期的前衛作品在拍攝美學上的互為呼應。以辯證的觀點來看，安東尼奧尼以影像記錄中國的樸素、謙虛與靈巧，意味着他企圖探索具有農村烏托邦色彩的中國，其潛台詞正是批判西方社會的工業化與現代化，在這方面，他的《紅色沙漠》（*Red*

33 James S Williams, "The Rhythms of Life: An Appreciation of Michelangelo Antonioni, Extreme Aesthete of the Real," *Film Quarterly*, vol. 62, no.1 (2008), p. 50.

34 Stefano Bona, "Italian Film-makers in China and Changing Cultural Perceptions: Comparing Chung Kuo-China (Michelangelo Antonioni, 1972) and La Stella che non c'è (Gianni Amelio)," *Journal of Italian Cinema & Media Studies*, vol. 2, no.1 (2014), p. 45.

Desert, 1964）早就處理這個主題。

　　在《中國》的幾個段落裏，包括蘇州河的一幕，安東尼奧尼以革命組歌為背景音樂，使之作為中國的「現代主題」，與傳統或農村的中國人生活影像相互交織。不幸的是，電影導演的形式實驗，註定開罪以庸俗化的政治觀點來批評電影的中國評論人。其中具爭議的一節關於現代豬場的描寫，養豬的畫面伴隨京劇選段。《人民日報》的評論攻擊這段影片，認為「攝製者還利用配樂作為進行誹謗的手段。他在影片中沒有拍過我國一個哥們樣板戲的鏡頭，卻拿樣板戲的一些唱段肆意嘲弄。當響起《龍江頌》中江水英唱『抬起頭，挺胸膛』時。畫面上出現的竟是豬搖頭的動作。據有關單位揭露，這種剪接完完全全是偽造的。這是蓄意污衊我們的革命樣板戲，攻擊我們的文藝革命，真實惡毒透頂！」[35] 艾可卻對中國人對含蓄鏡頭的錯誤詮釋感到不幸。豬的影像與京劇片段重合令人不安，艾可認為這段臭名昭著的描寫豬的場面，的確是「喚起中國觀眾的反應，好像主教聽着聖歌《皇皇聖體》（Tantum Ergo）的同時看見人擁抱」。[36] 然而，這種電影批評的爭議與其說是跨文化的誤解，倒不如說是源於文革時期中國領導人異想天開的解讀。「批評背後並未公開的原因，據說是由於江青看到安東尼奧尼的作品後，評論豬圈一段情節『不能接受』，因為電影把文革中國比喻為豬」，而江青則認為京劇現代化是她最引以為傲的貢獻。[37]

　　片中獨白式的畫外音亦會在不同程度上激怒中國權威。例如在上海場景的片段裏，開場白將現代上海的城市景觀歸結為是殖民勢力所建的。當中國官員自豪地告訴安東尼奧尼，上海一家提煉廠是以廢棄物料從零開始建設的，是大煉鋼的產物，電影便強調「這座以棄置物料建成的簡陋工廠」的神話。但《人民日報》的評論認為「明明上海有許許多多現代化的

35　文章轉載見〈惡毒的用心，卑劣的手法 —— 批判安東尼奧尼拍攝的題為《中國》的反華影片〉，頁9。

36　Eco, "De Interpretatione, or the Difficulty of Being Marco Polo," p. 11.

37　轉引自 Bona, "Italian Film-makers in China and Changing Cultural Perceptions," p. 48；Liu, "China's Reception of Michelangelo's *Chung Kuo*," pp. 30-31.

大型企業，影片的拍攝者卻視而不見，而專門搜集設備簡陋、手工操作的凌亂鏡頭」。[38] 艾可「機智」地為安東尼奧尼的評論打圓場，認為後者不過是表達「西方對於巧妙的創意『拼湊』或『修修補補』（bricolage）的品味，即我們現在常稱的美學價值」。不過，中國觀眾／權威認為這是對中國「落後」工業的侮辱，尤其是「當他們成功拉近彼此工業差距的歷史時刻」。[39] 中共權威要在安東尼奧尼的評論裏找茬，找到他貶低國家的貢獻與現代化的證據。

在拍攝南京揚子江上別具意義的南京大橋時 —— 另一社會主義中國的標誌建築 —— 安東尼奧尼以現代主義者的眼光來看待工業結構，呈現橋的前面與斜角，同時鏡頭追蹤士兵和工人的面部及身體特徵，並將之與大橋的背景並置。這是典型安東尼奧尼人與環境的美學。但惡意批評《中國》的評論對電影的形式實驗絕對是視而不見的，只會投訴安東尼奧尼在黃浦江如何衝破禁令，「像間諜那樣」偷拍了中國軍艦，還惡意地「插入一個在橋下晾衣服的鏡頭加以醜化」。[40] 艾可則解釋道，安東尼奧尼用歪斜尖銳的角度和鏡頭拍攝南京橋，使它看起來「歪曲與不穩」，這在中國人看來是甚難接受的。西方電影語中以不對稱角度拍攝事物，突出其與環境的張力的手法，至少在七八十代中國電影理論家眼裏，這有着不可化約的美學「障礙」。[41] 艾可的跨文化反思，將安東尼奧尼的視覺美學，連繫至歐洲的前衛攝影與電影於二十世紀初期的實踐，將崇尚奇特的觀賞點為現代性的視野，以破壞文藝復興時期講究平衡的審美觀點。

事實上，《中國》以探詢式的攝影鏡頭，呈現中國人豐富的臉孔正面（有時是極端特寫），明顯裝備了遠攝鏡和變焦鏡。安東尼奧尼傾向展示實際中國人與在地的日常城市生活，而不是理想的「革命英雄類型」，或是

38 〈惡毒的用心，卑劣的手法 —— 批判安東尼奧尼拍攝的題為《中國》的反華影片〉，頁3。

39 Eco, "De Interpretatione, or the Difficulty of Being Marco Polo," p. 10.

40 〈惡毒的用心，卑劣的手法 —— 批判安東尼奧尼拍攝的題為《中國》的反華影片〉，頁9。

41 Eco, "De Interpretatione, or the Difficulty of Being Marco Polo," p. 11.

想像中的抽象中國。安東尼奧尼明白地道出他的拍攝原則：「在這個新社會裏找尋臉孔，我跟從自己的自然傾向聚焦於個體。同時，我展示這些新人類，而不是文化大革命創造的政治和社會結構。」[42] 周蕾（Rey Chow）的評論相當恰當：「安東尼奧尼謙遜與善意地期望盡可能捕捉中國的自然一面，這種自然主義⋯⋯早給假定，攝影術所能到達之處，正是攝影影像的全部。」安東尼奧尼的「快照」（snapshot）全都在未經綵排和偶然的狀態下拍攝，「當人們運動時投入他們的活動，未有意識或單純地不留神相機的存在」。[43] 安東尼奧尼於上海街頭場景裏，如何令其攝影紀實主義結合人種學的旨趣？《中國》裏採用攝影「快照」的本質，跟文革時期藝術與政治的象徵符碼不甚一致。這個忠於良知的藝術家，以新寫實主義者的熱忱探索成年人與孩童的臉孔，但中國文革藝術卻非寫實，它是象徵性而浮誇的政治詞彙，出現在文革的海報與電影裏比比皆是，自然跟安東尼奧尼的藝術旨趣格格不入。

（三）左翼政治誤讀 vs. 個人風格

在片子的開頭，安東尼奧尼開宗明義說：「這部影片的主題是『人』。我們進入中國，就是要記錄那裏的人的生活和精神面貌，然後才是這些人背後的政治和經濟制度。我盡量去擷取的正是中國工農日常生活狀態。在我的影片中，人是放在第一位。」的確，安氏的即興式拍攝行為及其堅持新現實主義的美學風格，使他能擺脫同期歐洲知識分子及西方左派過度執迷理想化的紅色中國的形象。

其中佼佼者包括曾是毛派支持者的尚盧·高達（Jean-Luc Godard），這位法國名導演在 1967 年拍攝《中國姑娘》（*La Chinoise*）。其片名 La Chinoise 直譯其實是「中國人」。故事中描述的五位主角其實並非

42　Bachmann and Antonioni, "Antonioni after China," p. 29.

43　Chow, "China as documentary," p. 20.

真的是中國人，而只是一群法國共產黨的年青追隨者。高達肆意地放棄戲劇性，在片中安排數名演員背誦法文毛澤東語錄，朗誦共產主義，思辯革命的可能性。此時期的高達積極地透過電影表達對資產階級的不滿以及反越戰和反對當權者的心態。其實高達從未親身到過中國，他不過是藉着電影建構了自己的理想世界，甚至是將反對資本主義霸權和反專制的理想寄託於其抽空的第三世界社會。中國對於高達只是「一個視角、一種方法論，是想像的他者」，這是典型地將中國理想化的西方左派的立場。[44]

　　其實，早在 1955 年萬隆會議上，周恩來已邀請世界各國人士親自來到新生的中國開開眼界。西蒙·波娃（Simone de Beauvoir）與尚保羅·沙特（Jean-Paul Sartre）在同年 9 月至 10 月應周總理之邀，到中國作長達四十五天的訪問。波娃回國之後，收集了大量資料，並結合自己觀感，在 1957 年出版了《長征——中國紀行》（*La Longue Marche*）。但波娃始終受影響於西方對中國的固有想像，困圍於中國官方資訊和二手文獻之中，回憶錄中或者某些零散的細節，跟她個人接觸到的一些中國人的印象還值得參考。然而其紀錄距離現代中國的真實面貌依然很遠。[45]

　　1974 年，正處文革中的紅色中國迎來屬於「毛派」的法國先鋒雜誌《如是》（*Tel Quel*）同仁，作為期二十多天的自費訪問。訪問團一行五人，包括團長菲力普·索賴爾斯（Philippe Sollers），其夫人為著名女性主義者茱莉亞·克麗斯蒂娃（Julia Kristeva），以及羅蘭·巴特（Roland Barthes）。這幾位赫赫有名法國左派學者，對於遙遠的中國發生的「文化大革命」，存在一種天真的好感。克麗斯蒂娃還根據她在農村的考察經驗，寫成《中國婦女》（*Des Chinoises*）一書，於 1974 年由巴黎「女性出版社」（Éditions des Femmes）出版，引發了西方讀者的關注。[46]

44　楊戈樞：〈安東尼奧尼的《中國》：看與被看〉，頁 106。

45　唐玉清：〈法國學者的中國人群體傳記研究（1949－1979）〉，《南京大學學報》，第 5 期（2017），頁 150－157。

46　中譯本見朱麗婭·克里斯蒂娃著、趙婧譯：《中國婦女》（上海：同濟大學出版社，2020）。

　　不過，跟《如是》派同行的巴特顯然對此次旅程並不十分滿意，訪問旅程為時三週，都是按照中國政府所設定好的路線，包括所要訪問的人物及要觀賞的紅色文藝演出。在回到法國後，正當《如是》雜誌花了大量篇幅熱情的記述了此次中國之行，但巴特除了在 1974 年 5 月 24 日在《世界報》（Le Monde）上發表了一篇題為〈中國怎麼樣？〉（Alors la Chine?）的短文之外，就沒有在對自己的中國之行有過其他的論述，直至他 1980 年去世，作家都對此次中國之旅閉口不談。巴特在考察旅途中認真筆錄下來的日記，要待至 2009 年後人才得以整理並在巴黎出版，即是《中國行日記》（Carnets de Voyage en Chine）。[47] 巴特來華之前，理應看過《中國》及知道安東尼奧尼拍攝紀錄片引起的爭議。其實是《中國》首先打開了當時西方人了解紅色中國的視窗，而這個視窗是很有現場感的視像紀錄。西方大眾在紀錄片本身中，看到了中國某種意義上的貧窮、落後、平淡和無知，這和他們心目中的「理想國」相去甚遠。顯然，這個《中國》事件對於巴特的震動是無法拂去的。在《中國行日記》（4 月 15 日下午）中他曾記下在上海和一位老人也討論了安東尼奧尼的問題，他對老人批判安東尼奧尼的言論的評價是「多麼可笑！」顯然易見，巴特當時已經處於一種對於紅色中國理想破滅的狀態之中。這或許是他終其一生都沒有出版他的《中國行日記》的原因。[48]

　　另一個更值得跟安東尼奧尼比較的是荷蘭紀錄片導演尤里斯‧伊文思（Joris Ivens）。他在 1971 年至 1975 年間與其夫人法國導演瑪塞琳‧羅麗丹（Marceline Loridan）合作拍攝的有關文化大革命期間的中國《愚公移山》（How Yukong Moved the Mountains），最終完成的紀錄片長度為七百多分鐘，由十二部長短不一的影片組成。安東尼奧尼在中國匆匆用了二十多天的時間，走馬看花；而伊文思在中國花了整整五年時間，從策

47　中譯本見羅蘭‧巴特著、懷宇譯：《中國行日記》（北京：中國人民大學出版社，2012）。

48　夢魘馬戲團（筆名），〈羅蘭‧巴特筆下的中國與日本〉，《豆瓣讀書》，2013 年 7 月 26 日，https://book.douban.com/review/6182908/。訪問瀏覽 2020 年 4 月 15 日。

劃到編輯完成了《愚公移山》。伊文思是國際共產主義者,「中國人民的老朋友」,從 1938 年就在中國拍攝了《四萬萬人民》,一部有關中國的抗戰歷史的影像。《愚公移山》由中國政府出資邀請,在拍攝過程中得到中國官方電影工作者的支持。一方面攝製隊能以較為權威的身份觀察和拍攝中國的社會和人民,但另一方面,權威者的身份又局限了伊文思和羅麗丹以個人化的方式走入尋常老百姓的生活,這使《愚公移山》的拍攝受到很大的限制。[49] 作品的部分獨立影片受到了拍攝限制,完成後又被要求進行了大量改動,在 1976 年才得以公映。

更有甚者,伊文思的中國立場是維護甚至是辯護式的。在《愚公移山》的解說中甚至會表現出對抽象的理論和毛語錄的鍾愛。伊文思以為中國正在實現烏托邦的理念,遮蔽了觀察中國的視覺,因而影片難以用「客觀」的尺度來衡量。曾經歷過中國那段歷史的電影人這樣談起《愚公移山》:「伊文思拍攝的七十年代的中國是一種被扮演的中國。影片裏明顯有大量被安排設置的場景⋯⋯ 我還肯定這也是我們曾經歷過的一種中國人的真實,一種被迫同時也心甘情願『當演員』的真實。」遺憾是,伊文思的電影「沒有涉及到當時中國人的更普遍更日常的真實」。[50]

作為國際左翼主義的同路人,安東尼奧尼顯然和高達、伊文思都不一樣。他警惕自己不要將中國過於理想化了,以致被信仰遮擋了藝術家的眼睛。他在拍攝《中國》中竭力踐行新現實主義的精神,通過影像來觀察中國的人和事物,並思考所看到的人、環境與中國傳統的某種關係。攝影人甚至擅自闖入拍攝禁區,運用即興式的拍攝手法嘗試突破官方預設的場景與禁忌,捕捉尋常百姓的迷惘的臉、呆滯的眼神,而不是刻意選擇文革中湧現的新人。安氏通過簡潔和個人化的旁白,表明電影在思索中國人的行為和心理上之必要,因而《中國》整體看來更具批判性。

49　張同道:〈中國表情 —— 讀解安東尼奧尼與伊文思的中國影像〉,《當代電影》,第 3 期(2009),頁 96。

50　吳文光:《鏡頭像自己的眼睛一樣》(上海:上海文藝出版社,2001),頁 84。

　　安東尼奧尼在處理北京天安門廣場的鏡頭和敍述上，明顯地也觸怒了中共的龍顏。1966 年 8 月 18 日，毛澤東在天安門廣場第一次接見紅衛兵的中國官方的紀錄片段，早已在全球廣傳，成為人們認識中國文革的視像記憶。《中國》以天安門廣場的鏡頭開始，旁白解說曰：「如潮似水的紅衛兵從這兒走過，向着文化大革命邁進。」這暗示導演以及其他及西方觀眾，都會在西方電視台新聞節目中觀看過毛澤東與紅衛兵在天安門廣場的片段。但安東尼奧尼隨即強調：「我們選擇了平常的日子來到這兒，有很多中國人來這兒拍照。中國的人民就是這部片子的明星。我們不企圖解釋中國，我們只是希望觀察這眾多的臉、動作和習慣。」安東尼奧尼在天安門前強調「平常生活」，西方觀眾自然而然地會想聯起毛澤東接見紅衛兵的「非日常鏡頭」，「會把它與《中國》的天安門廣場加以對照，這樣也就更能理解安東尼奧尼這部電影旨在觀察中國的日常生活的目的」。[51]

　　關注日常生活，這一藝術態度是意大利新現實主義及安東尼奧尼美學的特點。然而《中國》關於天安門廣場的描繪一再遭受中共言論的痛斥，認為「它不去反映天安門廣場莊嚴壯麗的全貌，把我國人民無限熱愛的天安門城樓也拍得毫無氣勢，而卻用了大量的膠片去拍攝廣場上的人群，鏡頭時遠時近，忽前忽後，一會兒是攢動的人頭，一會兒是紛亂的腿腳，故意把天安門廣場拍得像個亂糟糟的集市，這不是存心侮辱我們偉大的祖國嗎？」[52]北京天安門廣場的拍法被中共指責為表現了混亂無序的密集人群，對此一指控，艾可認為對安東尼奧尼來說，這樣的鏡頭才是「生命的畫面（picture of life）」，意謂電影有意捕捉京城下的平民百姓和眾生相，並有意淡化這些人背後的政治和經濟制度。至於「有序的鏡頭可能是死亡的畫面（picture of death），或者令人想起紐倫堡體育場」。[53]艾可是指德國納粹黨在 1934 年 9 月 4 至 10 日在紐倫堡體育場舉行了黨代表大會。其後德

51　土屋昌明：〈從日本人的眼睛看紀錄片《中國》〉，頁 115。

52　〈惡毒的用心，卑劣的手法 —— 批判安東尼奧尼拍攝的題為《中國》的反華影片〉，頁 8。

53　Eco, "De Interpretatione, or the Difficulty of Being Marco Polo," p. 11.

國女導演萊妮‧里芬斯塔爾（Leni Riefenstahl）在這裏拍攝了紀錄片《意志的勝利》（*Triumph of the Will*, 1935）。中國政府應該明白，安東尼奧尼無興趣於宏大的政治事件，因而捨棄了高舉如林的手臂和群眾高喊效忠領袖的畫面。他始終想攝取中國人的日常生活狀態和精神面貌，他所反映的中國，存在於他當時鏡頭下所遇到的每個中國人的生活當中。

安東尼奧尼明白他對中國的觀看，是帶着西方人自身的社會現實，他設法擺脫某種程度上西方人想像中的「看」，而作為電影藝術大家的安東尼奧尼，其對自己的觀看而認知得到的「真實」並不信任。[54] 他的電影美學策略，是以一種冷靜、淡化及疏離的方式觀察和思考被攝對象，甚至強調拍攝人員的存在和拍攝技藝的使用。例如在林縣的農村中的拍攝，他以拍攝行為來有意地刺激被拍攝的農民，以窺探他們的即時情緒反應。這些被特寫的中國臉孔是充滿詫異、好奇或甚為不解的。而恰恰這些即興拍攝的片段——《中國》被中方加以嚴厲的「指控」——用攝影機貿然地侵入了中國人的生活。對此，安東尼奧尼不滿於只能看到中國官員佈置好的場景，鏡頭裏的中國人盡是由官方安排的表演。安東尼奧尼的策略是在影片裏保留對抗，盡可能呈現真實的拍攝過程，拍攝過程本身也因此成為影片的重要內容。

《中國》既是一部建立在現實之上的真實紀錄片，同時也是一部關於電影的電影，它把自己的拍攝過程暴露出來，將被拍攝對象和攝影機後的拍攝者同時推到觀眾面前。一方面，安東尼奧尼使用畫外音說明自己在拍攝過程中的思考，講述了在拍攝時遭遇的事情和各種問題，並對自己看到的一切作出評論。另一方面攝影機與被拍攝對象相互觀看，攝影機不再僅僅是隱藏的觀察者，它自身也成為影片的角色。[55]

在這個複雜的看與被看的文化差異中，《中國》自身成為了冷戰後期的一個政治事件。《中國》於七十年代初期製作完成後，只有很少的放映場

54　楊戈樞：〈安東尼奧尼的《中國》：看與被看〉，頁 110。

55　楊戈樞：〈安東尼奧尼的《中國》：看與被看〉，頁 109。

次。對於中共在國際的層面對這部紀錄片進行的封殺，安東尼奧尼曾經這樣爭辯道：「我想中國人知道：二戰時，作為一名抗爭者，我曾被判死刑。」[56]儘管安東尼奧尼曾公開呼籲世界左翼的同道發聲支持，但幾十年來他為電影在意大利祖家及中國遭到不友善的對待，始終耿耿於懷。他的故事正是一位左翼世界主義的知識分子及電影藝術家跟中國接觸時所面臨的困境。這不禁令人回顧在《中國》結束之前，導演的畫外音及反思：「中國打開它的門戶，但它始終是個遙遠與未知的世界。在一瞥以外，我們還可能多看它一點。中國有一句老話：『畫虎畫皮難畫骨，知人口面不知心。』」可是，安東尼奧尼依然執持他的信條，就如電影開首的畫外音：「我始終相信，電影經過多年後，這些影像具有意義。」而且他相信，因為如果沒有和中國相遇，西方就不會真正意識到其以自我為中心的文化的局限性。

安東尼奧尼一生在質疑攝影及視像藝術真實和可信性，但又想試圖肯定其藝術力量及道德良知。這其實早見於其在 1966 年的力作《春光乍現》（Blow-Up）。安氏本身也是一名畫家，尤其關注攝影及電影與對真實世界的描摹之間的緊張關係。在《春光乍現》裏，他就將專業攝影師設定為主角，藉着攝影影像追尋一宗謀殺案真相。電影故事本身也許是安東尼奧尼個人的夫子自道，寄託他本人對視覺藝術及真實世界的永恆探問，以及藝術家在追尋的過程中所面臨的慾望與困境。安東尼奧尼的紀錄片及人種誌式的實踐，被京治批評為「表像的美學」（aesthetics of surfaces），說明電影難以披露埋在深層的秘密。[57]猶如他在《中國》裏，在隱藏在長達三萬米的菲林裏中，在紛繁的影像資料下，安東尼奧尼怎樣更好地告訴別人和自己一個「真實的中國」？導演只有謙虛的回應：「這就是中國，這就是新人類（或相反），這就是世界革命的角色（或相反）……這裏有我在幾個星期內拍攝的中國人，在這個旅途中我有着無法忘懷的情感。你想不想跟我一齊踏上這趟旅程，除了充實我的生命外，也可以充實你的生

56 Bachmann and Antonioni, "Antonioni after China," p. 26.

57 King, Lost in Translation, p. 111.

命？」[58]在文革中國尋找「新人類」的過程中，安東尼奧尼有否困囿於《春光乍現》相似的情景，他或許變成「一個誤中自己圈套遭禁錮在玻璃牆裏的受害者」？[59]

安東尼奧尼似乎想指出中國不是不可描繪的，而是電影呈現了「見山是山，見水是水」的道理。如果真的像京治所說，安東尼奧尼的中國冒險產生了不甚可取的描寫，那麼，他從這些中國經驗裏得到什麼？在後來的訪問裏，導演坦白道，他在拍攝《過客》（*The Passenger*, 1975）時更有意識關注攝影機的自由，並將之區別於其他不同的寫實風格。對此，安東尼奧尼對他的「個人電影」（personal cinema）和「視點電影」（viewpoint cinema）的美學特色更有信心。[60]「我的早期紀錄片為我準備好特色，中國經驗則為我準備好在《過客》裏使用的新穎攝影方式。」「我可以用攝影機代替我的客觀性，我可以按自己的意志指揮它；作為一個導演，我是上帝。我可以容許自己有着任何形式的自由。」[61]

《過客》延續並強化了安東尼奧尼拍攝異域的電影思考及美學風格，藉着他的人物穿梭於撒哈拉沙漠的遊歷，在尋找自己的身份及在世界中的不確定的位置，可見中國經驗使導演學會掌握攝影機的自由和漫步鏡頭，穿插於情節之中。的確，這場有關《中國》的爭論已遠遠超越紀錄影片本身。而在《中國》的「表像的美學」下所折射出的一個特定歷史空間中，中國人生活中的言說與禁言、表面與內心的種種悖論得以表達。但安東尼奧尼最終意識到以藝術作品超越困惑我們的政治問題之必要，以影犯禁，以其美學風格宣示攝影機的自由，藝術的自由，人生活和言說的自由。換言之，這位電影大師從全球化下的冷戰政治施加的限制裏浴火重生，並將之轉化為電影藝術的無限潛能，發展出一種具安東尼奧尼個人風格的、世界性的電影視野。

58　Antonioni, "Is It Still Possible to Film a Documentary?", p. 109.

59　Max Kozloff, "Review of *Blow Up* by Michelangelo Antonioni," *Film Quarterly*, vol. 20, no.3 (1967), p. 30.

60　Bachmann and Antonioni, "Antonioni after China," 27.

61　Bachmann and Antonioni, "Antonioni after China," 27.

參考文獻

檔案文獻

HKMS 158-1-145 [CO 1130/1108], E. G. Willan（Colonial Secretariat）to J. D. Higham（Colonial Office）, 17 October 1962.

HKMS 158-1-264 [CO 1030/1543], Inward Telegram, Governor of Hong Kong（Sir D. Trench）to the Secretary of State for the Colonies, 11 September 1965.

HKPRO 934-5-34, Annual Report on Film Censorship, January-December 1969.

HKRS 1101-2-13, Annual Report of Film Censorship, Chief Film Censor to Secretary of Panel of Film Censors, January-December 1969.

HKRS 1101-2-13, Director of Information Service to Chairman of Film Censorship Board of Review, 27 October 1970.

HKRS 1101-2-13, Secretary, Panel of Censors to Board of Review, 24 September 1965.

HKRS 160-1-50 [PRO209/1C], Public Relations Officer to Colonial Secretary, 5 July 1956.

HKRS 160-1-50 [PRO209/1C], Secretary for Chinese Affairs to Colonial Secretary, 27 July 1956.

HKRS 161-1-52, Terms of Reference for a film censor, 10 August 1948.

HKRS 23-12, Statement of the general principles adopted on 20 November 1965 by the Film Censorship Board of Review.

HKRS 934-5-34, General principles for guidance of Film Censors and the Film Censorship Board of Review, November, 1963.

HKRS 934-5-34, Terms of Reference for Film Censors, 1950.

《六月新娘》劇本，香港電影資料館，SCR 2315。

電懋公司《南北一家親》宣傳資料，香港電影資料館，PR2155。

電懋公司《南北和》宣傳資料，香港電影資料館，PR2136。

報刊材料

"Censors Ban Film on China," *South China Morning Post*, 3 January 1975.

Chang, Eileen. "On the Screen," *The XXth Century*, vol. 5, no.1, July 1943.

Chang, Eileen. "On the Screen: Mothers and Daughters-in-law," *The XXth Century*, vol. 5, no. 2-3, 1943.

Chang, Eileen. "On the Screen: Wife, Vamp, Child," *The XXth Century*, vol. 4, no. 5, May 1943.

Chang, Eileen. "Still Alive," *The XXth Century*, vol. 4, no. 6, June 1943.

Ching, Frank. "Hong Kong Plays Political Censor for China," *The Asian Wall Street Journal*, 16 March 1987.

Chu, Kenneth. "Film Withdrawn after Leftist Row," *South China Morning Post*, 22 October 1974.

Chugani, Michael. "Taiwan Film--Made Banned," *The Sun*, 27 March 1981.

"Film Ban Company Threatens Law Suit," *The Sun*, 28 March 1981.

"Film Makers Start Sea Battle Scene," *South China Morning Post*, 7 May 1966.

"Godowns Become 'Hankow Dock'," *South China Morning Post*, 21 April 1966.

"Govt Bans Shooting of *Chairman* Film in Hong Kong," *South China Morning Post*, 28 November 1968.

Leonard, Dawn . "Ban on Taiwan Film Leads to Lawsuit Threat," *South China Morning Post*, 28 March 1981.

"Movie Fans Hit out at Decision," *The Star*, 28 March 1981.

"Of Polemics and Propaganda," *Asiaweek*, 2 October 1981.

"Officials Brush off Censor Rumpus," *South China Morning Post*, 31 March 1981.

"Peck: Armed Guard," *The Star*, 30 November 1968.

"Political Censorship 'Essential'," *South China Morning Post*, 10 March 1988.

Quon, Ann. "The Delicate Art of Damage Control," *South China Morning Post*, 22 March 1987.

"Red Guards Run Wild: Anti-U.S. Rallies over Peck Film," *The Star*, 28 November 1968.

"Sensitive Film Grinds to a Sudden Stop," *Hong Kong Standard*, 27 March 1981.

Stoner, Ted. "Truth behind the Film Ban," *TV Times*, 27 May-2 June 1987.

"Taiwan to Inspect *The Chairman* Film," *South China Morning Post*, 3 December 1968.

"Tolo Channel now Yangtze," *South China Morning Post*, 3 April 1966.

"U.S.S. San Pablo for Sale," *South China Morning Post*, 11 May 1966.

Xia, Yan. "A Modern Chinese Film: The Tears of Yangtze," *China Digest*, vol. 3, no. 6, 9 February, 1948.

〈二十部禁片一覽〉，《明報》，1987 年 3 月 30 日。

《小城之春》電影廣告，《大公報（香港）》，1951 年 2 月 22 日。

天聞：〈批評的批評：關於《小城之春》〉，《劇影春秋》，第 1 卷，第 4 期 ，1948 年。

〈半下流社會〉影評，《國際電影》，第 1 期，1955 年 10 月。

司馬文森：〈一個辛勤工作者倒下了，千萬人站起來！〉，《大公報（香港）》，1951 年 2 月 21 日。

未之：〈論國產影片的文學路線〉，《電影雜誌》，第 7 期，1948 年。

《申報》，1940 年 6 月 6 日；1940 年 6 月 7 日；1940 年 6 月 8 日；1940 年 6 月 12 日；1940 年 6 月 16 日；1940 年 6 月 20 日；1940 年 6 月 27 日；1947 年 10 月 8 日。

石曼：〈打開視野的窗子〉，《大公報（上海）》，1948 年 10 月 20 日。

朱石麟：〈我的好友費穆，我永遠紀念着〉，《大公報（香港）》，1951 年 2 月 22 日。

老乙戲言：〈《生死恨》的失敗〉，《羅賓漢》，1949 年 3 月 28 日。

《伶星》，第 31 期，1932 年 4 月 13 日。

《伶星》，第 202 期，1937 年 6 月 27 日。

李嶧：〈薛覺先與粵劇《白金龍》：替薛覺先説幾句公道話〉，《香港戲曲通訊》，第 14－15 期，2006 年。

帕特里克‧雷蒙德（Patrick Raymond）：〈影話：《碼頭風雲》工會故事〉，《南華早報》，1957 年 2 月 8 日。

芝清：〈天一公司的粵語有聲片問題〉，《電聲週刊》，第 3 卷，第 17 期，1934 年。

《南北和》影評，《工商晚報》，1961 年 2 月 17 日。

姚嘉衣：〈談《碼頭風雲》（上）、（中）、（下）〉，《大公報（香港）》，1957 年 2 月 15、16、17 日。

《星島日報》，1968 年 11 月 28 日。

《星島晚報》，1968 年 11 月 27 日。

韋偉：〈費先生怎樣導演《小城之春》〉，《大公報（香港）》，1951 年 2 月 26 日。

《國際電影》，第 3 期，1955 年 12 月。

梁永：〈《生死恨》失敗在劇本〉，《新民報晚刊（上海）》，1949 年 3 月 30 日。

梅蘭芳：〈拍了《生死恨》以後的感想〉，《電影（上海 1946）》，第 2 卷，第 10 期，1949 年。

〈梅蘭芳拍電影，齊如山有意見〉，《新民報晚刊（上海）》，1948 年 7 月 25 日。

〈陳宗桐：〈藝林之誕生〉，《藝林半月刊》，第 48 期，1939 年 2 月 15 日。

陳積（Jackson）：〈關於禁映粵語片之面面觀〉，《藝林》，第 3 號，1937 年 4 月 1 日。

《亂世佳人》電影廣告，《申報》，1940 年 6 月 19 日。

〈粵語片正名運動〉，《伶星》，第 202 期，1937 年 6 月 27 日。

〈粵語片將趨絕境〉，《青青電影》，第 32 號，1948 年 10 月。

〈粵語聲片開始沒落，邵醉翁等大受申斥〉，《娛樂》，第 1 期，第 24 號，1935 年。

葉千山：〈荒謬的《聖保羅炮艇》——批判美國反華電影之二〉，《文匯報》，1968 年 12 月 3 日。

裘蒂伽：〈《生死恨》之失敗原因〉，《羅賓漢》，1949 年 4 月 2 日。

《電影畫報》，第 8 期，1947 年 4 月 1 日。

《電影雜誌》，第 2 期，1947 年 10 月 19 日。

端木杰：〈評《春殘夢斷》〉，《星島晚報》，1955 年 12 月 3 日。

趙樹燊：〈悼念費穆先生〉，《大公報（香港）》，1951 年 2 月 22 日。

〈齊如山談梅王上銀幕〉，《新民報晚刊（上海）》，1948 年 8 月 3 日。

樂天：〈天一赴粵攝片的作用，電檢會鞭長莫及〉，《電聲週刊》，第 5 卷，第 21 期，1936 年。

歐陽秋：〈評小城之春〉，《真報》，1948 年 9 月 25 日。

《碼頭風雲》電影廣告，《南華早報》，1957 年 2 月 8 日至 16 日。

盧敦：〈相逢太晚了〉，《大公報（香港）》，1951 年 2 月 22 日。

積臣：〈關於禁影粵語影片之面面觀〉，《藝林半月刊》，第 3 期，1937 年 4 月 1 日。

積臣：〈粵語片革新運動〉，《藝林半月刊》，第 11 期，1937 年 8 月 1 日。

〈薛覺先在香港組織公司，拍粵語聲片不送南京檢查〉，《娛樂》，第 1 期，1935 年。

〈薛覺先重拍續白金龍：希望他先查一查檢查令〉，《影與戲》，第 1 期，第 4 號，1936 年。

影像及網絡資料

"Restored Treasure Confucius on Screen during International Film Festival," 載香港電影資料館新聞稿網頁：https://www.info.gov.hk/gia/general/201002/26/P201002250266.htm。訪問瀏覽 2020 年 2 月 25 日。

Sutcliffe, Bret. "*A Spring River Flows East*: 'Progressive' Ideology and Gender Representation," *Screening the Past* 5（December 1998），http://www.

screeningthepast.com/2014/12/a-spring-river-flows-eastprogressive-ideology-and-gender-representation. Accessed 30 December 2019.

田壯壯：〈為什麼拿掉畫外音 —— 田壯壯談新版《小城之春》〉，《南方都市報》，2002年 7 月 30 日。http://ent.163.com/edit/020730/020730_128267.html。訪問瀏覽2020 年 2 月 25 日。

田壯壯訪問，《小城之春》。香港：安樂影視有限公司，2004。

馬兵：〈古代指異敘事與當代文學〉，《文匯報》，2014 年 6 月 25 日，http://www.chinawriter.com.cn/bk/2014-06-25/76636.html。訪問瀏覽 2020 年 3 月 11 日。

夢魘馬戲團（筆名），〈羅蘭‧巴特筆下的中國與日本〉，《豆瓣讀書》，2013 年 7 月 26日，https://book.douban.com/review/6182908/。訪問瀏覽 2020 年 4 月 15 日。

學術論著

（一）英文

1. 英文專書

Anderson, Benedict. *Imagined Communities: Reflections on the Origin and Spread of Nationalism.* New York: Verso, 1991.

Barbieri, Maria. "Film Censorship in Hong Kong." MPhil thesis, The University of Hong Kong, 1997.

Brook, Timothy. *The Chinese State in Ming Society*. New York: Routledge, 2005.

Brooks, Peter. *The Melodramatic Imagination: Balzac, Henry James, Melodrama, and the Mode of Excess.* New York: Columbia University Press, 1985.

Buck-Morss, Susan. *The Dialectics of Seeing: Walter Benjamin and the Arcades Project.* Cambridge, Mass.: MIT Press, 1989.

Cavell, Stanley. *Pursuits of Happiness: The Hollywood Comedy of Remarriage.* Cambridge, Mass.: Harvard University Press, 1981.

Chatman, Seymour. *Antonioni: Or, the Surface of the World.* Berkeley: University of California Press, 1985.

Chu, Yingchi. *Hong Kong Cinema: Colonizer, Motherland and Self.* London: Routledge Curzon, 2003.

Douglas, Mary. *Purity and Danger: An Analysis of Concepts of Pollution and Taboo.*

London: ARK Paperbacks, 1984.

Eisenstein, Sergei. *Eisenstein on Disney*, edited by Jay Leyda and translated by Alan Upchurch. Kolkata: Seagull Books, 1986.

Elsie, Elliot. *Colonial Hong Kong in the Eyes of Elsie Tu*. Hong Kong: Hong Kong University Press, 2003.

Fan, Victor. *Cinema Approaching Reality: Locating Chinese Film Theory*. Minneapolis: University of Minnesota Press, 2015.

Fiedler, Leslie. *The Inadvertent Epic: From Uncle Tom's Cabin to Roots*. Toronto: Canadian Broadcasting Corporation, 1979.

Fu, Poshek. *China Forever: The Shaw Brothers and Diasporic Cinema*. Urbana: University of Illinois Press, 2008.

Grantham, Alexander. *Via Ports: from Hong Kong to Hong Kong*. Hong Kong: Hong Kong University Press, 1965.

Gunn, Edward. *Unwelcome Muse: Chinese Literature in Shanghai and Peking, 1937–1945*. New York: Columbia University Press, 1980.

Hanan, Patrick. *Sea of Regret: Two Turn-of-the-Century Chinese Romantic Novels*. Honolulu: University of Hawaii Press, 1995.

Hayes, James. *Friends and Teachers: Hong Kong and its People, 1953-87*. Hong Kong: Hong Kong University Press, 1996.

Hong Kong Chinese Language Committee, *The First Report of the Chinese Language Committee*. Hong Kong: Government Printer, 1971.

Hsia, C. T. *A History of Modern Chinese Fiction*, 3rd edition. Bloomington: Indiana University Press, 1999[1961].

Hu, Jubin. *Projecting a Nation: Chinese National Cinema before 1949*. Hong Kong: Hong Kong University Press, 2003.

Idema, Wilt L. *The White Snake and Her Son: A Translation of The Precious Scroll of Thunder Peak with Related Texts*. Indianapolis: Hackett Publishing Company, 2009.

Jacobs, Lea. *The Decline of Sentiment: American Film in the 1920s*. Berkeley: University of California Press, 2008.

Jarvie, I.C. *Window on Hong Kong: A Sociological Study of the Hong Kong Film Industry and its Audience*. Hong Kong: Centre of Asian Studies, The University of Hong Kong, 1977.

Kazan, Elia. *Elia Kazan: A Life*. New York: De Capo Press, 1997.

Kent Guy, R. *The Emperor's Four Treasuries: Scholars and the State in the Late Ch'ien-Lung Era*. Cambridge, Mass.: Harvard University Press, 1987.

King, Homay. *Lost in Translation: Orientalism, Cinema, and the Enigmatic Signifier*. Durham: Duke University Press, 2000.

Ko, Dorothy. *Teachers of the Inner Chambers: Women and Culture in Seventeenth-century China*. Stanford: Stanford University Press, 1994.

Lau, Grace. *Picturing the Chinese: Early Western Photographs and Postcards of China*. Hong Kong: Joint Publishing, 2008.

Lee, Leo Ou-fan. *Shanghai Modern: The Flowering of a New Urban Culture in China 1930-1945*. Cambridge, Mass.: Harvard University Press, 1999.

Leyda, Jay. *Dianying: An Account of Films and the Film Audience in China*. Cambridge, Mass.: MIT Press, 1972.

Lu Sheldon H. and Yeh Emilie Yueh-yu eds. *Chinese-Language Film: Historiography, Poetics, Politics*. Honolulu: University of Hawaii Press, 2005.

Lu, Tina. *Persons, Roles, and Minds: Identity in Peony Pavilion and Peach Blossom Fan*. Stanford: Stanford University Press, 2001.

Luo, Liang. *The Avant-garde and the Popular in Modern China: Tian Han and the Intersection of Performance and Politics*. Ann Arbor: University of Michigan Press, 2014.

Macdonald, Sean. *Animation in China: History, Aesthetics, Media*. London: Routledge, 2016.

Marchetti, Gina. *Romance and the "Yellow Peril": Race, Sex, and Discursive Strategies in Hollywood Fiction*. Berkeley: University of California Press, 1993.

Metz, Christian. *The Imaginary Signifier: Psychoanalysis and the Cinema*, translated by Celia Britton, et al. Bloomington: Indiana University Press, 1982.

Morton, Lisa. *The Cinema of Tsui Hark*. Jefferson, N.C.: McFarland, 2001.

Ng, Wing Chung. *The Rise of Cantonese Opera*. Urbana: University of Illinois Press, 2015.

Pang, Laikwan. *Building a New China in Cinema: The Chinese Left-wing Cinema Movement, 1932-1937*. Lanham: Rowman & Littlefield Publishers, 2002.

Pu, Songling. *Strange Tales from Make-do Studio*, translated by Denis C. and Victor H. Mair. Beijing: Foreign Languages Press, 1989.

Schatz, Thomas. *Hollywood Genres: Formulas, Filmmaking, and the Studio System*. New York: Random House, 1981.

Scott, A. C. *Mei Lan-fang: The Life and Times of a Peking Actor*. Hong Kong: Hong Kong University Press, 1971.

Shapiro, Judith. *Mao's War against Nature: Politics and the Environment in Revolutionary China*. Cambridge: Cambridge University Press, 2001.

Sikov, Ed. *Screwball: Hollywood's Madcap Romantic Comedies*. New York: Crown Publishers, 1989.

Smith, Jeff. *Film Criticism, The Cold War, and the Blacklist: Reading the Hollywood Reds*. Berkeley: University of California Press, 2014.

Sontag, Susan. *On Photography*. Harmondsworth: Penguin, 1978.

Swatek, Catherine C. *Peony Pavilion Onstage: Four Centuries in the Career of a Chinese Drama*. Ann Arbor: Center for Chinese Studies, University of Michigan, 2002.

Tang, Xianzu. *The Peony Pavilion: Mudan ting*, translated by Cyril Birch, 2nd edition. Bloomington: Indiana University Press, 2002.

Taylor, Helen. *Scarlett's Women: Gone with the Wind and its Female Fans*. New Brunswick, NJ: Rutgers University Press, 1989.

Television and Films Division, *Film Censorship Standards: A Note of Guidance*. Hong Kong: Government Printer, 1973.

Vatulescu, Cristina. *Police Aesthetics: Literature, Film, and the Secret Police in Soviet Times*. Stanford: Stanford University Press, 2010.

Veblen, Thorstein. *The Theory of the Leisure Class*. Amherst, NY: Prometheus Books, 1998.

Wang, David Der-wei. *The Monster That Is History: History, Violence, and Fictional Writing in Twentieth-century China*. Berkeley: University of California Press, 2004.

Wang, Yiman. *Remaking Chinese Cinema: Through the Prism of Shanghai, Hong Kong, and Hollywood*. Honolulu: University of Hawai'i Press, 2013.

Yang, Lihui. *Handbook of Chinese Mythology*. Santa Barbara: ABC-CLIO, 2005.

Yau, Ching. *Filming Margins: Tang Shu Shuen, a Forgotten Hong Kong Woman Director*. Hong Kong: Hong Kong University Press, 2004.

Zeitlin, Judith. *The Phantom Heroine: Ghosts and Gender in Seventeenth-century Chinese Literature*. Honolulu: University of Hawai'i Press, 2007.

Zhang, Zhen. *An Amorous History of the Silver Screen: Shanghai Cinema, 1896-1937*. Chicago: University of Chicago Press, 2005.

2. 期刊及專書章節

Anderegg, Michael. "Welles/Shakespeare/Film: An Overview," in *Film Adaptation*, edited by James Naremore, 154-167. New Brunswick: Rutgers University Press, 2000.

Antonioni, Michelangelo. "China and the Chinese," in *The Architecture of Vision: Writings and Reviews on Cinema*, edited by Carlo di Carlo and Giorgio Tinazzi, 114-119. Chicago: University of Chicago Press, 2007.

Appadurai, Arjun. "Disjuncture and Difference in the Global Cultural Economy," in *Global Culture: Nationalism, Globalization and Modernity*, edited by Michael Featherstone, 295-310. London: Sage, 1990.

Bachmann, Gideon and Antonioni, Michelangelo. "Antonioni after China: Art versus Science," *Film Quarterly*, vol. 28, no.4（1975）, 26-30.

Balázs, Bela. "Theory of the Film: Sound," in *Film Sound: Theory and Practice*, eds. Elisabeth Weis and John Belton, 116-125. New York: Columbia University Press, 1985[1952].

Barmé, Geremie. "A Word for The Impostor—Introducing the Drama of Sha Yexin," *Renditions*, vol. 19 & 20（1983）, 319-332.

Baudry, Jean-Louis. "Ideological Effects of the Basic Cinematographic Apparatus," in *Film Theory and Criticism: Introductory Readings*, edited by Leo Braudy and Marshall Cohen, 5th edition, 345-355. New York: Oxford University Press, 1999.

Baudry, Jean-Louis. "The Apparatus: Metapsychological Approaches to the Impression of Reality in Cinema," in *Film Theory and Criticism: Introductory Readings*, edited by Leo Braudy and Marshall Cohen, 5th edition, 760-777. New York: Oxford University Press, 1999.

Bazin, André. "Adaptation, or the Cinema as Digest," in *Film Adaptation*, edited by James Naremore. 19-27. New Brunswick: Rutgers University Press, 2000 [1948].

Bazin, André. "In Defense of Mixed Cinema," in *What Is Cinema*, Volume 1, translated and edited by Hugh Gray, 53-75. Berkeley: University of California Press, 2005[1955].

Bazin, André. "The Evolution of the Language of Cinema," in *What Is Cinema*, Volume 1, translated and edited by Hugh Gray, 23-40. Berkeley: University of California Press, 2005[1955].

Bazin, André. "Theater and Cinema," in *What Is Cinema*, Volume 1, translated and edited by Hugh Gray, 76-124. Berkeley: University of California Press, 2005[1955].

Benjamin, Walter. "The Work of Art in the Age of Its Technological Reproducibility," in *Walter Benjamin: Selected Writings*, Volume 3, edited by Marcus Bullock and Michael W. Jennings, 101-133. Cambridge, Mass.: Belknap Press, 2002[1936].

Bona, Stefano. "Italian Film-makers in China and Changing Cultural Perceptions: Comparing Chung Kuo-China（Michelangelo Antonioni, 1972）and La Stella che non c'è（Gianni Amelio）," *Journal of Italian Cinema & Media Studies*, vol. 2, no.1（2014）, 41-58.

Brecht, Bertolt. "Alienation Effects in Chinese Acting," in *Brecht on Theatre: The Development of an Aesthetic*, edited by John Willett, 91-99. New York: Hill and Wang, 1964 [1936].

Brecht, Bertolt. "On Chinese Acting," *The Tulane Drama Review*, vol. 6, no. 1 （September 1961）, 130-136.

Brennan, Stephen C. "Sister Carrie becomes Carrie," in *Nineteenth-Century American Fiction on Screen*, edited by R. Barton Palmer, 186-205. New York: Cambridge University Press, 2007.

Browne, Nick. "Society and Subjectivity: On the Political Economy of Chinese Melodrama," in *New Chinese Cinemas: Forms, Identities, Politics*, edited by Nick Browne, Paul Pickowicz, Vivian Sobchack, and Esther Yau, 40-56. Cambridge: Cambridge University Press, 1994.

Bulgakowa, Oksana. "Disney as a Utopian Dreamer," in Sergei Eisenstein, *Disney*, edited by Oksana Bulgakowa and translated by Dustin Condren, 116-125. Berlin: PotemkinPress, 2010.

Bunn, Matthew. "Reimagining Repression: New Censorship Theory and After," *History and Theory*, vol. 54, no. 1（February 2015）, 25-44.

Chatman, Seymour. "What Novels Can Do that Films Can't（And Vice Versa）," in *Film Theory and Criticism*, edited by Leo Braudy and Marshall Cohen, 435-451. New York: Oxford University Press, 1999[1980].

Ching, May Bo. "Where Guangdong Meets Shanghai: Hong Kong Culture in a Trans-regional Context," in *Hong Kong Mobile: Making a Global Population*,

edited by Helen F. Siu and Agnes S. Ku, 45-62. Hong Kong: Hong Kong University Press, 2008.

Chow, Rey. "China as Documentary: Some Basic Questions（Inspired by Michelangelo Antonioni and Jia Zhangke," *European Journal of Cultural Studies*, vol. 17, no. 1（2014）, 16-30.

Chung, Stephanie Po-yin. "Reconfiguring the Southern Tradition: Lee Sun-fung and His Times," in *The Cinema of Lee Sun-fung*, edited by Sam Ho and Agnes Lam, 16-25. Hong Kong: Hong Kong Film Archive, 2004.

Daruvala, Susan. "The Aesthetics and Moral Politics of Fei Mu's *Spring in a Small Town*," *Journal of Chinese Cinemas*, vol.1, no. 3（2007）, 171-187.

Du, Daisy Yan. "Suspended Animation: The Wan Brothers and the（In）animate Mainland-Hong Kong Encounter, 1947—1956," *Journal of Chinese Cinemas*, vol. 11, no. 2（2017）, 140-158.

Du, Daisy Yan. "The Dis/Appearance of Animals in Animated Film during the Chinese Cultural Revolution, 1966-1976," *Positions: Asia Critique*, vol. 24, no.2（2016）, 435-479.

Duara, Prasenjit. "Of Authenticity and Woman: Personal Narratives of Middle-class Women in Modern China," in *Becoming Chinese: Passages to Modernity and Beyond*, edited by Wen-hsin Yeh. 342-364. Berkeley: University of California Press, 2000.

Eco, Umberto. "De Interpretatione, or the Difficulty of Being Marco Polo," *Film Quarterly*, vol. 30, no.4（1977）, 8-12.

Eisenstein, Sergei. "The Enchanter from the Pear Garden," *Theatre Arts Monthly*, vol. 19, no. 10（1935）, 761-770.

Farquhar, Mary Ann. "Monks and Monkeys: A Study of 'National Style' in Chinese Animation," *Animation Journal*, vol. 1, no. 2（1993）, 5-27.

Fitzpatrick, Merrilyn. "China Images Abroad: The Representation of China in Western Documentary Films," *The Australian Journal of Chinese Affairs*, No. 9（1983）, 87-98.

Fong, Gilbert C.F. "The Darkened Vision: *If I Were For Real* and the Movie," in *Drama in the People's Republic of China*, edited by Constantine Tung, and Colin Mackerras, 233-253. New York: SUNY, 1987.

Guo, Ting. "Dickens on the Chinese Screen," *Literature Compass*, vol. 8, no.10

（October 2011）, 795-810.

Hansen, Miriam. "Fallen Women, Rising Stars, New Horizons: Shanghai Silent Film as Vernacular Modernism," *Film Quarterly*, vol. 54, no. 1（2000）, 10-22.

Hansen, Miriam. "The Mass Production of the Senses," in *Reinventing Film Studies*, edited by Christine Gledhill and Linda Williams, 332-350. New York: Oxford University Press, 2000.

Harris, Kristine. "The New Woman Incident: Cinema, Scandal, and Spectacle in 1935 Shanghai," in *Transnational Chinese Cinemas: Identity, Nationhood, Gender*, edited by Sheldon Hsiao-peng Lu, 277-302. Honolulu: University of Hawaii Press, 1997.

Hoellering, Franz. "Review of *Gone with the Wind*," in *American Film Criticism: From the Beginnings to Citizen Kane*, ed. Stanley Kauffmann（New York: Liveright, 1972[1939]）, 370-371

Holquist, Michael. "Corrupt Originals: The Paradox of Censorship," *PMLA*, vol. 109, no.1（January 1994）, 14-25.

Idema, Wilt L. "'What Eyes May Light upon My Sleeping Form?' Tang Xianzu's Transformation of His Sources, with a Translation of 'Du Liniang Craves Sex and Returns to Life'," *Asia Major*, vol. 16, no. 1（2003）, 111-145.

Idema, Wilt L. "Old Tales for New Times: Some Comments on the Cultural Translation of China's Four Great Folktales in the Twentieth Century," *Taiwan Journal of East Asian Studies*, vol. 9, no. 1（2012）, 1-23.

Kirstein, Lincoln. "Review of *Gone with the Wind*," in *American Film Criticism: From the Beginnings to Citizen Kane*, ed. Stanley Kauffmann（New York: Liveright, 1972[1939]）, 372-377.

Kozloff, Max. "Review of *Blow Up* by Michelangelo Antonioni," *Film Quarterly*, vol. 20, no.3（1967）, 28-31.

Lam, Michael. "Remembrance of Things Past: Lee Sun-fung's Costume Films," in *The Cinema of Lee Sun-fung*, edited by Ain-ling Wong, 114-119. Hong Kong: Hong Kong Film Archive, 2004.

Latham, Kevin. "Consuming Fantasies: Mediated Stardom in Hong Kong Cantonese Opera and Cinema," *Modern China*, vol. 26, no. 3（2000）, 309-347.

Lee, Chie. "The Legend of the White Snake: A Personal Amplification," *Psychological Perspectives*, Vol. 50（2007）, 235-253.

Lee, Leo Ou-fan. "The Tradition of Modern Chinese Cinema: Some Preliminary Explorations and Hypotheses," in *Perspectives on Chinese Cinema*, edited by Chris Berry, 6-20. London: British Film Institute, 1991.

Lee, Leo Ou-fan. "The Urban Milieu of Shanghai Cinema, 1930-40: Some Explorations of Film Audience, Film Culture, and Narrative Conventions," in *Cinema and Urban Culture in Shanghai, 1922-1943*, edited by Yingjin Zhang, 74-96. Stanford Calif.: Stanford University Press, 1999.

Liu, Xin. "China's Reception of Michelangelo's *Chung Kuo*," *Journal of Italian Cinema & Media Studies*, vol. 2, no. 1（2014）, 23-40.

Ma, Ning. "The Textual and Critical Difference of Being Radical: Reconstructing Chinese Leftist Films of the 1930s," *Wide Angle*, vol. 11, no. 2（1989）, 22-31.

Ma, Veronica. "Propaganda and Censorship: Adapting to the Modern Age," *Harvard International Review*, vol. 37, no. 2（Winter 2016）, 46-50.

Mei, Lanfang. "The Filming of a Tradition," *Eastern Horizon*, vol. 4（August 1965）, 43-49.

Mitchell, Lee Clark. Introduction to *Sister Carrie*, ix-xxx. Oxford: Oxford University Press, 1991.

Müller, Beate. "Censorship and Cultural Regulation: Mapping the Territory," in *Censorship and Cultural Regulation in the Modern Age*, edited by Beate Müller. 1-31. Amsterdam: Rodopi B. V., 2004.

Naremore, James. "Introduction: Film and the Reign of Adaptation" to *Film Adaptation*, edited by James Naremore, 1-19. New Brunswick, N.J.: Rutgers University Press, 2000.

Ng, Kenny K.K. "Inhibition vs. Exhibition: Political Censorship of Chinese and Foreign Cinemas in Postwar Hong Kong," *Journal of Chinese Cinemas*, vol. 2, no.1（2008）, 23-35.

Pickowicz, Paul. "Victory as Defeat: Postwar Visualizations of China's War of Resistance," in *Becoming Chinese: Passages to Modernity and Beyond*, edited by Wen-hsin Yeh, 365-398. Berkeley: University of California Press, 2000.

Pickowicz, Paul. "Signifying and Popularizing Foreign Culture: From Maxim Gorky's *The Lower Depths* to Huang Zuolin's *Ye dian*," *Modern Chinese Literature*, vol. 7, no.2（1993）, 7-31.

Rea, Christopher. "Enter the Cultural Entrepreneur," in *The Business of Culture:*

Cultural Entrepreneurs in China and Southeast Asia, 1900-65, edited by Christopher Rea and Nicolai Volland, 9-34. Vancouver: UBC Press, 2015.

Sha, Yexin, Li, Shoucheng and Yao, Mingde, "What If I Really Were?" , in *Stubborn Weeds: Popular and Controversial Chinese Literature after the Cultural Revolution*, edited by Perry Link and translated by Edward M. Gunn, 198-250. Minneapolis: Indiana University Press, 1983.

Silverman, Kaja. "Historical Trauma and Male Subjectivity," in *Psychoanalysis and Cinema*, edited by E. Ann Kaplan, 110-127. New York: Routledge, 1990.

Strassberg, Richard E. Introduction to *The Red Pear Garden: Three Great Dramas of Revolutionary China*, edited by John D. Mitchell, 20-27. Boston: Godine, 1973.

Sun, Liying and Hockx, Michel. "Dangerous Fiction and Obscene Images: Textual-Visual Interplay in the Banned Magazine Meiyu and Lu Xun's Role as Censor," *Prism: Theory and Modern Chinese Literature*, vol.16, no.1（2019）, 33-61.

Tam, Kwok-kan. "Post-Coloniality, Localism and the English Language in Hong Kong," in *Sights of Contestation: Localism, Globalism and Cultural Production in Asia and the Pacific*, edited by Kwok-kan Tam, Wimal Dissanayake, and Terry Siu-han Yip, 118-119. Hong Kong: The Chinese University Press, 2002.

Tan, Zaixi. "Censorship in Translation: The Case of the People's Republic of China," *Neohelicon*, vol. 42, no.1（2015）, 313-339.

Tay, William. "Peking Opera and Modern American Theatre: The Reception and Influence of Mei Lanfang," *Asian Culture Quarterly*, vol.18, no.4（Winter 1990）, 39-43.

Teo, Stephen. "The Liaozhai-Fantastic and the Cinema of the Cold War," presented in the *Conference in Cold War Factor in Hong Kong Cinema, 1950s-1970s cum the Forum on HK Film People*, Hong Kong, 27-29 October 2006.Unpublished conference paper. University of Hong Kong.

Tian, Han "*The White Snake*," in *The Red Pear Garden: Three Great Dramas of Revolutionary China,* edited by John D. Mitchell and translated by Donald Chang and William Packard, 48-120. Boston: David. R. Godine, 1973.

Wang, David Der-wei. "Fei Mu, Mei Lanfang, and the Polemics of Screening China," in *The Oxford Handbook of Chinese Cinemas*, edited by Carlos Rojas and Eileen Cheng-yin Chow, 62-78. Oxford: Oxford University Press, 2013.

Wang, Eugene Y. "Tope and Topos: The Leifeng Pagoda and the Discourse of the Demonic," in *Writing and Materiality in China: Essays in Honor of Patrick Hanan*, edited by Judith T. Zeitlin, Lydia H. Liu, and Ellen Widmer, 488-552. Cambridge, Mass.: Harvard University Asia Center, 2003.

Wei, Shu-chu. "Reading *The Peony Pavilion* with Todorov's 'Fantastic'," *Chinese Literature: Essays, Articles, Reviews*, vol. 33（2011）, 75-97.

Williams, James S. "The Rhythms of Life: An Appreciation of Michelangelo Antonioni, Extreme Aesthete of the Real," *Film Quarterly*, vol. 62, no.1（2008）, 46-57.

Wong, Ain-ling. "Fei Mu: A Different Destiny," *Cinemaya*, vol.49（2000）, 52-58.

Wong, Alvin Ka Hin. "Transgenderism as a Heuristic Device: Transnational Adaptations of the *Legend of the White Snake*," in *Transgender China.*, edited by Howard Chiang. 127-158. New York: Palgrave Macmillan, 2012.

Wong, Thomas W. P. "Colonial Governance and the Hong Kong Story," in *Narrating Hong Kong Culture and Identity*, edited by Pun Ngai and Yee Lai-man, 219-253. Hong Kong: Oxford University Press, 2003.

Xiao, Zhiwei. "Constructing a New National Culture: Film Censorship and the Issues of Cantonese Dialect, Superstition, and Sex in the Nanjing Decade," in *Cinema and Urban Culture in Shanghai, 1922-1943*, edited by Yingjin Zhang. 183-199. Stanford Calif.: Stanford University Press, 1999.

Young, Stark. "Mei Lan-fang," *Theater Arts Monthly*, vol. 14, no. 4（1930）, 295-308.

Yu, Anthony. "'Rest, Rest, Perturbed Spirit!' Ghosts in Traditional Chinese Prose Fiction," *Harvard Journal of Asiatic Studies*, vol. 47, no. 2（1987）, 397-434.

Zeitlin, Judith. "Shared Dreams: The Story of the Three Wives' Commentary on *The Peony Pavilion*," *Harvard Journal of Asiatic Studies*, vol. 54, no.1（1994）, 127-179.

Zhang, Wenxian. "Fire and blood: Censorship of books in China," *International Library Review*, vol. 22, no.1（1990）, 61-72.

Zhang, Yingjin. "From 'Minority Film' to 'Minority Discourse': Questions of Nationhood and Ethnicity in Chinese Cinema," in *Transnational Chinese Cinemas: Identity, Nationhood, Gender*, edited by Sheldon Hsiao-peng Lu, 81-104. Honolulu: University of Hawaii Press, 1997.

（二）中文

1. 中文專書

尹興：〈民國電影檢查制度的起源（1911－1930年）〉。碩士論文：西南大學，2006。

方保羅編著：《圖說香港電影史，1920－1970》。香港：三聯書店，1997。

平夫、黎之編著：《中國古代的禁書》。北京：中國青年出版社，1990。

安平秋、章培恆編：《中國禁書大觀》。上海：上海文化出版社，1990。

朱麗婭‧克里斯蒂娃著、趙婧譯：《中國婦女》。上海：同濟人學出版社，2020。

吳文光：《鏡頭像自己的眼睛一樣》。上海：上海文藝出版社，2001。

吳昊：《香港電影民俗學》。香港：次文化堂，1993。

李亦中：《蔡楚生》。上海：上海教育出版社，1999。

李碧華：《青蛇》。香港：天地圖書，1986。

李歐梵：《中國文化傳統的六個面向》。香港：香港中文大學出版社，2016。

李歐梵著、毛尖譯：《上海摩登：一種新都市文化在中國，1930-1945》。香港：牛津大學出版社，2006。

汪朝光：《影藝的政治：民國電影檢查制度研究》。北京：中國人民大學出版社，2013。

周芬伶：《豔異：張愛玲與中國文學》。台北：遠流出版事業股份有限公司，1999。

易以聞：《寫實與抒情：從粵語片到新浪潮》。香港：三聯書店，2015。

洛楓：《世紀末城市：香港的流行文化》。香港：牛津大學出版社，1995。

范金蘭：《「白蛇傳故事」型變研究》。台北：萬卷樓圖書，2003。

香港電影資料館編：《艷屍還魂記》特刊。

夏志清著，劉紹銘等譯：《中國現代小說史》。香港：友聯出版社有限公司，1979。

夏衍：《懶尋舊夢錄》。北京：三聯書店，1985。

容世誠：《尋覓粵劇聲影：從紅船到水銀燈》。香港：牛津大學出版社，2002。

容世誠：《粵韻留聲：唱片工業與廣東曲藝，1903－1953》。香港：天地圖書，2006。

崔頌明編：《圖說薛覺先藝術人生》。廣州：廣東八和會館，2013。

張愛玲：《劇作暨小說增補：情場如戰場三種（第14冊）》。哈爾濱：哈爾濱出版社，2003。

曹聚仁：《文壇五十年（第二卷）》。香港：新文化出版社，1955。

梁良：《看不到的電影：百年禁片大觀》。台北：時報文化，2004。

梁秉鈞、黃淑嫻編著：《香港文學電影片目》。香港：嶺南大學人文學科研究中心，2005。

梅紹武：《梅蘭芳自述》。北京：中華書局，2005。

許敦樂：《墾光拓影》。香港：MCCM Creations，2005。

陳正宏、談蓓芳：《中國禁書簡史》。上海：學林出版社，2004。

陸弘石主編：《中國電影：描述與詮釋》。北京：中國電影出版社，2002。

湯姆・盧茨著、莊安祺譯：《哭泣：眼淚的自然史和文化史》。上海：上海社會科學院出版社，2003。

湯顯祖著、邵海清校註：《牡丹亭》。台北：三民書局，2011。

焦雄屏：《時代顯影：中西電影論述》。台北：遠流出版事業股份有限公司，1998。

程季華、李少白、邢祖文：《中國電影發展史（第二卷）》。北京：中國電影出版社，1963。

黃愛玲、何思穎編著：《國泰故事》。香港：香港電影資料館，2002。

黃愛玲編著：《粵港電影因緣》。香港：香港電影資料館，2005。

廖志強：《一個時代的光輝：「中聯」評論及資料集》。香港：天地圖書，2001。

趙維國：《教化與懲戒：中國古代戲曲小說禁毀問題研究》。上海：上海古籍出版社，2014。

劉正剛：《話說粵商》。北京：中華工商聯合出版社，2008。

潘江東：《白蛇故事研究（上）》。台北：學生書局，1981。

鄭君里：《畫外音》。北京：中國電影出版社，1979。

鄭樹森：《從現代到當代》。台北：三民書局，1994。

鄭樹森：《縱目傳聲：鄭樹森自選集》。香港：天地圖書，2004。

鄭樹森：《電影類型與類型電影》。台北：洪範書店，2005。

鄭樹森：《結緣兩地：台港文壇瑣憶》。台北：洪範書店，2013。

盧梭著，苑舉正譯註：《德行墮落與不平等的起源》。台北：聯經出版社事業股份有限公司，2018。

盧敦：《瘋子生涯半世紀》。香港：香江出版社，1992。

鍾瑾：〈迷失在權力的漩渦：民國電影檢查研究〉。博士論文：上海大學影視藝術技術學院，2010。

鍾瑾：《民國電影檢查研究》。北京：中國電影出版社，2012。

鍾寶賢：《香港影視業百年》。香港：三聯書店，2004。

韓非子著、邵增樺註譯：《韓非子今注今譯》。台北：台灣商務印書館，1983。

羅卡、卓伯棠、吳昊編：《超前與跨越：胡金銓與張愛玲》。香港：香港國際電影節辦事處，1998。

羅蘭・巴特著、懷宇譯：《中國行日記》。北京：中國人民大學出版社，2012。

2. 期刊及專書章節

土屋昌明：〈從日本人的眼睛看紀錄片《中國》〉，《文藝研究》，第 10 期（2012），頁 113－121。

巴金：〈談《寒夜》〉，載《寒夜》，頁 290－303。北京：人民文學出版社，1983。

王素萍：〈從電影期刊演變中探討四十年代電影〉，《當代電影》，第 2 期（1996），頁 35－40。

王瑞光：〈中國早期電影審查探析（1912－1928）〉，《電影評介》，第 11 期，（2017），頁 26－29。

王瑞祺：〈乏善足陳的人之苦淚 —— 管窺李晨風電影〉，載黃愛玲編著：《李晨風 —— 評論・導演筆記》，頁 92－99。香港，香港電影資料館，2004。

古兆申：〈從戲曲電影化到電影戲曲化 —— 朱石麟的電影探索之一〉，載黃愛玲編：《故園春夢 —— 朱石麟的電影人生》。頁 126－133。香港：香港電影資料館，2008。

史文：〈中聯影業公司〉，載林年同編：《五十年代粵語電影回顧展（第二屆香港國際電影節特刊）》，頁 48。香港：市政局，1978。

田漢：〈《斬經堂》評〉，載黃愛玲編：《詩人導演 —— 費穆》，頁 262－270。香港：香港電影評論學會，1998［1937］。

田漢：〈評《一江春水向東流》〉，《田漢文集（第 15 卷）》，頁 591－596。北京：中國戲劇出版社，1983［1947］。

石琪：〈淺談多產奇人王天林〉，載黃愛玲、何思穎編：《國泰故事》，頁 240－245。香港：香港電影資料館，2002。

余慕雲：〈薛覺先和電影〉，載楊春棠編：《真善美：薛覺先藝術人生》，頁 70－73。香港：香港大學美術博物館，2009。

吳君玉：〈別有洞天 —— 漫談中聯電影中的戲曲世界〉，載藍天雲編，《我為人人：中聯的時代印記》，頁 96－105。香港：香港電影資料館，2011。

吳君玉：〈《續白金龍》的情場、商場、洋場〉，載傅慧儀、吳君玉編：《尋存與啟迪 —— 香港早期聲影遺珍》，頁 28－43。香港：香港電影資料館，2015。

吳楚帆：〈吳楚帆的中聯抱負〉，載藍天雲編：《我為人人：中聯的時代印記》，頁 170－175。香港：香港電影資料館，2011。

吳潔盈：〈論明清之際擬話本與戲曲中的雷峰塔〉，《中國文學研究》，第 34 期（2012），頁 173－207。

李元賢：〈前言〉，載李焯桃編，《戲園誌異 —— 香港靈幻電影回顧（第十三屆香港國際電影節）》，頁 7－9。香港：市政局，1989。

李培德：〈禁與反禁 —— 一九三〇年代處於滬港夾縫中的粵語電影〉，載黃愛玲編：《粵

港電影因緣》，頁 24－41。香港：香港電影資料館，2005。

李晨風：〈談《春》與《春殘夢斷》〉，載黃愛玲編：《李晨風 —— 評論・導演筆記》，頁 132－133。香港，香港電影資料館，2004。

李晨風：〈創作的困局〉，載黃愛玲編著：《李晨風 —— 評論・導演筆記》，頁 135－139。香港：香港電影資料館，2004。

李焯桃：〈初論李晨風〉，載黃愛玲編著：《李晨風 —— 評論・導演筆記》，頁 38－51。香港，香港電影資料館，2004。

李潔著、王昱譯：〈「我們的抽屜是空的嗎？」—— 聶紺弩的檔案文學〉，《中國現代文學》，第 29 期（2016 年 6 月），頁 25－45。

迅雨（傅雷）著：〈論張愛玲的小說〉，載陳子善編著：《張愛玲的風氣》，頁 3－18。濟南：山東畫報，2004［1944］。

周承人：〈光榮與粵語片同在 —— 吳楚帆與「中聯」〉，載藍天雲編：《我為人人：中聯的時代印記》，頁 26－35。香港：香港電影資料館，2011。

岳曉旭：〈哈姆雷特中的聖經原型分析〉，《北方文學》，第 7 期（2010），頁 6。

林年同：〈危樓春曉（影評）〉，載林年同編：《五十年代粵語電影回顧展（第二屆香港國際電影節特刊）》，頁 78－79。香港：市政局，1978。

林奕華：〈片場如戰場：當張愛玲遇上林黛〉，載黃愛玲編著：《國泰故事》。頁 230－239。香港：香港電影資料館，2002。

〈《南北喜相逢》張愛玲〉，《印刻文學生活誌》，第 25 期（2005 年 9 月），頁 156－190。

姚斯青：〈十年舊鐵鑄新劍：田漢對「白蛇傳」改變的研究〉，《中國現代文學研究叢刊》，第 5 期（2014），頁 49－60。

紀德君：〈從《洛陽三怪記》到《西湖三塔記》——「三怪」故事的變遷及其啟示〉，《暨南學報（哲學社會科學版）》，第 36 卷，第 2 期（2012），頁 12－16。

唐玉清：〈法國學者的中國人群體傳記研究（1949－1979）〉，《南京大學學報》，第 5 期（2017），頁 150－157。

孫企英：〈費穆的舞台藝術〉，載黃愛玲編：《詩人導演 —— 費穆》，頁 XX。香港：香港電影評論學會，1998［1985］。

徐之卉：〈白蛇故事與白蛇戲曲的流變〉，《台藝戲劇學刊》，第 1 期（2005），頁 48－67。

秦鵬章：〈費穆影劇雜憶〉，載黃愛玲編：《詩人導演 —— 費穆》，頁 157－169。香港：香港電影評論學會，1998［1985］。

高思雅（Roger Garcia）著：〈社會通俗劇概觀〉，載林年同編：《五十年代粵語電影回顧展（第二屆香港國際電影節特刊）》，頁 19－21。香港：市政局，1978。

張同道:〈中國表情 —— 讀解安東尼奧尼與伊文思的中國影像〉,《當代電影》,第 3 期（2009），頁 94－96。

張海麗:〈李碧華《青蛇》裏的中國書寫〉,《香江文壇》,第 29 期（2004），頁 37－39。

張愛玲:〈多少恨〉,《張愛玲典藏全集（第 9 卷）》,頁 97－142。哈爾濱:哈爾濱出版社,2003。

張愛玲:〈洋人看京戲及其他〉,《張愛玲典藏全集（第 3）》,頁 71－80。哈爾濱:哈爾濱出版社,2003。

張愛玲:〈借銀燈〉,《張愛玲典藏全集（第 4）》,頁 15－18。哈爾濱:哈爾濱出版社,2003。

畢克偉著、蕭志偉譯:〈「通俗劇」、五四傳統與中國電影〉,載鄭樹森編:《文化批評與華語電影》,頁 35－68。台北:麥田出版,1995。

〈訪問王天林〉,載羅卡、卓伯棠、吳昊編:《超前與跨越:胡金銓與張愛玲》,頁 160－161。香港:香港臨時市政局,1998。

陳世昀:〈從古典到現代:「白蛇」故事系列中「小青」角色的敍事與寓意〉,《有鳳初鳴年刊》,第 7 期（2011），頁 427－449。

陳岸峰:〈李碧華《青蛇》中的「文本互涉」〉,《二十一世紀》,第 65 期（2001），頁 74－81。

陳麗芬:〈幽靈人間・鬼味香港〉,載王德威、陳平原、陳國球編:《香港:都市想像與文化記憶》,頁 247－263。北京:北京大學出版社,2015。

傅東華:〈譯序〉,收入瑪格麗特・米切爾著、傅東華譯:《飄（第一卷）》。頁 1－4。杭州:浙江人民出版社,1979［1940］。

傅葆石著、區惠蓮譯:〈中國本土化:邵氏與香港電影〉,載羅貴祥、文潔華編:《雜嘜時代:文化身份,性別,日常生活實踐與香港電影》,頁 9－15。香港:牛津大學出版社,2005。

喬奇:〈「世界是在地上,不要望着天空」〉,載黃愛玲編:《詩人導演 —— 費穆》,頁 175－180。香港:香港電影評論學會,1998［1985］。

〈惡毒的用心 卑劣的手法 —— 批判安東尼奧尼拍攝的題為《中國》的反華影片〉,載《批判安東尼奧尼拍攝的反華影片《中國》》,頁 1－12。香港:三聯書店,1974。

焦雄屏:〈延續中產戲劇傳統:香港電懋公司的崛起及沒落〉,載《時代顯影:中西電影論述》,頁 105－112。台北:遠流出版事業股份有限公司,1998。

焦雄屏:〈故國北望:一九四九年大陸中產階級的「出埃及記」〉,載《時代顯影:中西電影論述》,頁 113－132。台北:遠流出版事業股份有限公司,1998。

費穆：〈中國舊劇的電影化問題〉，載黃愛玲編：《詩人導演 —— 費穆》，頁 81 – 83。香港：香港電影評論學會，1998［1941］。

費穆：〈略談「空氣」〉，載黃愛玲編：《詩人導演 —— 費穆》，頁 27 – 28。香港：香港電影評論學會，1998［1985］。

黃曼梨：〈黃曼梨自傳（節錄）〉，載藍天雲編：《我為人人：中聯的時代印記》，頁 176 – 193。香港：香港電影資料館，2011。

黃淑嫻：〈個人的缺陷，個人的抉擇：《天長地久》與 1950 年代香港跨文化改編身份〉，載藍天雲編：《我為人人：中聯的時代印記》，頁 124 – 133。香港：香港電影資料館，2011。

黃愛玲訪問及整理：〈訪韋偉〉，載黃愛玲編著：《詩人導演 —— 費穆》，頁 194 – 208。香港：香港電影評論學會，1998［1985］。

楊戈樞：〈安東尼奧尼的《中國》：看與被看〉，《當代電影》，第 10 期（2012），頁 106 – 112。

楊慧儀：〈電影《七十二家房客》與其他版本間的翻譯性關係〉，載羅貴祥、文潔華編：《雜嘜時代：文化身份，性別，日常生活實踐與香港電影》，頁 149 – 160。香港：牛津大學出版社，2005。

楊燦：〈論故事新編體《青蛇》的敍事手法〉，《中南大學學報（社會科學版）》，第 14 卷，第 3 期（2008），頁 407 – 410。

蔡楚生：〈八十四日之後 —— 給《漁光曲》的觀眾們〉，載中國電影藝術研究中心編：《中國左翼電影運動》，頁 364 – 365。北京：中國電影出版社，1993［1934］。

蔣永福、趙瑩：〈以禁書求秩序：中國古代對民間文獻活動的控制史論（上）〉，《圖書館理論與實踐》，第 11 期（2015），頁 38 – 42。

蔣永福、趙瑩：〈以禁書求秩序：中國古代對民間文獻活動的控制史論（下）〉，《圖書館理論與實踐》，第 12 期（2015），頁 18 – 22。

鄭培凱：〈戲曲與電影的糾葛 —— 梅蘭芳與費穆的《生死恨》〉，載彭小妍編：《文藝理論與通俗文化（下冊）》，頁 547 – 576。台北：台灣中央研究院文哲研究所，1999。

鄭樹森：〈張愛玲的電影藝術〉，載陳子善編：《作別張愛玲》，頁 36 – 37。上海：文匯出版社，1996。

鄭樹森：〈張愛玲與兩個片種〉，載蘇偉貞編：《張愛玲的世界·續編》，頁 218 – 220。台北：允晨文化，2003。

魯迅：〈論照相之類〉，載《魯迅雜文集》，頁 65 – 70。瀋陽：萬卷出版社，2013。

鍾寶賢：〈雙城記 —— 中國電影業在戰前的一場南北角力〉，載黃愛玲編：《粵港電影因

緣》，頁 42－55。香港：香港電影資料館，2005。

藍天雲：〈破格的女子 —— 李晨風早期電影閱讀筆記〉，載黃愛玲編著：《李晨風 ——
　　評論・導演筆記》，頁 86－91。香港，香港電影資料館，2004。

羅卡：〈《六月新娘》（影評）〉，載羅卡、卓伯棠、吳昊編：《超前與跨越：胡金銓與張
　　愛玲》，頁 188。香港：香港臨時市政局，1998。

羅卡：〈張愛玲的電影緣〉，載羅卡、卓伯棠、吳昊編：《超前與跨越：胡金銓與張愛玲》，
　　頁 135－146。香港：香港臨時市政局，1998。

羅卡：〈危機與轉機：香港電影的跨界發展，四十至七十年代〉，載香港國際電影節：《香
　　港電影回顧專題 —— 跨界的香港電影》，頁 111－115。香港：康樂及文化事務署，
　　2000。

顧耳（古蒼梧）：〈李晨風〉，載林年同編：《五十年代粵語電影回顧展（第二屆香港國際
　　電影節特刊）》，頁 65－66。香港：市政局，1978。

鄭樹森跋

　　一九二七年國民政府定都南京，至一九三七年全面抗戰爆發徙遷重慶為止，十年間針對電影的大眾影響，先後頒佈《電影檢查法》、《電影檢查法施行規則》、《電影片檢查暫行標準》等，並有「電影檢查委員會」及中央「電影事業指導委員會」之設。其間以教化作用及政治功能為原則，對國產電影的神怪邪淫和方言土語、外國電影的「辱華」，均有所禁制；而重慶的八年期間，抗日救國電影則自是禁制的另一面。

　　一九四九年後，海峽兩岸對影像的管轄更為廣泛嚴格，而在夾縫中求存的香港，託庇於港英殖民地政權為維護一己政治利益而讓各方並存的「表面開放」立場，反變成兩岸中左右同時爭鳴的空間；既有左派「中聯」的改編現代中國文學名著，又有右派「邵氏」以黃梅調重塑舊中華、「電懋」的中產都市言情，甚至「亞洲」的美元背景製作。

　　然而，一旦遇到可能影響其管治的電影，不單海峽兩岸的出品，連美國盟友的好萊塢鉅製，港府仍會毫不猶豫出手干預；而蘇聯電影的全面封鎖，更不在話下。至於左右影人的遞解出境，司馬文森及趙滋蕃是較為知名的例子。

　　本書涵蓋的六十多年，影像與政治的轇轕，既有明顯的頒令禁止，復有隱晦的自我迴避，更多的應是製作場域中的文化角力；因此，廣義的政治可說是無所不在。

　　吳國坤教授早年以探討小說家莫言代表作的多篇英文論著見知於學界。二零一五年出版的專書 *The Lost Geopoetic Horizon of Li Jieran: The Crisis of Writing Chengdu in Revolutionary China* 以政治與創作之交纏互

動為框架，結合比較文學的影響研究、小說類型學、敘事學、田野調查，成為迄今最深入的李劼人論。《昨天今天明天》一書的三個部分，雖以單篇論述組成，但旨趣沿承其長期以來的關注，更是多年翻閱檔案、出入影展的累積。近期開啟的「冷戰電影」研究，從材料到分析，極富新意，祈盼早日完成，在「新冷戰」成形的今天，更應可以古鑑今。

辛丑年春分

昨天今天明天：
內地與香港電影的政治、藝術與傳統

吳國坤　著

文化香港叢書

主編　朱耀偉

責任編輯　黎耀強
版式設計　黃希欣
封面設計　蘇嘉苑　黃希欣
排　　版　楊舜君
印　　務　林佳年

出版
中華書局（香港）有限公司
香港北角英皇道 499 號北角工業大廈 1 樓 B
電話：（852）2137 2338　傳真：（852）2713 8202
電子郵件：info@chunghwabook.com.hk
網址：http://www.chunghwabook.com.hk

發行
香港聯合書刊物流有限公司
香港新界荃灣德士古道 220 至 248 號
荃灣工業中心 16 樓
電話：（852）2150 2100　傳真：（852）2407 3062
電子郵件：info@suplogistics.com.hk

印刷
美雅印刷製本有限公司
香港觀塘榮業街 6 號海濱工業大廈 4 樓 A 室

版次
2021 年 6 月初版
©2021 中華書局（香港）有限公司

規格
16 開（230mm×170mm）

ISBN
978-988-8758-97-5

香港藝術發展局全力支持藝術表達自由，本計劃
內容並不反映本局意見。